画里看戏

中国戏曲百图赏

主编—马紫晨

图—关世俊

文—马紫晨
　　梁小斐
　　郭晓迎

清华大学出版社
北京

版权所有，侵权必究。举报：010-62782989，beiqinquan@tup.tsinghua.edu.cn。

图书在版编目（CIP）数据

画里看戏：中国戏曲百图赏 / 马紫晨主编；关世俊图；马紫晨，梁小斐，郭晓迎文. —北京：清华大学出版社，2022.3
 ISBN 978-7-302-59495-6

Ⅰ. ①画… Ⅱ. ①马… ②关… ③梁… ④郭… Ⅲ. ①工笔画—作品集—中国—现代 Ⅳ. ①J222.7

中国版本图书馆CIP数据核字（2021）第231675号

责任编辑：徐　颖　冯　乐
装帧设计：文　俊|1204设计工作室（北京）
责任校对：王荣静
责任印制：杨　艳

出版发行：清华大学出版社
　　网　址：http://www.tup.com.cn，http://www.wqbook.com
　　地　址：北京清华大学学研大厦A座　　邮　编：100084
　　社总机：010-62770175　　邮　购：010-62786544
　　投稿与读者服务：010-62776969，c-service@tup.tsinghua.edu.cn
　　质量反馈：010-62772015，zhiliang@tup.tsinghua.edu.cn

印装者：小森印刷（北京）有限公司
经　销：全国新华书店
开　本：180mm×240mm　　印　张：23.75　　插　页：22　　字　数：228千字
版　次：2022年3月第1版　　印　次：2022年3月第1次印刷
定　价：218.00元

产品编号：085106-01

戏画拾遗（代序）

戏画跨戏曲与绘画两个领域，属民俗风情画。古往今来，戏画蔚为大观，包括壁画、年画、扇面画、灯彩画、绣像、插图，乃至戏雕。戏画随着戏曲的发生发展而发生发展，同时产生变异。不妨这样说，戏画以戏曲为绘画题材，与戏曲形态及其表演内涵紧密相联，是绘画特有的艺术品种。

国学大师、戏曲史家王国维先生提倡研究戏曲史要关注"二重证据"——文献与文物，也就是文字符号与图像符号。理由很简单，因为戏曲属于视听文化，在某种程度上，诉诸视觉的形象比诉诸听觉的唱腔更为直观。因此，我始终关注戏曲文物，特别是文物中的图像。倘若说美术、音乐、舞蹈也都诉诸视听，那么戏曲更借助于语言文学，还诉诸头脑的"思"。"视、听、思"，是戏剧总体的美学价值，"思"，指对剧情与人物的理性思考，即感官之外的人伦道德和人文内涵。

对于戏画来说，还包括工艺美术的"艺"。戏画被列为"小道"，绘者往往被称作"艺匠"而非"艺术家"，这里存在某种偏见——正是这批从事"小道"的艺匠，创造了戏曲二度创作的辉煌。

本文将分四个部分概述百余年来中国戏画（尤其是京剧戏画）的历

史性轨迹：清末宫廷戏画、民间木刻戏画、清末民初报刊戏画、新中国成立前后工笔重彩戏画。

清末宫廷戏画
——《升平署扮相谱》

宋元戏曲走向成熟已有千年以上历史，本文姑且不论包括百戏、杂剧等在内的"前戏曲"和古代戏曲形态，如宋代《大傩图》《五瑞图（五花爨弄）》、山西广胜寺壁画《忠都秀在此作场》等。近代最为精美的戏画，当属北京故宫所藏以戏曲剧目和人物扮相为题材的所谓《升平署扮相谱》。

《升平署扮相谱》两册一百幅，绢本、工笔重彩，原件存放在慈禧太后内室"储秀宫"的柜子里。图谱有两种：一种是用金色勾勒服饰图案的戏曲人物绣像；另一种是戏出剧情画面。它们都是由宫廷造办处"如意馆"的艺匠们绘制的，十分精致，专供慈禧太后和王公贵族们赏玩、点戏。其艺术风格有"写真"处，与同治、光绪年间（1862—1908）"沈蓉圃绘"的《同光十三绝》异曲同工——即同治、光绪年间十三位京剧名角的彩妆画像。

据生前工作在北京故宫博物院的朱家溍研究员称：

同治、光绪年间，沈家在"造办处"当差的有沈元、沈利、沈贞、沈全等人，还有当时在正阳门廊房头条胡同开设画店的沈蓉圃，都是能画工笔人物的。此次展出的画册，可能有沈氏画家们的手笔。①

廊房头条在北京前门外大栅栏商业区。故宫离廊房头条胡同不远，

这里有八九个戏园子。廊房地区的"八大胡同",俗称"戏子窝",是晚清"戏子"们扎堆居住的处所。因此,廊房头条画家们所画的戏画,准确、写实、生动、传神,绝非杜撰——故而被推荐到宫廷"如意馆"去当差。故宫所藏的100幅所谓《升平署扮相谱》,出自廊房头条沈氏画家群的手笔是顺理成章的。

这套戏画原有数百幅,除了存放在慈禧柜子里的100幅以外,民国后有一部分散入社会,被加上了"穿戴脸儿俱照此样"字样,以示它们本属宫廷演剧机构"升平署"所规范的"穿戴题纲"(清代中叶乾隆、嘉庆时期,宫廷演剧机构南府、升平署曾有手抄本"穿戴题纲",现存)。因此,这套"扮相谱"应属京剧形成时期的标志性戏画。

若详加考证,那么清道光二十五年(1845)的《都门纪略》曾记载:同治、光绪之前的嘉庆、道光年间(1796—1850),前门外廊房头条西口的"诚一斋"南纸店门前,曾挂有贺世魁画的"京腔十三绝"匾额,绘霍六、王三麻子、沙四、赵五、虎张、恒大头、李老公、陈丑子等"京腔"(高腔)演员,均系艺名绰号。绘者贺世魁是京畿大兴人,曾被推荐到宫廷"如意馆"担任六品供奉,深得道光皇帝宠幸[2]。但贺世魁画的是当时的"京腔"(高腔)演员,与道光年间成熟的"京剧"(皮黄)有很大区别,而且此画不存,仅见于记载。但既然18世纪末的嘉庆、道光年间,已有贺世

① 参见朱家溍《故宫退食录》所载《清代的戏曲服饰史料》之记述,第646—662页。北京出版社1999年2月第1版。
② 参见《清宫戏出人物画》杨连启"前言",第3页。文化艺术出版社2005年12月第1版。

魁给廊房头条"诚一斋"南纸店画了"京腔十三绝"的匾额，可见廊房头条确实集结着一个擅画戏画的画家群体，而且连接着宫廷。时隔不久的19世纪初，京剧成熟后的同治、光绪年间，沈蓉圃画的《同光十三绝》可以说接续了廊房头条画家的遗绪。

数百幅《升平署扮相谱》从宫中流散出去后，先后被原北京图书馆、原中国艺术研究院、首都博物馆、南京图书馆，以及梅兰芳、傅惜华等私家收藏，美国波士顿美术馆也收购了一部分。这套"扮相谱"以两幅为一帧，画面署有"穿戴脸儿俱照此样"字样。先父周贻白收藏了其中的6出戏，20个人物。这里且列举数幅（图一至图三）。

图一

图二

图三

- 图一，《蜈蚣岭》。左：道士，右：武松。
- 图二，《三挡》。左：秦琼，右：杨麟。
- 图三，《探庄》。左：燕青，右：李逵。

民间木刻戏画
——天津"杨柳青"、苏州"桃花坞"

除了所谓《升平署扮相谱》以外，属早期京剧戏画的还有咸丰、同治至民国初的"杨柳青""桃花坞"民间木版年画。

戏画的人物造型既重本色、具象，又强调"写意"的形式感，表现为客观具象与主观性"胸有成竹"相交融的"意象"。这种写意的"意象"是传统美学的特色，它与中国观众很能达成文化默契，妇孺皆能不同程度地理解和接受。戏画中的"绣像"和"散点透视"，便表现为写意的"意象"。其角色造型常用"绣像"，砌末道具则与"散点透视"相联系。在民间版画和年画中同样体现着"意象"的特征。

如图四为天津杨柳青木刻年画，为京剧《彩楼配》，表现有穷生、花旦、旗帐、彩楼等；图五为苏州桃花坞木刻年画，为京剧《失街亭》，表现有净行脸谱、髯口、龙套、戏台、守旧、一桌二椅等；图六亦为桃花坞木刻年画，为京剧《大四杰村》，表现有武生、武丑行当和栏杆技等。其中普遍运用写意式"绣像"和"散点透视"。

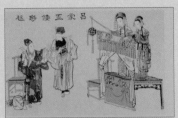

图四

图五

图六

- 图四，京剧《彩楼配》（天津杨柳青木刻年画）。
- 图五，京剧《失街亭》（苏州桃花坞木刻年画）。
- 图六，京剧《大四杰村》（苏州桃花坞木刻年画）。

清末民初报刊戏画
——上海点石斋画报和沈泊尘戏画

清末民初，戏画进入了报刊。清代后期，西方石印技术被引进国内，冲击了传统的"绣像"和木刻"图"书。据统计，光绪朝至民国初期（1875—

1919），全国有140余种画报，集中在上海、北京、广州一带[①]，上海尤开风气之先。

光绪十年（1884），中国最早的旬刊画报是吴友如主绘的、创办于上海的《点石斋画报》，由西人操持的《申报》馆发行。《点石斋画报》流行了14年，到光绪二十四年（1898）停刊，共载有图画400余幅。《点石斋画报》以画社会新闻和民俗为时尚，画风严谨，黑白分明，造就了十余名画家群体。尽管它画有多幅演戏和看戏的习俗，却很少有专门的戏画。

其时专画戏画的，是少年时受清末《点石斋画报》影响，民国早期上海戏画的报刊代表人物沈泊尘（1889—1920）。沈泊尘创办过《上海泼克》，常定期为《申报》《时事新报》等绘时事漫画和戏画，其绘画在上海滩颇具影响。可惜沈泊尘民国九年（1920）英年早逝，年方31岁。友人孙雪泥为其搜集整理了遗作《沈泊尘先生画宝》，含戏画75幅[②]。

因绘印条件的所限，黑白石印的沈泊尘京剧戏画，精美程度固然不可与清宫"如意馆"工笔重彩的绢画同日而语，但作为报刊媒介，其扎实的写实功底、报道的时效性、传播的广泛性，以及批评的新闻眼光，体现了民国初年"海派"京剧的演出风貌，自有其无法替代的价值。

且举数例：

沈泊尘的戏画人物酷似演员本人，讲究精气神。他画了当时上海滩上京剧各行当的名角，除了文武老生谭鑫培以外，还画了生行的三麻子、孙菊仙、潘月樵、小杨月楼、杨瑞亭；旦行——朱幼芬、毛韵珂；老旦——

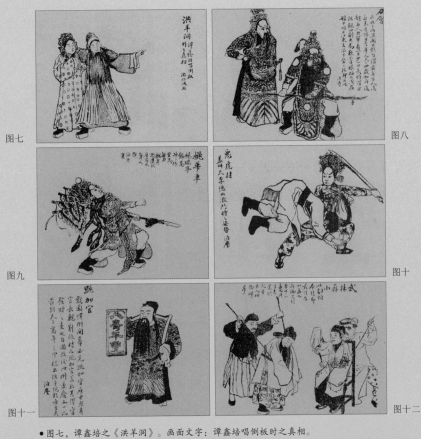

- 图七，谭鑫培之《洪羊洞》。画面文字：谭鑫培唱倒板时之真相。
- 图八，三麻子之《刀会》。画面文字：三麻子所演关公戏，可谓前无古人，后无来者，惜乎今年已六十四岁，如我辈，看一日少一日矣。昨偕正秋观此剧，大为叹赏，眼福不浅。在舱中唱"大江东去浪千叠"之精神如此。
- 图九，杨瑞亭之《挑滑车》。画面文字：杨瑞亭饰高宠，作趟马无力翻身不坠状，座客采声大作。
- 图十，少年盖叫天之《恶虎村》。画面文字：盖叫天、李德山激斗时之姿势。
- 图十一，假面《跳加官》。画面文字：戏园惯例，开幕必先跳加官，座中或有官长观剧，临时亦跳加官，盖取其升官发财之意也。自国改后，此例遂废，而"一品当朝""天子万年"之字样不复重现于舞台矣。
- 图十二，《武林苏小》之"木人戏"。画面文字：此剧头本情节最佳，为小孟七所编。其头本中，小孟七与李春棠搭配串木人戏《御碑亭》。

① 《中国大百科全书·新闻出版卷》载。
② 1920年6月6日"生生美术公司"初版发行，内附其弟沈学仁撰写的《先兄泊尘事略》。

龚云甫；净行——金秀山；丑行——小子和、周五宝、李百岁；武生——小达子，以及尚在少年时期的盖叫天等。同时，还随图评点他当时看戏的感受，使人得以领略这批百年前京剧名角的精气神（图七至图十二，参见画面文字）。

新中国成立前后工笔重彩戏画

——河南关世俊《画里看戏：中国戏曲百图赏》

本书号称"戏曲百图赏"，实际上有二三百幅图，均系关世俊一人绘制的工笔重彩戏画。其赏析部分，则由《豫剧大词典》主编马紫晨先生撰稿，涉及近现代京剧和数十个戏曲剧种，包括剧情出处、服饰装扮、演员表演、名伶影响等。因此，"戏曲百图赏"图文交融、知识面宽泛，成为集观赏、查阅、品位为一体的戏曲工具书。

画家关世俊，笔名观世寰，河南开封满族正白旗人（1912.9—1987.11）。他自幼受到旗人对书画、武术、京剧爱好的影响。20世纪20年代中西学并举，少年时期的关世俊就读于开封"河南东岳艺术学校"①。其时提倡中西学并举，他既从师于国画，又学会了西画写生。30年代，他考入河南省政府教育厅推广部，随樊粹庭②为豫剧皇后陈素真搞舞台装置和绘制布景。期间，常参加京剧票友社的活动。在北京请来的皇族票友溥侗（艺名"红豆馆主"）指导下，成为文武老生的主力演员。上海胜利唱片公司还为他灌制了《乌盆记》《搜孤救孤》等唱片。

1938年开封沦陷，关世俊调入洛阳的"河南省防空司令部"，绘制

和印刷防空知识挂图。后又调入省教育厅印刷厂，从事美术编辑。国民党河南省政府垮台后，他携全家徒步跋涉到西安，以卖画为生。期间，与画家赵望云、书法家魏紫熙等一起筹办过书画展。1944年考入陇海铁路局，此后一直在铁路系统从事文艺工作。

新中国成立后，关世俊调入北京，在铁道部工作，抗美援朝期间与铁道部票友一起创编了新编京剧历史剧《唇亡齿寒》，并担任主演。1956年，调入哈尔滨东北铁路文工团担任舞美，兼任京剧队导演和主演。

关世俊为中国美术家协会河南分会会员，擅长绘工笔人物重彩画。1972年退休后，在郑州潜心投入了戏曲人物绘制。本书的作品大多便是20世纪80年代初绘制的。难能可贵的是，

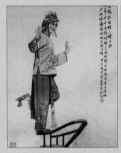 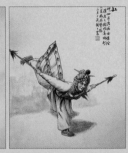

图十三　　　　　图十四

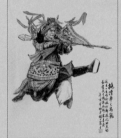

图十五　　　　　图十六

● 图十三，《叶含嫣挂画》时之椅子功。画面文字：蒲剧挂画一折。叶含嫣妩媚多姿的椅子功，配同眉目传情，表现出少女活泼喜悦的无限心情。
● 图十四，《锯大缸》。画面文字：为了表现神仙斗法，场面惊险，创造了一套难度大、技巧高的打出手，赢得观众热烈赞扬。
● 图十五，《挑滑车》之高宠。画面文字：这是一出唱念做打都很吃功夫的长靠武生戏，深为群众喜爱。
● 图十六，《三盗令》。画面文字：著名京剧武丑张春华扮演蔡庆时穿戴打扮。

① 河南东岳艺术学校：1919年（一说1921年）创办，是河南私立艺术学校中办学历史最长、办学条件和师资队伍较强的一所艺术学校。（编者注）
② 樊粹庭：著名豫剧作家、改革家和教育家，被称为"现代豫剧之父"。（编者注）

他具备京剧和绘画两方面的造诣，是有心人。凭经历和记忆，他能够将所闻所见剧目、演员穿戴、配饰、道具、表演风采等，准确地用画笔记录下来，留给后人参考。况且，他创办过电影队和电化教育馆，可以用现代影视戏曲录像观摩。

若将20世纪后期关世俊绘制的工笔重彩戏画与民国初期沈泊尘的戏画相比，感慨系之。当年戏画中生龙活虎的少年盖叫天，如今已是故人。名伶中"四海一人小叫天"的谭鑫培和"前无古人后无来者"的三麻子等，表演神采几乎也不可他见。20世纪80年代初，戏曲经历了沧桑之变，已被称作"非物质文化遗产"。关世俊多达二三百幅的写实戏画，在一定程度上是看作演员舞台生命的延续，同时也是现当代戏曲的生动见证（图十三至图十六，参见画面文字）。

本文将戏画定位于民俗风情画，主要拾遗的是京剧。新中国成立后，连环画拓展到小说戏曲题材，如《西厢记》《十五贯》《武松打虎》《孙悟空大闹天宫》《三打白骨精》等，并且造就了一批相当有成就的专业画家。连环画变化多端，有形形色色的多种绘画风格，自当另作别论。

是为序。

周华斌

2019年8月5日

前言

与戏曲结缘一生,但个中的"戏画"特别是"工笔戏画"一端却非我知识结构中的强项。而本书——《画里看戏:中国戏曲百图赏》其内容所涉及的却不仅有我国最雅致也比较古老的昆剧,艺术上最成熟的京剧和当今地方戏中影响最大的豫剧,而且还有偏居一隅、世称"珍稀"的(福建)莆仙戏,(江西)高安采茶戏,以及新中国成立后方酝酿形成的吉剧、龙江剧;再加秦腔、蒲剧、晋剧、北路梆子、丝弦、老调、评剧、河北梆子、吕剧、徽剧、柳子戏、四平调、扬剧、锡剧、越剧、汉剧、川剧,河南的曲剧、越调等,总共有 26 个剧种,大体上涵盖了我国戏曲品牌分布的东、西、南、北、中五个方域。如此说来,作者(关世俊)晚年所绘全部作品若放在我神州大地历经千年以上的剧苑百花面前,其区区二百画幅虽仅属"戏画"品类中的"拾遗"之作,但也不能不承认确有它一定的代表性;何况单就其出手功力和显示的造诣讲,只须观其大略,也足以让人点头啧赞了!诸如画中有交流对应情节的《孙成打酒》《打渔杀家》《挡马》,单人"亮相"静中有动、动中有神的李龟年、宋士杰(老生),凌波仙子、樊梨花(武旦、刀马旦),耶律含嫣、秦香莲(花旦、青衣),曹操、张飞(白脸、花脸),武松、周瑜(武生、武小生),汤勤、蔡庆(文丑、武丑)等,实堪称一幅幅构思巧妙,运笔若行云流水,着色更相得益彰,

品之尤深感其意境之深邃,非一身兼具戏、艺、技、趣诸长则绝不能为之焉!

然而面对此异彩纷呈的"百图",若想达到从剧情(史载或故事)出处、人物背景、角色行当、装扮名目、表演形态、传播影响,梨园轶事等诸多方面给以赏析性的解读;单凭已届耄耋的我和所率领的两名虽有学历,但演戏、看戏并不算多的年轻后学(即使有一些可资借鉴的参考书)也仍会面对诸多困难。因为同类性质的出版物至少我们三个都还没有见到过!于是从拟立项到慢启动便整整经过了三年的犹豫,才在我一向钦佩的徐颖女士和周华斌教授的鼓励、激励、勉励下,一鼓作气地完成了书稿并交付出版。前者(徐)是本书的编审、责任编辑,而后者(周)则是本书序言的作者,也是我的学弟;前者,每次当我进京送稿时,她为了减少我的疲劳(尽管总是遇上她休班),可她仍会亲自跑到宾馆照应,而后者(序)则更是躺在病床上完成的。且此种做法还不止一次,几年前来京都切磋另一部书稿《图解豫剧艺术》时,也是如此这般的一种方式、态度和工作作风,若换位思考,除感人至深外,对于这种出自"使命"和"担当"的精神支持当然应该表示我和学生们的诚挚感谢!至于"赏析"方面出现的错讹,那就是我水平上的问题了,当然也期盼方家和读者不吝赐教,以期再版时修正。

<div style="text-align:right">马紫晨
乙亥 · 初冬</div>

目 录

百图赏 …………………… 〇〇一

剧种介绍 ………………… 三七九
参考文献 ………………… 三九五
关世俊戏画人生 ………… 三九七
戏曲耆宿（代跋）………… 四〇一

百图赏

戏 看

《古城会》（豫剧）
《长坂坡》（京剧）
《苦肉计》（京剧）
《赤壁之战》（京剧）
《群英会》（京剧）
《龙凤呈祥》（京剧）
《芦花荡》（京剧）
《截江夺斗》（京剧）
《诸葛亮吊孝》（河南越调）
《失·空·斩》（京剧）
《夫人城》（京剧）
《南阳关》（京剧）

《珠帘寨》（京剧）
《金水桥》（京剧）
《程咬金照镜子》（北路梆子）
《长生殿·弹词》（昆剧）
《钟馗嫁妹》（北昆）
《投军别窑》（京剧）
《红娘》（京剧）
《珠帘寨》（京剧）
《白兔记·出猎》（徽剧）
《千里送京娘》（京剧）
《三打陶三春》（吉剧）
《斩黄袍》（京剧）

《黛玉葬花》（越剧）
《巴山秀才》（川剧）
《牡丹亭》（昆曲）
《游西湖》（秦腔）
《梵王宫·挂画》（蒲剧）
《花为媒》（评剧）

琳琅众多，不一一呈供。

中国戏曲

- 《赵氏孤儿》（京剧）
- 《文昭关》（京剧）
- 《将相和》（京剧）
- 《宇宙锋》（京剧）
- 《苏武牧羊》（京剧）
- 《凤求凰》（京剧）
- 《汉明妃》（京剧）
- 《昭君出塞》（京剧）
- 《斩经堂》（京剧）
- 《打金砖》（京剧）
- 《姚期》（京剧）
- 《卧虎令》（京剧）
- 《马踏青苗》

- 《打登州》（京剧）
- 《花木兰》（豫剧）
- 《虹霓关》（京剧）
- 《白良关》（京剧）
- 《汾河湾》（京剧）
- 《齐天大圣美猴王》（京剧）
- 《大闹天宫》（京剧）
- 《棋盘山》（京剧）
- 《樊江关》（京剧）
- 《徐策跑城》（京剧）
- 《太白醉写》（京剧）
- 《梅妃》（京剧）
- 《三盗令》

- 《佘赛花》（京剧）
- 《双锁山》（评剧）
- 《三岔口》（京剧）
- 《佘太君抗婚》（京剧）
- 《金铃记》（河北梆子）
- 《打焦赞》（京剧）
- 《四郎探母·坐宫》（京剧）
- 《三关宴》（京剧）
- 《挡马》（京剧）
- 《穆柯寨》（京剧）
- 《大战洪州》（京剧）
- 《穆桂英挂帅》（京剧）

您坐,请喝茶。

《赵氏孤儿》（京剧）

亦名《搜孤救孤》《八义图》。叙述春秋时，晋景公听信佞臣屠岸贾之言，尽诛权臣赵盾及其全家。其子赵朔之妻庄姬公主逃入宫中，生下遗孤儿。屠岸贾探知其事，带领校尉搜宫，幸赵朔门客程婴乔装入宫，救出孤儿，带至家中抚养。屠岸贾下令在园内搜捕孤儿，程婴乃托公孙杵臼计议，以己子充孤儿，托公孙带往其家，而后至屠府告发其事。公孙与假孤被逮遇害。孤儿长成，取名赵武，被屠岸贾收为义子。晋悼公继位后，一日戍边回来的大将魏绛还朝，误以为程婴献孤求荣，怒打程婴。程婴向魏绛述真情，回府绘图。赵武观图，方知始末，乃定计杀屠岸贾，为赵氏报仇。

事见《东周列国志》第五十七回。北京京剧团1960年演出，由马连良饰程婴，裘盛戎饰魏绛，张君秋饰庄姬，谭元寿饰赵武。

川剧、豫剧均另有《程婴救孤》。

画里看 ——

程婴：老生，俊扮。员外巾、白鬓发、白满髯、青团花帔、彩裤、福字履等。

庄姬公主：青衣，俊扮。梳大头、线尾子、凤冠、水钻泡子、红蟒、玉带、护领、白色绣花马面裙等。

孤儿赵武：娃娃生，俊扮。珠子头、孩儿发、小紫金冠、翎子、牵巾、粉色团花箭衣、苫肩、蓝白条纹大带、白彩裤、厚底靴等。

程婴左三右五八指张开，救孤和抚养孤儿的十五年艰辛历程令人感慨万千，终于能有今日，三人皆面露喜色。

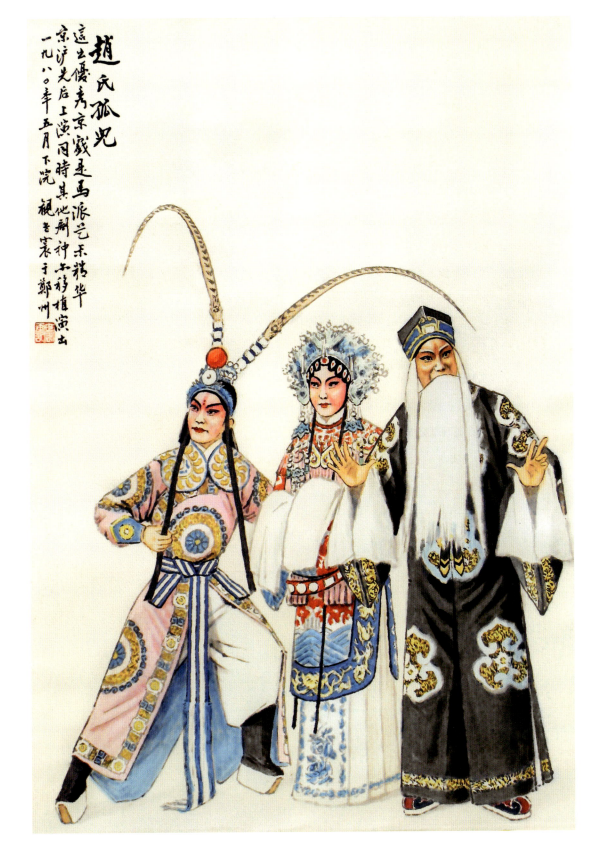

《文昭关》（京剧）

俗名《一夜白须》。言春秋时，楚平王无道，父纳子妻乱伦，宰相伍奢直谏被杀，进而株连九族。唯伍奢之子伍员（伍子胥）一人逃走，前往吴国借兵报仇。路过昭关见有拿伍员的图像被阻而逃往山林，幸遇隐士东皋公相救，延至其家款待并谋计助子胥过关。一连七日未得计，子胥焦虑难眠，忽于一夜之间须发皆白，东皋公贺之。皇甫讷为东皋公好友，面貌酷似子胥，来访时共同设计了皇甫讷乔装伍员叩关，子胥乘乱混出，扬长而去。

事见《列国演义》第七十二回，又见《史记·伍子胥列传》。

清道光、咸丰以至民国年间的京剧生行名家程长庚、余三胜、言菊朋、杨宝森、汪笑侬、孙菊仙等均工此戏。

秦腔、汉剧、川剧、豫剧亦有此剧。

画里看 ——

伍子胥：老生（须生），俊扮。武生巾、黪三髯、白素箭衣、红大带、黑色团绣马褂、苫肩、青彩裤、厚底靴等。

伍子胥挎宝剑，右手持马鞭。满腹愁肠。

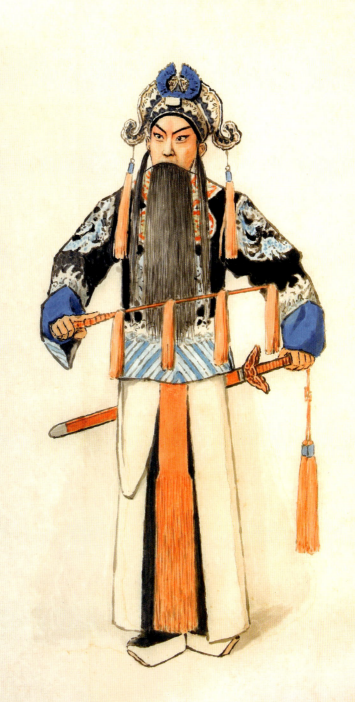

京劇文昭關係楊派藝術代表作之一，高雅穩健雄渾豪放壇演茂魄英雄形象。一九八二年三月於鄭州客次　顧之寰

画里看 ——

　　装扮同，只黪三髯改白三髯。

　　当伍子胥唱到"腰间枉挂三尺剑，不能报却父母冤！"处，真的是又气、又恨、又无奈！哀叹声中，脚呈右丁字步，剑出鞘约三分之一。

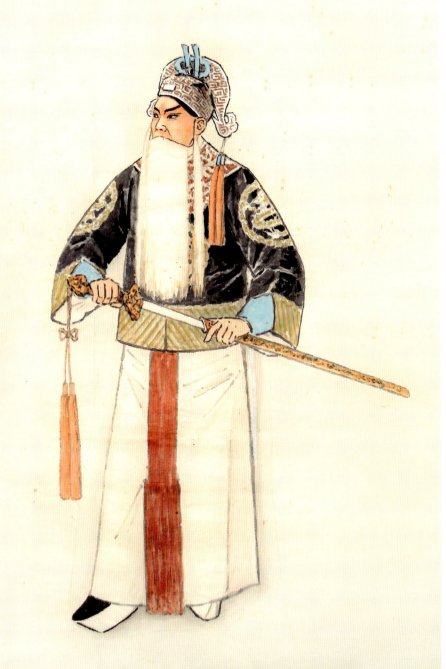

文昭關

己未季初夏觀止寰士

《将相和》（京剧）

　　言蔺相如保赵王至渑池赴会，席间秦王请赵王鼓瑟，赵王听命，秦王与群王大笑，并令史官书之于简。相如即捧缶，请秦王击之以为乐。秦王不从，相如胁以血溅秦王，秦王惧，乃击缶。相如亦命赵之史官书之于简。秦将魏冉请赵国献出五城为秦王寿，蔺相如亦请以秦之咸阳为赵王寿。秦王使白起舞剑取乐，蔺相如亦使李牧舞剑。秦王令擒赵王，相如、李牧保赵王冲出重围脱离险境。秦王追至边界，为廉颇大军杀退。赵王封蔺相如为相，位居廉颇之上。廉颇不服，闻相如将过平原君府中赴宴，亲自前往挡道。蔺相如回府闭门不出。秦国激齐国犯赵，蔺相如、廉颇同时上本，所奏不谋而合。赵王见二人不愿同朝对面，只以本章上奏，忧之。遂差虞卿前往和解。虞卿先至蔺府，相如告以其所以忍辱退让，诚恐将相失和，秦国趁机而至，故情愿礼让廉颇。虞卿至廉府，以相如所为相告，廉颇痛悔前非，乃负荆前往蔺府请罪。二人言归于好，同心誓保赵国。

　　事见《东周列国志》第九十六回。又见《史记·廉颇蔺相如列传》。王颉竹、翁偶虹编剧。李少春、袁世海、谭富英、马连良、裘盛戎等均曾演出。另有很多剧种移植。

画里看 ——

　　廉颇：副净，勾十字门脸。白发鬏、黄绫绸、铲头牌、白满髯、紫色滚龙箭衣、黄大带、厚底靴等。

　　蔺相如：老生，俊扮。黑三髯、软巾相帽、团花褶子、厚底靴等。

　　廉颇身背荆杖，双臂展开，右手掌，左手拳，声言："丞相，任你惩治，我廉颇是一个糊涂人！"相如右手安抚，左手伸出大拇指，诚恳地赞扬着老将军。一对忠良，以国事为重，双双坦露着高尚、和谐的情怀。

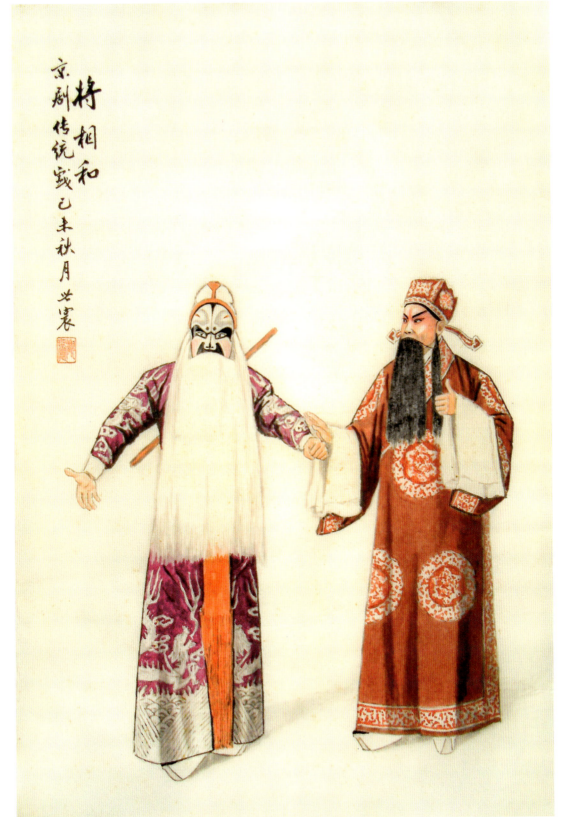

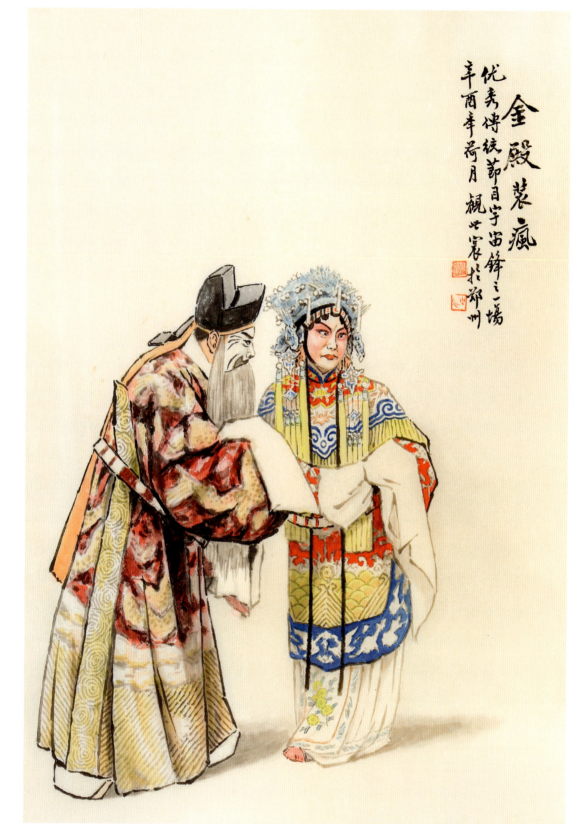

《宇宙锋》（京剧）

"宇宙锋"实为秦二世胡亥赐给大臣匡洪的宝剑名。

秦二世时，右丞相匡洪、权相赵高两家忠奸对峙，势如水火。秦二世为挟制赵高揽权，将"宇宙锋"宝剑赐予匡洪，令其先斩后奏。赵高欲拉拢匡洪，听从亲信康建业的联姻之计，将女儿赵艳蓉借二世之口许匡洪之子匡扶为妻。联姻后匡洪并不趋附于赵高，赵高便又设计，盗取"宇宙锋"行刺二世，并嫁祸于匡洪。匡家因此获罪。危难关头，忠心赤胆的家奴匡忠替匡扶受死，匡扶瞒天过海逃出京畿，投奔边关赵武王麾下伺机除奸。赵艳蓉与匡扶洞房相互沟通后情投意合，恩爱有加，然遭此横祸后无奈被父亲接回赵府，以泪洗面。一日，二世胡亥夜访赵府，灯光之下见赵艳蓉美貌，欲纳入宫中，赵高应允。赵女矢志不移，为保全自己的节列贞操，在哑奴的暗示下，佯装疯癫，与父周旋，又借疯症金殿斥君逃过此劫。机智勇敢的赵女与哑奴千里寻夫，遂夫妻团圆。匡扶点动人马，直捣京师清君侧。

《金殿装疯》为其中最为流行的一折。

原为梆子班传统剧目，且不偏重旦角。后经改编，成为梅兰芳之杰作。时小福、王兰香、朱幼芬、李佩秋、姜妙香、陈德霖等均工此戏。

画里看 ——

赵艳蓉：青衣，俊扮。梳大头、线尾子、点翠头面、凤冠、红蟒、云肩、玉带、白色绣花马面裙、彩鞋等。

赵高：副净，勾白脸。相巾、黄绸、黪满髯、紫蟒、玉带、厚底靴等。

面对倔犟的女儿，赵高虽委颜赔笑，而赵艳蓉仍是一脸的不屑，加以痛斥。

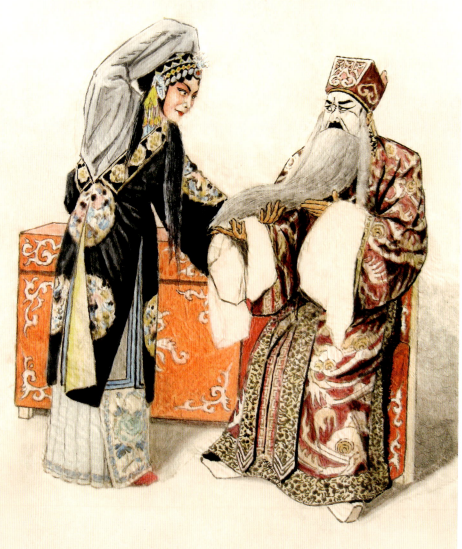

《宇宙锋》（豫剧）

剧情简介见前文。

该剧在京剧中是梅兰芳的代表作，汉剧中是陈伯华的代表作。豫剧名伶陈素真则根据京剧、汉剧和传统豫剧剧本重新整理，并在"装疯"的表演艺术上反复加工，从而成为她的成名之作，流行甚广。

川剧、秦腔、汉剧、徽剧、河北梆子等亦均有此剧目。邯郸东风剧团更是打乱结构，另编新本《芙蓉女》，成为北派豫剧的代表之作。

画里看 ——

赵高：副净，勾白脸。相巾、黪满髯、紫色开氅、厚底靴等。

赵艳蓉：青衣，俊扮。梳大头、点翠头面、甩发、灰色素褶子、斜披黑色团花帔、白色绣花马面裙、彩鞋等。

赵高歪在椅子上，胡子被女儿抓住戏弄，一番嬉笑怒骂之下，表情有点狼狈、尴尬。赵艳蓉则右手水袖上折，眼神蔑视地看着她这位不知羞耻的父亲。

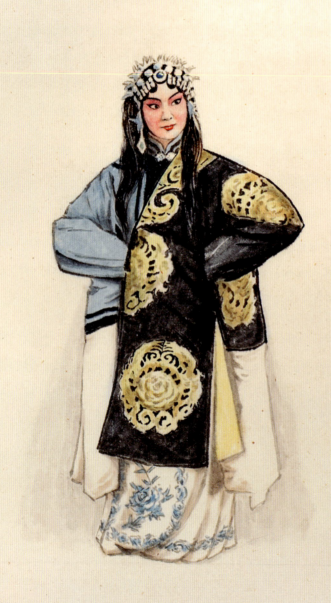

著名豫剧表演艺术家陈素真早年在宇宙锋中演赵艳蓉时装疯神态
一九八一年十月下浣于郑州观之裳

画里看 ——

赵艳蓉：青衣，俊扮。梳大头、点翠头面、甩发、灰色素褶子、斜披黑色团花帔、白色绣花马面裙等。

神态和形态显示，她面临噩耗，心痛神惊，在哑奴的暗示下，不得不毁容装疯。其双手叉腰，二目斜视，摇摇摆，摆摆摇，内心却恨透了自己的父亲……

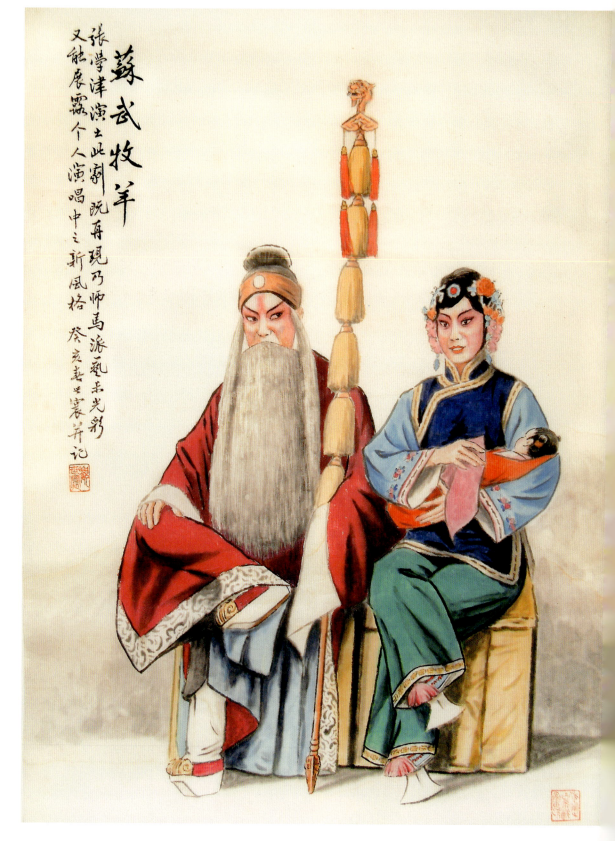

《苏武牧羊》（京剧）

一名《万里缘》。写汉武帝刘彻派苏武等出使匈奴，匈奴王单于逼苏武降，苏武宁死不从，被流放于北海牧羊。匈奴太尉胡克丹之女胡阿云因拒充单于姬妾，单于怒而将与苏武，夫妻情笃。后汉朝廷知苏武未死，遣将讨还苏武，单于放苏武回国，却不放阿云，阿云自刎而死。

事见《汉书·苏建传》附《苏武传》。元周仲彬曾有《苏武持节》杂剧，今已不传；明人有《牧羊记》传奇。另，属同类题材的还有《赐婚》《苏武节》等。

本场演出中张学津饰苏武，其气度、分寸颇有其师马连良的风采。剧坛老一代的言菊朋、马连良、李盛藻、贯大元、刘连荣、马富禄、王幼卿、李玉茹、张君秋等均工此剧。汉剧、粤剧、川剧、豫剧、河北梆子等也有类此剧目。

画里看——

苏武：老生，俊扮。黪发鬏、黪鬓发、黪满髯、嵌玉黄绸带、紫色素褶子、白袜、云头厚底靴等。

阿云：旗装旦，俊扮。北国太尉之女，却是南朝装束。偏桃小弯贴片、蓝袄、绿裤、坎肩、旗鞋等。

阿云怀抱婴儿心中惨切；苏武左手持汉节，双目斜视，深知爱妻心中之苦；阿云两眼发呆，实难承受即将到来的生离死别。

《烂柯山》（南昆）

名儒朱买臣之妻崔氏，因不堪贫困之生活，决心抛弃勤奋苦学的丈夫，逼其写下休书，改嫁于无赖张木匠。婚后，为躲避打骂而逃往邻村王妈妈家中。忽闻朱买臣得官荣归，悔恨无及，蒙眬入睡，梦朱买臣派人接她去做"夫人"，醒后痛心疾首，进入痴迷状态。朱买臣荣归故里，崔氏叩于马前，乞求破镜重圆。朱泼水于地令其收起，拒而讥之，崔氏羞愧无地，于烂柯山下投水自尽。

宋元戏文中有《朱买臣休妻记》，元杂剧有《王鼎臣风雨渔樵记》，明清传奇有《渔樵记》。《烂柯山》是在这些作品的基础上改编的，作者不详，产生时间约在明末清初。

《痴梦》是昆曲《烂柯山》传奇中的一折。昆剧"传"字辈艺人沈传芷得其父沈月泉精心传授，擅演此剧，后传给张继青等，成为其代表作。京剧亦名《马前泼水》。秦腔、川剧、湘剧、汉剧、越剧等均有此剧目。

画里看 ——

崔氏：青衣，俊扮。梳大头、线尾子、银锭头面、蓝边青褶子、白腰巾、白色蓝边马面裙等。

红蜡烛下，崔氏手扶于桌案前，右手置于身后，挺胸昂首，表现出崔氏自以为真的当了"贵夫人"的傲气及其洋洋得意的神态。

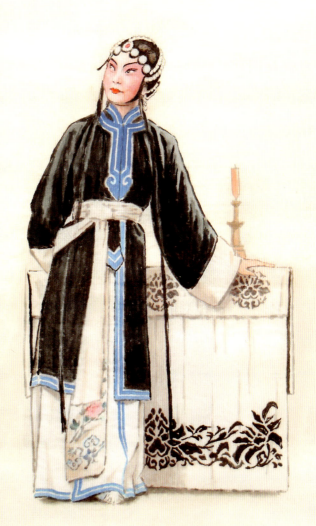

右图为昆曲《烂柯山》中的《逼休》一折画面。

朱买臣反复开导崔氏,终归无效,只得告诉崔氏,万一他将来功名到手,做官回来,她可不能无理取闹。崔氏说,她就是做叫花子,也再不来和他见面!朱买臣写下休书,二人打赌击掌……

画里看 ——

朱买臣:老生,俊扮。贫生巾、黑三髯、青褶子、丝绦、福字履等。

崔氏:正旦,俊扮。梳大头、线尾子、银锭头面、青色绣边帔、白绣花腰巾、素白褶裙、彩鞋等。

观念不同的夫妇二人,以打赌击掌的方式为以后的结局埋下了悲剧的种子。

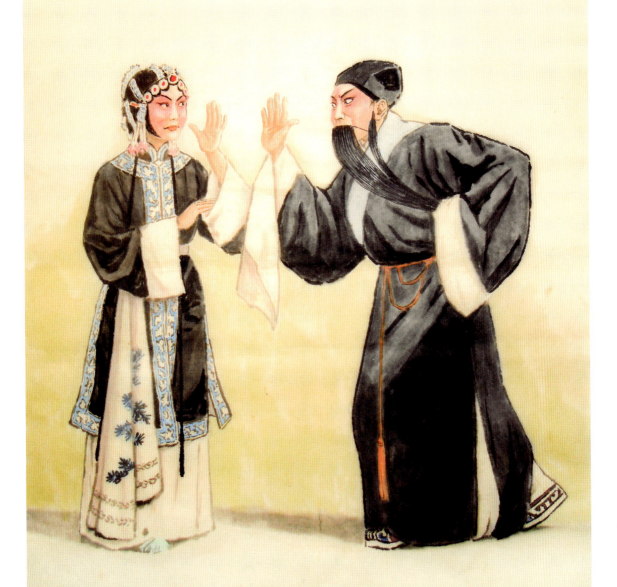

《司马迁》（锡剧）

新编历史故事剧。言汉武帝命李陵随李广利征匈奴，李陵兵败投降，司马迁认为李陵之降是希图待机举事，以期重返故国。为此触怒汉武帝而获罪下狱，并被处以宫刑。司马迁受此奇冤，愤不欲生！但为了完成《史记》巨著，仍忍辱含垢，继续写作。虽有奸人陷害，朋友绝交，仍不动摇其志，终得完成此千古事业。

原为北京京剧院三团演出本，后被秦腔等剧种移植；1980 年苏州地区锡剧团再次创编《司马迁》。情节有了较大改变，表演上亦有所创新，因此荣获江苏省新剧目调演优秀演出奖。

画里看 ——

司马迁：老生，俊扮。进贤冠、贴胡须、深灰色改良帔、护领、绣金前摆、厚底靴等。

汉武帝：老生，俊扮。平天冠、贴胡须、黄底儿滚边帔、金黄色绣龙前摆、大坎肩、白裙、厚底靴等。

本剧所有人物服饰均属贴近历史朝代而又有所改良的形制。

图为司马迁向汉武帝进谏时的装扮，司马迁诚惶诚恐地向汉武帝呈上他所完成的部分（竹简）书稿。

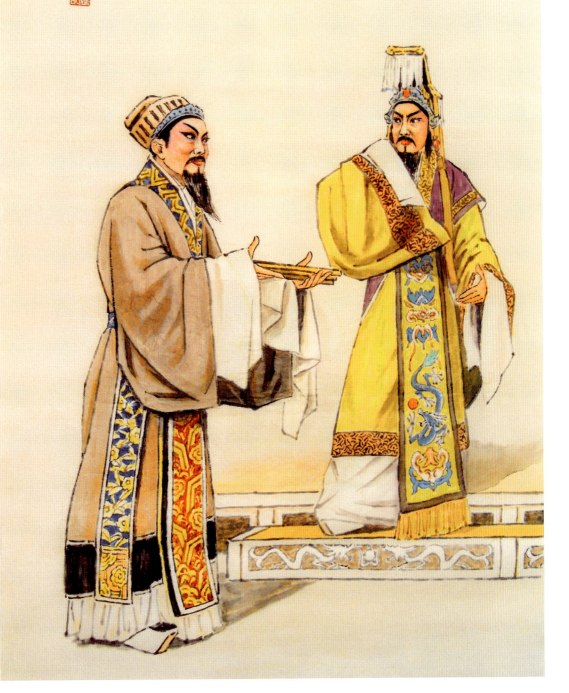

《凤求凰》（京剧）

讲临邛巨富卓王孙之女文君，既嫁而寡，郁郁回到娘家。司马相如受县令王吉之邀，来到临邛。卓王孙为讨好县令，特邀宴司马相如。席前，相如抚琴，一曲《凤求凰》，打动了文君之心，文君乃夜奔都亭，与相如同归，当垆卖酒度日，卓王孙亦无可奈何。事见《史记·司马相如传》。

吴祖光编剧。

北京京剧院演出。川剧、越剧、评剧均有类此剧目。

画里看 ——

文君：花衫，俊扮。梳古装头、正凤、团花帔、内衬褶子、护领、白色绣花马面裙等。

司马相如：小生，俊扮。纱帽、黑三髯、红官衣、护领、玉带、厚底靴等。

文君微现羞色，露出喜悦之情。相如双按掌身体重心前移，有一种自我抑制的冲动。

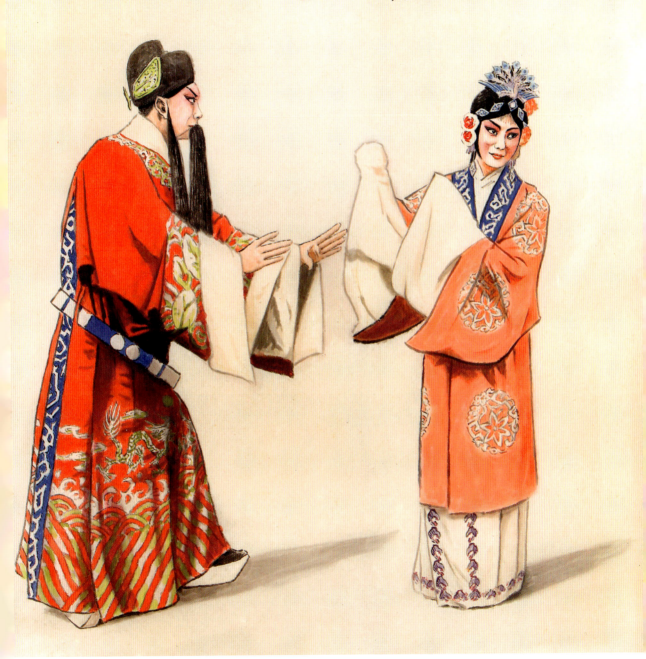

《汉明妃》（京剧）

　　一名《王昭君》，又名《青冢记》。汉元帝后宫美女王嫱（昭君）因不肯贿赂画工毛延寿，被画为丑状。元帝不加召幸，昭君弹琵琶自叹。终被元帝发现其美，立为明妃，欲斩毛延寿。毛逃亡匈奴，献明妃画像。匈奴发兵向元帝索明妃。元帝割爱送妃和亲。行前在昭华宫饯别，并使其弟王龙相送。明妃至匈奴约三事，斩毛延寿。剧中情节细致刻画了王昭君的离愁别恨和边塞的荒凉。

　　事见《汉书·匈奴传》，元马致远《汉宫秋》杂剧，关汉卿《哭昭君》杂剧，吴昌龄《月夜走昭君》杂剧，明陈与郊《昭君出塞》杂剧及明人《和戎记》传奇。京剧《汉明妃》乃据《汉宫秋》改编。为"尚派"（小云）的代表性剧目。

　　湘剧、滇剧、川剧、徽剧乃至梆子腔等各剧种多有此剧目。

　　此图为《汉明妃》中《昭君出塞》一折。

画里看 ——

　　王嫱（王昭君）：花衫，俊扮。梳大头、水钻泡子、昭君盔、翎子、狐狸尾、宫装、云肩、绣花斗篷等。

　　昭君左手持鞭、勒马，极目塞北回望雁门，忍不住泪涔涔……

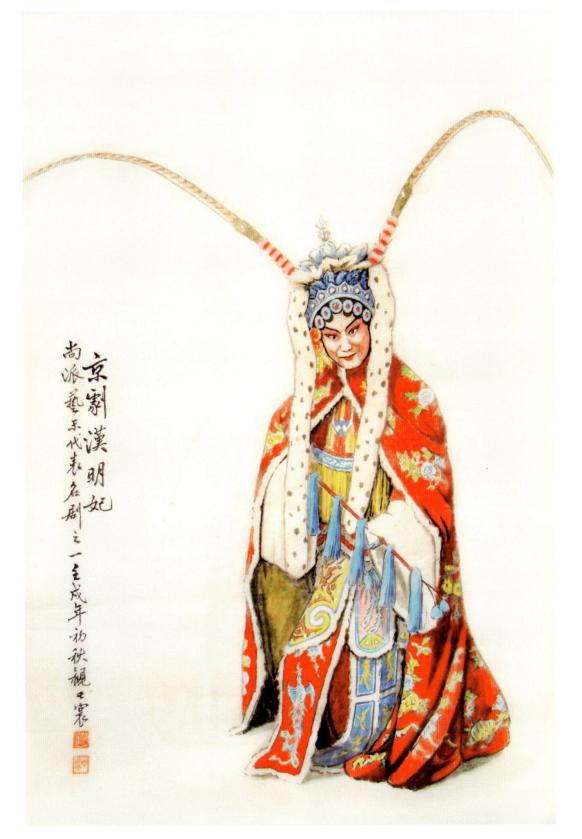

画里看 ——

王昭君：青衣，俊扮。梳古装头、水钻头面、改良湖蓝古装、护领等。

她怀抱琵琶，左手按工尺，右手拨琴弦，不禁阵阵忧伤涌上心头……

京剧昭君出塞
农历甲子年暑月观世裳于郑州

《斩经堂》（京剧）

原名《收吴汉》，又称《吴汉杀妻》。王莽为拢聚势力，特将其女兰英嫁给吴汉，并命吴镇守潼关。吴擒获了落难中的刘秀，吴母劝勿杀害，复告以王莽曾杀死吴汉之父，嘱其放走刘秀，并杀妻投刘。吴汉不忍，母即以死相逼。吴汉至经堂，适兰英正为母祈祷，见吴带剑而至，问明原由，遂夺剑自刎，吴母亦自缢，激起吴汉一腔愤恨，乃火烧府第，投向刘秀。

事见《东汉演义》第十五回。

周信芳、裘剑飞、王凌云、高百岁、李万春等均工此戏。秦腔、汉剧、川剧、徽剧、湘剧、豫剧、楚剧、同州梆子、河北梆子亦有此剧目。绍兴文戏有《散潼关》，淮剧有《吴汉三杀》。

画里看 ——

吴汉：武老生，俊扮。扎巾盔、黑三髯、翎子、狐狸尾、绿硬靠、苫肩、白靠绸、红彩裤、厚底靴等。

他左手持剑，右手掏翎，眼神中喷发着怒火。

京剧打金砖
这是一出唱做扑跌文武重奋极为精彩的生行表演的节目
一九八一年十月末
观世寰习作

《打金砖》（京剧）

言刘秀思念功臣，将姚期、马武等调回京城。姚期之子姚刚失手打死郭妃之弟郭海，被发配远方。郭父郭荣贿赂解差，欲置之死地，幸得杜青、马明相救。姚刚入京与郭荣辩理，又误将郭荣杀死。郭妃乘刘秀酒醉，假传圣旨诛杀姚氏满门。岑彭、邓禹等前往保奏，同被处斩。马武闯入宫中逼刘秀写下赦诏，而行刑已毕。马武手执金殿铺地的金砖，击头而亡，金砖落下，复砸死内监。刘秀酒醒，知已铸成大错，杀郭妃。刘秀因悔恨、惊惧过度，不久身亡。

事见《上天台》。

王九龄、谭鑫培、王泊生、侯喜瑞、李少春、谭元寿等均工此剧。川剧、汉剧、豫剧、河北梆子等亦有类此剧目。

画里看 ——

刘秀：老生，俊扮。甩发、黑三髯、杏黄褶子、红彩裤、厚底靴等。

马武：副净，勾蓝碎脸。扎巾、红扎髯、红耳毛子、紫色团花箭衣、护领、小袖、白彩裤、黄大带、厚底靴等。

马武手持金砖，直逼刘秀，刘秀"跌坐"，作"甩发""僵尸"等特技表演。

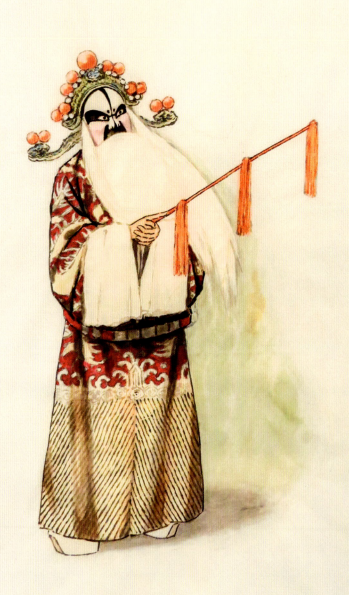

姚期
京剧裘派艺术代表作中之精华 庚申夏观之袁

《姚期》（京剧）

原称《草桥关》，别名《万花亭》。言东汉光武帝刘秀，命老将姚期（一作"铫期"）镇守草桥关，因日久思念老臣，便命马武、杜茂、岑彭三人替他回朝陪王伴驾。偏是姚期入都后，其子姚刚打死了郭太师，姚期绑子上殿请罪；刘秀听从郭妃谗言，欲将姚期全家问斩。因牛邈攻打草桥关，马武急回朝搬取救兵，闻此凶信，即闯宫全力保奏，并逼刘秀写赦旨。马武救下姚期父子，使他父子戴罪立功。

此为金少山、裘盛戎改编本。后又有中国京剧院三团演出的《汉宫惊魂》。

为金少山、裘盛戎代表性剧目之一。秦腔、豫剧、川剧等有类此剧目。

画里看 ——

姚期：正净，勾白十字门脸。汾阳帽、白鬓发、白满髯、红蟒、玉带、厚底靴等。手持马鞭，奉命回朝。

《卧虎令》（川剧高腔）

讲汉光武帝刘秀的姐姐湖阳公主，有一总管唐丹，目无法纪，残害百姓，元宵节又在花灯闹市跑马寻乐，踏死民女，打死无辜。京都洛阳县令董宣，决心为民除害，毅然受理此案，并不顾公主讲情、皇帝降诏，按律将唐丹斩首。刘秀大怒，欲将董宣毙于极刑。董宣据理死谏，痛陈以法治天下之理，希望刘秀以江山社稷为主。刘秀受谏，赦免董宣，但要他向湖阳公主叩头赔罪。董宣以为，有罪就当治罪，无罪又岂能赔罪！当太监强按董宣颈项向公主叩头时，董宣双手撑地，终不俯首，其状如卧虎。

事出《后汉书》。张中学编剧。

该剧于1963年由乐山地区川剧团试演。1979年修改后，由四川省川剧院排演，并于同年作为庆祝中华人民共和国成立三十周年献礼，首演于北京。导演周企何、邱明瑞（执行）、刘忠义。杨昌林饰董宣，张巧凤饰湖阳公主，刘又全饰刘秀。

豫剧、河南曲剧有此剧目。

画里看 ——

刘秀：老生，俊扮。王帽、黄蟒、玉带、护领等。
董宣：老生，俊扮。纱帽、黑三髯、红官衣、玉带、护领、厚底靴等。
湖阳公主：花衫，俊扮。梳古装头、点翠头面、正凤、马面裙、黄团凤帔、护领等。
内监：丑，勾豆腐块脸。头戴万卷书、五撮髯、香色蟒、彩裤，厚底靴。

刘秀斥责董宣，湖阳公主斜视董宣，而面对内监，这个小小的县令董宣却一副桀骜不驯的样子，连内监也甩着手无其奈何！

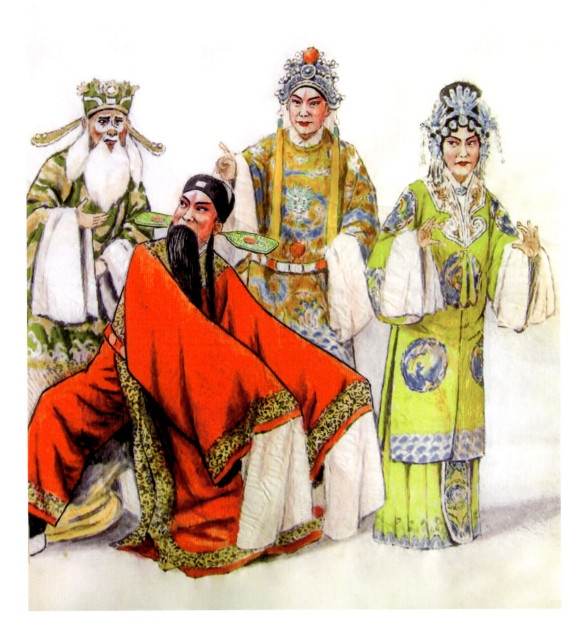

卧虎令
川剧建国卅周年献礼
演出节目即其他剧种之
洛阳令又名强项令
一九八〇年六月 世襄

《马踏青苗》（京剧）

《战宛城》之一折。言曹操出征拟讨伐张绣，行军前晓喻三军，严禁马踏青苗，骚扰百姓，违令则斩。不料曹操所乘战马受惊，踏毁一片麦田。为严肃军令，乃自割其发，以示惩戒。

事见《三国演义》第十六、十八回。毁苗事又见《三国志·魏书·武帝纪》。

金秀山、侯喜瑞饰曹操，开一代"净"风，后郝寿臣、刘奎官、袁世海、尚和玉、裘盛戎等亦均达"奸雄"之极致。

对于全部《战宛城》，除川剧、滇剧、汉剧、粤剧、徽剧外，梆子腔各剧种亦均有类此剧目。

画里看 ——

曹操： 正净，勾白脸。相貂、黑满髯、红蟒、厚底靴等。

曹操左手环抱令旗，右手紧勒马鞭，以"趟马"的套路显示他正小心翼翼地绕麦田而行。

馬踏青苗

創業時期之曾抱扶形象
一九八二年四月下浣于
祁廿寓次觀老寰

《击鼓骂曹》（京剧）

又名《群臣宴》。言孔融向曹操推荐祢衡，曹不知加礼，祢衡怒骂之。曹不悦，乃命祢衡于元旦大宴群臣时充当鼓吏以辱之。祢衡益怒，遂边击鼓、边骂曹。曹又遣其往说刘表，欲借刘表之手杀死祢衡，衡恨恨而去。后祢衡果死于刘表部将黄祖之手。

事见《三国演义》第二十三回。

清道、咸以降，先后有程长庚、余三胜、汪桂芬、谭鑫培、余叔岩、汪笑侬、王又宸、高庆奎、杨宝忠、马连良、言菊朋、谭富英、孟小冬、李少春、李宗义等诸多表演艺术家上演过此剧。

秦腔、川剧、徽剧、汉剧、滇剧等也有此剧目。

画里看 ——

祢衡：老生，俊扮。黑三髯、黑网子、水纱、青抱衣抱裤、护领、小袖、大带、白腰包、厚底靴等。

其口骂、心骂，一副不畏死的气势。而一对鼓槌上下舞动却时急时缓，鼓点似骂声，有技更有艺。

《古城会》（京剧）

又名《斩蔡阳》，画面取自《训弟》一折。言关羽一行来至古城，得悉张飞下落，喜而往见。张飞以关久居曹营，疑之，并骂关羽，关羽正剖白间，秦琪之舅蔡阳率军追至，张飞益疑。关羽乃用拖刀之计力斩蔡阳以释疑。张飞自悔鲁莽，归请刘备代为向关羽说情，刘备命其卸去甲胄，文职打扮，头顶盘香，迎关羽入城，听凭教训，张飞从之。关羽斥之，入城与刘备相会。刘备摆酒相待，又为张飞说项，关羽不允，刘备命张飞亲自求告，关羽责其不讲情义，欲回蒲州，刘备力劝，三人始和好如初。

事见《三国演义》第二十八回。而更早则见于《三国志平话》。元杂剧《千里独行》亦有此情节。

程长庚、王鸿寿、李洪春、小三麻子、林树森、高盛麟、刘奎官、李万春等均工此戏。川剧、豫剧、滇剧、昆曲、高腔、皮黄腔、梆子腔等剧种均有此剧目。

该剧为红生经典剧目，又称"关戏"。

画里看——

关羽：红生，勾红特型脸。夫子盔、黑长三髯、绿蟒、绿虎头厚底靴等。

张飞：副净，勾十字门蝴蝶脸。黑扎髯、茨菰叶、黑耳毛子、纱帽、蓝官衣、玉带、红彩裤、厚底靴等。

关羽于案前捋髯阅读，张飞抬"商羊腿"，右侧身而立，目视关羽手中书卷，左手举扇，一副憨态。

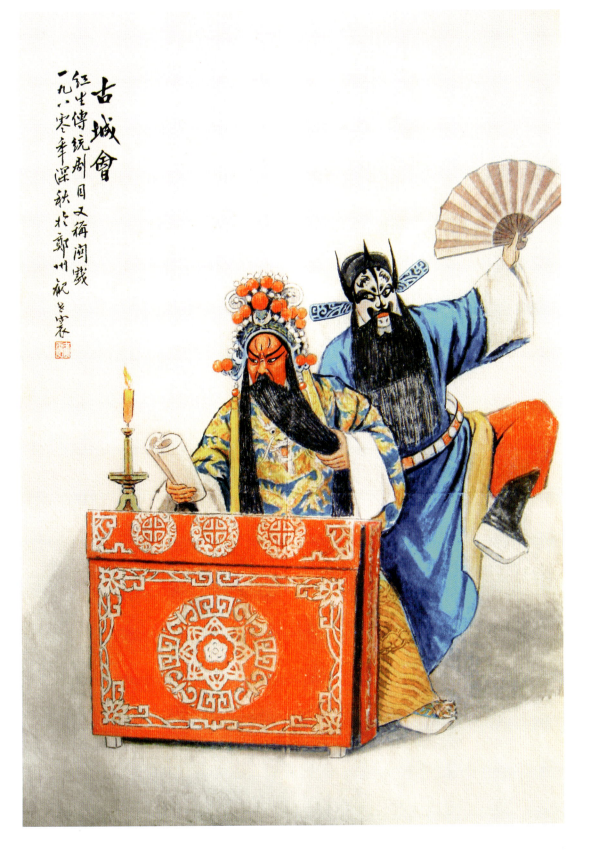

《诸葛亮出山》（河南越调）

诸葛亮隐居南阳，刘备屯居新野县，求贤若渴。经徐庶、水镜举荐，与关羽、张飞三顾茅庐，请诸葛亮出山，共图大业。诸葛亮被刘备感动，出山襄助。关羽、张飞认为诸葛亮"初出茅庐"年轻无知，不应重用。时曹操遣夏侯惇引兵十万来攻，刘备拜诸葛为军师，张飞轻视诸葛，不服调遣，刘备责之，始勉强领命，设伏于黑松林中。诸葛料敌如神，诱夏侯惇入博望坡，纵火焚之，大败曹兵，夏侯惇领残部十余骑，逃至黑松林，张飞粗心，使其逃脱。火烧博望坡之役，诸葛亮初试锋芒，张始心悦诚服，回营负荆请罪，诸葛加以抚慰，刘备诫飞，然后庆功。

河南越调《诸葛亮出山》根据京剧《初出茅庐》移植。京剧《初出茅庐》根据《三顾茅庐》《博望坡》改编。

20世纪80年代末，越调申凤梅、申小梅师徒相继出演本剧。徽剧、川剧、汉剧、滇剧及梆子腔各剧亦均有类此剧目。

画里看 ——

（见〇五〇—〇五一页）

诸葛亮：老生，俊扮。道巾、银灰色团鹤氅、护领、厚底靴等。

刘备：老生，俊扮。九龙冠、黑三髯、红色团龙箭衣、马褂、黄大带、苫肩、白彩裤、厚底靴等。

关羽：红生，勾红特型脸。绿夫子盔、黑长髯、绿软靠、黄靠绸、厚底靴等。

张飞：副净，勾十字门蝴蝶脸。棕网、甩发、茨菰叶、黑耳毛子、黑扎髯、黑色团花箭衣、丝绦、大带、红彩裤、厚底靴等。

张飞身负荆杖，呈跪步式，羞愧难当，乞求诸葛亮原谅；刘备严厉训诫张飞，诸葛亮原谅张飞并加以抚慰。

《长坂坡》（京剧）

亦称《单骑救主》。写三国时曹操攻取荆州，刘备败走，眷属于乱军中失散。赵云经反复冲杀，救出简雍、糜竺与甘夫人等，最后和糜夫人相遇，糜夫人将阿斗（刘禅）交托赵云后投井而亡，赵云怀抱阿斗力战突围。曹操见赵云所向无敌，叹为虎将。

故事取材于《三国演义》第四十一、四十二回。

画里看——

（见〇五二—〇五三页）

赵云：（图一）武生，俊扮。大额子、白硬靠、红靠绸、苫肩、彩裤、厚底靴等。

张飞：（图二）副净，勾十字门蝴蝶脸。扎巾、黑扎髯、茨菰叶、黑耳毛子、黑硬靠、红靠绸、苫肩、厚底靴等。

赵云左手持枪做"旁背式"，常用于巡视或侦察；右手"横托马鞭"，刻画其灵敏、机警、英勇的人物形象；左腿做"商羊腿前抬"，常用于表现骑马作战的情节，体现人物在马上精神抖擞的神态。

张飞右手握丈八蛇矛，左手扯起虎髯，在当阳桥前一声怒吼，吓破了曹军的胆子。

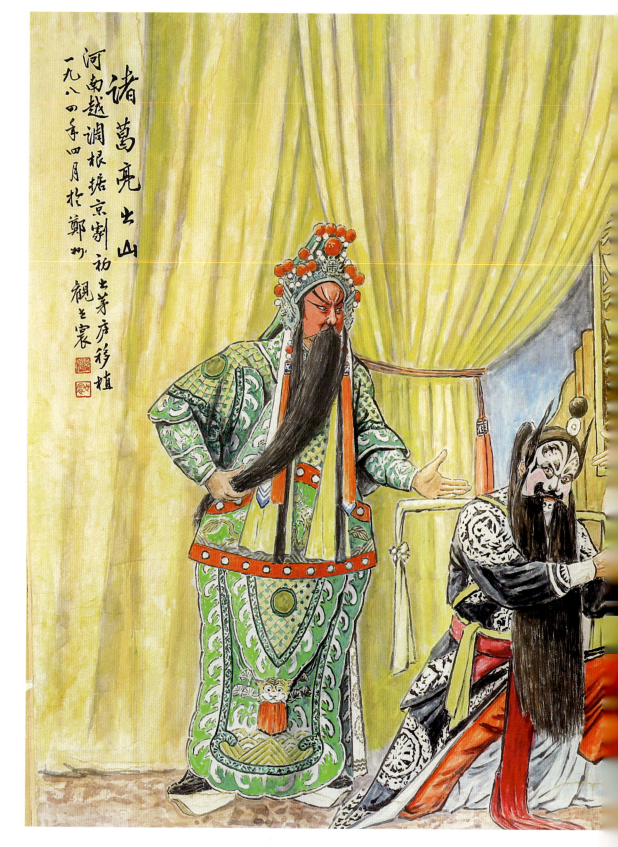

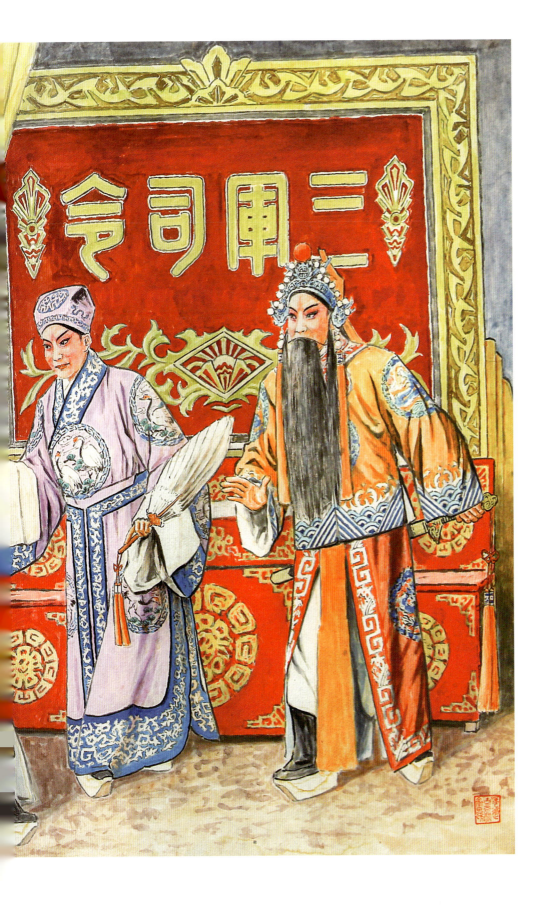

《诸葛亮出山》（河南越调）

图一

《长坂坡》（京剧）

赤壁之戰
京劇劇優秀
劇目之一
庚申末伏
觀 & 襄 占

《赤壁之战》（京剧）

　　京剧《赤壁之战》全景式再现了东汉末年著名战役赤壁之战的壮阔画卷。讲述了曹操率大军南下，孙权和刘备联军在长江赤壁一带，利用曹军不习水战等弱点，用火攻击破曹军，初步奠定三足鼎立局面。这是中国历史上以少胜多，以弱胜强的著名战役。

　　此为一部行当齐全、阵容宏大的"亮箱"戏。连同旧本，百多年来已有程长庚、孙菊仙、刘赶三、卢胜奎、金秀山、李洪春、汪桂芬、高庆奎、郝寿臣、王凤卿、姜妙香、萧长华、马连良、谭富英、叶盛兰、袁世海等参与演出过此剧。川剧、徽剧、滇剧、湘剧、秦腔、豫剧等剧种亦均有此剧目。

　　此剧1958年由任桂林、阿甲、李纶、马少波、翁偶虹等在旧有《舌战群儒》《群英会》《借东风》等基础上再度整合、编剧，由中国京剧院与北京京剧团联合演出。

　　此乃《赤壁之战》之《火攻计》之画面。

画里看 ——

诸葛亮： 老生，俊扮。八卦巾、黑三髯、八卦衣、护领、彩裤、厚底靴等。
周瑜： 小生，俊扮。学士巾、团花红帔、护领、彩裤、厚底靴等。
鲁肃： 老生，俊扮。纱帽、黑三髯、紫官衣、玉带、护领、彩裤、厚底靴等。

　　孔明、周瑜亮出手心，写的都是一个"火"字；鲁肃左手拉着右手的水袖，左手则指向他二人手掌中相同的那个"火"字，惊愕地望着前方，岂不知此刻都督对孔明早已心存"杀"心！

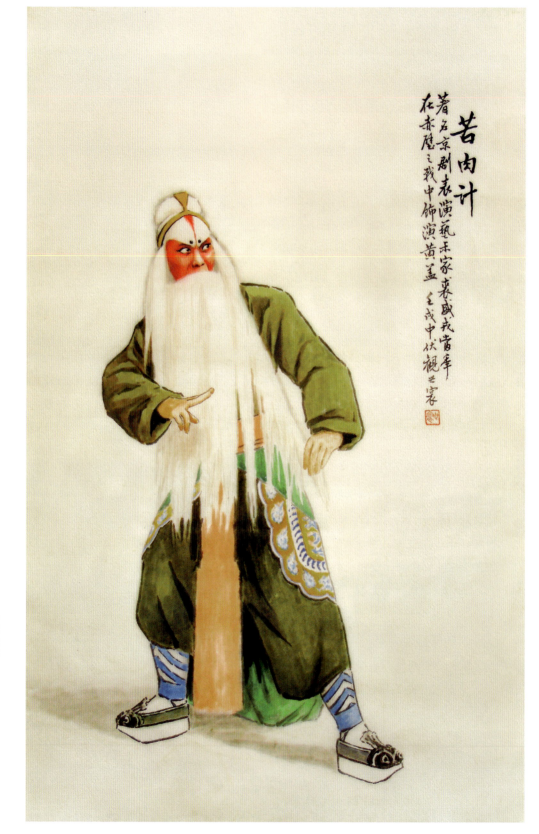

苦肉计
著名京剧表演艺术家裘盛戎当年在赤壁之戰中饰演黄盖
壬戌中伏观之寰

《苦肉计》（京剧）

俗称"打黄盖"，乃《赤壁之战》中一折。民间歇后语有"周瑜打黄盖——一个愿打，一个愿挨"之说，便一语道破了个中的奥妙。事实正是如此：周瑜与黄盖为欺哄曹操而定下的苦肉之计，让黄盖故意出言不逊，周瑜重责之，以使阚泽代黄向曹操献诈降书；让曹再中庞统连环计，刘、吴一道向曹兵进攻，黄盖则用火攻，致曹操兵败华容道。

事见《三国演义》第四十五、四十六回。宋院本已有《赤壁鏖兵》一目，但未见传本；明传奇另有《赤壁记》，情节不尽相同。

本剧演出最早见于清道光四年（1824）《庆升平班戏目》。秦腔、徽剧、川剧、滇剧、湘剧、豫剧均有类此剧目。

画里看 ——

黄盖：正净，红六分脸。白满髯、白发鬏、白鬓发、铲头牌、黄绸条、香色侉衣裤、大带、鱼鳞腰包、裹腿、白袜、鱼厚底鞋等。

黄盖左手捋须，右手佯指，决心以老迈之躯，为吴主再立一功。

群英會
打蓋一場中之周瑜

《群英会》（京剧）

言三国时的赤壁之战，孙权、刘备联合抗曹。孔明亲赴东吴与周瑜共商对策，两位高手于大战前夕斗智斗谋，其中含有"蒋干盗书""苦肉计""借东风"等不少精彩情节。

故事取材于《三国演义》第四十五、四十六回。清乾隆年间，本剧系由周祥钰等从《连环记》《古城记》等撮合而成的《鼎峙春秋》连本大戏中择出；到道光初始见《群英会》之剧名。

本剧为老生、小生、文丑、副净（架子花脸）、铜锤花脸等行当俱全、唱做念打并重的"群戏"，地方剧种中亦称其为"亮箱戏"，阵容庞大。从"三庆班"的程长庚始，历有名家演出。而饰演周瑜者则以姜妙香、叶盛兰等最为驰名。

汉剧、川剧、徽剧等亦有此剧目。

画里看 ——

周瑜：小生，俊扮。紫金冠、翎子、白蟒、苫肩、玉带、厚底靴等。取"骑马蹲裆"势，右手水袖翻起，左手按着宝剑，雪白的靴底亮在蟒外。本图为"打黄盖"一场中周瑜的装扮。

为破曹兵，周瑜定下苦肉之计，但在听到杖打爱将黄盖之声响时，仍口含双翎，五味杂陈，饱含一种说不出来的滋味，水袖微微发颤。

《龙凤呈祥》（京剧）

《甘露寺·美人计·回荆州》三折连演谓之《龙凤呈祥》。言刘备借踞荆州，孙权屡讨不还，乃与周瑜设美人计，假称将其妹孙尚香许婚刘备，欲诓其过江招亲，以为人质，再换回荆州。不料计策为诸葛亮识破，反将计就计，派大将赵云护送刘备过江，使其笼络周瑜之岳父乔玄，借助其力说服吴国太，在甘露寺相亲，以弄假成真，反促成了孙刘联姻。周瑜一计不成，又生二计，待刘备入赘后，沉溺于美色，乐不思蜀，赵云急以诸葛亮所授锦囊之计，诈称曹操欲乘机夺取荆州。刘备见军情"紧急"，决意立即动身，孙尚香亦辞母与刘同行。周瑜闻讯派兵追截，又皆为孙尚香斥退；待周瑜追至江边，诸葛亮早已安排张飞接应，周瑜反被张飞打败，刘备安然脱险返回荆州。

事见《三国演义》第五十四、五十五回及《三国志平话》，明传奇《锦囊计》等。

画里看 ——

周瑜：武小生，俊扮。紫金冠、翎子、粉色硬靠、浅蓝靠绸、苫肩、红彩裤、厚底靴等。

周瑜闻听刘备出逃，欲急起直追。左手掏翎，左脚"跨腿"，在舞台表演中常用于表现骑马作战的情节。右手"出枪式"亮相，是戏曲把子功单枪表演的一种程式，喻义为准备搏击，战斗已经开始，有时也用于"下场花"表示威武英勇的一种神态与气势。

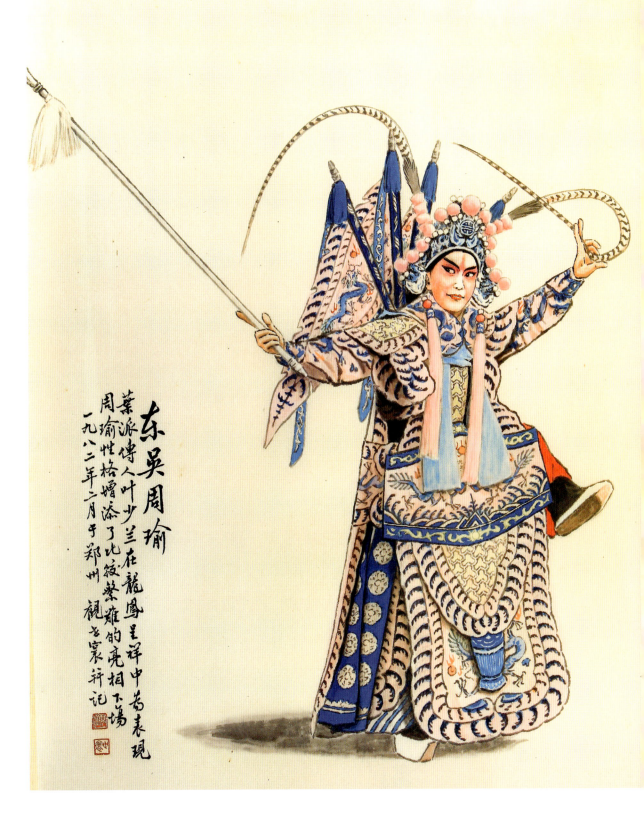

东吴周瑜
叶派传人叶少兰在龙凤呈祥中为表现周瑜性格增添了比较繁难的亮相下场
一九八二年二月于郑州观后燕轩记

《芦花荡》（京剧）

亦名《三气周瑜》。言张飞奉诸葛亮之命，假扮渔夫，预伏芦花荡，接应刘备夫妇。待周瑜领兵到来，突出阻击，擒而纵之。周瑜气愤吐血，张飞扬长而去。

事见明人《草庐记》传奇。

本折原附演于《黄鹤楼》，现又移植于《龙凤呈祥》之后，前辈钱金福、尚和玉、郝寿臣、侯喜瑞、蓝月春、刘奎官、金少山、王泊山、袁世海等均工此戏。川剧、汉剧、徽剧、同州梆子、河北梆子等亦均有类此剧目。

画里看 ——

张飞：副净，勾十字门蝴蝶脸、草帽圈、黑扎髯、黑耳毛子、茨菰叶、青侉衣、小袖、青彩裤、白水裙、黄大带、裹腿、白袜、鱼鳞洒打鞋。

张飞"亮相"或"半亮相"时，常为右弓箭步，左手勒扎，右手捋耳毛，胸有成竹地以讽刺的笑眼藐视周郎。

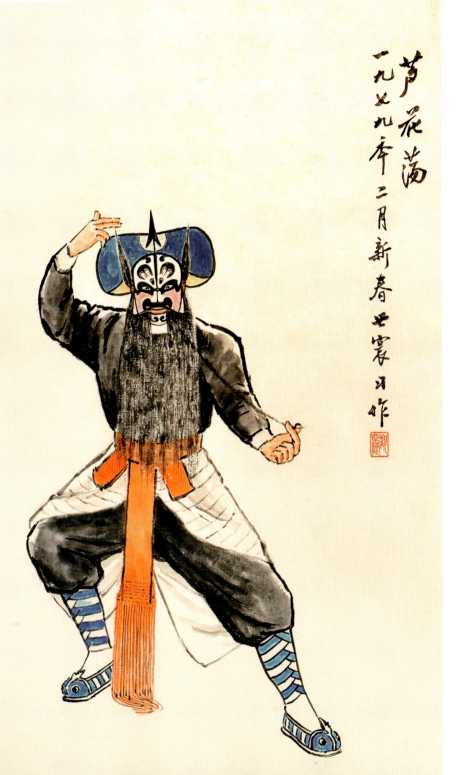

《诸葛亮吊孝》（河南越调）

亦称《卧龙吊孝》。言周瑜命鲁肃过江向刘备讨还荆州。孔明以尚未取得西川为由婉拒之。周瑜乃设计突袭荆州，不料孔明早已派张飞等埋伏芦花荡，反使周瑜陷入重围。心高气盛的周瑜在气怒交加之下，暴死军中。曹操闻讯大喜，欲趁机联合孙权，除掉刘备。孔明忖度得失，毅然东渡扶桑吊祭周瑜。灵棚内周瑜爱妻小乔数次欲加害孔明，均被鲁肃劝阻。诸葛亮在哭祭中历数周瑜功勋，并陈述孙刘联合抗曹之重要性，终使小乔豁然醒悟，不计前嫌，以国事为重，从而化解了危机，重新联合抗曹。

事见《三国演义》第五十七回。改编中情节有所变异。

该剧由闵斌等据《讨荆州》《芦花荡》二剧改编上演；后经多年整合，并于 1980 年由北京电影制片厂拍摄成戏曲艺术片。

京剧、川剧、秦腔、汉剧、滇剧、晋剧、豫剧、同州梆子等均有类此剧目。

画里看 ——

诸葛亮： 老生，俊扮。八卦巾、黑三髯、八卦衣、厚底靴等。

小乔： 青衣，俊扮。梳大头、水钻泡子、线尾子、包头白绸巾、绣花白帔、内衬褶子、护领、白色蓝边马面裙等。

赵云： 武生，俊扮。白夫子盔、白硬靠、苫肩、蓝靠绸、厚底靴等。

不请自到的孔明先生，手持羽扇，掐指神算告诉小乔：我已算得周郎的死日。小乔闻言惊呆，左手抬起，右手搭下，赵云则紧挨在先生身旁，三人可谓各有各的心事……

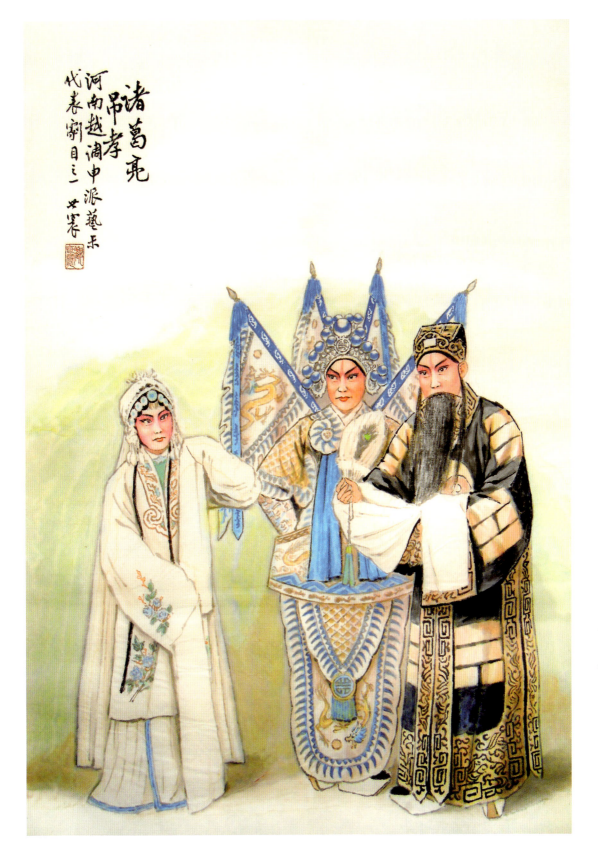

《截江夺斗》（京剧）

孙权向刘备屡讨荆州不还，乃采用张昭之计，假称国太病重，接孙夫人与阿斗归宁，以扣留阿斗为人质，来换取荆州。孙夫人不知是计，登舟欲返，张飞也紧跟而至，杀死周善，同保阿斗返回荆州。

事见《三国演义》第六十一回。

赵云、张飞双搭，张飞虽不是本戏的主角，但亦常由金、裘门派的弟子们饰演，唱做虽不重，但要的也是一个"气势"。

画里看——

张飞： 副净，勾十字门蝴蝶脸。扎巾盔、黑扎髯、黑耳毛子、黑硬靠、红靠绸、苫肩、厚底靴等。

面对东吴之阴谋，虽杀死了周善，夺回了阿斗，仍时刻以警惕的眼神巡视，丝毫不放松。

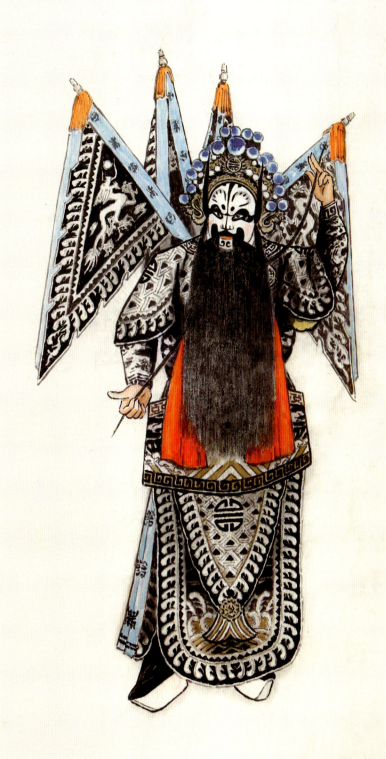

《卧龙吊孝》（京剧）

别名《柴桑口》《孔明吊孝》。写诸葛亮闻周瑜死，料代瑜者必为鲁肃，乃以吊孝为由，前往江东。刘备因知东吴将士深恨孔明，恐遭暗害，劝其勿行。而诸葛亮为了吴蜀联盟，共同破曹之战略大计，竟不顾自身危险，亲自过江来祭奠周瑜。而他那情真意切、声泪俱下的祭文，不仅让众将感动，齐称愿共同破曹，而且使周瑜爱妻小乔听着为之恸切，终未忍心杀害。

事见《三国演义》第五十七回。《草庐记》有此情节，《鼎峙春秋》曾据此改编为《哀恸吴员皆服罪》一出。

属"言派"须生剧目，孙菊儿、时慧宝、马连良、刘春喜等名家均工此戏。

秦腔、川剧、汉剧、蒲剧、晋剧、豫剧、河南越调等亦有此剧目。

画里看 ——

诸葛亮：老生，俊扮。八卦巾、黑三髯、八卦衣、厚底靴等。

他左手捏念珠，右手持羽毛扇。成竹在胸，临危不惧，痛哭亦非假，乃真君子为宏图大业而不计个人恩怨也。

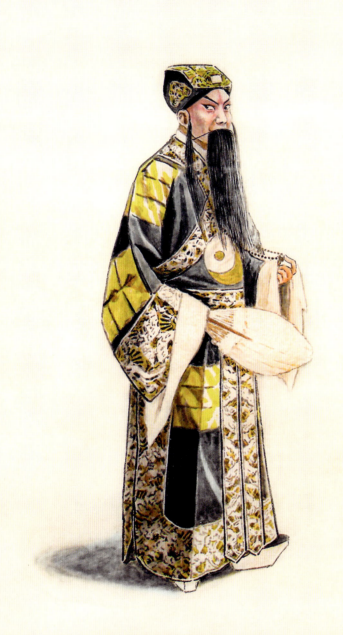

卧龙吊孝是京剧言派须生代表剧目之一 壬戌桂月 世宸

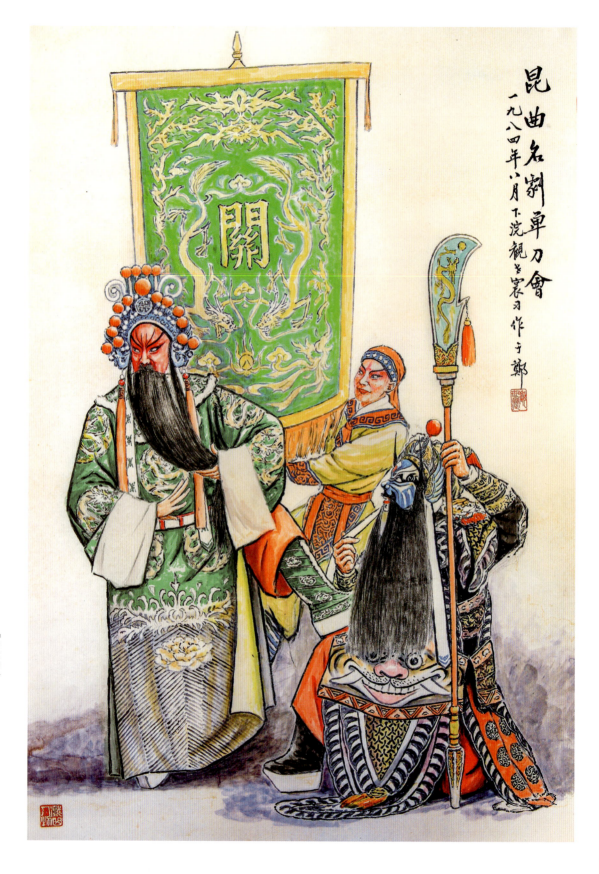

《单刀会》（昆曲）

该剧目讲述的是三国时期关羽、鲁肃之间围绕荆州得失而展开的争斗。

叙东吴鲁肃派人下书，约请关羽过江前去赴宴。关对其阴谋心知肚明，却只带随从周仓等数人单刀赴会。鲁肃在席间提起归还荆州之事，关羽佯醉，拉住鲁肃，使鲁肃所埋伏的众将投鼠忌器，不敢对关羽动武。关羽终于在周仓保护下安然登舟而归。

本剧作者为关汉卿。《永乐大典》称他"生而倜傥，博学能文，滑稽多智，蕴藉风流，为一时之冠"。《单刀会》为昆曲传统剧目。

此剧近年已罕演。

画里看 ——

关羽：红生，勾红特型脸。夫子盔、黑长三髯、苫肩、绿色绣金团龙蟒、玉带、红彩裤、绿厚底靴等。

周仓：副净，勾淡青色花脸。倒缨盔、黑扎髯、黑耳毛子、黑软靠（垫臀部、肩膀），苫肩、红彩裤、厚底靴等。

纛旗手：武生俊扮。红包巾勒头、压泡条，穿黄侉衣，腰箍战带、小云肩、打绑腿、薄底靴等。

关羽左手捋髯，右手五指分开呈按虎爪式，左腿提起，靴尖踏在周仓右腿上，二目圆睁叙说往事。周仓右腿跪步、左手立刀。纛旗手巍然掌旗，风雨不透。

收姜维
己未年三月上浣
觀吉寰

《收姜维》（河南越调）

又名《天水关》《三传令》。叙蜀军进伐中原，赵云被魏将姜维战败于天水关。诸葛亮慕姜维之才，决计收其归汉。先劫姜母至蜀营，以诱姜维前来救母，再遣魏延假扮姜维攻打天水关，使魏将怀疑姜维降蜀。姜维救母未成战败归来，而马遵闭门不纳，并以乱箭射之。姜维进退无路。诸葛亮借机晓之以理，姜维遂降蜀。

事见《三国演义》第九十三回。

本剧从越调老一代女须生张秀卿（昵称"大宝贝"）于20世纪40年代初始演诸葛亮，历经50年代后期的申凤梅，再到八九十年代之交的申小梅迄今，传承、延续及其影响已历四代。

京剧《收姜维》自程长庚、张二奎始，继之有汪桂芬、夏鸿福、刘永福、贾洪林、余叔岩、马连良、谭富英、王又宸、高庆奎、言菊朋、孟小冬等诸多名家均工此戏。

此外，还有徽剧、秦腔、川剧、晋剧、汉剧、湘剧、豫剧、同州梆子、河北梆子、大平调等剧种亦均有此剧目。

画里看——

诸葛亮： 老生，俊扮。八卦巾、黪三髯、八卦衣、七星飘带、厚底靴等。

他右手持鹅毛扇，以温和的眼神平视赵云，意思是"您老了，偶尔打个败仗，也属正常，别生气，您已经够不得了的啦！"

《失·空·斩》(京剧)

《失街亭》《空城计》《斩马谡》三剧合称《失·空·斩》。该剧的中心人物为诸葛亮,其次还有马谡、赵云、司马懿、张郃、司马昭、司马师等。王平在本剧的"失"与"斩"中先后共登场两次。

据《三国志·蜀书·王平传》:"建兴六年,(王平)属参军马谡先锋。谡舍水上山,举措烦扰……大败于街亭,众皆星散。惟平所领千人鸣鼓自持。魏将张郃疑其伏兵,不往逼也。于是平徐徐收合诸营遗迸,率将士而还。"可见老成持重的王平跟着马谡吃这场官司是冤枉的。不过事后他还是得到了提拔,"进位讨寇将军,封亭侯"。

秦腔、川剧、徽剧、湘剧、滇剧、汉剧、豫剧、晋剧、蒲剧、河北梆子、山东梆子等均有类此剧目,情节或大同小异。

画里看 ——

王平:老生,俊扮。扎镫、黑三髯、红硬靠、苫肩、护领、红靠绸、厚底靴等。为《失街亭》上场时的穿着。

他左手搂髯,右手紧握银枪,丁字步站立,二目凝视,只待丞相一声令下!

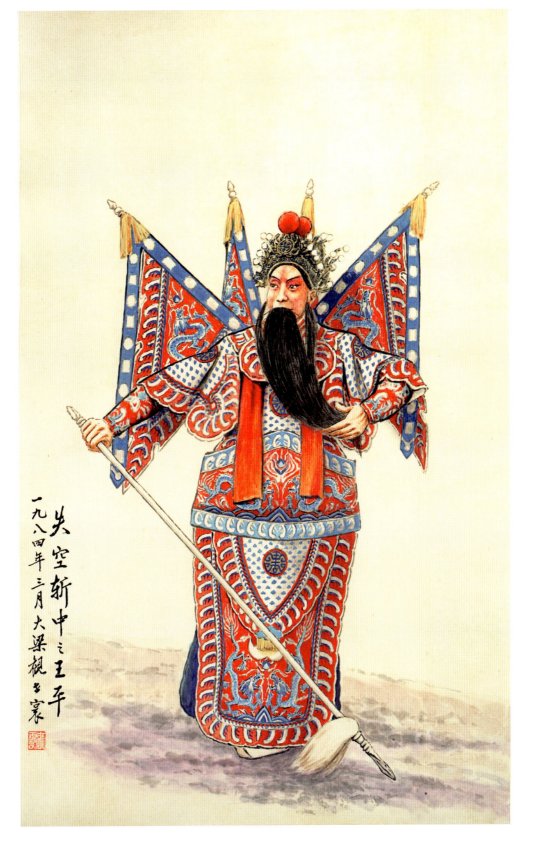

《夫人城》（京剧）

新编历史剧。言南北朝时，前秦苻坚灭凉燕之后，遣子苻丕率军袭晋襄阳。收买襄阳主帅朱序妹夫李齐为内应。朱序轻敌中计被擒。朱母韩夫人深谙韬略，智勇双全，乃筑城垣御敌兵，守危城。苻丕以朱序为饵诱降，韩夫人舍子斥敌，不为所动，且粉碎李齐献城诡计，大破敌军。

《晋书》有传。王燮编剧。重庆市京剧团演出。

画里看 ——

韩夫人：帅旦，俊扮。老旦头、凤冠、白鬓发、勒子、银泡子、硬彩靠、云肩、护领、红靠花、小袖等。

苻丕：副净，勾黑白花脸。红色大金额子、翎子、狐狸尾、牵巾、黄硬靠、红靠绸、厚底靴等。

韩夫人横提金刀，头和身体向左扭转的"亮相"姿势威武、刚毅，充满自信。苻丕则侧提大刀，侧偏头目视右前方，一副遇到与自己想法相悖的境况时所产生的厌恶情绪。

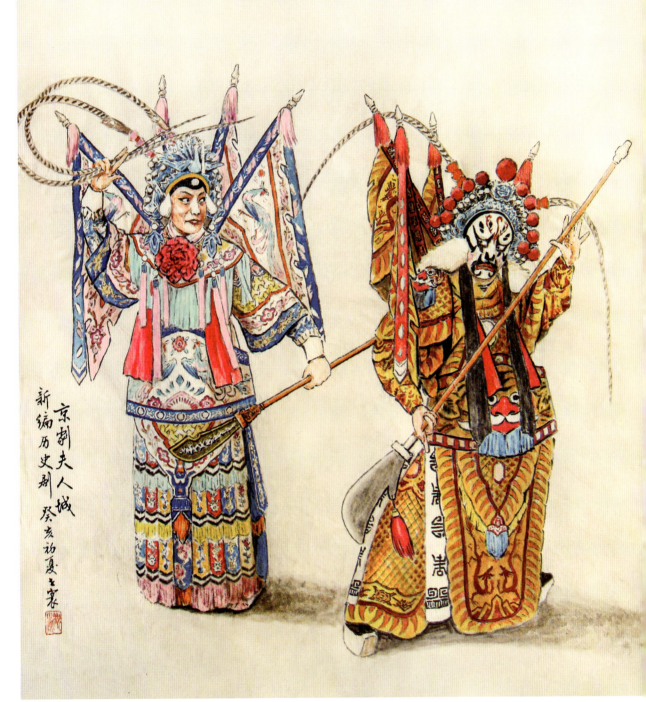

《麟骨床》（蒲剧）

叙东晋元帝时，建康无赖牛二与妹文嫣将牛二妻马氏打死，惧罪外逃，同卖身于吏部尚书张治府中。文嫣自负才貌，借花园采花向张治调情，强行非礼，治怒，将其兄妹赶出。路遇佞臣刑部尚书许世礼，收文嫣为义女，献于元帝。后，文嫣伺机卧麟骨床，同元帝共寝，被郭后发觉，文嫣反诡称文帝酒后戏己，不敢不从。元帝为文嫣美色所迷，竟将其纳为贵妃。文嫣得宠，反诬郭后、张治，并将郭打入冷宫，拿张治至刑部待审。一日，文嫣正与元帝同寝麟骨床，马氏鬼魂忽现，文嫣神智失常，诉出打死马氏及诬陷忠良罪行后自杀。元帝悔悟，命郭后还宫，张治复职。

事见《晋书·高祖宣帝》及《麟骨床》传奇。

1957年洛林、刘鉴三改编为《文嫣》，由山西省晋剧一团首演。1979年赵乙、杜波、李安华重新改编，由临汾地区蒲剧团首演，田迎春饰文嫣，张庆奎饰张治，王天明饰元帝，杨翠花饰郭后，筱爱娜饰张夫人。1979年赴北京参加庆祝中华人民共和国成立三十周年献礼演出获奖。京剧、秦腔、评剧、豫剧、同州梆子、河北梆子等均有类此剧目。

画里看 ——

张治：老生，俊扮。纱帽、黑三髯、团花红官帔、内衬蓝褶子、厚底靴等。

文嫣：花旦，俊扮。梳大头、水钻头面、线尾子、黄绣花袄裤、坎肩、白色绣花腰巾、彩鞋等。

张治一脸正气、义正词严怒斥文嫣行为之不轨。

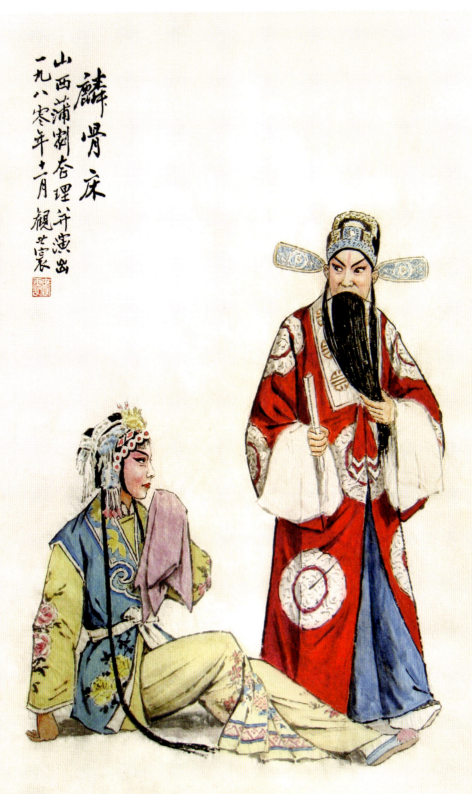

《楼台会》（越剧）

为《梁山伯与祝英台》之一折，讲祝英台的父亲家书招祝英台归家，英台与梁山伯十八里相送到长亭。临别时祝将"九妹"（其实就是指自己）许配给梁，约定梁在乞巧之日到祝家提亲。后来梁从师母那里知道祝乃女子，高兴地到祝家去。但此时英台已被父亲许配马太守之子马文才。梁来祝家，二人在英台的楼台上相会，互诉相思之情，英台将许配实情说出，梁十分震惊伤心，英台表示此心永远属于梁，两人约定生不同衾死同穴，伤心地分手。梁伤痛过度，不久病死，英台得知后，在嫁往马家经过梁墓时，哭诉一番，天地为之动，墓被雷劈开，英台跳进墓中，与梁化为蝴蝶。

画里看——

梁山伯：小生，俊扮。文生巾（也称小生巾）、粉色绣花褶子、内衬紫色褶子、护领、登云履等。

祝英台：花旦，俊扮。梳古装头、点翠头面、古装衣、紫色坎肩、项链、丝带、护领、彩鞋等。

梁山伯右手端褶子，左手背于身后，悲、恨、悔、怒，各种思虑凝于脸际；而英台此刻却又怕痴情的"呆子"一时想不开，再做出什么傻事来，遂紧紧抓住他的衣衫，意思是"咱们生死相依……你的九红妹妹是永远不会变心的"。

楼台会

深受群众喜爱之梁祝中之一折 庚申之春 志宸

《南阳关》（京剧）

叙隋文帝（杨坚）被害，杨广篡位，是为隋炀帝。其命太宰伍建章起草诏书。伍不肯，被斩，并被诛全家。建章之子伍云昭远镇南阳，为斩草除根，杨广复遣大将韩擒虎率兵前往南阳关捉拿伍云昭。云昭闻讯，愤极而叛；韩因与其父有交，本有放走云昭之意，奈杨广又派宇文成都率军助战，云昭非其对手，其妻自尽，云昭抱子突围，宇文领兵追赶，危急中幸遇好友朱灿，假扮关帝庙周仓，吓走宇文成都，云昭得以脱险，伺机报仇。

故事出自《隋唐演义》第十五至第十九回。

清咸丰十一年（1861），张三元、董文曾演此剧于内廷，后陆续又有王九龄、谭鑫培、王福寿、贾洪林、杨宝森、王凤卿、余叔岩、王又宸、马连良、谭富英、贯大元等诸多名家演出此剧。

汉剧、川剧、湘剧、秦腔、豫剧、同州梆子、河北梆子、南阳梆子等剧种亦均有类此剧目。

画里看 ——

伍云昭：老生，俊扮。麻冠、甩发、白孝巾、黑三髯、苫肩、青彩裤、黑底团花马褂，内衬白箭衣、紫大带、厚底靴等。其形象为富连成科班延续下来的装束。

伍云昭左手拎靠片，右手持银枪，扎丁字步，怒目而视，充满了仇恨。

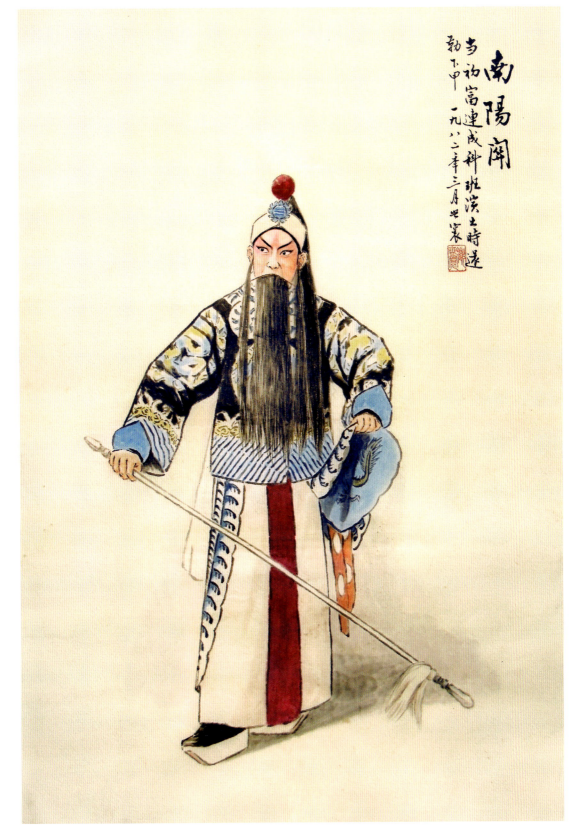

《三家店·打登州》（京剧）

讲隋末，靠山王杨林因程咬金等聚义瓦岗，命差官罗周将秦琼提至登州问罪。程咬金闻讯，亦遣史大奈等下山暗地防护，以相机解救。秦琼起解途中，夜宿三家店，因受刑而自叹，道出了罗成姓名。罗周为罗艺（罗成之父）的养子，始知与秦琼为姑表亲，二人店中认亲。适史大奈赶至，三人相见，遂共约瓦岗弟兄齐聚登州，共救秦琼。秦琼修书，史带信回瓦岗寨，约定八月十五日，由秦琼、罗周为内应，瓦岗寨攻打登州。至仲秋节日，程咬金等化装成各色商人混入登州。杨林提出秦琼，命其在校场演武，与之比试，拟趁机毙之以扬威。不料瓦岗弟兄齐出，杀败杨林，救得秦琼同归瓦岗。

事见《说唐演义》第二十二至第二十六回。

此戏又名《男起解》《秦琼发配》。杨宝森演时常下接《打登州》。

夏奎章、马连良等工此剧。秦腔、徽剧、川剧、蒲剧、汉剧、湘剧、豫剧、滇剧，河北梆子等均有此剧目。

画里看 ——

秦琼：须生，俊扮。硬胎素罗帽、茨菰叶、黑色蓝边箭衣、金色大带、黑褶子十字花系腰、厚底靴等。

秦琼身背双锏，右手持三穗马鞭，翻腕紧扣，左手捋黑三髯于肋旁，左腿扎弓箭步。他被程咬金等一众瓦岗寨弟兄营救之后，快马扬鞭同归瓦岗寨聚义。

秦琼

京剧打登州多年未见上演的一出优秀剧目

农历庚申冬月玉颜并篆

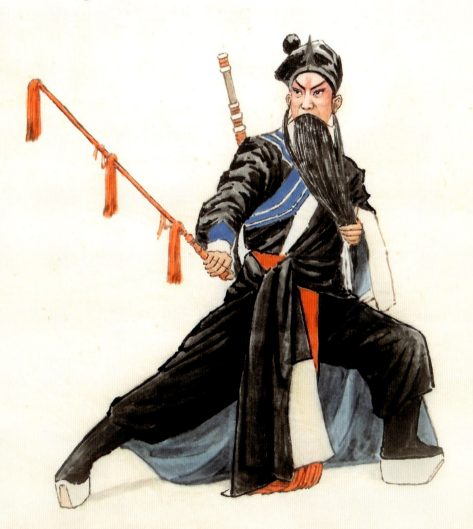

花木兰
豫剧优秀传统节目
一九七九年建国三十周年 视之装

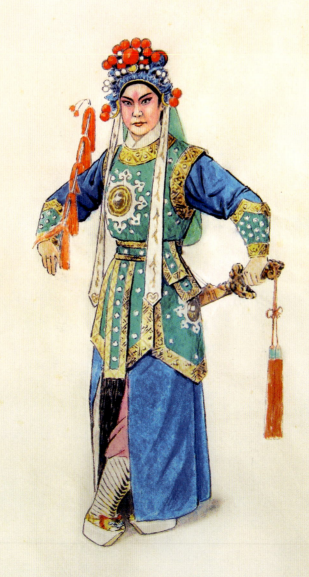

《花木兰》（豫剧）

花木兰乃隋代农村的一位姑娘，她纺织耕耘，十分勤劳，同时又随父花弧习得一身好武艺。为抵御番邦主将突力子对边境的侵犯，借用幼弟花木棣的名字，女扮男装，替代老父从军。在十二年的征战中，机智勇敢，舍生忘死，屡立战功。

陈宪章、王景中据马少波同名原著改编。

此剧1950年由香玉剧社首演，并成为1951年捐献"香玉剧社号"战斗机时期的主要演出剧目。1952年参加第一届全国戏曲观摩演出大会，常香玉获荣誉奖，1956年由长春电影制片厂拍摄成戏曲艺术片。

画里看——

花木兰：闺门旦、刀马旦兼工，俊扮。木兰盔、改良靠、粉彩裤、虎头靴等。

脚站丁字步，左手握剑柄，右手立马鞭，好一个巾帼女子。

《虹霓关》（京剧）

亦名《东方夫人》。叙隋朝时，瓦岗秦琼挂帅，攻打虹霓关。守将辛文礼出战，为王伯当射死。辛妻东方氏为夫报仇，阵上擒获王伯当，慕其英俊，促丫环作说客，愿改嫁伯当，并归降瓦岗。伯当假意许婚，于洞房中，羞辱其夫仇不报，竟杀死东方氏。

后一般只演到伯当假意允婚，不带洞房，全剧即终。

梅巧玲、余紫云、阎岚秋、王瑶卿、荀慧生、梅兰芳、毛世来、张君秋、雪艳琴、言慧珠等均工此剧。川剧、汉剧、徽剧、湘剧，以及河南、河北梆子亦均有此剧目。

画里看 ——

东方氏：刀马旦，俊扮。梳大头、水钻泡子、面牌、白彩绸、白打衣打裤、绣花白腰巾、薄底靴等。

王伯当：武生，俊扮。扎巾、偏花、面牌、粉花箭衣、护领、苫肩、丝绦、彩绸球、大带、红彩裤、厚底靴等。

东方氏左手紧握白杆双头枪，右腿放在左腿后，脚尖点地，右臂以弧圆形扬起了兰花指，二人一个"亮相"动作，便显示出了东方氏对王伯当的爱慕之意，色欲之情，眼珠斜瞟，换来的却是王伯当的藐视；而王伯当持骑马蹲裆式，心中或另有某种盘算，目的也许是换取这个妇人的归顺吧？

《淤泥河》（徽剧）

京剧亦名《罗成》。言秦王李世民被囚禁南监，罗成前往探问，遇齐王元吉。元吉正欲剪除世民羽翼，遂使借刀杀人之计，力保罗成征讨苏定方。罗成虽力败数将，元吉仍责其未能生擒定方，并棍责四十后，逼令再战。而当其苦战归来后，却又紧闭城门，幸得其义子罗春于城头暗示，明指是元吉居心加害，罗成遂咬破手指，以血书交付罗春，誓死赴敌，终致马陷淤泥河中，被敌军乱箭射杀，壮哉哀哉！

事见《说唐全传》第六十八回。《大唐秦王词话》第四十九、五十回。

1958年原由徽剧老艺人马荣福在安徽省徽剧团传授《血疏》一折，后刁均宁对之又加整理，并吸收《缀白裘》中有关场次，加写了《计陷》《淤泥河》等折。该剧由安徽省徽剧团排演。章其祥、曹尚礼、李泰山等先后饰罗成，谷化民饰元吉，胡进荣饰苏定方，并曾进京公演。

亦为京剧名家德珺如代表作。叶盛兰根据《罗成叫关》改编，更名《罗成》，剧情至"乱箭射杀"而止。秦腔、湘剧、河北梆子亦有此剧；汉剧名《罗成写书》。

画里看——

罗成：武生、俊扮。紫金冠、白硬靠、苫肩、红靠绸、红彩裤、厚底靴等。

罗成右手持粉红色五穗马鞭，左手执白银枪，左脚单腿站立，右脚跨腿呈"金鸡独立"式。脖颈微向右侧，二目藐视，望向左前方；铮铮傲骨，锐气依然。

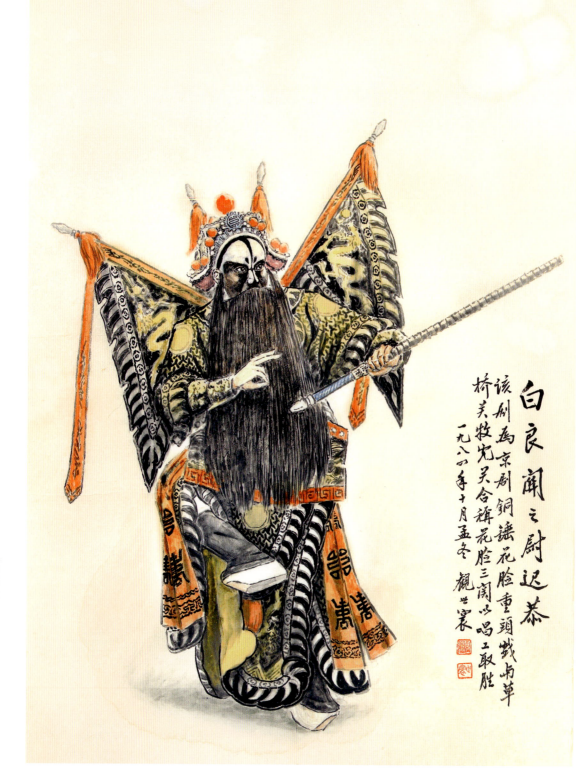

《白良关》（京剧）

又名《父子会》《雌雄鞭》。讲唐太宗征战，以秦琼为帅，尉迟恭为先锋。发兵前尉迟得"破镜重圆"之梦，军师徐勣为之解，谓此乃骨肉重逢之兆，尉迟不信。兵至白良关，守将刘国桢出战，为尉迟钢鞭所伤；刘子宝林出战，与尉迟交锋则无胜负。宝林归告其母梅秀英，得知其母本为尉迟之妻，而自身亦尉迟之子；尉迟临走之前，曾铸雌雄鞭一对，以一留家，随带一只从军。后梅为刘国桢所霸占，才致今日！宝林闻听急出会尉迟，证以双鞭，父子相认，当即合力斩杀刘国桢，而梅氏亦因失节而自缢！

事见元人《小尉迟认父》杂剧及《罗通扫北》第二回。为铜锤花脸重头戏。清咸丰十年（1860）孙宝和、沈长儿、黄春全、张三福等曾演此剧于内廷，后程长庚、何桂山、刘永春、金秀山、裘桂仙、金少山、刘鸿声、裘盛戎等均工此剧。汉剧、徽剧、秦腔、滇剧、川剧、湘剧等亦均有类此剧目。

画里看 ——

尉迟恭：正净，勾六分脸。八面威、黑满髯、扎黑靠、苫肩、黑彩裤、厚底靴等。

其表演形象为右手比剑指，左手握钢鞭，右腿"跨步"，二目盯向左前方"亮相"的瞬间。

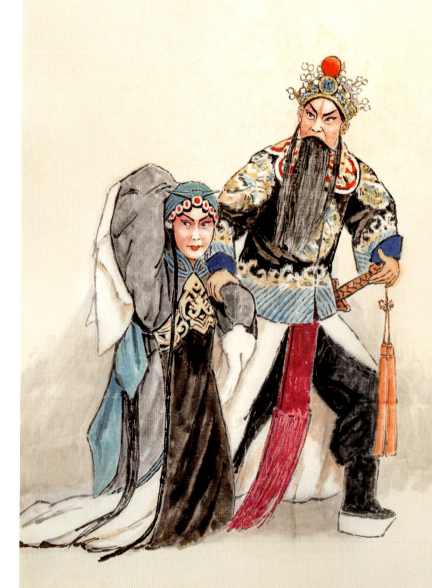

《汾河湾》（京剧）

亦名《打雁进窑》。言薛仁贵投军跨海征东，其妻柳迎春生下一子，取名丁山。薛仁贵离家十八载，丁山长大成人，每日靠外出打雁以奉养母亲。仁贵功成名就回家探妻，行至汾河湾处，遇丁山在此打雁，突然猛虎出现，薛怕虎伤及丁山，急发袖箭；不料反误伤丁山致死，薛见状惊恐，逃至寒窑与妻相会；忽见床下有男鞋，疑迎春行为不轨，持剑欲杀，迎春辩白是儿子丁山所穿；仁贵欲见丁山时，方知袖箭所伤之人正是自己的儿子，夫妻二人悲痛不已，哭着奔向了汾河湾。

取材于《说唐》第四十一回。

本戏为京剧的"骨子老戏"。王九龄、时小福、谭鑫培、王瑶卿、梅兰芳、奚啸伯、程砚秋、王少楼、尚小云、王凤卿等均擅演并各具特色。徽剧、汉剧、秦腔、晋剧、豫剧、粤剧、江淮剧均有此剧目；川剧、湘剧、滇剧和不少民间小剧种亦有类此剧目。

画里看 ——

薛仁贵：老生，俊扮。扎镫、黑三髯、白素箭衣、红大带、黑色团龙马褂、苫肩、青彩裤、厚底靴等。

柳迎春：青衣，俊扮。梳大头、线尾子、水钻头面、湖色绸包头巾、犄子、灰素蓝边褶子、饭单、素白裙等。

薛仁贵呈弓箭步，左手扶宝剑，右手握柳迎春左臂。柳迎春双腿跪地，右手呈托掌式。两人目视右前方，悲痛地前去寻找儿子。

《齐天大圣美猴王》（京剧）

也单称《齐天大圣》或《美猴王》。言玉帝早朝，东海龙王敖广与地府幽冥教主同时奏称：花果山石猴作乱。玉帝命太白金星前往招降，美猴王随从来到天宫，朝见玉帝，被封为弼马温。后美猴王嫌官卑职小，返回花果山。玉帝命武曲星前往擒拿，为美猴王所败。美猴王讨封齐天大圣，武曲星回奏，玉帝无奈，照准，仍派太白金星前往封官。

事见《西游记》第五回，情节近同。《升平宝筏》第一本有《大闹御马监》戏文。

李万春、陈富瑞均工此戏。秦腔、豫剧偶演，多从京剧学来。

画里看 ——

孙悟空：武生或武丑，勾猴脸。草王盔、翎子、狐狸尾、红蟒、黄大带、彩裤、厚底靴等。

孙悟空左腿胯部"前别"，双手托蟒，二目机警左右巡视。

齐天大圣美猴王
九九年二月于郑州 观生霁

《大闹天宫》（京剧）

简称《闹天宫》。讲玉帝因孙悟空神通广大，以天上爵位加以羁縻，封为齐天大圣，使管桃园，孙乃将园中仙桃尽情享用。王母设蟠桃宴，未邀悟空，悟空怒而偷食蟠桃，盗御酒痛饮，又用布袋将酒肴仙果尽量装载，四顾无人，欲逃回花果山，与众家兄弟一同享用，不料误入老君丹房，又吃尽仙丹，乃闯出南天门。玉帝命李天王率天兵天将擒拿，反被孙悟空所败。

事见《西游记》第五、第六回。在《升平宝筏》第一本中，有"闹天宫"戏文。京剧为杨小楼代表作。

地方大戏均有此剧目。

画里看——

孙悟空：武生或武丑，勾猴脸。猴盔、铲头牌、黄绸、猴制度衣、薄底猴靴等。

时，孙悟空正在老君处偷拿仙丹，双手捧瓶，悉兴而为。

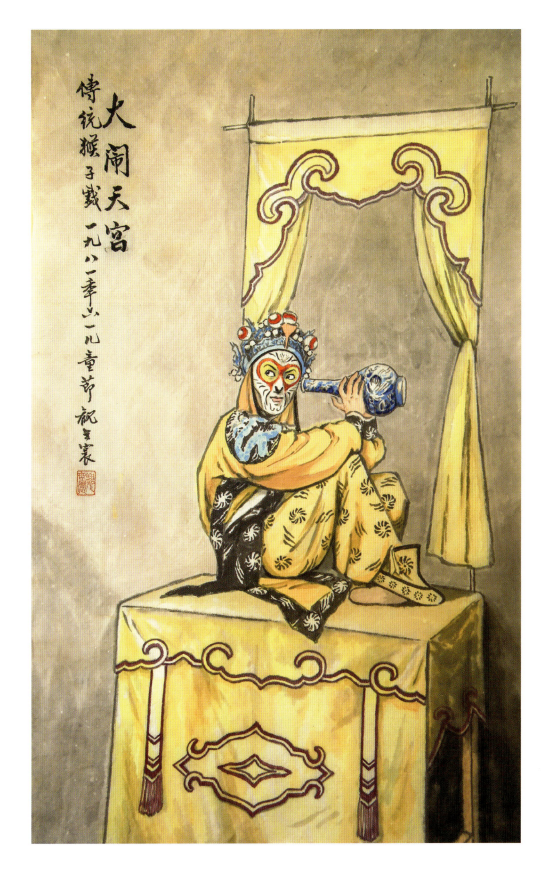

《棋盘山》（京剧）

窦仙童是《棋盘山》一剧中的主角。言薛仁贵被困锁阳关，子丁山挂帅，女金莲随营与程咬金等押运粮草。路过棋盘山，粮草为窦一虎、窦仙童截走；罗通、丁山与仙童战，俱遭擒获。但仙童甚爱丁山，嘱咬金上山说媒并允事成后降唐。窦一虎亦看中了薛金莲，求咬金一并作伐。咬金先使丁山与仙童成亲，至于一虎的婚事，许以待一虎建功后再与周全。

事见《征西演义》第十八回。京剧由王瑶卿首次编演。

荀慧生、王玉蓉、张遏云均工此戏，并有唱片存世。

画里看——

窦仙童：刀马旦、花旦兼工，俊扮。梳大头、水钻泡子、蝴蝶盔、翎子、改良软靠、云肩、狐狸尾、护心镜、粉彩裤、薄底快靴等。

窦仙童右手持粉红色马鞭，在胸前翻腕勒马，左手掏翎"托月"亮相。二目炯炯有神，直视前方。

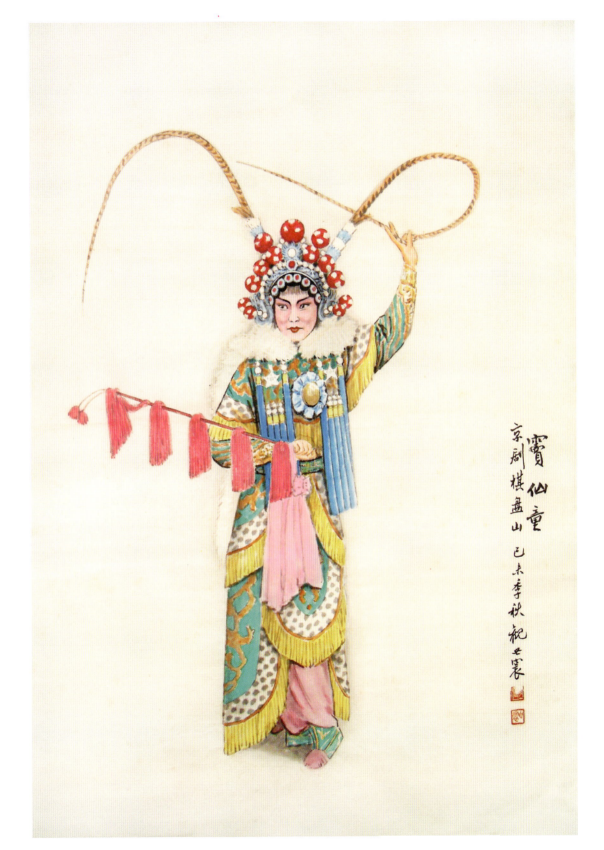

《樊江关》（京剧）

别名《定阳关》。言唐太宗御驾亲征，被困锁阳关；与此同时，薛仁贵也在白虎关被围。其妻柳迎春奉旨往樊江关调取樊梨花率兵解围，偏巧薛金莲也押粮到此，樊梨花出迎，金莲反误认为梨花按兵不动，不急驰救驾，直至因怒诘而言语失和。柳迎春呵止。樊梨花负气之下竟收回发兵将令。金莲无奈请罪，姑嫂方言归于好，同往救驾。

原为河北梆子剧目，后经王瑶卿加工成为京剧常演剧目。

继王瑶卿后，梅兰芳、王慧芳、路三宝、荀慧生、尚小云、小翠花、朱桂芳、梁秀娟、张君秋、李世芳、芙蓉草等均工此戏。滇剧也有类此剧目。

画里看——

樊梨花：刀马旦，俊扮。梳大头、蝴蝶盔、翎子、红硬靠、云肩等。
薛金莲：刀马旦，俊扮。梳大头、蝴蝶盔，翎子、红色改良靠、云肩、靠花、彩裤、薄底靴等。

姑嫂二人由争吵而动手，剑对剑金莲当然不是梨花的对手，不得不蹲卧躲闪；而梨花则仗剑威吓，但面部却不见怒气，也不过是和小姑闹着玩吧："看你以后还敢不敢！"

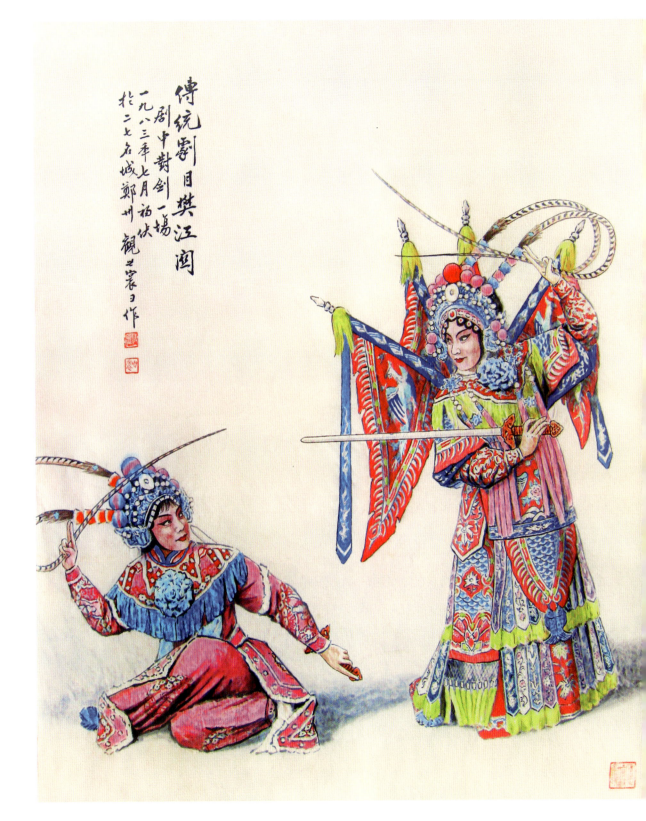

《徐策跑城》（京剧）

亦名《薛刚反唐》。讲薛刚因大闹花灯，闯下大祸，逃走在外，伺机为薛家报仇雪恨。薛蛟至韩山会见了婶母纪鸾英。逃离在外的薛刚闻韩山有一女将在招兵买马，即去探听虚实；不料却在纪庄与失散的妻子纪鸾英相会。夫妻、叔侄重逢，当即会合各路人马，兵发长安。徐策闻报喜极，不顾年迈，亲上城楼观望，见薛家兵强马壮，深感欣慰，飞步入朝，代为申冤，并迫使朝廷将奸臣张泰斩首。

事见《薛刚反唐》演义第六十三、六十四回。老三麻子、周信芳的代表作。

王洪寿、林树森、孟小冬等均工此戏。20世纪80年代以迄，《徐策跑城》这个折子戏的训练与演出在各个地方剧种中也非常普及。

画里看 ——

徐策：老生，俊扮。改良相貂、白满髯、白鬓发、改良香色蟒、红衬袍、玉带、厚底靴。

徐策虽年迈气衰、耳聋眼花，但他仍迈动沉重的双腿，"撩袍端带"，踉跄的"捣步"，以"双分袖""折托袖"，继而"甩髯""吹髯""飘髯"等水袖功加髯功，直至"吊毛"（磕子）跌倒在地，充分地体现出他那一片忠君而又急于为薛门昭雪沉冤的耿耿丹心。

徐策跑城
麒派京劇藝末代表精品之一
一九八一年十月下浣 顧之寰

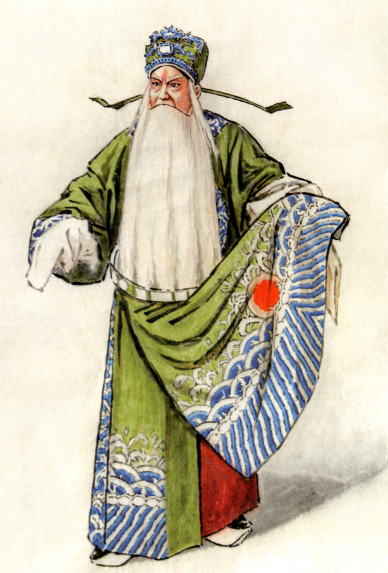

《花打朝》（豫剧）

又名《拔桩橛》《程咬金打朝》。言唐太宗时，石建王造反。罗通挂帅出征，凯旋而归。太宗喜，封罗为并肩王，赐半副銮驾，御街夸官。当路过苏定方门前时，却因闯道引起争执。罗通年轻气盛，殴打了苏定方。苏上殿奏本，太宗将罗问斩。罗母请来众家诰命合议相救。程咬金夫人王氏率众夫人上殿说情，太宗不允。王氏打上殿去，唐王将天子剑挂出。适程咬金还朝，拔了桩橛，夫妻同上金殿，痛责唐王不义。唐王无奈，赦罗通。

当年名老艺人张同庆、杨金玉、曹子道、马双枝等演此剧最负盛名。后经何凌云整理，由洛阳市豫剧团马金凤演出，并拍摄成戏曲艺术片《七奶奶》；而戏的演出也已逾五千场。梆子腔其他剧种多有此剧目。

画里看 ——

程七奶奶： 泼辣旦，俊扮。梳大头、水钻头面、线尾子、蓝色团花袄裙、彩鞋等。

苏定方： 正净，勾白脸。尖翅纱帽、黑满髯、黑蟒、彩裤、白袜、厚底靴等。

程七奶奶左脚蹬在苏定方肩上，叉腰指向对方头顶。充分体现出其性格之泼辣与果敢。苏定方跌坐在地，靴子脱落，露出大白袜，双眼惊恐，六神无主。

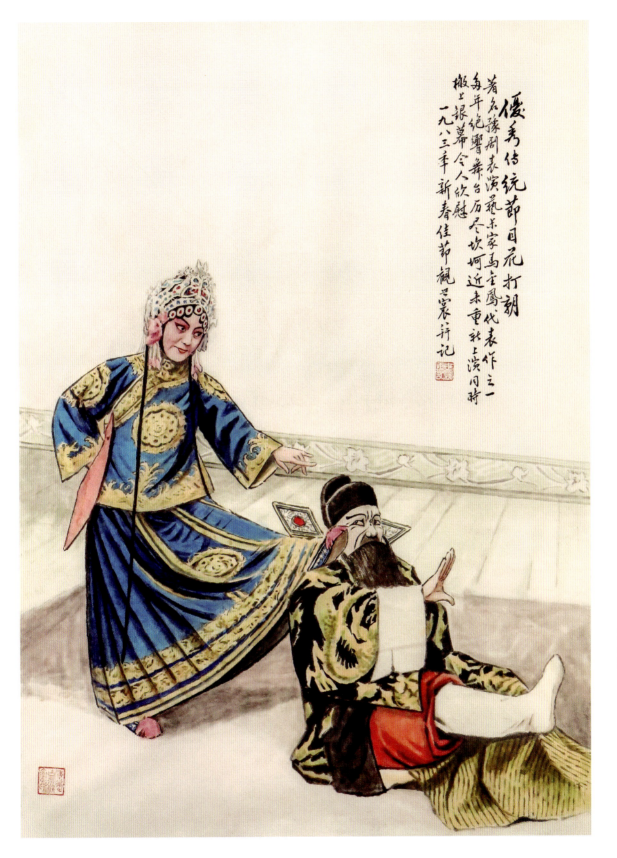

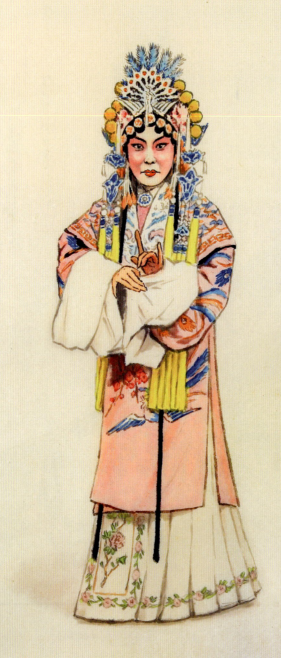

银屏公主
山西北路梆子金水桥 辛酉桃月觇云寰

《金水桥》（北路梆子）

又名《彩仙桥》《三哭殿》《乾坤带》《斩秦英》等。唐朝驸马秦怀玉出征，其子秦英于金水桥（彩仙桥）附近钓鱼，适国丈詹坤回府，鸣锣喝道惊散了鱼儿，秦英大怒，肢体冲突中失手打死国丈。西宫娘娘詹翠屏向唐王李世民哭奏，银屏公主闻讯亦绑子上殿请罪。太宗欲斩秦英，公主为秦英表功，詹妃为替父报仇，更争执不休。长孙皇后出面谈和，令公主向詹妃赔礼。适逢秦怀玉被困西凉，程咬金回朝搬兵，太宗命秦英挂帅征西，立功赎罪。

《彩仙桥》连台戏共四本，即《夺帅印》《对松关》《锁阳城》《三阴阵》。事见《秦英征西》鼓词。

画里看——

银屏公主： 花衫或闺门旦，俊扮。梳大头、线尾子、凤冠、粉色凤帔、苫肩、白绣花马面裙等。

场上，她右手捏水袖，左手兰花指，却不知应该指谁、埋怨谁，致显现出一脸的无奈！

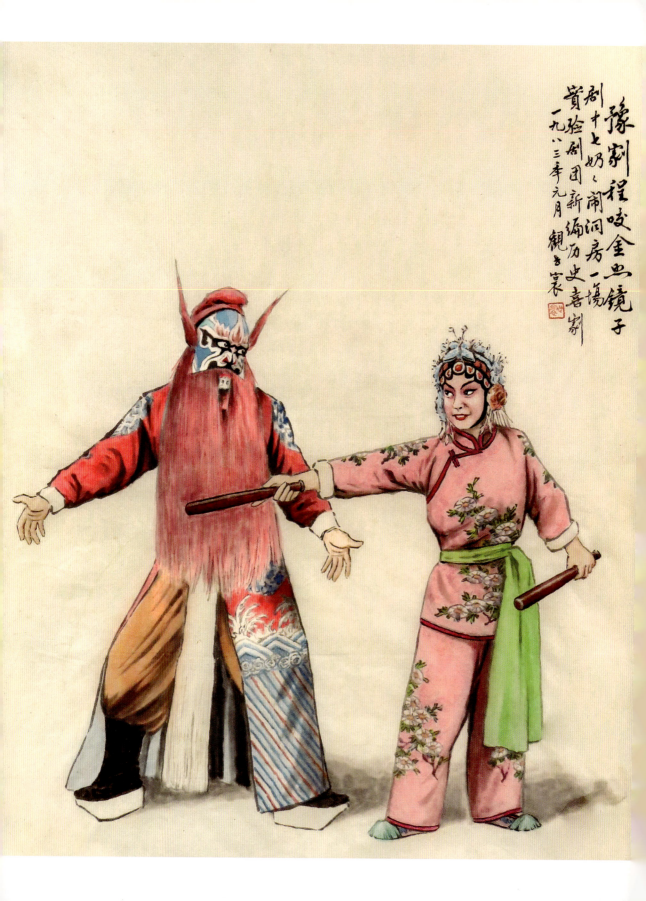

《程咬金照镜子》（豫剧）

讲唐王李世民念尉迟敬德膝下无子，欲将女儿嫁他。敬德不愿抛弃结发妻程氏（即程咬金之妹）冒死抗旨辞婚。此事恰被进京寻夫的程咬金夫人（程七奶奶）见到，她甚为感动，并相信程咬金和敬德一样高尚。一日，七奶奶到郊外祭奠婆母，救起一个因抗拒逼婚而要自尽的少妇，七奶奶抱打不平，冒充新娘入了洞房。没想到强抢民女的大官竟是自己的丈夫程咬金，一怒之下大闹洞房，并严责了程咬金。李世民闻讯赶来，为了教育程咬金，故意让他到尉迟府为自己的女儿提亲。程咬金在尉迟府为妹夫提亲碰壁，且遇见了失散多年的老母和敬德之子尉迟宝琳，惊喜之际，突然发现他想霸占的莲莲竟是自己的外甥媳妇，弄得羞愧难当，无地自容。在尉迟敬德这面镜子前，程咬金十分自责，表示今后要严于律己，痛改前非。

该剧于1982年由郑州市实验豫剧团首演，张同春，张景恒等编剧。1983年由珠江电影制片厂拍摄成戏曲艺术片。

画里看 ——

程咬金：武净，勾蓝三块瓦脸。红发鬏、红耳毛子、红扎髯、红色龙箭衣、白大带、土黄彩裤、厚底靴等。

程七奶奶：泼辣旦，俊扮。梳大头、点翠头面、水钻泡子、粉色绣花袄裤、腰巾、彩鞋等。

程七奶奶双手持棒槌，大闹洞房，程咬金被揭了老底狼狈不堪，双手摊开，一脸无奈。

太白醉寫
辛酉年季春世宸

《太白醉写》(京剧)

又名《吓蛮书》。叙李白入都应试,因不肯贿赂主试官杨国忠及高力士,故被黜。后黑蛮国以蛮文上表唐玄宗(李隆基),满朝中无识者;贺知章荐李白,李白宣读蛮书竟一字不讹。玄宗又命其草诏以宣国威,李白乃请旨命杨国忠磨墨,高力士托靴,以泄其被屈抑之愤。

事见《警世通言》卷九,《今古奇观》第六回及《隋唐演义》第八十至第八十二回。

咸丰十一年(1861)陈长寿、汪竹仙曾演此剧于内廷。张二奎、郑惠芳、夏鸣福、汪金林、王喜云、秦凤宝、汪桂芬、刘春喜、李鸣玉、陆杏林、张春彦等均工此戏。徽剧、秦腔、川剧、汉剧、湘剧、豫剧,同州梆子、河北梆子均有此剧。粤剧有《太白和番》。

画里看 ——

李太白:老生,俊扮。纱帽、黑三髯、蓝官衣、玉带、厚底靴等。

高力士:文丑,勾豆腐块脸。大太监帽、绣花红褶子、丝绦、护领、绦子、朝方等。

宫女:旦,俊扮。梳大头、线尾子、银泡子、小过桥、古装、彩鞋等。

太白醉眼惺忪,双手搭扶于宫女与高力士肩上,纱帽反戴,玉带上翘,其一只靴子被高力士拿着。

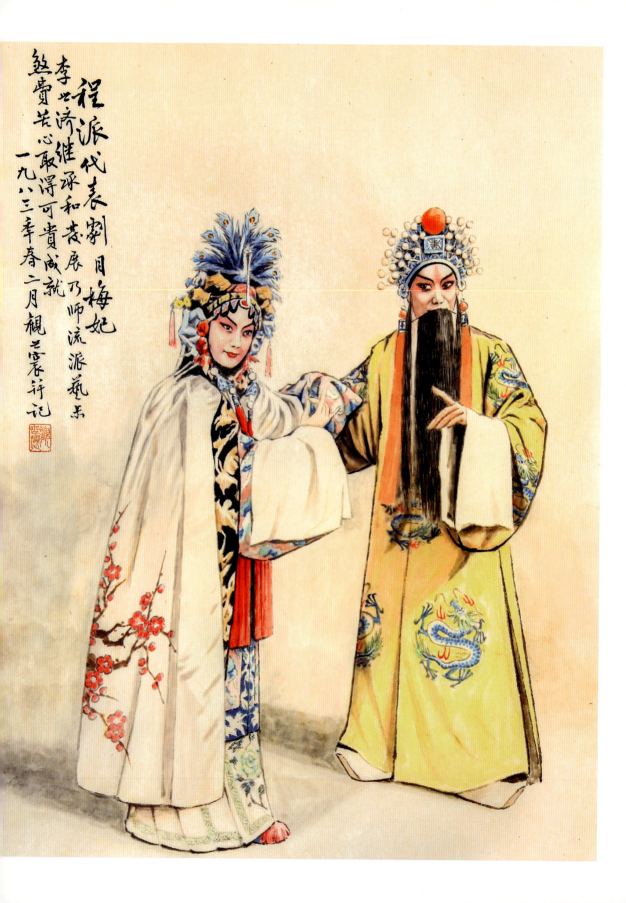

《梅妃》（京剧）

亦名《上阳宫》。叙唐玄宗命高力士选妃，得江采萍，宠爱备至。因采萍爱梅，乃封梅妃，并修建梅园，令各省进梅。后得杨玉环，梅渐失宠，因怨而写《东楼赋》。旋，李隆基累欲召幸采萍，又皆为玉环所阻，后居上阳宫。安禄山反，玄宗幸蜀，梅妃死于乱军之中。玄宗回銮，念及，梅妃入梦托兆。

事出《旧唐书·梅妃传》及唐人《江采萍传》《隋唐演义》第七十九回。程砚秋改编。李世济继承其师程砚秋艺术，并有所创新。

画里看——

梅妃：花衫，俊扮。梳大头、梅妃大过桥、宫装、斗篷、白色绣花马面裙、彩鞋等。

唐玄宗：老生，俊扮。王冠、黑三髯、盘龙黄帔、厚底靴等。

梅妃难得见到玄宗，得此机缘如小鸟依人，尽情谄媚。玄宗也喜笑颜开，略事抚慰之。

《长生殿·弹词》（昆曲）

《长生殿》描写了唐明皇与杨贵妃的爱情故事，共五十出，《弹词》是其中一出。言安禄山叛乱，明皇出逃，梨园中人亦四处流散。老伶工李龟年荡迹江南，卖唱为生。鹫峰寺会那天，龟年挟着琵琶赶来。把当年唐明皇与杨贵妃的欢爱，以及安禄山造反、马嵬坡杨玉环自缢等情形，用辛酸凄楚的声调，一一倾诉出来……

作者洪昇（1645—1704），浙江钱塘人，清初著名戏曲作家；诗文和词曲均有相当造诣。当时他与《桃花扇》的作者孔尚任，被誉为"南洪北孔"。

画里看——

李龟年：老生，俊扮。白三髯、白发鬏、白鬓发、黄绸巾、香色素褶子、福字履等。

李龟年手抱琵琶，右手怒指右前方，突出所示的方向和目标，苦笑的眼神表现出一种无奈的心态。

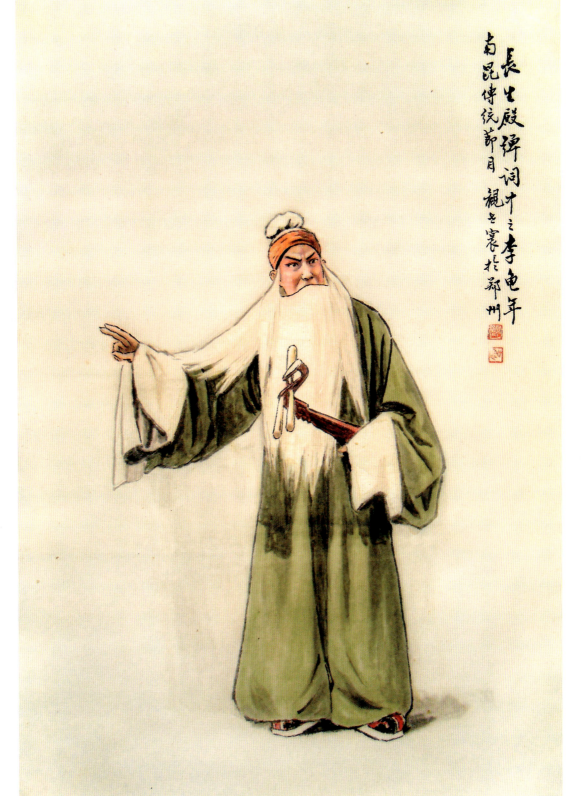

《钟馗嫁妹》（北昆）

言文才出众而相貌丑陋的钟馗，和好友杜平一同进京赴试，因考官以貌取人，不得中选，愤而自杀。杜平替他收骨埋尸。他有一个妹妹尚未出嫁，自己虽然作了鬼，但感到身为兄长却未能对妹妹尽责；又感激杜平对他有埋骨之义，就备了笙箫鼓乐，回到家中，亲自将妹妹送到杜府与杜平完婚。

作者张大复，苏州人，清初戏曲作家。所写《天下乐》传奇，现仅存《嫁妹》一折。

《钟馗嫁妹》为北方昆曲名剧之一。何桂山、何佩亭、叶中定等工此戏。

画里看 ——

钟馗：副净，勾钟馗特型脸谱。八缨盔、黑扎髯、黑耳毛子、黑蟒、檀臀、大带、厚底靴等。据说是从吴道子钟馗图模仿而来。

钟馗骑马赶往杜府。只见他左手呈"托天掌"，右手持马鞭，气质粗犷，幽默诙谐地在为妹妹送亲……

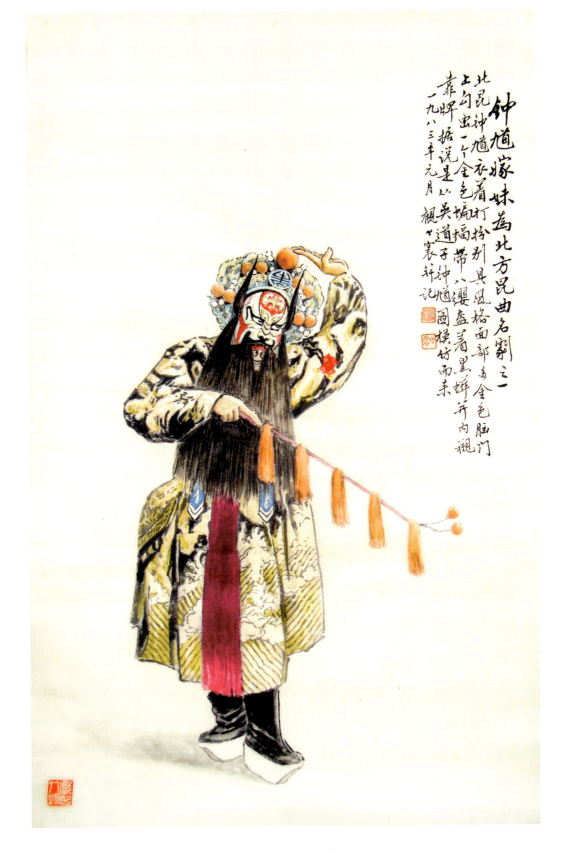

画里看——

钟馗：武净，勾钟馗特型脸。黑扎髯、黑耳毛子、八缨盔、判官袍、大带、厚底靴。

担嫁老鬼：老丑，勾老丑脸。白五撮髯、白尖毡帽、侉衣裤、卷水袖，叶子衣甲、叶子披肩、扣带板、洒鞋等。

四小鬼：（大鬼、伞鬼、灯笼鬼、驴夫鬼）勾小妖脸。大蓬头、黄绒球面牌、侉衣裤、叶子披肩、束腰、扣带板、洒鞋等。

钟馗"前别腿式"，示意为坐轿，在仪仗簇拥下挑送嫁妆前行。

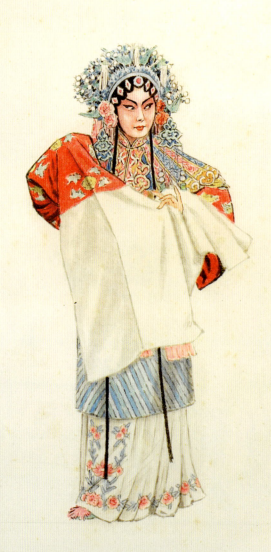

王寶釧 传统剧三击掌一折 庚申姜棍光裳

《三击掌》（京剧）

为《红鬃烈马》之一折。若演全剧则含《平贵落难》《绣楼飘彩》《父女击掌》《寒窑成亲》《降马封官》《平贵别窑》《母女相会》《鸿雁捎书》《平贵回窑》《相府算粮》《登殿诰封》等共20多折；而一般最常演的则为《彩楼配》《探寒窑》《三击掌》《武家坡》《大登殿》等折。

《三击掌》说的是唐朝丞相王允的三女儿王宝钏，自抛彩球择定丐薛平贵为夫之后，其父大以为辱，不允嫁薛平贵，而王宝钏偏立志欲从之。王允遂逐薛平贵出。王宝钏愤极，宁拔去钗饰，出从薛平贵居寒窑，其父更怒极，竟不齿王宝钏。王宝钏临行，与其父三击掌为誓，谓不富贵不再入父门。其母夫人虽再三从中解释，而王宝钏志甚决，竟一去不顾，其母亦无如之何。

在全国各地，无论大小剧种大都拥有与王宝钏、薛平贵有关的剧目。

画里看——

王宝钏： 青衣，俊扮。梳大头、线尾子、水钻泡子、凤冠、红蟒、白色绣花马面裙、云肩、带穗彩鞋等。本图中王宝钏的穿着为"大登殿"时的装扮。

此刻她右手撩起水袖，左手则以兰花指轻轻摆动袖边，眼神中透露不听父训，誓嫁薛平贵的决心。

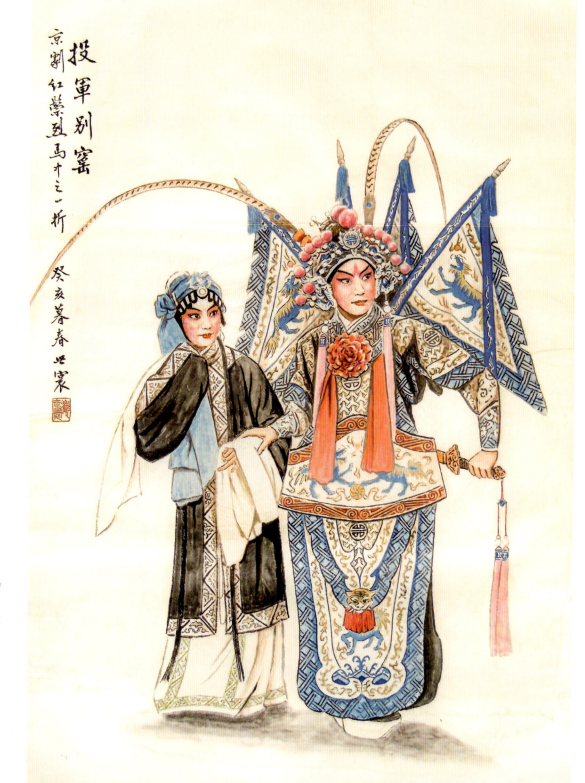

《投军别窑》（京剧）

为《红鬃烈马》之一折，《投军降马》与《平贵别窑》两折合演称《投军别窑》。言王宝钏是丞相王允第三个女儿，她奉旨"抛球选婿"，存心将彩球抛中花郎薛平贵。王允不愿招赘花郎为婿，平贵被赶出，转回寒窑。适宝钏寻来，遂结为夫妻，但无以为生。平贵乃往求王老夫人，得赠银米，不料又被王允发觉，命人截回后竟暴打平贵几死！恰值红沙涧内妖魔为害，上峰挂榜招贤降妖，平贵投军揭榜，降服了红鬃烈马。唐王大喜，封为后军督府。时西凉作乱，王允荐苏龙、魏虎为正副元帅，反把平贵改任先行，并立刻出兵平乱。临行时，王允暗示魏虎在外要暗暗害死平贵。行期在即，平贵只得赶回寒窑与宝钏告别，可怜其只留下十担干柴、八斗老米，便在中军催促之下，匆匆离去了，一对恩爱夫妻，就此被王允生生拆散。

事见鼓词《龙凤金钗记》。

赵少云、周信芳、厉慧良、李慧敏、林树森、白牡丹、马德成等均工此剧。秦腔、汉剧、豫剧、粤剧、河北梆子及中原区属内的民间小剧种也多有类此剧目。

画里看 ——

薛平贵：武生，俊扮。紫金冠、翎子、白硬靠、靠花、靠绸、护领、厚底靴等。

王宝钏：青衣，俊扮。梳大头、线尾子、银锭头面、蓝色包头巾、青褶子、白马面裙等。

薛平贵左手握剑柄，右手拉宝钏，眼中充满了别离的痛楚。
王宝钏右手水袖挑起，左臂则温柔地被丈夫按住，含悲忍泪……

《西厢记》（北昆）

一名《红娘》。言洛阳张珙赴试，路经蒲东，入居古刹普救寺，与故乡崔珏女莺莺，一见钟情，驻军孙飞虎兵变，围寺索莺莺，崔夫人宣召，能退兵者以莺莺婚之。张珙使僧慧明传书友人白马将军杜确，引兵解围。崔夫人悔约，拟改兄妹相称；张珙求计于红娘，红娘使赋诗写意。张跳墙夜见莺莺，莺莺责之。张忧愤致病，红娘忽引莺莺至，定情，为老夫人所知，责挞红娘，红娘反诘其失信，崔夫人不得已，乃约张珙中试后成婚。

事见唐元稹《会真记》，金董解元《弦索西厢》，元王实甫《西厢记》及明日华《南西厢》。

画里看 ——

崔莺莺：闺门旦，俊扮。梳古装头、点翠凤、紫色绣花古装、护领，红丝绦、飘带、彩鞋等。

张珙：小生应工，俊扮。学士巾、绣花边蓝褶子、护领、彩裤、厚底靴等。

莺莺右手执团扇，用来遮挡脸部，含羞眼中表现出人物文静、典雅、脉脉含情的神态。张珙双手捏住莺莺的水袖，双眉上抬，嘴角咧开，两眼睁大侧目传情，配合手势表现人物内心喜悦、喜上眉梢的神情。

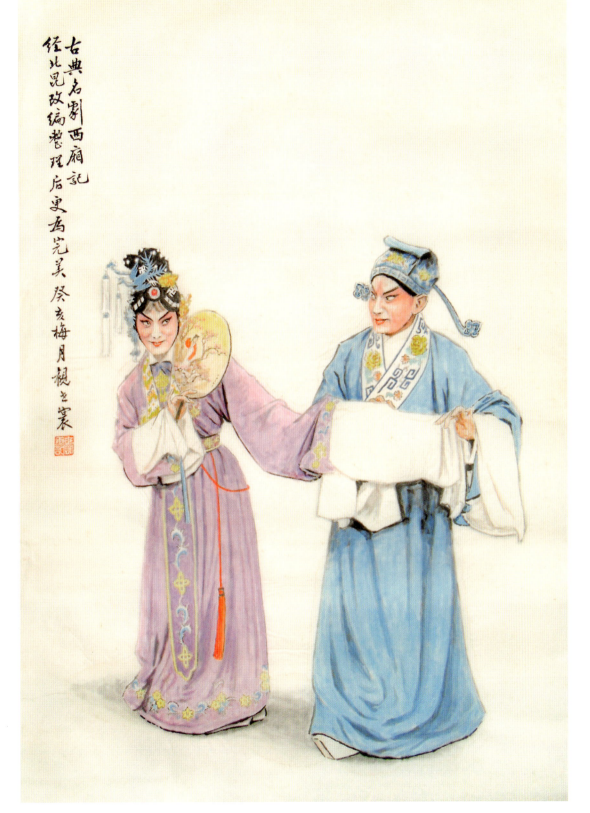

《红娘》（京剧）

画里看 ——

　　崔莺莺：闺门旦，俊扮。梳古装头、正凤、绣花褶子、云肩、护领、白色绣花马面裙、红丝绦、彩鞋等。

　　红娘：花旦，俊扮。梳古装头、水钻头面、古装、彩鞋等。

　　张珙：小生，俊扮。学士巾、白护领、浅藕荷色褶子、浅色彩裤、福字履等。

　　张珙与莺莺相见，眉目传情，红娘在其中牵线搭桥。

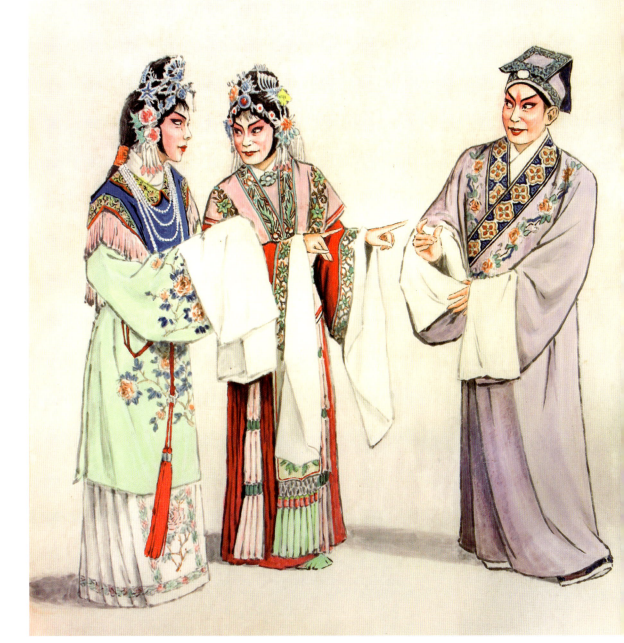

《珠帘寨》（京剧）

亦名《沙陀国》。讲黄巢起义，唐僖宗（李儇）逃至美良川，遣程敬思至沙陀国李克用处搬兵。李因曾受谪贬，心怀怨恨，故一再推拒。程因知李惧内，乃求其二妻曹月娥、刘银屏说项，且二位夫人亲自挂帅，传令发兵，李不敢阻止。军至珠帘寨，周德威阻路，众太保不敌，刘银屏激李克用出战，不分胜负；比试箭法，李箭射双雕，周心服，方降。

事见元明杂剧《紫泥宣》及《残唐五代史演义》第二至第九回。原李克用为净角扮演，后谭鑫培改以老生应工，剧本亦另行改动。

余叔岩、马连良均工此剧；言菊朋又增演"烧宫"一折。川剧、汉剧、秦腔、豫剧、河北梆子均有《沙陀国》，粤剧有《沙陀借兵》、同州梆子有《沙陀搬兵》，滇剧有《收德威》。

画里看——

李克用：老生，俊扮。改良帅盔、白满髯、翎子、黄硬靠、狐狸尾、厚底靴等。

李克用双手提靠片，丁字步，一副胸有成竹、志得意满，倔而不服老的傲慢姿态。

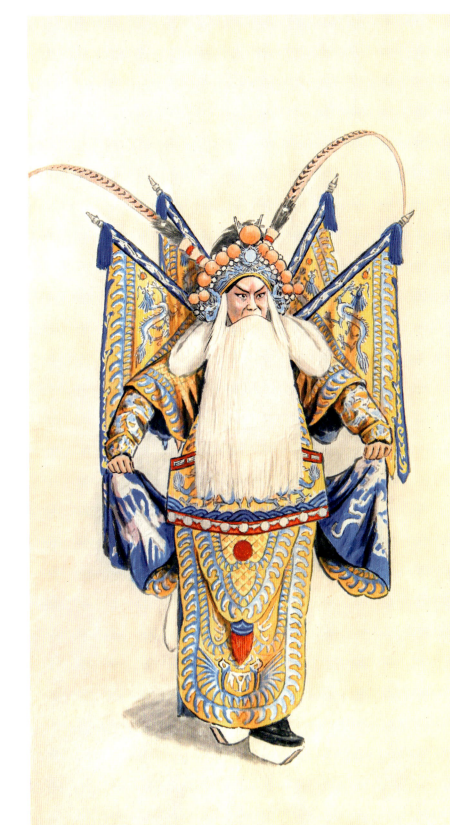

珠簾寨

這是一出久未露演的譚派名劇
一九八二年三月下浣 觀雲寫

《白兔记·出猎》（徽剧）

《出猎》《回书》是徽剧《白兔记》中重要的两折。《出猎》叙刘知远之子刘承佑追猎兔至井边，听汲水妇人诉身世，愿代为查找其夫君。承佑返家后，听父追述往事，才知汲水妇人乃生母，于是急求父回书索母。

据元人《刘知远白兔记》南戏改编。安徽省徽剧团演出。

画里看 ——

刘承佑：娃娃生，俊扮。孩儿发、小额子、双翎、白花箭衣、苫肩、水领、腰箍、飘带、粉彩裤、虎头孩儿履等。

刘承佑为踏步，马鞭吊在右手指上；左手挽弓，右手拉弦。其目光凝视，一副正在射猎的样子。

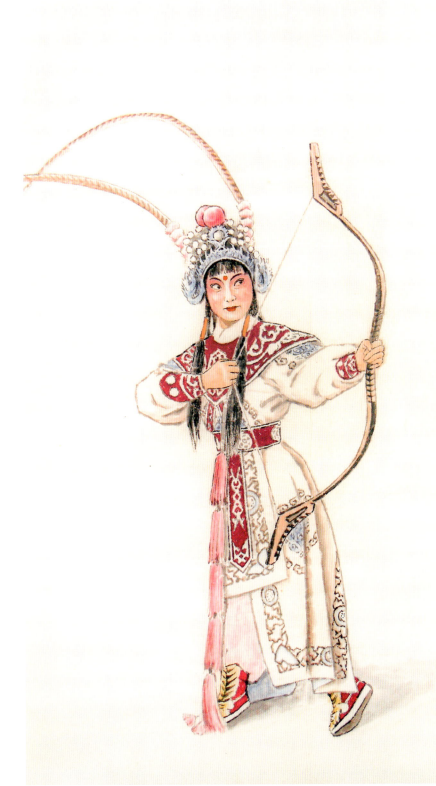

白兔記

出猎一场之刘承佑 崶剧传统剧目 昔在一九八寒年深秋于郑州 顧芝褰

《千里送京娘》（京剧）

简称《送京娘》。后为昆曲。谓赵员外之女京娘，前往烧香还愿，路经华山脚下，为山寇张广、周进劫至一古庙，交由道人褚元看守，恰赵匡胤投亲不遇，亦来至古庙，褚元予以饮食。赵闻有女人哭声，褚元告以京娘事，赵为之不平，带京娘逃走。张广、周进追来，被赵杀死。赵送京娘归家，千里迢迢不辞辛劳，京娘备受感动，途中愿以身相许。赵不允，二人遂结为兄妹。至京娘归家后，其父感恩不尽，欲将女儿许配给赵，赵拒之而行，京娘伤心自尽。赵出走赶路，京娘魂送之。

事见《警世通言》第二十一卷《赵太祖千里送京娘》，清人李玉《风云会》传奇及《盛世鸿图》部分情节。

李洪春、金素琴、李砚秀等工此戏。河南曲剧和花鼓戏有此剧目。但鬼魂一节大多已删。

画里看——

赵匡胤：红生，勾红定型脸。甩发、面牌、黑三髯、蓝褶子、黄大带、彩裤、厚底靴等。

京娘：花衫或青衣，俊扮。梳大头、水钻头面、绿色绣花褶子、褶裙、白腰包等。

京娘双膝跪地，右手横执马鞭，见赵匡胤光明磊落，气宇不凡，流露出爱慕之情，赵匡胤呈旁背式，左手执盘龙棍，背于身后，右手握拳作拴马缰绳状，左前"别腿式"，目视右下方的京娘，仍是一腔正气，丝毫不为所动。

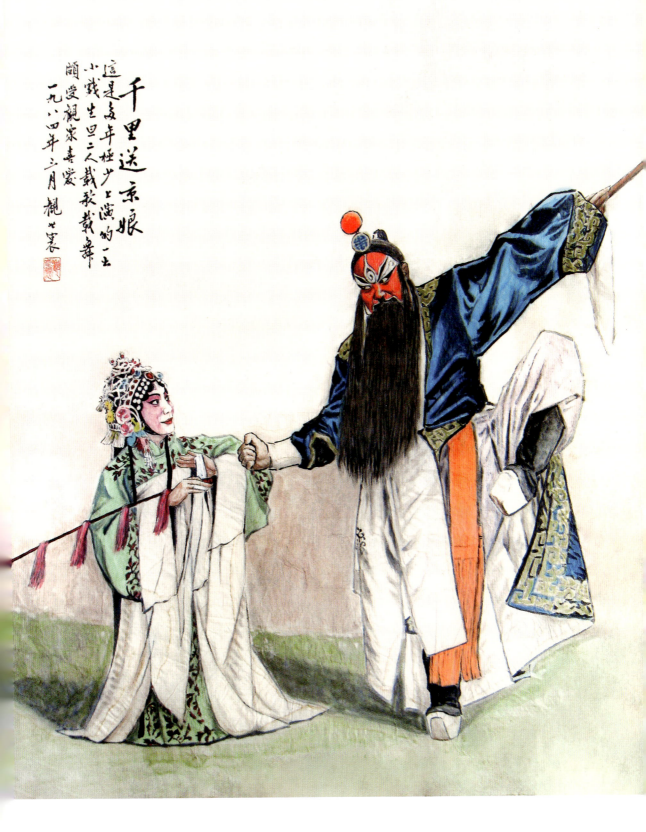

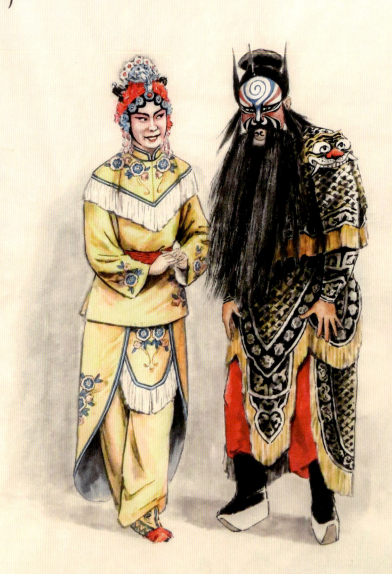

洞房认输
新编历史剧三打陶三春
乙未腊月苦寰

《三打陶三春·洞房认输》（京剧）

《洞房认输》乃《三打陶三春》中一场，言柴荣命赵匡胤为媒，去给郑恩说合陶三春。因郑恩当年偷瓜时，曾挨过陶三春的打，至今心仍惧之。赵匡胤乃遣高怀德于途中拦劫三春，欲令高先挫三春锋芒，以使其后不至目中无人。不料却又被三春识破并为她所败。后三春于金殿大发雷霆，朝中竟无人能对。柴、赵狼狈万状，连连赔礼，洞房中三春痛责郑恩后，始与成婚。

画里看——

陶三春：武旦，俊扮。梳古装头、贴大绺、正凤、点翠头面、打衣打裤、云肩、腰箍、红穗黄薄底靴等。

郑恩：副净，勾特定脸。黑扎髯、黑发鬏、黑耳毛子、茨菰叶、改良黑靠、红彩裤、厚底靴等。

郑恩双手无措，面露羞色，愧悔赔礼，陶则喜笑颜开，扎丁字步，示意郑恩以后别再拿"大丈夫"架子了，"媳妇不会和你一般见识！"

不受鸞駕恩賜
騎驢直奔汴京
京劇三打陶三春 戲劇家吳祖光編劇
一九八三年十一月于淀 觀世裳习作

《三打陶三春》（京剧）

"不受銮驾恩赐，骑驴直奔汴京"乃京剧《三打陶三春》中的一个场面。剧情简介见前文《三打陶三春·洞房认输》。

画里看——

陶三春：武旦，俊扮。梳古装头、水钻泡子、蓝色打衣打裤、护领、苫肩、腰箍、胯甲、红斗篷、薄底彩鞋等。

陶虎：娃娃生，俊扮。孩儿发、草帽圈、浅黄色衣裤、小褂子、护领、腰巾、白袜、小孩鞋等。

陶虎身扛包裹，双锤架背，左手后携棍做行路的造型。三春执鞭，一身轻松，心头充满喜悦，扎丁字步巡视前面的道路。

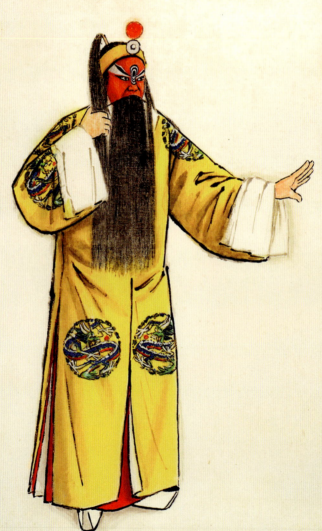

《斩黄袍》（京剧）

别名《斩郑恩》《酒醉桃花宫》，豫剧称《哭头》。言五代时周世宗柴荣驾崩，大将郑恩、高怀德用军师苗训之计，加黄袍于赵匡胤身，拥立为帝，并改国号为宋。河北韩龙为讨宠，特进献其妹素梅，封官后复游街招摇过市，适为郑恩所见，郑怒批其颊，韩逃入宫内，与妹御前进谗，赵醉后不顾高怀德等忠谏，竟怒斩郑恩。郑妻陶三春闻讯，发兵围困京城。赵酒醒自咎，并央高怀德为其解扣，高斩韩龙方为之调解；而限于皇规，三春乃斩赵所穿黄袍以泄愤。

陈鸿喜、刘鸿声、郝寿臣、高庆奎、李和曾等均工此戏。

秦腔、汉剧、川剧、蒲剧、晋剧、邕剧、同州梆子、河北梆子等亦有此剧目。

画里看 ——

赵匡胤：红生，勾红定型脸。黑三髯、黄绫绸、红绒球面牌、甩发、黄色团龙帔、内衬大红褶子、厚底靴等。

甩发与黑三髯以右手捋之，左手摇摆以示对自己的否定，但眉目间仍维护着为皇帝者的威严。

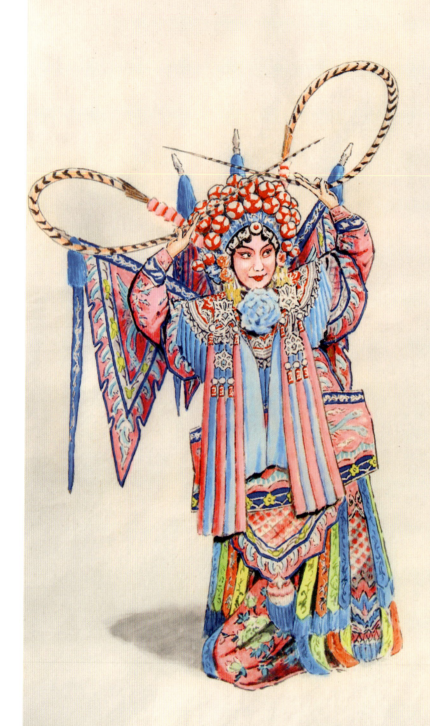

佘賽花　楊家將傳說劇目 一九八二年夏 王世襄

《佘赛花》（京剧）

讲杨衮知佘洪有女赛花，美且武，乃为子继业求婚；崔子建亦求呼延平代向佘为子崔龙求婚，佘洪年老健忘，均与敷衍。佘赛花涉猎，恰逢杨继业，互相爱慕，暗定终身。佘洪子佘英献计，使继业与崔龙比武，胜者入赘。崔、杨比武正酣，赛花突闯入，竟打败崔龙，崔坚使杨、佘再比，赛花佯败，呼延平借词狡辩，继业含怒而归。杨衮闻信，至佘处质问，与崔子建冲突，双方格斗，佘洪助崔，佘英为继业擒去，呼延半则假称佘英遇害，赛花怒，为弟报仇，直攻继业，继业不敌，败走七星庙，智擒赛花，说明真相，再缔姻缘。

景孤血、祁野耘据《佘塘关》编剧。

1962年中国京剧院一团杜近芳、叶盛兰首演于北京。秦腔、京剧、汉剧、豫剧有《佘太君招亲》。

画里看 ——

佘赛花：刀马旦，俊扮。梳大头、水钻泡子、七星额子、翎子、粉硬靠、胸花、衬裙等。

其形象为双手"掏翎"亮相示威。

《双锁山》（龙江剧）

写高俊保奉父命出营探山，行至双锁山前，见树木之上铸有七言诗四句。原系女寇刘金定所铸。自述从仙山学武回来，欲与高俊保结为婚姻云云。高见之大怒，立即将诗句铲去，其意为自身原系将门之子，岂肯与贼女结为夫妻。继而刘又报，求下山会面，并言奉仙师之命，与君有姻缘之份。不料高仍执意不应，遂两相交锋。刘不敌，乃用法术困高于山腰。高求死不得，只得依从。刘乃释之，并邀入山寨，款待成亲。

《双锁山》故事出自后周赵宋间之通俗小说中，其情节与薛丁山招亲近同。

白淑贤、徐志权创演。京剧、二人转"拉场戏"亦有此剧目。

画里看 ——

刘金定：花衫，俊扮。梳大头、线尾子、点翠头面、象牙色绣花褶子、白色绣花褶裙等。

丫环：武旦，俊扮。梳大头、线尾子、水钻头面、面牌、腰箍、四喜带、湖蓝色绣花打衣打裤等。

刘金定双手呈抱月式，丫环则为半蹲式，双手转动着八角巾。主仆二人朱唇轻启，目视右前方，面露喜色。

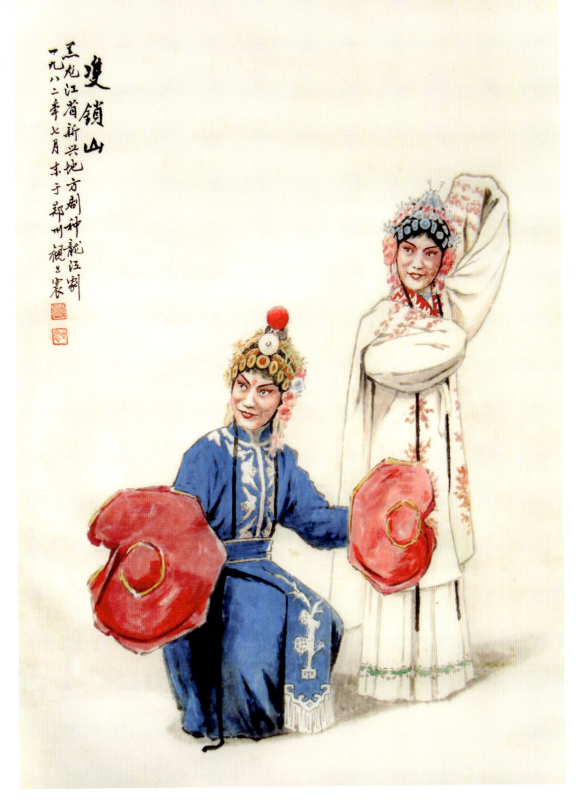

《三岔口》（京剧）

亦名《焦赞发配》。讲北宋时，三关上将焦赞因杀死王钦若门婿谢金吾，被发配沙门岛；任堂惠奉命暗中保护。解差押解焦赞行至三岔口，夜宿于刘利华店中，任堂惠也随之赶至。入夜，任、刘因误会引起搏斗，打斗间任被焦认出，任说明身份，彼此解除误会。

事见《杨家将演义》第二十七、二十八回。是一出传统的短打武生戏。由于京剧风格浓郁，又加情节诙谐有趣，动作即语言，所以一直以来备受国内外观众喜爱。

原剧刘利华夫妇为反面人物，1951年中国京剧团改为正面人物，与任堂惠因误会而引起格斗。著名京剧表演艺术家李少春擅演此剧，并将其发扬光大。之后，又有张春华、张云溪把其推向海外，广受各国赞誉。川剧、汉剧、秦腔、豫剧，乃至昆曲亦均有此剧目演出。

画里看——

刘利华：武丑，勾白鼻梁。刘利华帽、偏球、侉衣裤、护领、小袖、腰巾、薄底靴等。

任堂惠：武生，俊扮。软罗帽、茨菰叶、偏球、抱衣抱裤、胸前红绳结"十字袢"、红大带、薄底靴等。

刘利华以弓箭步亮相，左手提拳，右手按掌，目视左前方，体现出机警风趣的神韵。任堂惠亮相则为前垫步，虎豹拳，目视刘利华，刻画其英武、勇猛的形象。

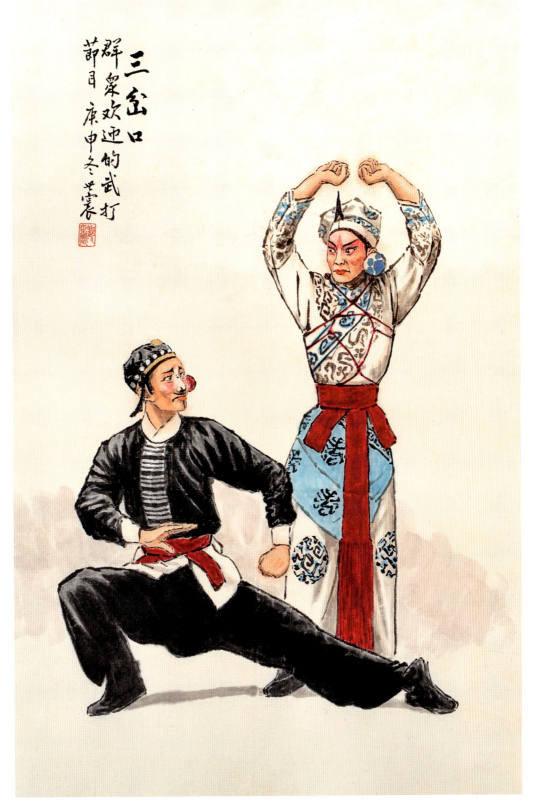

《佘太君抗婚》（京剧）

根据《杨八姐游春》整理改编，突出了长靠老旦（佘太君）人物形象。讲杨八姐偕九妹至汴梁城郊游春，适宋仁宗微服出行，见八姐美貌，欲选入宫为妃，追至南郊。八姐不知为宋帝，避之不及，将仁宗撞至马下。仁宗知八姐乃佘太君之女，遂命丞相王延龄说亲。迫于圣命，王延龄只好过府将仁宗欲选妃事向佘太君婉言道及。太君初本不允，但虑圣命难违，只得假意许之，并上金殿索要彩礼，而所要之物竟然全是世间所无。惹得仁宗大怒，朝臣刘文晋见双方僵持，乃施计促仁宗设御宴款待留住太君，刘则暗带御林军至杨府抢亲。八姐抗拒不遵，反将刘痛殴，并擒其子刘虎、刘豹，刘文晋亦狼狈逃归。仁宗见状大怒，决将佘太君问斩。杨八姐带家将闯入宫门，仁宗大惧，放回太君，选妃之事只好作罢。

范钧宏据评剧本改编。由中国京剧院首演于北京。

不少地方大剧种曾移植此剧目。

画里看——

佘太君：武老旦，俊扮。老旦头、老旦帅盔、白髯发、勒子、亮钻泡子、香色硬靠、靠花、云肩、彩鞋等。

马童：武生或武丑，俊扮。马童巾、压泡条、青侉衣裤、马夫坎、护领、腰箍、绑腿、白袜、洒鞋等。

佘太君横提金刀，左手握拳，目视前方，表现出一种神圣的威武与刚毅。马童扎弓箭步，双手呈牵马造型，静中寓动的"亮相"画面给人以非常协调的感觉。

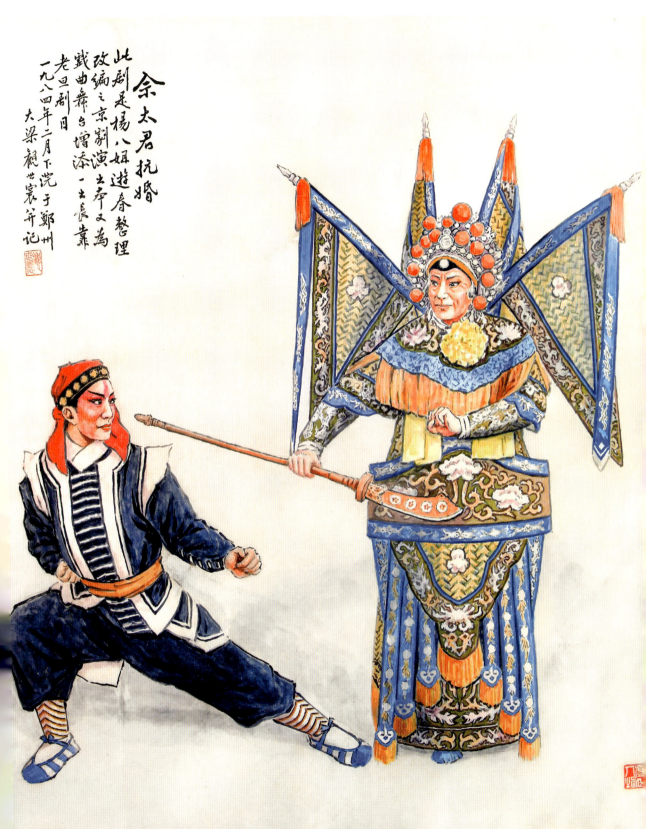

河北梆子 金铃记

寇准背靴之身段动作 一九八二年八月 赵之寰

《金铃记》(河北梆子)

别名《探地穴》《寇准背靴》。讲杨延景刺死潘洪后被判死罪,幸有部将任堂惠替死,得以只身潜回府中。为掩人耳目,经常藏于地穴之中。宋王被困,八贤王与寇准往天波府搬兵。寇准发觉柴郡主身穿素服内衬大红,便怀疑六郎仍在人世。郡主担心被识破真相,假意哭灵,却于深夜更衣送饭。而早在暗中窥探的寇准潜踪跟随,终于发现六郎藏身地穴。遂请出六郎挂帅,出兵搭救宋王脱险。

事见《杨家将演义》。1956年李邦佐根据丝弦剧团演出本移植整理。

1982年天津河北梆子剧院一团以此剧参加天津市新剧目演出,获演出二等奖。梆子腔各剧种均有类此剧目。豫剧另有改编本《背靴访帅》。

画里看 ——

寇准:老生,俊扮。相貂、白满髯、白蟒、红彩裤、厚底靴等。

寇准为了悄无声息地访察踪迹,靴子被一一踢出(特技)并被背于肩头。脚步跟跄中二目仍不住地四处探视。

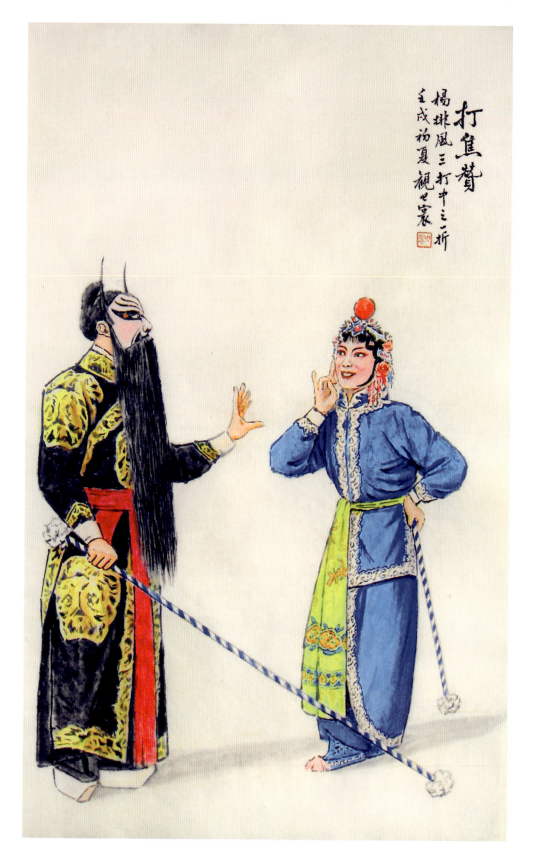

《打焦赞》（京剧）

亦名《演火棍》《打韩昌》。讲孟良偕杨排风宋营出征，焦赞对这个"烧火丫头"甚为轻蔑。孟良唆使二人比武，杨排风大败焦赞，焦被迫向杨排风赔礼。杨延昭点将，排风乃出阵大败韩昌，救回宗保。

事见《小扫北》鼓词。清道光四年（1824）《庆升平班戏目》已载此剧。

余玉琴、阎岚秋、张芷芳、殷来喜、朱桂芳、宋德珠、阎世善、李金鸿等均工此戏。汉剧、滇剧、桂剧、河北梆子名《焰火棍》；川剧、湘剧名《拨火棍》。1957年关肃霜于世界青年联欢节演出此剧曾获奖。

画里看 ——

焦赞：武净，勾十字门脸。黑发髩、黑扎髯、黑耳毛子、青色龙箭衣、红大带、青彩裤、厚底靴等。

杨排风：武旦，俊扮。梳大头、水钻头面、头顶红绒球、蓝色绣边女打衣打裤、护领、黄色绣花腰巾、粉穗薄底等。

二人均持棍，一在身后，一在身旁。焦赞翻起左手掌，意思为"你个丫头片子，有什么了不起？少时让你……"排风却是一副毫不在乎的神情，右手兰花指轻抚腮旁，意思是"少时看吧，还不定谁丢人哩！"

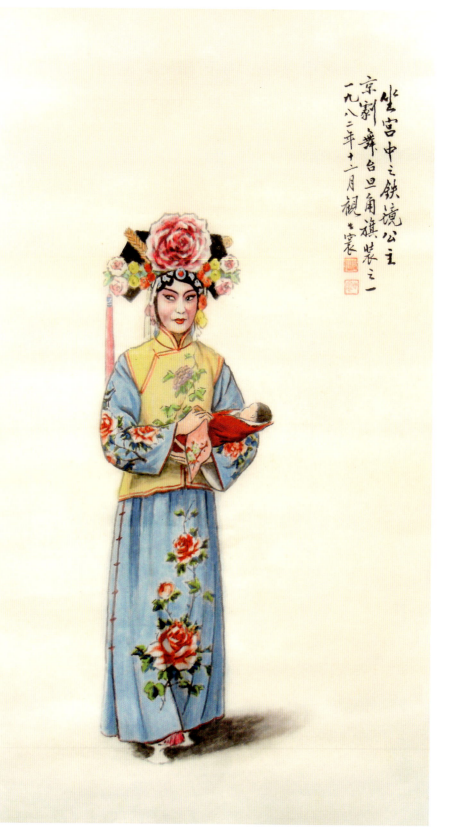

《四郎探母·坐宫》（京剧）

《四郎探母》又名《四盘山》《北天门》，《坐宫》乃其中一折。讲金沙滩一战，四郎杨延辉为辽邦所擒，改名木易，被萧太后招为驸马，与铁镜公主成婚。十五年后，辽主萧天佑于九龙峪摆下天门阵，宋王御驾亲征，佘太君押运粮草至雁门关口。延辉闻讯，思母心切，频频落泪，被公主看破心事，杨据实相告，公主甚为同情。乃计盗令箭，助其出关，与母、妻、弟、妹相见，倍诉离情。奈时限已到，全家只得挥泪别离。事泄，萧太后依律欲斩延辉，幸得公主、国舅求情，方得赦免。

事见《杨家将演义》第四十一回。

该剧于清道光、咸丰年间由著名须生张二奎改编首演。继之，余三胜、孙菊仙、杨月楼、刘鸿声、杨宝森、陈德霖、谭鑫培、高庆奎、余叔岩、言菊朋、周信芳、奚啸伯、马连良、孟小冬，以及王凤卿、李桂芬、梅巧玲、章丽秋、梅兰芳、程砚秋、尚小云、新艳秋、芙蓉草、李世芳等均工此剧。

画里看——

铁镜公主：旗装旦，俊扮。旗头、正花、挂穗、水钻泡子、绣花旗袍、坎肩、旗鞋等。

公主怀抱婴儿，暗自沉吟，观驸马近日一副愁眉不展的样子，似已觉察出丈夫必有心事……

《挡马》（京剧）

京剧亦名《挡马过关》，梆子戏称《杨八姐闹酒店》。言宋、辽交战之际，杨八姐奉命乔扮男装，深入辽邦查探军情（豫剧为"杨八姐乔装赴幽州救六哥杨延景"）途经酒肆，被店主看出破绽。酒保本为当年随杨家将征辽，不幸流落番邦的焦光普，焦见八姐带有腰牌，便欲乘机盗取以返回故土。八姐疑为奸细，拔剑欲杀之。焦暗语试探，终明身份。遂相约同征辽邦（京剧为二人互诉真情后同返故里）。

《拦马过关》为中国京剧院1954年改编本，同年首演于北京。后多种地方戏均有演出，并成为一些戏曲学校的教学剧目。

画里看 ——

杨八姐：武旦，俊扮。紫金冠、翎子、狐狸尾、黄色箭衣、苫肩、绸花、粉彩裤、厚底靴等。

焦光普：武丑，勾丑角脸。毛边鞑帽、铲头、侉衣裤、护领、毛边坎肩、腰箍、薄底靴等。

画面显示为八姐、光普互夺宝剑、八姐单腿踩椅背时的功架，并有"探海""蹬旋子""蹬蛮子"等绝活显示。

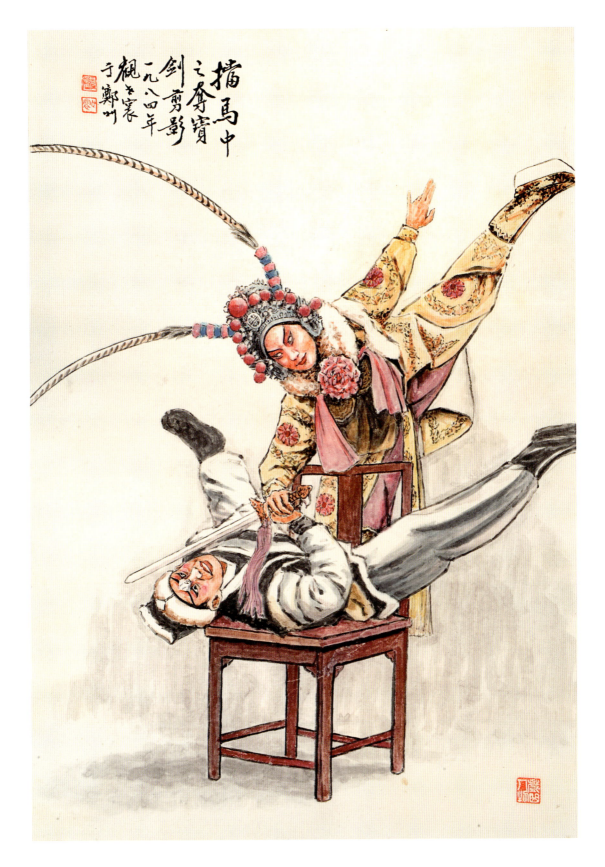

画里看 ——

 人物装扮基本同前,服装颜色有所变化。

 焦光普与杨八姐互诉真情后相约同返故里。故八姐左手"掏翎",左脚后"掖步",右手反攥马鞭呈勒马式;而焦光普则"蹲裆式"双手照应,但二人却均面露喜色,显示愉快的心情。

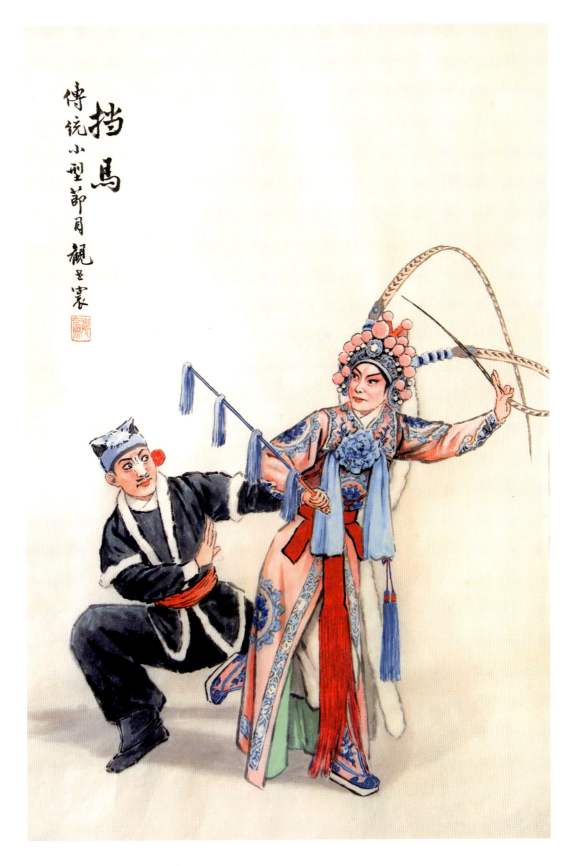

《穆柯寨》（京剧）

亦名《降龙木》。叙杨延昭为破天门阵，遣孟良、焦赞搬兵。杨五郎以缺少降龙木斧柄为由，不肯出山。降龙木乃穆柯寨穆天王镇山之宝；杨延昭闻报，复令焦赞前往盗取。途中，焦赞邂逅孟良去太行山搬兵归来，便约其同往。至穆柯寨恰遇天王之女穆桂英出山行猎，射下大雁一只，被二人捡去。山寨头目穆瓜前来索取，焦赞不肯交出，双方为此起衅。穆桂英起势，将二人打落马下。焦、孟请杨宗保前来救援，又被穆桂英擒去。孟良放火烧山，反被穆桂英用逼火扇将火逼转，倒把焦、孟烧的狼狈不堪，二人回营受责。

事见《杨家将演义》第三十五回，《昭代箫韶》传奇第六本第十五出至第十七出。清道光四年（1824）《庆升平班戏目》已有此剧。

杜季云、梅兰芳、谭鑫培、刘鸿声、高庆奎、王又宸、王瑶卿、路三宝、黄润甫、朱素云、小翠花、郝寿臣、侯喜瑞、尚小云、陈喜凤、叶盛兰、童芷苓、芙蓉草、高维廉、荀慧生、刘连荣、马连昆等，均工此戏。往昔演出，刀马旦颇重跷工。豫剧、滇剧、河北梆子也均有类此剧目。

画里看 ——

穆桂英：刀马旦，俊扮。梳大头、七星额子、翎子、粉色硬靠、靠花、云肩、丝穗薄底靴等。

杨宗保：文武小生，俊扮。紫金冠、翎子、白硬靠、红靠绸、粉彩裤、厚底靴等。

二人互相爱慕，桂英更热情、主动、开放。女右手掏翎，左手握枪尾；男左手掏翎，右手握枪尾，呈现一种对称的平衡美，彼此以眼神向对方探询、传递着爱情的信息。

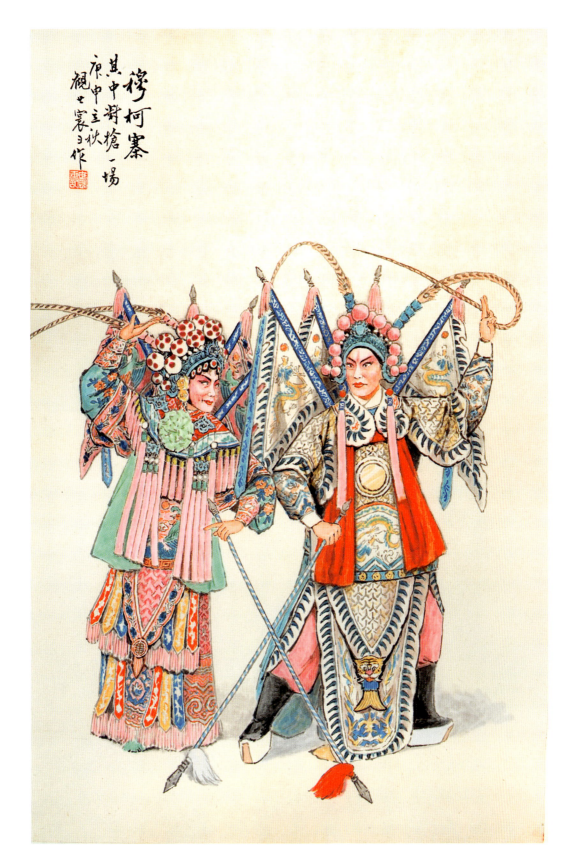

《大战洪州》（京剧）

别名《天门阵》，亦曰《破洪州》。讲杨延昭被辽寇白天佐围困洪州，杨宗保回朝搬兵求救。因朝中无兵可派，八贤王赵德芳与天官寇准只好同至天波杨府，恳请佘太君发兵。太君因宋王一向听信谗言，残害忠良，满怀郁怨；又因孙媳穆桂英身怀有孕，也不忍断然令其率兵出征。寇准运用机智激起桂英斗志，终使其慨然依允去解洪州之围。临行前，太君一再叮咛，要多加珍重小心，并命思乡兄妹辅佐。桂英挂帅，杨宗保为先行官。偏宗保故意不听调度，至使穆桂英气愤，即欲将宗保军法问斩；经众将与延昭求情，方改责宗保四十军棍，宗保反唇相讥，桂英负气出战。却因临近产期，战罢回营即产一子。后得知贼兵四面冲营，宗保、思乡均陷入阵中，立即又奋不顾身，力战强敌，终于力劈白天佐，歼灭辽兵，解了洪州之围。

取材于《杨家将演义》，经王瑶卿、程雨青改编而成。

道光年间已有此剧。宋福寿、孙彩珠、徐宝芳、路三宝、姚佩秋、梅巧玲、李小珍、徐小香、杨桂云、朱素云、王竹仙、孙砚亭等均工此戏。川剧、豫剧有此剧目。

画里看 ——

穆桂英：刀马旦，俊扮。梳大头、水钻泡子、女帅盔、翎子、红硬靠、靠花、云肩等。

此刻，她双手横握金刀，一副巾帼女英雄的威风气概。

大战洪州
穆桂英刀劈白天佐
庚申春 枫芝裳

《穆桂英挂帅》（豫剧）

原名《老征东》，别名《平安王》。叙佘太君归郡数载，思念朝阁大事，命曾孙杨文广兄妹进京探事。适遇辽东安王打来战表，宋王率众文武校场比武选帅。眼看帅印落入奸臣王强之子王伦手中，文广兄妹不服，下场比武，刀劈王伦于马下。寇准保奏，宋王盘其身世，方知为杨门之后，遂赐御印，命回郡点兵。穆桂英久离戎装不愿出征，被佘太君激起巾帼志气，五十三岁又挂帅发兵。

事见《杨家将演义》。20世纪50年代该剧经宋词、桑建修改编、导演后成为豫剧马金凤的代表作。之后，又被梅兰芳先生移植、改编为京剧演出本。

《穆桂英挂帅》中穆桂英的"帅旦"表演艺术是融青衣、刀马旦、武生、老旦为一体，既有女性的阴柔美、巾帼美，又有男性的阳刚美、浩然美的新行当——帅旦。现秦腔亦有类此剧目。

画里看——

穆桂英：帅旦，俊扮。梳大头、七星额子、翎子、红蟒、玉带、白色绣花马面裙、粉色绣花斗篷等。

其左手抱宝剑、令旗，右手掏翎。英姿飒爽，满怀胜利信心。

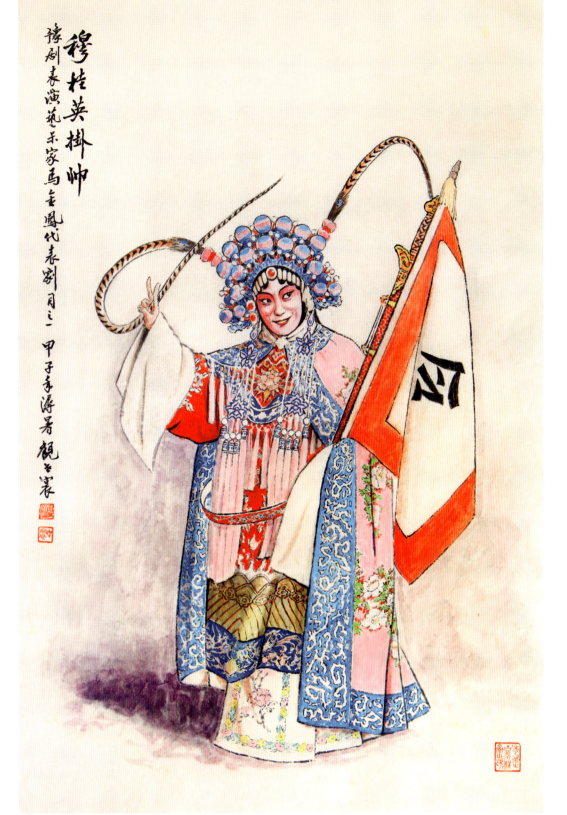

《杨门女将·让儿三分》（京剧）

《让儿三分》系《杨门女将》其中的一折，该剧讲北宋仁宗年间，西夏王兴兵侵宋。镇守边关的元帅杨宗保率兵抗敌，在绝谷（葫芦谷）探道时不幸中暗箭身亡。情势紧急，孟良之子怀源和焦赞之子廷贵回朝求援，至天波府，佘太君正为孙儿宗保五十寿辰设宴庆贺。噩耗传来，举家悲痛；宗保之子文广年少英武，力请随军出征。佘太君命他和母亲穆桂英校场比武，以定去留。在穆桂英的暗让及杨七娘的授意下，文广用梅花枪战胜其母，随军来到边关。百岁太君戎装挂帅，众夫人英姿飒爽，矢志从征。穆桂英二次进入葫芦谷，得采药老人的帮助，寻得栈道，里应外合，直捣敌营，奏凯还朝。

京剧《杨门女将》是参考杨家将故事传说《十二寡妇征西》，并吸取了扬剧《百岁挂帅》中的"寿堂""比武"两场的情节，加以发展编写而成。由范钧宏、吕瑞明编剧。

京剧《杨门女将》由杨秋玲、董圆圆饰演的穆桂英较有代表性，前者还拍了电影艺术片。全国并有诸多剧种移植这出戏，如评剧、晋剧、越剧、粤剧、豫剧、川剧等。

画里看 ——

穆桂英：刀马旦，俊扮。梳大头、七星额子、翎子、白硬靠、云肩等。

杨文广：娃娃生，俊扮。孩儿发、珠子头、翎子、牵巾、白箭衣、白彩裤、薄底战靴等。

穆桂英与杨文广母子在校场比武过程中暗示、交流的场景。杨文广手握银枪，重心往穆桂英靠近，以侧耳听的造型，体现出其年少英武之气。穆桂英手持金杆单枪于体后，侧眼视文广，与儿子暗中沟通、礼让的瞬间，体现出母亲对儿子的包容与关爱。

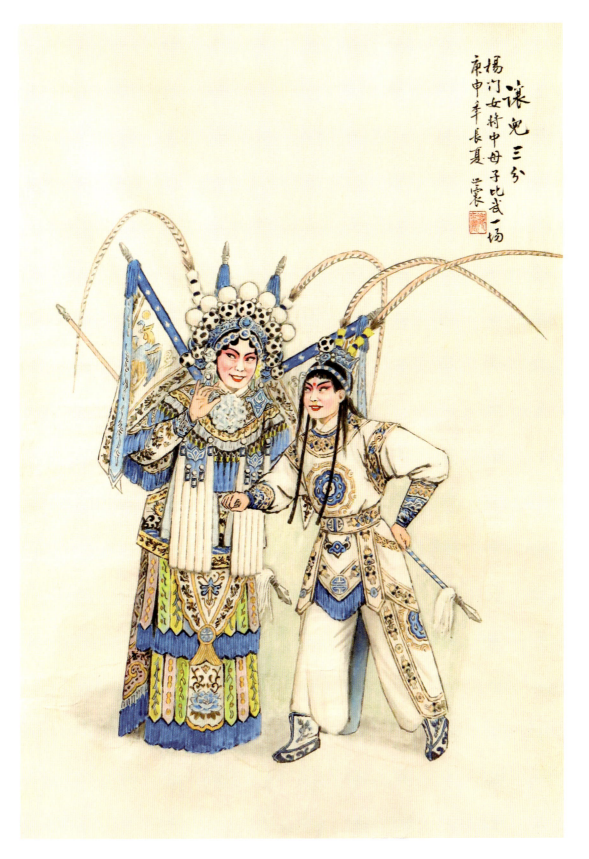

百歲挂帥
楊門女將中之佘太君
己未之秋觀世寰之

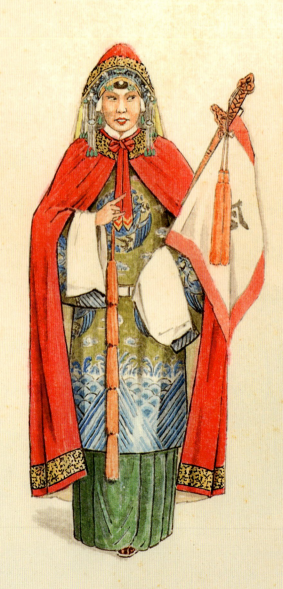

《百岁挂帅》（京剧）

原为"幕表戏"①。写西夏王进犯三关，杨宗保阵前丧命，焦廷贵、孟定国二将护灵回汴梁。时值清明节，佘太君带众儿媳去宗庙祭祖，惊悉噩耗，阖家悲痛万分，婆媳相继晕倒。太君苏醒后，历数杨家英雄业绩。此时宋仁宗与八贤王前来祭奠，实则凭吊是假，请杨家发兵是真。在八贤王劝说下，穆桂英挂帅，十二寡妇同往征西。

改编本把清明节祭祖改为替宗保宴庆五十生辰，惊悉噩耗，一喜一悲，加强了人物心理反差。佘太君表家门业绩，改为举杯祭奠宗保为国捐躯，更是悲中见壮。同时增加了穆桂英与杨文广母子比武论战情节。穆桂英挂帅也改为老太君亲自挂帅，率众儿媳及文广出征，刀劈王文，得胜还朝。

该剧于1958年由江苏省扬剧团首演。吴白匋、银州、江风、仲飞整理改编，导演孔凡忠、徐增祥。王秀兰饰佘太君。1959年参加江苏省第3届戏曲观摩演出大会，被评为优秀剧目。同年秋赴京汇报演出，受到好评。同年年底又由吴白匋、银州改编为戏曲电影脚本，由上海海燕电影制片厂摄制。1960年中国京剧院四团移植改编为《杨门女将》。豫剧、河北梆子等剧种均移植上演。

画里看 ——

佘太君：老旦，俊扮。头罩、白鬓发、老旦冠、勒子、亮钻泡子、香色蟒、深绿素裙子、红斗篷、福字履等。

其怀抱宝剑与令箭，右手拎马鞭，气宇轩昂地尽显其百岁仍亲自挂帅之坚毅与破敌之决心。

① 幕表戏，又称路头戏、提纲戏等。幕表，即剧目提纲。指演员演出时没有剧本，只依据简单的提纲，即兴表演，主要存在于民间演出中。

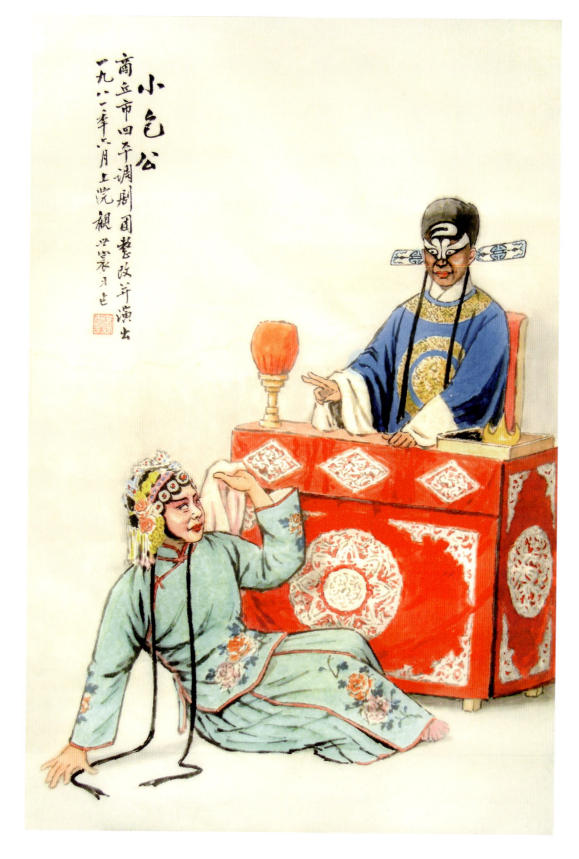

《小包公》（四平调）

讲包拯出世三天丧母，被大嫂王凤英悉心抚养。而二嫂白翠屏为霸家产却对其屡屡加害。包拯进京赶考，白仍命家仆包兴于途中下手。而当主仆途中遇劫时，患难中真诚互助的行动，却感化了包兴。包拯病卧京城，误了考期，盘费无着，无奈大街卖文；遇丞相王延龄惜其才，荐于宋皇，皇面试惊为神童，遂封为飞龙科独榜御进士。首任定远县，当路过家门时，欲接嫂娘同往任所，并训斥二嫂不仁。

该剧1962年由河南商丘市四平调剧团演出，1978年经重新整理，仍由拜金荣饰少年包公，再次排练演出。

画里看 ——

小包公：净，黑整脸，勾月牙定型脸。黑相纱、牵巾、海蓝色官衣、护领等。

二嫂：花旦，俊扮。梳大头、水钻头面、线尾子、绣花裙袄、粉穗彩鞋等。

红色绣花桌椅披，桌上放一盏红纱灯。小包公手扶桌案，右手指向桌前，言其二嫂不仁，图谋家产。二嫂扬手帕，面现尴尬，无言以对。

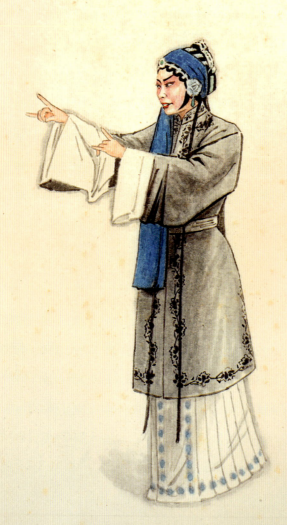

《秦香莲》（京剧）

原称《铡美案》，亦曰《明公断》。言陈世美中状元后，谎称未婚，被宋仁宗招为驸马。三年后其妻秦香莲携子女进京寻夫，店家助其往叩驸马宫，陈世美却拒不相认。香莲闯入向陈诉苦，陈不念旧情，反逐之出府。宰相王延龄得悉其事，召香莲入府，并使人邀陈世美过府饮宴。席间香莲唱曲以讽世美，世美佯装不识，延龄亦无可奈何。世美归宫后即派家将韩琪追杀香莲母子，韩琪怜香莲蒙冤，以金相赠，随即自刎。香莲往开封府告状，包拯请陈世美过府，劝其与香莲恢复旧好，为世美坚拒。包拯不顾皇亲国戚，硬抗公主、国太，捧冠开铡。

事见《秦香莲》鼓词。1953年中国戏曲研究院参考多种地方戏加以改编，增加首尾。

画里看——

秦香莲：青衣，俊扮。梳大头、银锭头面、线尾子、皎月绸包头巾、绣边灰素帔、白色绣边马面裙、腰巾等。

秦香莲身、眼成一线指向陈世美："我把你个负义人！"

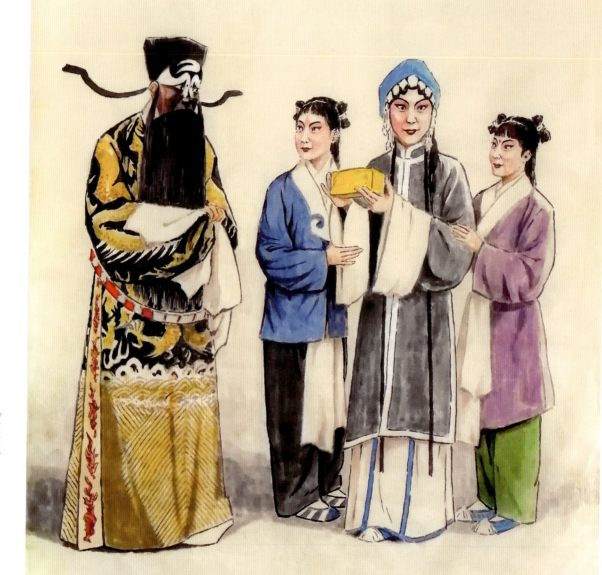

《铡美案》（京剧）

剧情简介见《秦香莲》。

早在道光年间即有此剧演出。二百年中，各剧种移植、搬演之脚本不知凡几，然情节均属大同小异。

画里看——

包拯：正净，黑整脸，勾月牙定型脸。黑相纱、黑满髯、黑蟒、玉带、厚底靴等。

秦香莲：青衣，俊扮。梳大头、银锭头面、皎月绸包头巾、白边灰褶子、蓝边白马面裙、彩鞋等。

冬哥：娃娃生，俊扮。孩儿发、白头绳、蓝茶衣、护领、青彩裤、白腰巾、小孩鞋等。

春妹：童旦，俊扮。抓髻头、白头绳、浅紫色茶衣、护领、白腰巾、绿彩裤、小孩鞋等。

包相爷面对这场涉及皇家的官司，十分为难，害怕香莲吃亏，乃去自己三百两俸银想让他们母子三人返乡耕读度日，远离是非。却不料处于义愤之中的秦香莲，拒收馈赠，而"只愿世间有公理"。

闹钗

优秀传统节目 闹钗
庚申之春 褪之裘

画里看 ——

包拯：正净，黑整脸，勾月牙定型脸。黑蟒、玉带、厚底靴等。

足站丁字步，二目圆睁，摘下相貂，左手高高举起，右手怒指，高喊"开铡——"。一副"宁愿舍掉高官厚禄，也要严惩陈世美这个杀妻灭子凶犯"的坚毅果敢。

《跪韩铺》（豫剧）

别名《老包赔情》，京剧《赤桑镇》。言包拯铡死亲侄包勉后，长嫂吴月英赶至韩铺，历述当年公婆将包拯弃之马厩，吴氏抱回并亲为哺育之情。如今包勉被铡，实为无义。包拯视嫂如母，长跪赔情，虽王命在身，亦不敢起身。嫂感其诚，宥之起程前往陈州而去。

事见《三侠五义》。

画里看 ——

包拯：正净，黑整脸，勾月牙定型脸。黑相纱、黑满髯、黑蟒、玉带、红彩裤、厚底靴等。

吴月英：青衣，俊扮。梳大头、线尾子、点翠头面、香色团花帔、白色绣花马面裙、彩鞋等。

包拯跪于嫂娘面前，恳求其谅解，嫂娘端坐一旁，感其心诚意真，谅之。

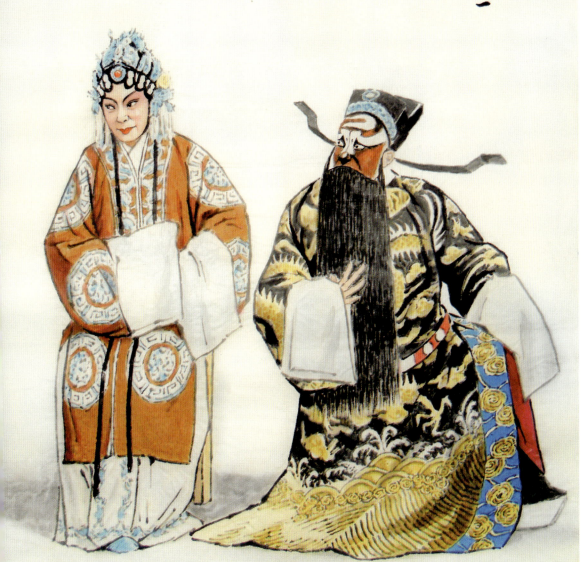

《包龙图陈州私访》（京剧）

"包公牵驴"系《包龙图陈州私访》中的一个情节。言陈州大旱,太师刘得中之子刘衙内前往放粮救灾,实则借机巧取豪夺,且打死了饥民张别古。其子张红告状,刘得中欲杀人灭口,被包拯救回。包拯询得其情,请旨前往陈州查访。宰相吕夷简受刘得中之托向包拯求情,为包所拒。包龛夜访范仲淹问计,范与包互勉要赤心报国。包拯遂乔装前往陈州私访,路遇刘衙内所喜妓女王粉莲。包为其牵驴,尽得刘之劣迹。粉莲并自愿作证。刘正在作威作福,包拯不待其赦旨请到,即毅然开铡铡之。

赵致远编剧。事见《包待制陈州粜米》杂剧。北京京剧院演出本。

画里看 ——

包拯：正净,黑整脸,勾月牙定型脸。香色高方巾、蓝素褶子、白腰包、白袜、皂鞋。

王粉莲：花旦,俊扮。梳大头、点翠头面、黄色绣花袄裙、粉色绣边斗篷、粉穗彩鞋等。

包拯右手竖执毛鞭。与身旁的王粉莲娓娓道来,从中套出刘衙内的斑斑劣迹,闻之吃惊并愤怒。

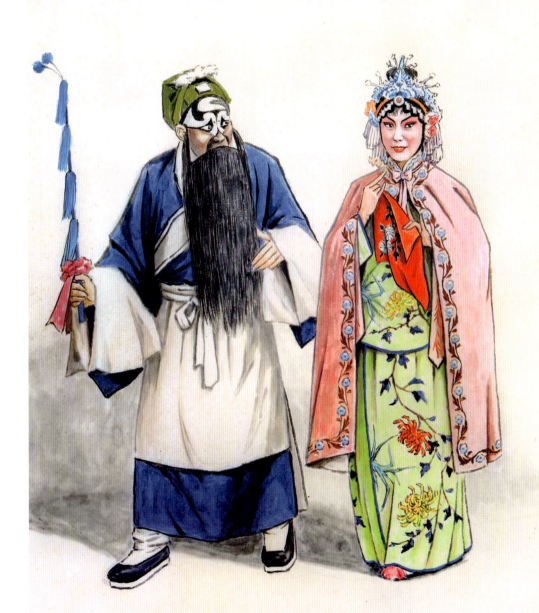

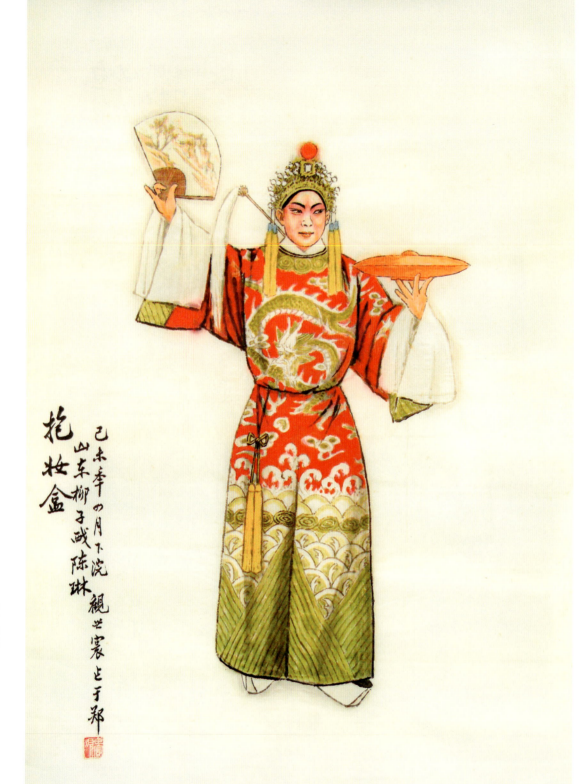

抱妆盒　己未季四月下浣　观世寰上于郑　山东柳子戏陈琳

《抱妆盒》（柳子戏）

为《狸猫换太子》之一折。言宋真宗年间，李妃产子，刘妃嫉妒，命宫女寇承御用金丝狸猫换出太子，抛金水河溺毙以绝后患。寇路过金水桥时，遇太监陈琳，二人商议将幼主放进妆盒，陈琳躲过刘娘娘的严词逼问，救出太子，送南清宫寄养。

能全部搬演三十六本《狸猫换太子》者少，而移植《抱妆盒》折子戏演出者多。

画里看——

陈琳：小生，俊扮。太监帽、红色滚龙宫袍、丝绦、护领后插拂尘一柄、厚底靴等。

他左手平托妆盒，表示无私弊；右手高扬折扇，面色坦然；而眼珠左右滚动，其心颤可知。

山神庙

野猪林后部开打部份
一九八二年七月下浣观と寰

《野猪林·山神庙》（京剧）

　　《山神庙》为《野猪林》之后半部。言高俅以谋刺太尉之罪，将林冲发配沧州。解差董超、薛霸受贿，意图在野猪林将其杀害。幸鲁智深暗中相助，救下林冲并一路护送至沧州。陆谦又献计高俅，买通管营，欲火烧草料场以嫁祸林冲；幸林冲醉卧山神庙，被火惊醒，才得以杀陆谦报仇。

　　事见《水浒传》第七至十回，及明李开先《宝剑记》传奇。

画里看——

　　林冲：武生，俊扮。改良英雄巾、青侉衣、紫色大带、薄底靴等。

　　陆谦：武丑，勾三花脸。鸭尾巾、青色绣金侉衣裤、白腰巾、薄底靴等。

　　林冲怒目圆睁，左手抓住贼子的右手，右腿抬脚踏在贼子的右肩上，右手则高举单刀向其狠狠砍去。再看陆谦，右腿跪地求饶，浑身颤抖，左手更连连摆动，道是"将军不可……"

逼上梁山

一九七九年春三月 丑寰作于郑州

《逼上梁山》（京剧）

言北宋末年，灾荒不断。灾民李铁一家流落京都汴梁，遭太尉高俅义子高衙内一伙欺凌，禁军教头林冲的徒弟曹正，堂倌李小二打抱不平，被高俅下令捉拿。高俅又借升官之际，排除异己，对林冲恣意寻衅。

为救曹正，林冲采纳侍女锦儿之计，以出城进香为名，掩护曹正乔装脱险，并与鲁智深相识。林冲之妻张氏进香时被高衙内调戏，林冲解围，鲁智深也赶来相助，迫使高衙内狼狈逃走，高俅闻讯与虞侯陆谦设计，将林冲屈打问罪。林冲被刺配沧州，高俅密令解差于野猪林杀害林冲，幸被鲁智深跟踪救护，得以平安到达沧州，并被发放看守草料场。

早已来到沧州的李铁、李小二、曹正等，不堪忍受官府压迫，发动群众带头抗粮，烧毁县衙官府，抵制搬运"花石纲"，给官府以沉重打击。时值高俅派陆谦前来谋害，想通过火烧草料场置林冲于死地。林冲终于觉醒，在李铁和李小二夫妇的帮助下，会同鲁智深、曹正率领的二龙山聚义群众，杀死陆谦，击败官兵，一起造反，投奔梁山。

该剧是新编历史剧，为20世纪40年代延安平剧改革运动的成果，剧情与传统林冲戏大不相同。杨绍萱、齐燕铭等编剧。1943年由延安平剧研究院演出，并成为该院保留剧目。1978年党的十一届三中全会以迄，古装戏开放，该剧成为全国多个剧种首批移植、上演的剧目之一。

画里看——

林冲：武生，俊扮。蓝倒缨盔、茨菰叶、青色蓝领素褶子、护领、外罩白领青素褶子、大带、薄底靴等。

林冲右手握一棍棒于肩上，棍棒上系一酒葫芦，脚呈左丁字步，左手四指捏住褶子左大襟边缘，敞褶亮相，身向右侧而立，目视前方亮相，以此动作表现人物英武的精神气质，此时的林冲忧心忡忡。

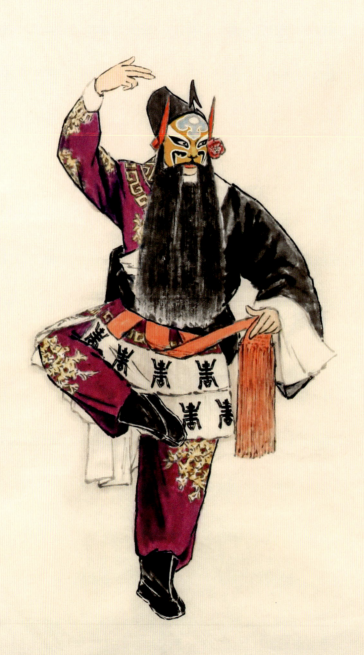

《刘唐下书》（京剧）

言晁盖、吴用等黄泥岗劫走生辰纲，同上梁山聚义。山寨大事初定后，晁盖念宋江东溪村报信之情，命刘唐带黄金百两，书信一封，去郓城县酬谢宋江。宋江由县衙回家路遇刘唐，急偕往酒店密谈。宋江知晁盖在梁山被推为首领，请刘唐代为致意，且促刘唐速离虎口。

事见《水浒传》第二十回及明人许自昌《水浒记》传奇。

与刘唐搭档的宋江，为周信芳先生的代表作。昆剧亦有类此剧目。

画里看——

刘唐： 武净，勾蓝色十字门脸。黑棕帽、茨菰叶、红耳毛子、红鬈发、偏花、刘唐专用髯口、紫色抱衣抱裤（英雄衣）、大带、青素褶子横系腰间、薄底靴等。

刘唐以跨步、剑指诀、拎大带的身段示其完成任务后即将快步离开之意。

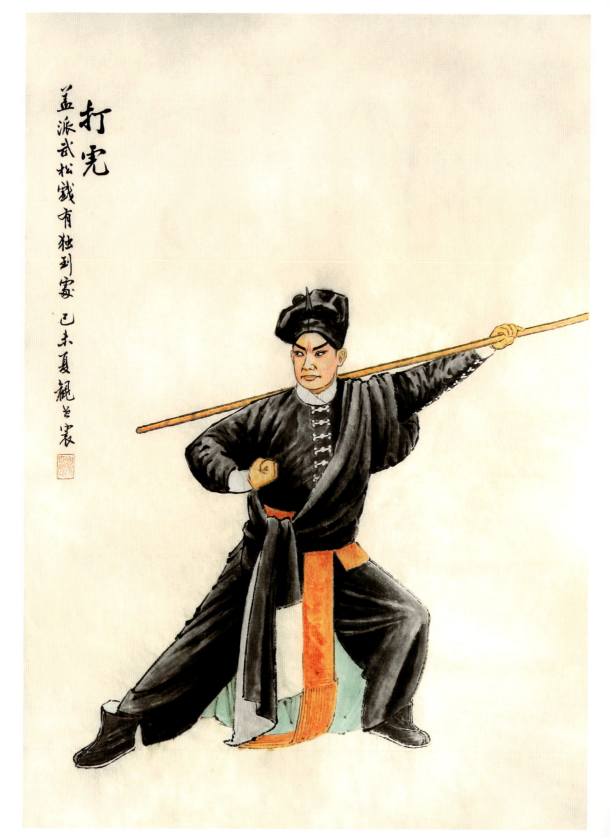

《打虎》（京剧）

《武松打虎》的简称。言武松往阳谷县寻兄，途经景阳冈，至店中畅饮。醉酒后欲上冈赶路，酒保劝阻，谓冈上有虎勿行。武松恃强不惧，途中果遇之。武松与斗，竟奋勇将猛虎打死。猎户因其为民除害，带武松至县衙请赏。

事见《水浒传》第二十三回，明沈璟《义侠记》传奇，清宫廷戏《忠义璇图》传奇均有此内容。

清末"四喜班"武生张瑞云、陈桂宝曾演出此剧。新中国成立前后盖叫天、李万春亦多演出。昆曲、高腔、川剧、秦腔、滇剧等均有类此剧目。

画里看 ——

武松：短打武生，俊扮。软罗帽、茨菰叶、青侉衣裤、护领、护腕、大带、斜罩青褶子、薄底靴等。

其表演呈弓箭步，右手抱拳，扛棍式行进、亮相。英气十足，精神饱满。

《武松打店》（京剧）

别名《十字坡》，为《武十回》中之一折。叙武松杀嫂后自首，被发配孟州。途经十字坡，投宿张青店中，其妻孙二娘夜半行刺，黑暗中激烈搏斗，二娘自非武松对手，幸得张青赶至，问明乃系武松，遂与之订交。

事见《水浒传》第二十七回及《义侠记》传奇。为京剧盖叫天之代表作。

飞来凤、张三福、张芷芬、周长顺等亦均工此剧。秦腔、川剧、湘剧、豫剧等有类此剧目，但短打武功则不太讲究。

画里看——

武松：武生，俊扮。黑色软罗帽、茨菰叶、鬓发、黑侉衣裤、紫色大带、护领、薄底靴等。

孙二娘：武旦，俊扮。梳大头、水钻泡子、蓝绸包头巾、犄子、茨菰叶、蓝色绣花打衣打裤、白色绣花腰巾、粉穗战靴等。

武松左手紧扭孙二娘左膀，右手压住其左肩，左腿高抬，呈"金鸡独立"式，左脚紧绷，脚尖直冲地面，竖眉酷眼，英姿勃发。孙二娘则呈半蹲"卧鱼"式，右手胸前扣腕，右侧身紧闭嘴唇，冷眼斜视望着武二郎"亮相"。二人一高一低的搏斗架式却显示着一种中国戏曲表演艺术的平衡美。

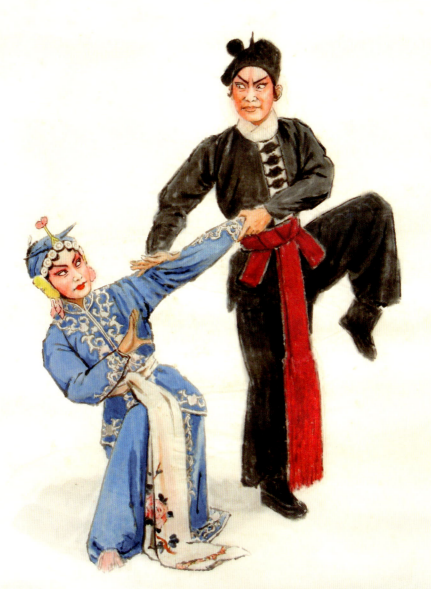

《扈家庄》（南昆）

　　叙梁山泊时迁，攻打祝家庄时被擒，宋江率众前往营救。军师吴用命石秀扮樵夫，往祝家庄刺探军情。又命王英做先锋，攻打扈家庄。王英与扈三娘交战被擒。林冲赶到，又将扈三娘擒获。

　　事见《水浒传》第四十八回。清无名氏《鸳鸯笺》亦演此事。道光四年（1824）《庆升平班戏目》已有此剧目。

画里看 ——

　　扈三娘：武旦，俊扮。梳大头、水钻泡子、蝴蝶盔、翎子、狐狸尾、粉色改良靠、靠花、薄底靴等。

　　三娘右手高托马鞭，侧眼望向左前方，左手持枪做按掌式弯臂置于胸前，高后抬右脚，以示人物获胜后的喜悦心情。

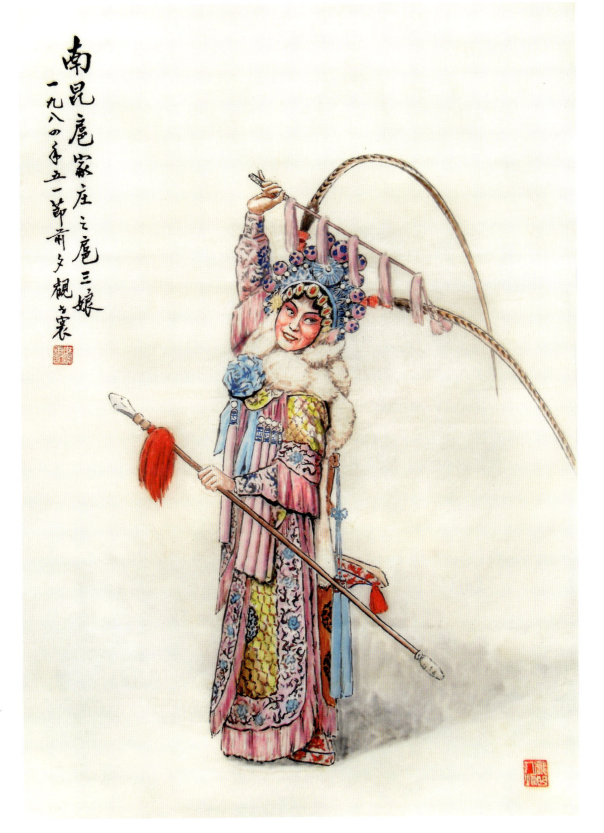

《一箭仇》（京剧）

别名《曾头市》《英雄义》。讲梁山头领晁盖攻打曾头市，为其武教师史文恭射杀。卢俊义、林冲领兵复仇，而念起当年曾与史同室学艺之情，乃先行入庄劝之归顺；不料史文恭不仅不从，反与之翻脸恶斗。胜负不分时约定明日再战。史更暗使毒谋，乘夜率众往劫梁山营寨，幸卢等有备，史中伏大败，逃至江边，又被阮氏兄弟赚之登舟，于水中擒获。

事见《水浒传》第六十八回。清道光四年（1824）《庆升平班戏目》已有此剧。为尚和玉、盖叫天代表作。

王福寿、黄月山、周长顺、刘春喜、姚增禄、李万春、张翼鹏、高盛麟、徐俊华、林树森等均工此戏。河北梆子有此剧目。

画里看 ——

史文恭：武生，俊扮。蓝扎巾、铲头、黑三髯、蓝团花箭衣、护领、小袖、大带、红彩裤、厚底靴等。

其左手拉山膀，右手反握枪杆，右腿高提，二目斜视，对梁山好汉一脸的不屑！

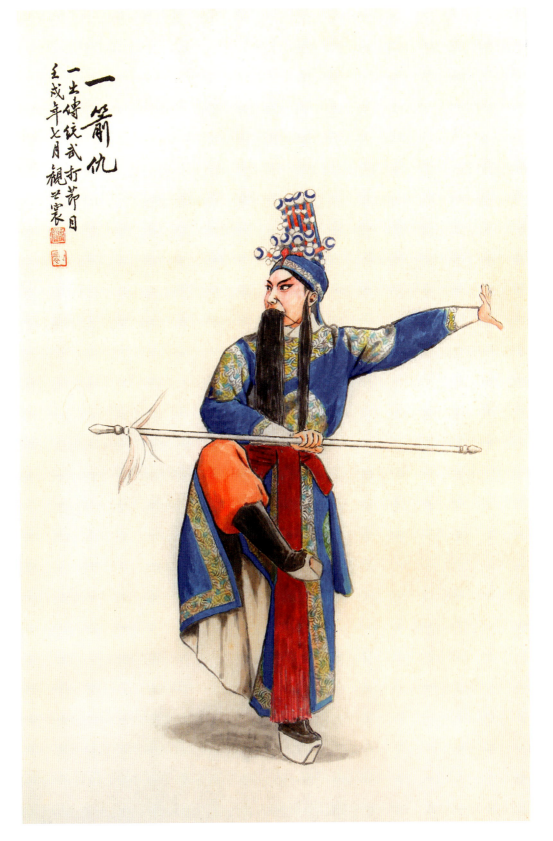

《英雄义》（京剧）

剧情简介同《一箭仇》。

画里看 ——

史文恭：武生，俊扮。扎巾、茨菰叶、黑三髯、蓝箭衣、白色大带、红彩裤、厚底靴等。

武松：武生，俊扮。戴金箍、黑蓬头、青侉衣大带、系十字祥、白腰包、薄底靴等。

史文恭与武松徒手格斗。其以"商羊腿"前抬，右手与武松右手、左手与武松左手的掰腕较量中，武松更以"仆步"加强全身的稳定力度，表现出双方斗智斗勇的精神。

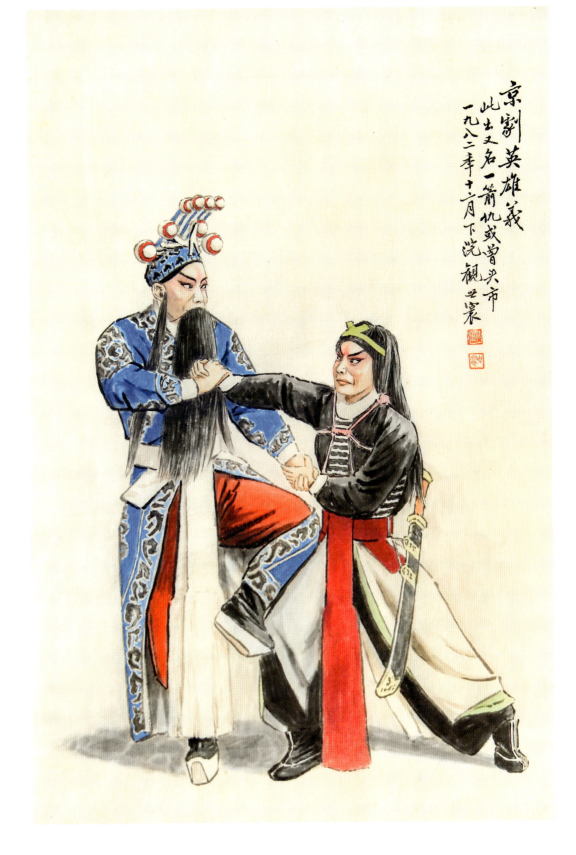

《青风寨》（京剧）

一作《清风寨》，亦名《娶李逵》。言青风寨盗首刘通，见刘志善之女貌美，遂强纳聘礼，欲订期迎娶。恰李逵、燕青借宿刘家，知而愤怒不平，李乃乔妆新娘，燕则伪扮其弟，混入寨内。洞房中李痛殴刘通，复与燕青合力将其杀死，火焚青风寨。

本事不见《水浒传》。另有别称《小鳌山》的《清风寨》，虽亦为"水浒"故事，但情节却与李逵无涉。

清道光四年（1824）《庆升平班戏目》已有此剧。也是民国以降裘盛戎、袁世海等名净的得手戏。梆子腔及徽剧、滇剧、豫剧、湘剧、河北梆子等剧种均有类此剧目的演出。

画里看——

李逵： 副净，勾定型脸。鬃帽、茨菰叶、大鬓花、黑扎髯、黑耳毛子、黑偏衣、护领、紫大带、团花黑褶子、黑彩裤、厚底靴等。

其双手展开，右手翻腕提褶襟，目光透出一种寻找目标（贼子）的渴望。

《三盗令》（京剧）

叙金兵侵宋，大名府招讨刘豫拟降金，梁山关胜时为大名副将，一力主战，刘豫施计害之，时李应在饮马川，特遣燕青、杨林邀关胜上山聚义，一枝花蔡庆流荡江湖，亦寻访关胜，正值刘豫处斩关胜、三人各欲解救时，忽金邦遣特使持木卡令至，命令停刑，将关押禁，而命王良劝降。燕青乃夜入金营，往盗木卡令；蔡庆亦怀此念，结果燕青得手，杀死金营兵长；蔡庆迟至，误盗通行令而至。金囚因关胜不降，令王良用毒酒鸩之；蔡庆先至，伪称奉令调取关胜，王良心疑，多方盘问，蔡取令交验，始知为假，燕青、杨林继至，终用木卡令震慑王良，救出关胜。金兵追至，燕青等与关胜部合力杀退金兵，同赴饮马川聚义。

事见《水浒后传》第二十五回。1959年中国京剧院陈延龄、吕瑞明改编。同年由中国京剧院二团张云溪、张春华演出，后未见有更多剧种出演。

画里看 ——

蔡庆：武丑，勾白鼻梁，黑八字小胡。马童巾、左耳偏侧一枝花、青侉衣裤、腰巾、改良腰包、裹腿、薄底快靴。

呈"戳腿式"，目视侧身位的左前方，右手持匕首高举与头平，左手持鞘呈"提甲式"亮相，左腿压右腿"捣步"，显出一种精明干练。

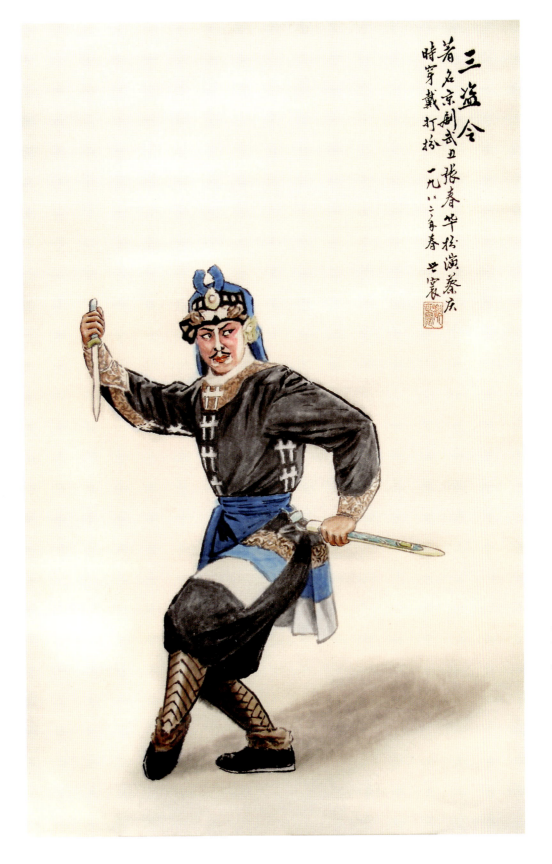

燕青卖线
吉林省吉剧团集体创作 乙未秋于郑州 观云裳

《燕青卖线》（吉剧）

写江湖好汉任秀英兄妹往神州摆擂台，受知府挑拨，欲招集豪强与梁山好汉作对。梁山头领燕青、时迁奉命扮作货郎、乞丐潜入神州刺探军情。秀英见卖线货郎举止不凡，疑是梁山好汉，乃以买线为由，加以盘向。燕青乘机揭露知府阴谋，秀英始知受骗，毅然与梁山好汉里应外合，共破神州。

吉林省吉剧团集体创作。王肯执笔。

画里看——

燕青：武生，俊扮。草帽圈、团花抱衣抱裤、粉色坎肩、蓝腰箍、薄底靴等。

时迁：武丑，勾特型脸。毡帽、青侉衣、白腰巾，青彩裤、裹腿、洒鞋等。

燕青呈丁字步，左手剑指，右手背拳；时迁呈鸳鸯步，左手剑指，右手握拳拉山膀。一个足智多谋，一个气宇轩昂，配合默契。

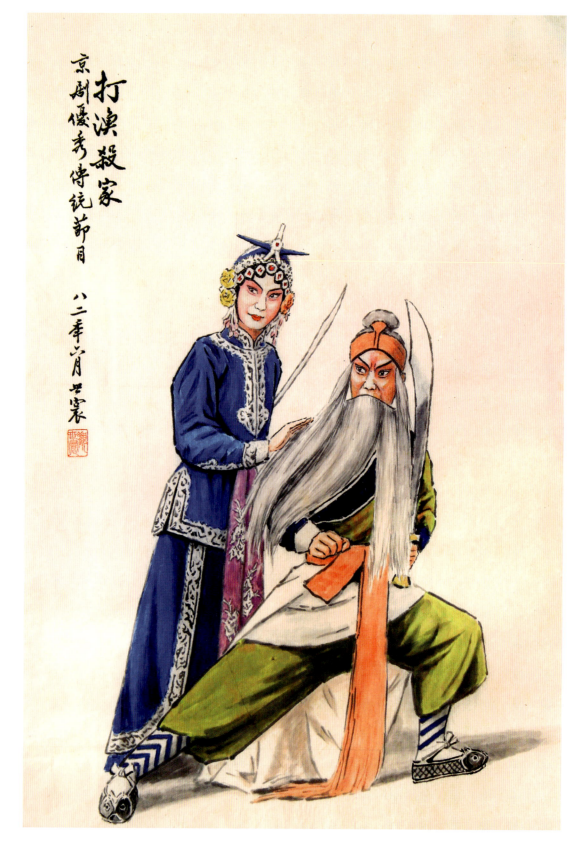

《打渔杀家》（京剧）

亦名《庆顶珠》《讨渔税》。讲梁山起义失败后，阮小二（一作阮小七）易名萧恩携女桂英，隐居在太湖以打鱼为生。故友李俊携倪荣来访，欢饮舟中。时，土豪丁自燮派丁郎向萧恩催讨渔税，李、倪斥之。丁郎回报后，丁又遣看家护院的教师爷至萧家勒索，被萧恩痛殴狼狈而逃。萧恩至县衙告状，因丁府与官衙勾结，反被赃官吕子秋杖责四十，且逼其过江至丁府赔礼道歉。萧恩忍无可忍，被逼带女儿连夜过江，借献庆顶珠为名，闯入丁府，杀了丁自燮及其走狗，弃家亡命天涯。

取《水浒后传》中李俊故事改编而成。亦秦腔全部《庆顶珠》中之一折。王九龄、卢胜奎、谭鑫培、张喜儿、王瑶卿、梅兰芳、尚小云、荀慧生、余叔岩、时慧宝、王又宸、周信芳、杨宝森、马连良、贯大元、奚啸伯、李少春等均工此戏。

川剧名《打渔招亲》，豫剧、晋剧名《萧恩打渔》，河北梆子、同州梆子名《庆顶珠》，其他各大剧种亦均有类此剧目。

画里看——

萧恩：老生，俊扮。黪三髯、黪髽发、黪发鬏、铲头牌、橘绸条、香色抱衣抱裤、橘色大带、白腰包、裹腿、白袜、鱼鳞洒鞋等。

萧桂英：旦行，俊扮。梳大头、水钻头面、犄子、茨菰叶、蓝色打衣打裤、紫色绣花腰巾等。

父女先前穿戴的坎肩、草帽圈等都已卸下，却双双拿起了兵刃。显系在为拼杀并出走做好准备。萧恩呈弓箭步，左手握刀，右手握拳。萧桂英左手藏刀，右手轻搭于父亲肩膀，父女两人目视同一方向，目光中显露出坚定、愤恨之情。

《打渔杀家》（汉剧）

剧情简介见前文。

画里看 ——

汉剧《打渔杀家》比之京剧，在扮相上差别不大，不过名演陈伯华的萧桂英却系上了白水裙，头戴渔婆罩，加之周天栋扮演萧恩的大气，显得即将浪迹天涯的气氛和决心就更为强烈；但京剧却已经是实实在在地"刀出鞘"了呀！

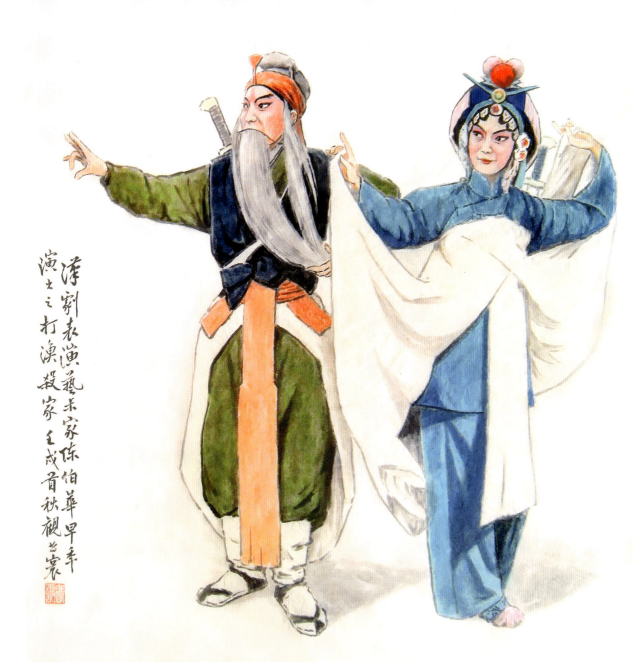

《白水滩》（京剧）

别名《十一郎》。言侠士青面虎许其英下山，醉卧于青石板上，被官兵拿获；元帅刘子明令其子刘仁杰将许押解进京。许妹佩珠率众解救，官兵败逃；适豪杰十一郎莫遇奇路过，不知内情，竟助官兵杀退许其英，救走刘仁杰。

明清传奇《通天犀》之一折。

清道、咸年间始有二达子、张三福演出此剧；后又有李春来、俞菊笙、盖叫天、李盛斌等名演均擅此剧。

川、湘、徽、秦等剧种也有类此剧目。新中国成立前，河南梆子常香玲（刘凤云）首开女武生领衔主演此剧的先例。

画里看 ——

十一郎：武生，俊扮。水纱勒头、甩发、黑侉衣裤、紫色大带、乌青褶子（又称道袍）、薄底靴等。

肩挑寿礼，其左手提襟开怀，右手紧扣草帽圈，英姿巍然挺立，二目沉着寻睃，静观事态演变。

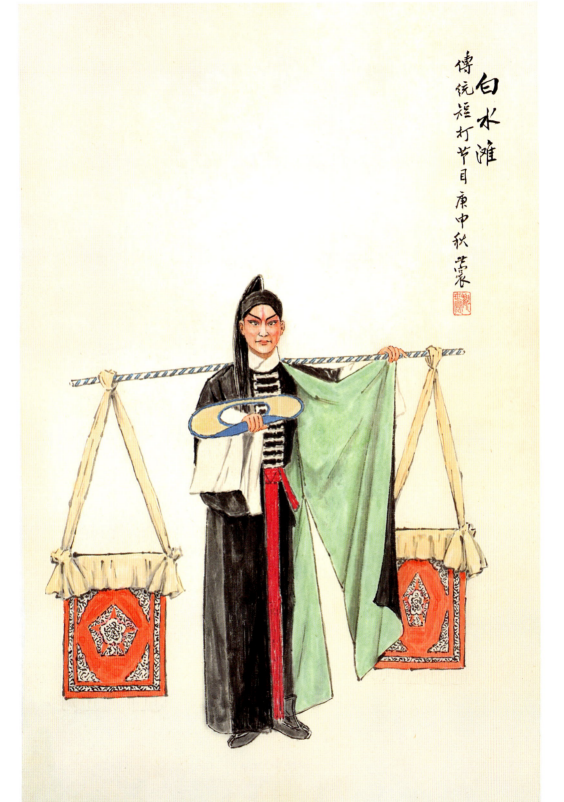

白水滩
传统裤袄打节目 庚申秋 云裳

《李清照》（京剧）

　　新编历史故事剧。叙大学生赵明诚、陆崇礼、张汝舟仰慕才女李清照之名，同来求亲。李父格非为女比诗择婿，赵明诚得配良缘。张汝舟怀恨，投靠奸相蔡京，设计陷害赵、李两家，致其家破人亡。赵、李只得回转青州故里。十年后，金兵攻陷汴京，宋皇被掳。张汝舟仓皇出逃，以赵家抄去之玉壶为进见礼，投靠权奸黄潜善；黄使其将玉壶暗献金邦。事泄，张又诬陷赵明诚。时，陆崇礼投笔从戎，赵明诚奉召往江南效命。清照亦因"归来堂"被强徒火焚，乃南渡寻夫，幸于玄武湖畔与明诚相会。金兵大举南下，攻破建康，明诚含恨而死。清照流落江南，险被金兵所获，幸得陆崇礼相救，明诚沉冤方得大白。

　　戴英禄、邹忆青编剧。中国京剧院李维康、耿其昌领衔演出。

画里看 ——

李清照：青衣，俊扮。梳正髻古装头、改良浅紫色古装、丝绦等。

赵明诚：小生，俊扮。解元巾（亦称学士巾）、改良花官衣、玉带、厚底靴等。

　　李、赵相见，确是"万般心腹事，尽在不言中"。赵扎丁字步，欲探询清照的心思，李则用水袖遮脸，内心如小鹿乱撞，脸颊泛红。

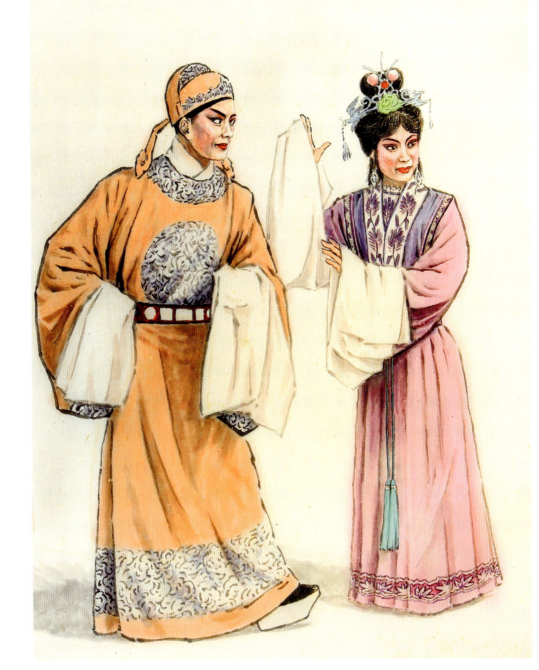

《宗泽交印》（京剧）

与《岳母刺字》合演则称《交印刺字》。言岳飞中武状元，官封江南游击，在张招讨帐下为将。东京节度使宗泽，奉命镇守荆湖，慕岳飞之名，将其调至本处任职。时金兵犯界，渡河直抵汴京，掳去徽钦二帝。宗泽染病在床，闻报气愤几绝，当即招诸将议事，并当众将印交与岳飞，请其为国效忠，救二帝返宋。岳飞因老母在堂，不肯受命，奈诸将恳请情切，且以忠孝不能两全相劝，岳飞始将帅印收下。出征前，岳飞返里向老母辞行，言其不能尽孝之愧，岳母反责其为孝忘忠之逆。飞妻恐岳有所牵挂，甘愿代夫行孝。岳飞大喜，岳母遂于其背刺"精忠报国"四字，嘱其奋勇杀敌。

事见《说岳全传》第二十二回，明传奇《如是观》第八、第九出；又见《夺秋魁》传奇第四出。昆剧之《交印》《刺字》有李若水随徽宗钦宗往金营，慷慨死难，元帅宗泽临终择贤交印于岳飞，岳母刺字"精忠报国"等情节。

厉慧良、松介眉有唱片传世。川剧、秦腔、豫剧、滇剧、河北梆子等均有此剧目。

画里看——

宗泽：老生，俊扮。侯帽、白满髯、紫色团花帔、腰包（以示病中）、厚底靴等。

岳飞：老生，俊扮。武将盔、黑三髯、白色团花褶子、厚底靴等。

二人均扎着弓箭步，宗泽目光殷切，意为"收复中原只有靠你来承担了！"岳飞搀扶着老帅，坚毅的眼神可看出其重任在肩的诚恐，但更多的则是敢于担当的勇气。

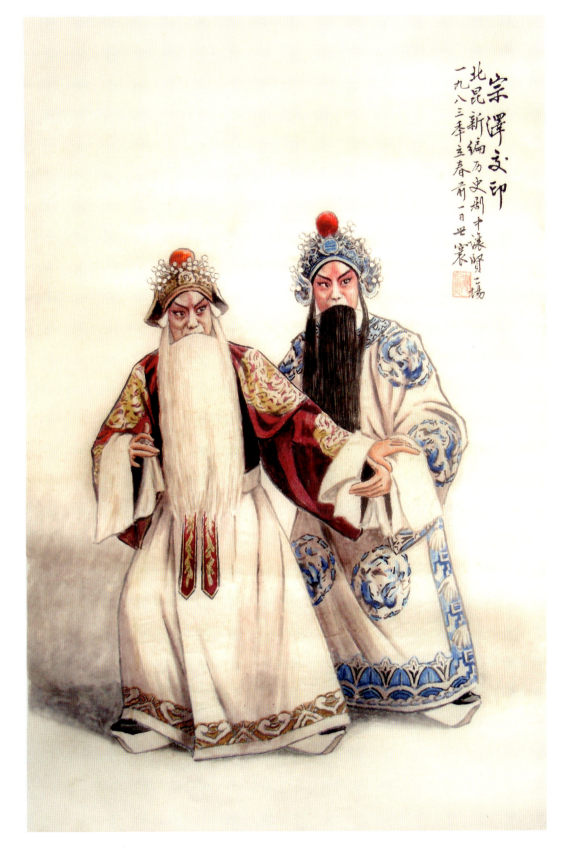

《岳母刺字》（京剧）

金兵犯界，破潼关，渡黄河，直抵汴京，掳去徽、钦二帝。宗泽染病在床，闻报气愤几绝，当即招诸将议事，并当众将帅印交与岳飞，请其为国效忠，救二帝返宋。岳飞因老母在堂，不肯受命，诸将央请情切，且以忠孝不能两全相劝之，岳飞始将帅印收下。出征前，岳飞回家向老母辞行，言其不能尽孝，岳母责其为孝忘忠。其妻恐岳飞有所牵挂，甘愿代夫尽孝。岳飞大喜，岳母还于其背刺"精忠报国"四字，嘱其奋勇杀敌。

事见《岳飞全传》第二十二回。明人吴玉虹《如是观》传奇第八、第九出亦演此事。

川剧、秦腔、豫剧、河北梆子等剧种均有类此剧目。

画里看 ——

岳母：老旦，俊扮。鬓发鬏、鬓髻发、勒子、亮钻泡子、紫色绸条、香色衣、绿素裙等。

岳飞：武生，俊扮。将巾、白箭衣、外罩白褶子、护领、红大带、浅紫彩裤、厚底靴等。

岳妻：青衣，俊扮。梳大头、线尾子、点翠头面、蓝色绣边帔、内衬素褶子、护领、彩鞋等。

牛皋：副净，勾黑十字门脸。扎巾、黑扎髯、黑耳毛子、青色大团花箭衣，外罩青色团花褶子、护领、小袖、大带、厚底靴等。

岳云：娃娃生，俊扮。珠子头、孩儿发、童箭衣、护领、粉彩裤、薄底靴等。

岳母大义凛然，针刺儿背，儿媳捧砵一旁侍候，而牛皋站左，岳云站右，则均受家风感染，牢记在心。

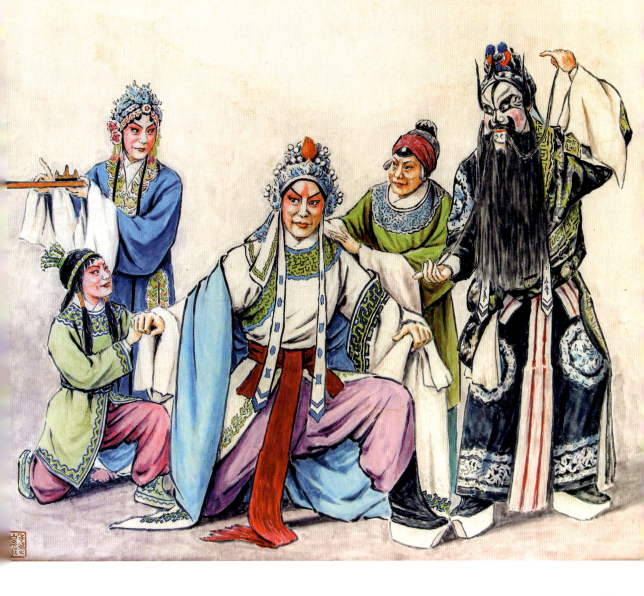

《挑滑车》（京剧）

一名《挑华车》《牛头山》。讲岳飞拒兀术于牛头山麓。点将之际，大将高宠因不见派用，即行质询，岳飞反令其守护大纛，高宠心中不服。及交战，高不知岳为佯败，误认宋军不敌，竟恃勇助战，连挑金将；兀术亦用诈输之策，致高宠被诱至山口，当崖头滑车被连续推下时，避之不及，无奈被迫用枪连续挑开，终因战马力竭，掀他于马下，被轧身亡。牛皋奋勇，抢回高尸。

事见《说岳全传》第三十九回和《宋史·岳飞列传》。京剧武生名家俞菊笙、谭鑫培、杨小楼、高盛麟、厉慧良、王金璐、张世麟、李玉声、茹元俊、俞大陆等皆擅长此剧。

画里看 ——

高宠： 长靠武生，俊扮。扎巾盔、蓝硬靠、红靠绸、苫肩、彩裤、厚底靴等。

高宠右手斜提枪，左手提靠片，挺胸立腰，呈"金鸡独立"式"亮相"。

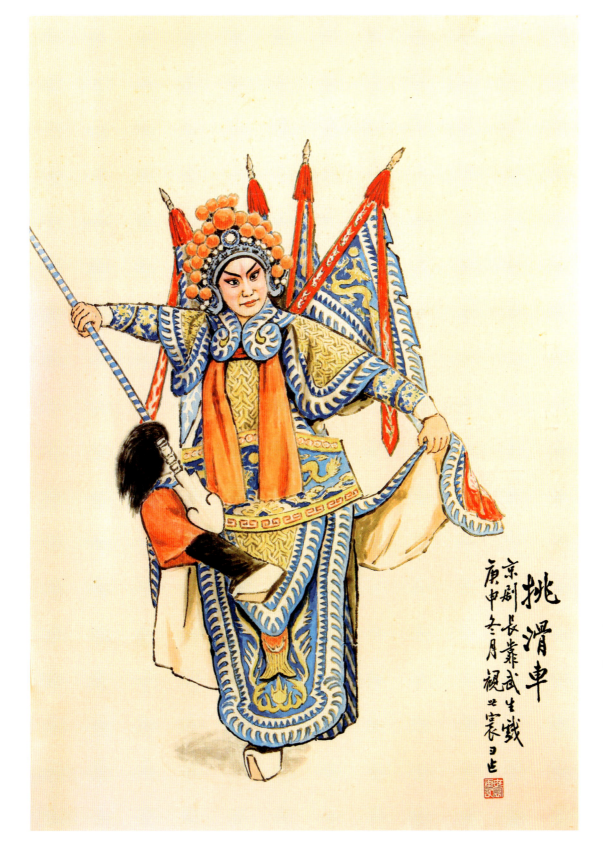

画里看 ——

高宠：装扮同前。

高宠双手持霸王枪，做空中"摔叉"。"摔叉"常用于表现战马奔腾或陷落坑阱的情节，喻义因激战导致马乏人急时，为催战马飞奔，便用此动作烘托戏剧情境，活跃演出气氛，是一项颇见艺术功底的表演程式。图中高宠的马失前蹄，似更勇更猛。

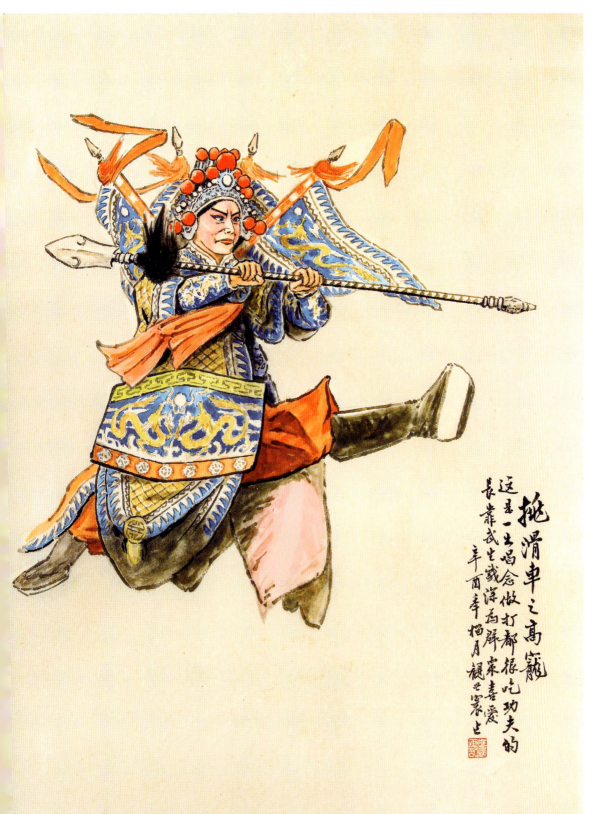

《岳云》（京剧）

别名《锤震金蝉子》。叙岳飞之子岳云，违母命弃文习武。偶至张公庙，张睢阳托梦授以锤法，岳云自此武艺过人。兀术遣雪里花豹、张兆奴偷袭岳家庄，企图抢劫岳家眷属作人质。岳云率家将与金兵交战，雪里花豹与张兆奴被擒。而当岳云得知其父被困牛头山，遂背母往援。岳飞即遣之前往金门镇催运粮草。时，金邦小将金蝉子屡败宋将，岳飞不敌，遂挂免战牌于营门，岳云事毕回营，误以部将惧金兵，将免战牌一一击碎。岳飞以岳云违反军令，欲斩之。经牛皋等说情，方准戴罪立功。岳云出战，将金蝉子击毙。

事见《岳飞全传》第四十一、四十二回。

高庆奎长于此角色。20世纪50年代末，河南豫剧院二团曾演出此剧，场次略有改动。

画里看 ——

（见二二四页）

岳母：老旦，俊扮。白发鬏、白鬓发、大凤、包头巾、香色团花帔、墨绿色绣花褶裙等。

银瓶：青衣，俊扮。梳大头、点翠头面、枣红色团花帔、白色绣花马面裙等。

岳云：武小生，俊扮。珠子头、大孩儿发、上衣、彩裤、腰箍、大云肩、下甲、裹腿、护腕、长筒薄底靴。

岳雷：娃娃生，俊扮。孩儿发、浅蓝色打衣打裤，红战裙、腰箍、飘带、小孩鞋等。

岳母正教育银瓶要精忠报国，实际也是让两个小孙子聆听。岳云右手护腰，左手捋发握拳，与岳雷二人均斜视前方，陷入沉思。

《义收杨再兴》（京剧）

一名《镇潭州》《九龙山》。讲杨再兴聚义九龙山，拟进攻潭州。岳飞往援，知杨再兴为杨家将后裔，有意收为臂助。双方乃严令兵将均不许助战。再兴精于枪法，岳不能胜。恰岳云解粮方回，不知新规，竟冲出助战。再兴讥讽岳飞军令不严，岳回营即欲立斩岳云，众将求情，改责军棍，并饬令其亲往杨再兴营验伤谢罪。杨为之感动，乃相约再战，岳飞用撒手锏击再兴落马，杨折服，遂率部投岳，共御金兵。

事见《说岳全传》第四十七至四十八回。

清咸同间为程长庚、徐小香代表作。后谭鑫培、程继仙、朱素云、杨月楼、王楞仙、俞振飞、姜妙香、叶盛兰、李少春等均工此剧。一些皮黄腔、梆子腔剧种亦有此剧目。

画里看 ——

（见二二六页）

岳飞：武老生，俊扮。银帅盔、黑三髯、白硬靠、苫肩、红彩裤、厚底靴等。

杨再兴：武小生，俊扮。紫金冠、双翎、红硬靠、苫肩、白彩裤、厚底靴等。

杨再兴左手持枪，右手掏翎；岳飞双手侧旁握枪。二人都在寻找对方的空当。

《岳云》（京剧）

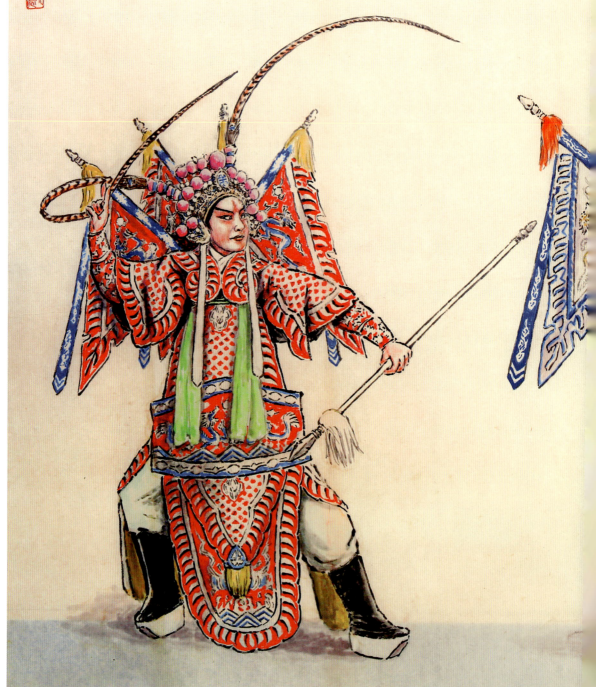

义收杨再兴中之对枪一场
剪影一九八五年五一节前
艺裳

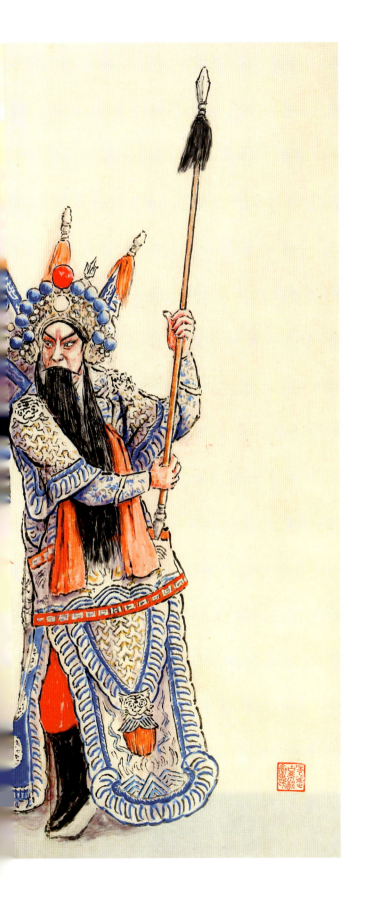

《义收杨再兴》（京剧）

「三一七」

《镇潭州》（京剧）

剧情简介见《义收杨再兴》。

画里看——

（见二三〇页）

岳飞：（中）武老生，俊扮。帅盔、黑三髯、白硬靠、内衬蓝箭衣、苫肩、彩裤、厚底靴等。

杨再兴：（右）武小生，俊扮。紫金冠、翎子、狐狸尾、红硬靠、苫肩、护领、彩裤、厚底靴等。

岳云：（左）武小生，俊扮。珠子头、孩儿发、团花白箭衣、大带、彩裤、薄底靴等。

岳飞扎丁字步，右臂横枪，左手捋须。杨再兴扎丁字步，左手掏翎，右臂操枪式。岳云高举双锤，呈"双风贯耳"式亮相。

《八大锤》（京剧）

《八大锤》亦名《断臂说书》《车轮大战》。讲岳飞与金兵会战于朱仙阵，兀术大败，特调其义子陆文龙前来助阵，连败宋军中使用双锤之何元庆、严正方、岳云、狄雷等四大将。参军王佐知陆文龙原系潞安州节使陆登之子，其父城破殉难，时文龙为兀术收养之来龙去脉，乃向岳飞献计，诈降金营以告知文龙真相，促其归宋。岳飞担心遇险而阻之，忠心王佐竟自断左臂而直奔金营。兀术不疑反称其"苦人儿"而径自收留之，王佐乘机见文龙之乳娘，暗地道破来意又佯装说书，打动陆文龙。乳娘一旁则动之以情，陆方知自己身世。终助宋军打败兀术，重返故国。

事见《说岳全传》第五十五至第五十七回和《宋史·岳飞列传》。樊粹庭有豫剧改编本《王佐断臂》在西安演出获奖并出版。

张二奎、程长庚、徐小香、程继仙、谭鑫培、贾红林、高庆奎、杨小楼、马连良、茹富兰、谭小培、叶盛兰、王楞仙、盖叫天、言菊朋、朱素云、李少春等均工此戏。秦腔、徽剧、滇剧等亦有类似剧目。

画里看——

（见二三二页）

陆文龙：（图一）武生，俊扮。紫金冠、翎子、狐狸尾、粉色团花箭衣、大带、彩裤、厚底靴等，多了苫肩。

（图二）武生，俊扮。紫金冠、翎子、狐狸尾、蓝色团花箭衣、大带、彩裤、厚底靴等。

图一中，陆文龙以左手持双枪，斜摈身后，左腿右踢，口叼左翎，右手掏右翎，右腿独立；图二中，陆文龙以左手持单枪，另一枪斜摈身后，勾左腿，右手掏右翎，右腿独立。势如泰山，呈傲然不可一世之英姿。

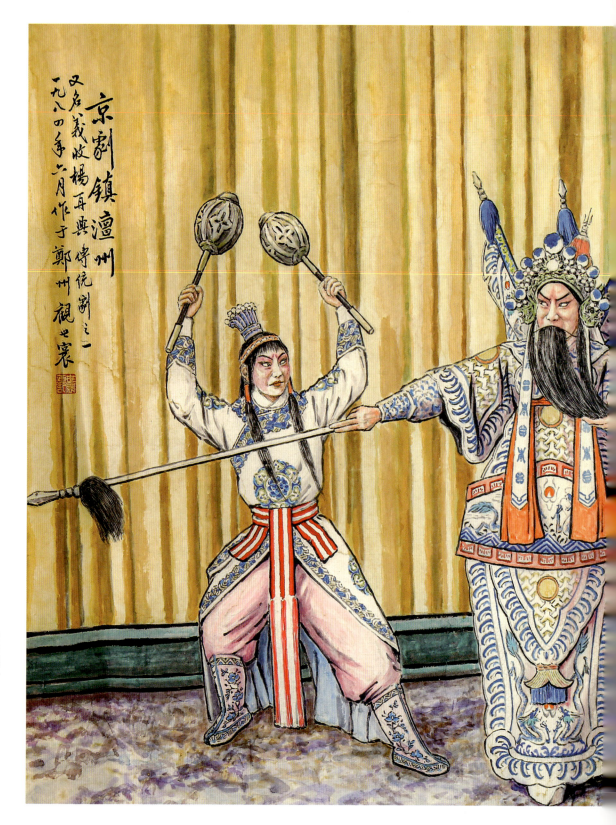

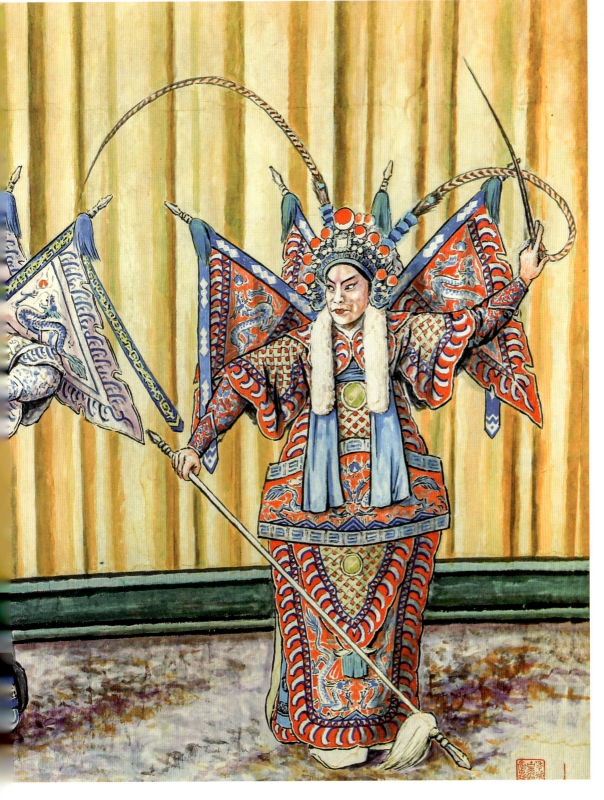

《镇潭州》（京剧）

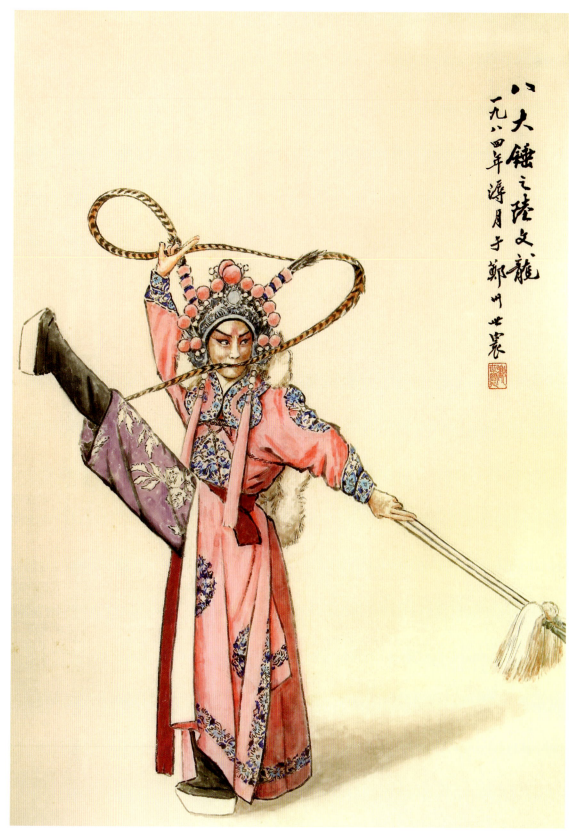

图一

《八大锤》（京剧）

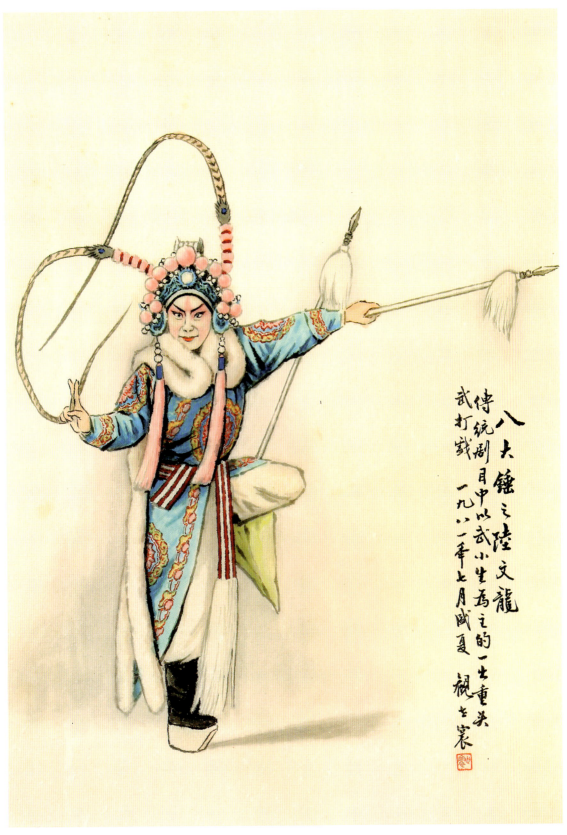

图二

《一剑千秋》（秦腔）

言金兵南侵，宋节度使刘豫欲降金兵。知府黄守忠劝谏，被刘豫子刘貌所杀，并将守忠之子兴汉收监。豫女刘芳暗放兴汉，投奔岳军。金兀术逼娶刘芳，芳闻讯私逃。刘貌以妻曹凤莲代妹献兀术，凤莲大骂兀术，撞墙殉节。刘芳占山为王，抗击金兵。一日，黄兴汉运粮被金兵所困，刘芳杀退金兵，接兴汉上山成婚。洞房之中，兴汉得知妻为仇人之女，大加痛斥。芳含恨杀入敌营。待丫环告知兴汉，原来刘芳实为救命恩人，急率兵前往接应，芳却以己血涤耻，含笑逝于兴汉怀抱。

实据樊粹庭《涤耻血》改编而成。为刀马旦唱做念打并重剧目。

画里看 ——

刘芳：刀马旦，俊扮。梳大头、蝴蝶盔、火焰额子、翎子、狐狸尾、红花箭衣、大带、白彩裤、薄底靴等。

场上之刘芳呈"后别腿式"，英俊、灵敏，左手单掬翎，右手挥马鞭，好一位秉节尚武的巾帼英雄。

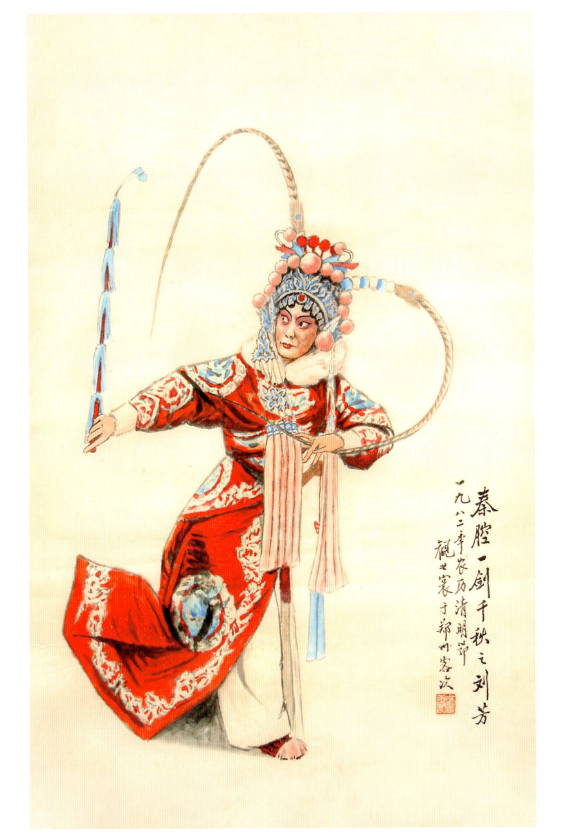

《玉簪记·秋江》（川剧）

写书生潘必正往金陵访姑母（女贞观的老观主），寄居观中读书，与青年道姑陈妙常相爱。二人热恋中，被老观主察觉，遂迫必正即刻去临安赴考。必正刚走，妙常毅然追来，至秋江河畔，得善良、诙谐的老艄翁之助，搭小舟追上了必正。

为川剧"江湖十八本"之一。事出明高濂《玉簪记》传奇。1953年西南川剧院周企何、刘成基、阳友鹤、陈书舫等十人整理。后由该四人执笔。

画里看 ——

陈妙常：花旦或花衫，俊扮。梳古装头、水钻头面、道姑巾、紫色褶子、道姑背心、丝绦、绣花白裙子等。

老艄翁：老丑，勾老人纹。白五撮髯、白发鬏、白鬓、草帽圈、土黄色茶衣裤、腰巾、短白腰包、裹腿、草鞋等。

艄翁闻听有人呼唤便撑船而来，见是一位道姑，他风趣地说："原来是刺笆林里的斑鸠……才是一位姑姑！"艄翁见她追赶心切，故意顽笑相逗，最终还是让她高兴地登上了小舟。"

陈妙常通过文帚"叙横、直竖、倒插"等动作，随艄翁的浪摇身段，构成了小舟在江中的摇摆动态和舞蹈姿势……

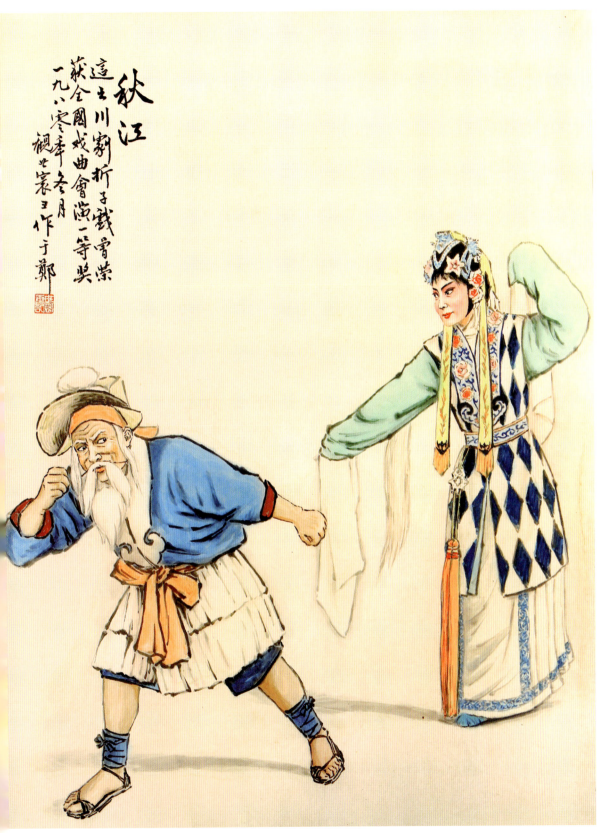

《义责王魁》（京剧）

《王魁负桂英》之一折，但已独立成戏。言王魁与妓女敫桂英相爱，互盟誓愿。王魁受桂英之助，进京赶考，得中头名状元。宰相韩均欲招其入赘，王魁利禄熏心，竟应允婚事，并悍然休弃救命恩人桂英。其身边老仆王中，为人忠厚老诚，始因王魁得中而欣喜，后悉其欲弃桂英又愤慨不已；虽竭力劝阻，望其回头，然王魁弃意已决，执意不听，王中乃毅然辞离，不屑与之。

故事最早见于唐陈翰著《异闻集·王魁传》，作者或署名宋人柳贯。后王魁故事遂成为我国戏曲史上最早的剧目之一。宋人南戏中有《负心王魁》，元杂剧有尚仲贤《海神庙王魁负桂英》，明人传奇有王玉峰《焚香记》。

民国年间小翠花、金少梅、雪艳琴等曾演出，后成为周信芳晚期的代表性剧目之一。此外，还有田汉、李准、李玉茹等多个名家各有特色、侧重面亦各有不同的演出本。川剧、豫剧等一些剧种则有多种多样的移植改编本。

画里看 ——

王魁：小生，俊扮。纱帽、红团花帔、护领、湖蓝色衬褶子、厚底靴等。

王中：衰派老生，俊扮。黑软素罗帽、白鬓发、白满髯、黄绫绸、青褶子、黄大带、夫子履（又称福字履）等。

王中双眉直竖，二目圆睁，右手拿"休书"，左手颤抖地指向王魁，怒而斥之。而王魁并无羞愧之心，左靴尖微翘，反以藐视的眼神与老仆争辩。

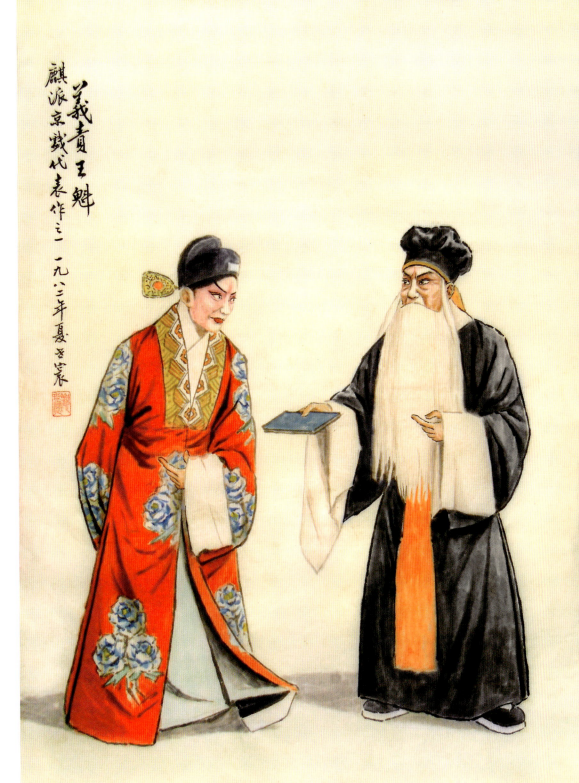

画里看 ——

 王中：老生，俊扮。黄绫绸巾、白发鬏、白鬓发、白满髯、蓝褶子、蓝衬褶、黄大带、青彩裤、夫子履鞋等。老仆王中左手拿帽，右手抱褶子，双腿微曲，一副傲骨，体现出其老态，从眼中可看出他的气愤之情态。

 本图中老仆王中的形象，是为对衰派老生表演艺术家周信芳先生神采的写照。

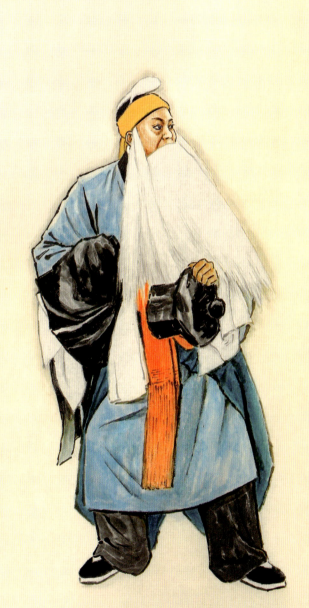

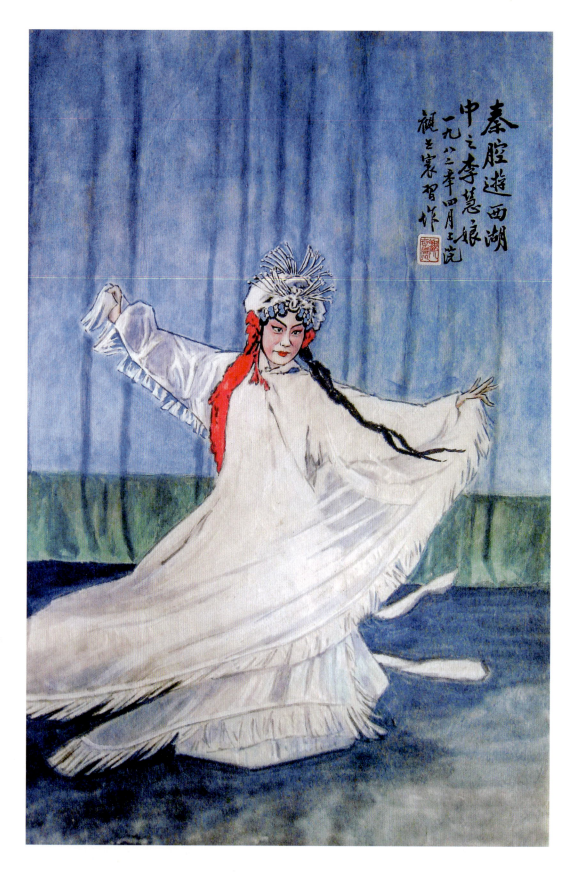

《游西湖》（秦腔）

又名《红梅阁》《杀裴生》。述南宋时，太学生裴生泛舟西湖，遇宰相贾似道爱妾李慧娘，二人一见钟情，互生爱慕。贾似道窥其情，颇恼怒，回府即杀慧娘。又差仆人诱裴生至贾府，囚于书斋。慧娘阴魂得判官之助，与裴生书斋幽会。贾似道闻知此事，差廖寅去杀裴生。慧娘鬼魂救裴生逃，并大闹贾府。

事见《剪灯新话·绿衣人传》，明冯梦龙《古今小说·木绵庵》，周朝俊《红梅记》传奇及《红梅阁》弹词。

陕西省戏曲剧院一团首演。1953年马健翎有同名改编本，将李慧娘鬼魂改为活人形象，西北戏曲研究院试排上演。1956年袁多寿再次改编，又把李慧娘恢复为鬼魂形象。1958年再次改排，剧本改编为马健翎、黄俊耀等。

画里看——

李慧娘：青衣，俊扮。梳大头、线尾子、白绸包头巾、白绸顶花、水钻头面、正凤、耳边垂一绺大红花绸、白衣裙、白纱。整体穿着显示其为冰清玉洁的鬼魂形象。

主演马蓝鱼不仅吹火技艺高超，而且表演多有创意，如将李慧娘鬼魂从白脸改为红脸，并在鬓角增插红花，以宽幅的白绸纱，融合大幅度的身段动作等，致获"飞天美神"之誉。

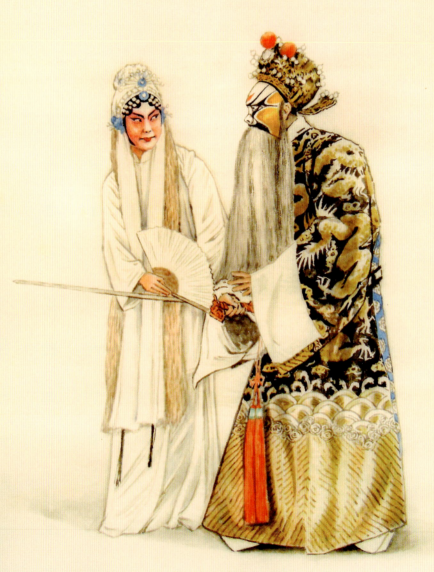

李慧娘
即傳統劇紅梅閣 北崑已演出 己未冬觀之 戎

《红梅阁》（北昆）

剧情简介见《游西湖》。

画里看 ——

李慧娘：花衫，俊扮。梳大头、线尾子、银锭头面、正凤、白绸包头巾、黄色长绸、白绸顶花、白袄裤、白裙等。穿戴仍为一身缟素，近同于秦腔的装饰，但多了一条浅黄色长绸，寓意死难在即。

贾似道：副净，勾黄杂脸谱。相貂、髯满髯、黑杂色蟒等。

慧娘右手持扇，迎着奸相舞动的宝剑，斜目相觑，面无惧色。

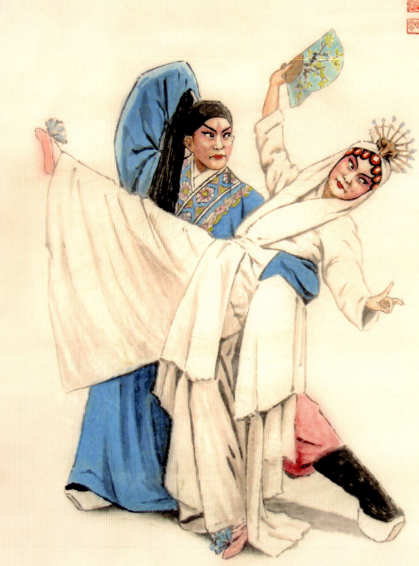

《李慧娘》（京剧）

剧情简介见《游西湖》。

民国年间名伶小翠花曾演出过此剧。苏州京剧团参照孟超改编的昆剧《红梅阁》及各剧种之演出本加工整理后又出新意。1979年4月苏州京剧团首演。胡芝凤饰李慧娘，许洪良饰贾似道，刘纯海饰明镜判官，周国良饰廖莹，陈少华饰裴生。20世纪80年代胡芝凤二度编演的这个本子不仅多有创新，且"见判"一场更为别本所无。胡芝凤根据人物性格的发展，借鉴川剧、昆剧、秦腔及芭蕾舞等的表现手段与技巧，突破行当限制，初为花旦，至《游湖·杀姬》则为青衣兼花旦，《访裴·救裴》时又成花旦兼青衣，而最后《见判·追杀·闹府》时更改为花旦而兼刀马旦、武旦。其勇于革新的精神，受到广大观众好评。

画里看 ——

李慧娘：青衣，俊扮。梳大头、水钻头面、正凤、白绸包头巾、白袄、白裤裙、彩鞋等。暗示着此刻的她，为鬼魂形象。

裴生：小生，俊扮。甩发、浅蓝绣花褶子、粉色彩裤、厚底靴等。

应是二人在刚逃出花园、偏又遇见刘彪手举火把来刺杀裴生时的情景：裴生左手拦搂慧娘腰，右手弧形扬举，左脚弓箭步，双眼惊恐地紧紧盯着慧娘所指的方向；慧娘则右手持折扇，左手指向刘彪手举火把处。左腿抬起，坚定的眼神显示着其保护裴生的决心。

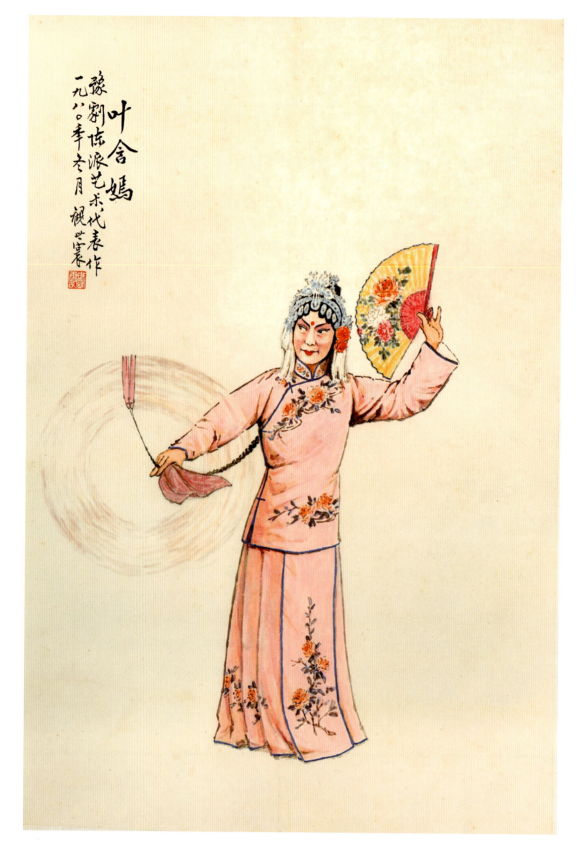

《梵王宫》（豫剧）

又名《叶含嫣》《洛阳桥》，别名《花云射雕》，俗称《甩大辫》。言梵王宫长老刘福通生日，众英雄前去祝寿。花云射雕，适遇叶含嫣（一作耶律含嫣）与嫂嫂前去还愿，含嫣见而爱之，归来相思成疾。其兄耶律寿在桑园遇韩美（一作梅）之妻徐艳，欲霸不得，遂设计将韩之借据十两纹银改为千两，并行贿县令，刑逼韩美将妻质押。花云母亲乔装卖花，入耶律家，与含嫣设计，将花云乔扮新娘抬进府去。又命郭广卿打伤耶律寿，使其不能入洞房，而以妹含嫣代之。花云与含嫣欢会后，次日逃至洛阳桥前，与众英雄相聚。

事见《英烈传》。

为豫剧名演陈素真的代表性剧目，久演不衰。秦腔、川剧、蒲剧、滇剧等均工，但情节大同小异。

画里看 ——

叶含嫣：花旦，俊扮。梳大头、大辫子、点翠头面、袄裙等。

右手食指与中指微卡长辫，辫梢扬起；手中红花巾平展，以示其在动态中；左手持扇侧举肩旁。俏眼斜睁，嘴角上挑，是一种难以控制的少女怀春之情。

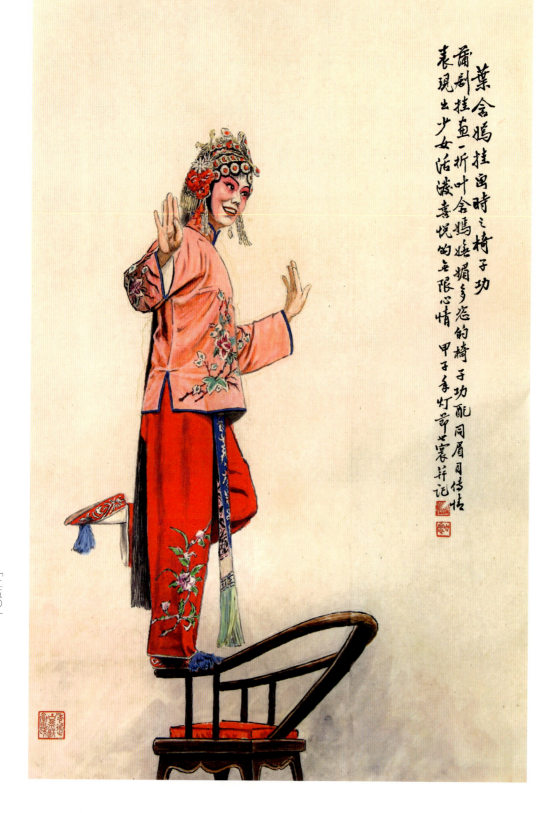

《梵王宫·挂画》（蒲剧）

写叶含嫣（一作耶律含嫣）听到花轿快要到来的传话，顿时喜悦难以自禁，忙命丫环收拾房屋，悬挂轴画。她嫌丫环笨手笨脚，一把拿过画轴，走着轻盈的小碎步，至台右的圈椅前，一跃跳上椅座，伸手舒身，一挂、两挂，够不着，发愁了；再四下观望，想找个垫脚的东西，突然看见了圈椅扶手，急中生智，单脚跳起，右脚稳当当地落在圈椅的左扶手上，在"金鸡独立""魁星踢斗""盘腿跐身""夜叉探海"等动作中，挂画、整画。突然脚下一晃，身子失去重心，为保持平衡，双脚在两边的扶手上迅速交叉跳数次，继而擦椅前沿落下，惊得芳心乱跳，杏眼发直……

此戏是花旦的重头做工戏。蒲剧（蒲州梆子）老艺人王存才饰含嫣时运用"踩跷走凳""踩跷过桌""踩跷踢蛋"等绝技而名噪三晋。跷功废除后，上凳失去意义，临汾人民剧团导演宋念萱改为上圈椅扶手。由王存才的高足韩长玲首用于舞台。后任跟心、吉有芳又有发展。

画里看 ——

叶含嫣：小旦，俊扮。梳大头、线尾子、水钻头面、袄裤、四喜带、彩鞋等。

她以"站风式"独立站在椅背上，表现出她高兴地亲自蹬椅子挂画，布置绣房。

《九江口》（京剧）

亦名《鄱阳湖》《火烧陈友谅》。叙北汉王陈友谅与吴王张士诚结为姻好，相约夹攻金陵朱元璋。陈遣大将胡蓝往姑苏迎亲，为刘基设伏擒获张之子张仁，劝降胡蓝，另命大将华云龙冒充张仁赴陈处就亲。事为北汉元帅张定边识破乔妆，苦劝友谅不听，反被罢职。友谅引兵袭金陵，在黎山中伏，致全军尽没，华云龙反戈追击，幸张定边假扮渔翁，在九江口驾舟接应，陈友谅方得脱险。

事见《英烈传》第三十六至第三十九回，及《平汉录》《七修类稿》《明史》等。1959年经范钧宏加以改编后，由中国京剧院演出，袁世海饰张定边。

画里看 ——

张定边：副净或武老生，勾白三块瓦脸。八面威、白满髯、蓝蟒、苫肩、玉带、厚底靴等。

其形象为老谋深算，刚毅传神，二目侧视，左手"剑指"。

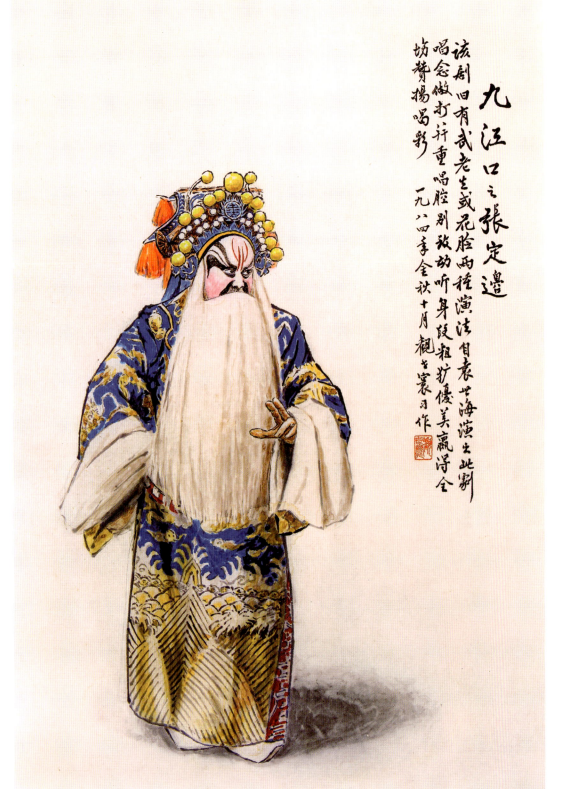

九江口之張定邊

該劇旧有武老生或花臉兩種演法自裴世海演出此劇唱念做打斗杆重唱腔別致劲听身段粗犷優美贏浮全坊讚揚喝彩

一九八四季仲秋十月觀去裴习作

《战太平》（京剧）

亦名《花云带箭》。讲花云辅朱元璋之侄朱文逊镇守太平城，旋为北汉王陈友谅攻之。花云虽奋勇出战，但因采石矶无能将把守，旋为陈友谅破城。花云妻先命其妾负子装疯逃出，后自尽；而朱因恋家致贻误战机，与花云同被擒获。朱文逊向陈友谅伏地乞降，陈鄙而杀之。花云不屈，陈反深爱其才，并一再以爵位诱之，而花云竟不为所动。陈乃将花云缚置高竿，命以乱箭射之。花云伪称愿降，下竿后竟奋力拼杀，夺路而出，终因力竭而自刎。然其尸巍然屹立，怒目圆睁，待陈友谅跪拜后方倒下。

事见明人小说《英烈传》第二十九回。《明史·列传》亦载花云事，剧情与史载大致相符。

此剧唱、念、做、打并重，为京剧靠把老生重头戏。在19世纪末至20世纪初为京剧"谭派"的代表性剧目之一。余叔岩、王又宸、言菊朋、李少春等继之。

秦腔、汉剧、川剧、滇剧、湘剧、河北梆子等均有此剧目。

画里看 ——

花云：老生，俊扮。扎镫、黑三髯、红硬靠、苫肩、靠绸、厚底靴等。

花云右手拉山膀，为"虎爪掌"，左手提靠片，两条蓝靠绸垂在胸前，稳扎丁字步，二目斜视，一副藐视敌人的气概。

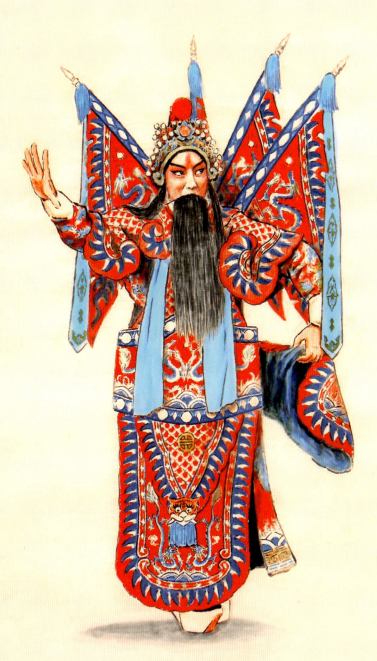

戦太平為譚派代表劇目之一
一九八三年四月 観世襄

《福寿镜》（京剧）

全称《乾坤福寿镜》。言明成化时，江苏武进梅俊娶妻郑氏，无子，继娶徐、胡二妾。胡氏有娠，历十四月尚未分娩。一日梅俊与妻妾在花园赏景饮酒，忽见桂花树下红光一道，使家人掘出，原是福寿宝镜一面，继而欲生子。妾徐氏乘机进谗，诬胡氏产妖，欲杀之。丫环与梅妻放走胡氏及其使女寿春。胡氏遇观音助之渡河，得以在破窑中产子。又遇巴山大盗金眼豹逼婚，胡氏乃将福寿镜遗乳子怀中，弃之而逃。子为宁武镇守林鹤拾去，认为己子，并改名林弼显。胡氏失子后疯癫，寻至林府，见子哭求索要，林以其疯癫不予，即赠金，并命寿春为之调治病疾。后林弼显为先锋班师回朝时，遇胡氏及寿春，母子重逢。梅俊查问前情，痛恨徐氏乃贬之为婢，并收寿春为妾，弼显亦娶林鹤之女为妻。

该剧为南府秘本，共八本。

《失子惊疯》为《福寿镜》中之一折，王瑶卿曾演出。尚小云早年先是扮丫环寿春，后又改饰胡氏。其在本剧中无论唱工或表演身段，艺术上均有所创造。

汉剧、评剧、徽剧亦有此剧目。

画里看 ——

胡氏：青衣，俊扮。梳大头、甩发、点翠头面、蓝色绣边帔、白色蓝边马面裙、蓝穗彩鞋等。

寿春：花旦，俊扮。梳大头、水钻头面、蓝色袄裙、粉色坎肩、白色绣花腰巾等。

一心想着"吾儿在哪里"的胡氏，瞪着一双痴呆、失神的眼，神情恍惚地望着前方。而忠诚却又无其奈何的丫环寿春也只有傻傻地看着主人！

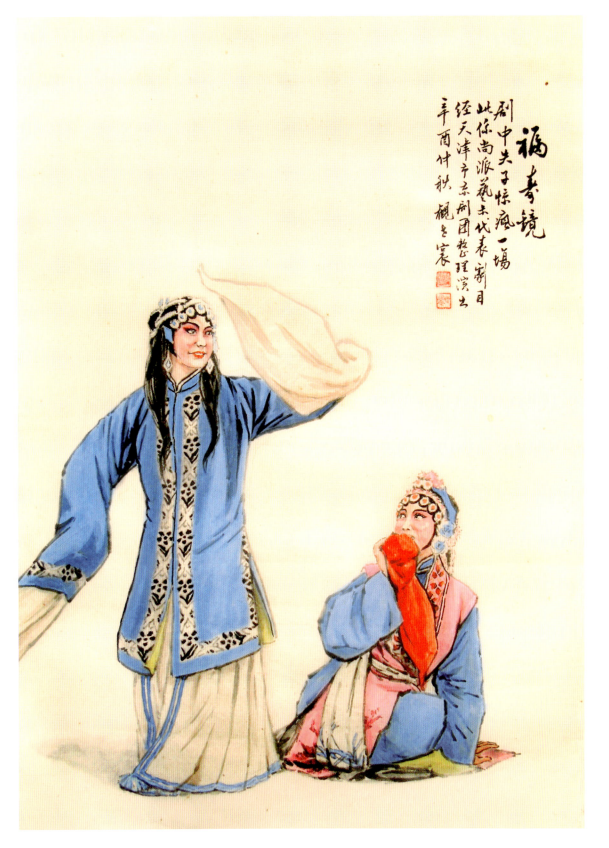

福寿镜

剧中失子惊疯一场此系尚派艺术代表剧目 经天津市京剧团整理演出

辛酉仲秋 枫之宸

《十五贯·访鼠》（昆曲）

单折演出称《访鼠测字》。叙况钟查看杀人现场，找出线索后，又改扮成测字先生，私行查访，在一所破庙中遇到了真正的凶手娄阿鼠，案情大白即逮捕归案。

本事见宋人话本《京本通俗小说》中《错斩崔宁》。明冯梦龙编入《醒世恒言》，题作《十五贯戏言成巧祸》，后清初吴县人朱素臣作成《十五贯》（亦有谓"该剧或系尤侗所作"）。

1956年浙江昆苏剧团据南昆同名剧目移植，后该剧影响巨大，周恩来曾谓"一出戏救活了一个剧种"。不仅京昆，且川剧、滇剧、秦腔、晋剧、豫剧、湘剧、汉剧、徽剧、评剧等均有演出。

画里看——

况钟：老生，俊扮。高方巾、黑三髯、蓝素褶子、厚底靴等。

娄阿鼠：文武丑，勾鼠形白粉块脸。黑罗帽、素褶子、青彩裤、白袜、皂鞋等。

况钟化装算命先生，坐在长凳上给娄阿鼠测字，并侧目观察娄阿鼠的心态和反映，而娄阿鼠则蹲在长凳的另一头，贼眉鼠眼，伸出四指，面露怯色。

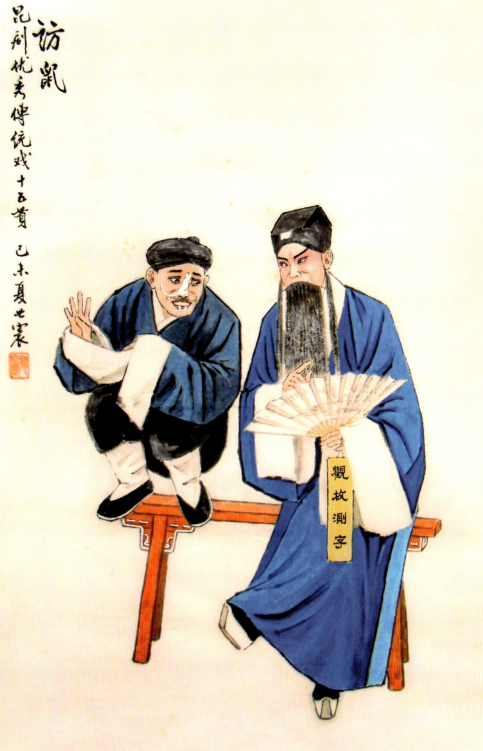

《拾玉镯》（京剧）

属《法门寺》的一折。言明朝时，陕西世袭指挥傅朋，一日闲游偶至孙家庄，巧遇孙寡妇之女孙玉姣在门外刺绣，二人相见，彼此爱慕；傅朋故意遗下玉镯一只，以表心意。孙心中暗喜，乃借撵鸡为名，将手帕丢盖在玉镯上，后将手帕、玉镯一并拾起。而此事恰被其邻居刘媒婆窥见，当即来到孙家巧言妙问，终让孙道出了真相。刘并表示愿为傅、孙玉成好事。

1953年，中国戏曲研究院根据桂剧演出本改编。加工整理后的《拾玉镯》，在情节上已经把刘媒婆处理成一个正面人物，单折演出效果甚佳。成为李玉茹、刘淑云、刘秀荣、吕慧敏、王艳、李静等常演剧目之一。晋剧、川剧、粤剧、徽剧、湘剧、汉剧、秦腔、豫剧、河北梆子等剧种均见于舞台。

画里看 ——

孙玉姣：花旦，俊扮。梳大头、线尾子、水钻头面、袄裤、四喜带、绣花饭单、彩鞋等。

傅朋：小生，俊扮。武生巾、粉色绣花褶子、薄底云头履等。

孙玉姣左手捏手帕做害羞、遮面姿势，右手持玉镯却又做退还的虚假表情；微侧脸，含下颏，轻抿嘴唇，目视右下方，眼含羞涩，表现出少女怀春而又害羞的神情。傅朋双手执扇做半遮面式，显示其内心的腼腆，以及对孙玉姣的爱慕之情。

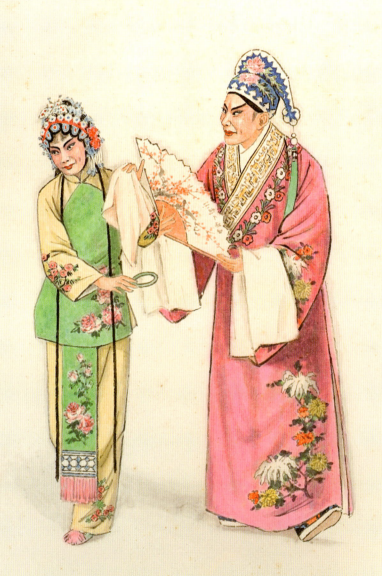

《卖画劈门》（秦腔）

《日月图》之一折。言汤威投军后屡建奇功，并用计生擒北虏阿鲁台。元帅胡定却有功不讲，汤威一气而去时，胡定之子胡林，偶见凤鸾貌美，恃强逼婚。汤威知，男扮女装代妹出嫁，欲诛胡林，不料洞房之夜胡林外出，令其妹凤英陪伴新娘，汤威、凤英反成婚配。胡定失汤威后，屡战不胜，无奈画图寻找汤威。而汤威离胡府后，又去平房，凤英则改扮男装外逃，巧至白茂林家，凤鸾认出凤英乃系女子，二人各出碧玉环，结为异姓姐妹。后汤威平房获胜，凤鸾、凤英均与汤威成婚。

事见明沈璟《四异记》传奇，无名氏《碧玉串》传奇。《卖画劈门》常单独演出；山西有丁果仙、李星五中路梆子本，山东梆子有《打胡林》本，豫剧则有李生明、刘俊生述录本。

画里看 ——

白茂林：老生，俊扮。鸭尾巾、白鬓发、白三髯、香色素褶子、白腰包、大带、皂鞋等。

他左手托髯，右手瓦楞掌式，以眼神功表演程式中的"惊眼"来表示人物突遇意外事件时的惊愕神态。

秦腔卖画劈门

哀派老生戏保你传统剧目日月图十一折
一九八二年九月上浣于郑州寓次 观乐裳

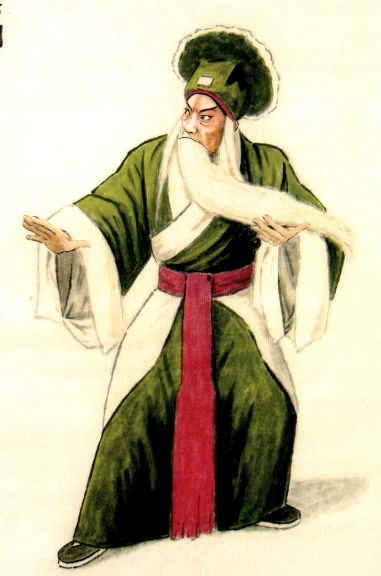

《四进士》（京剧）

亦称《宋士杰》，别名《双塔寺》《宋士杰告状》等，俗称《一状告倒仁进士》。明嘉靖时，新科进士毛朋、田伦、顾读、刘题四人出京为官，于双塔寺前起誓，不得违法渎职。时，上蔡人姚逢春妻田氏（田伦之姐）谋产，设计毒死逢春之弟逢美，又串通弟媳杨素贞之兄杨青，将素贞卖与南京商人杨春为妻。素贞哭诉身世，杨春怜之，与贞结为兄妹，愿代其鸣冤。适遇毛朋扮卜者私访，代写状纸促素贞赴信阳州告状。店主宋士杰乃信阳州被知州顾读革职之刑房书吏，遂携素贞至州衙告之。田氏得知，逼其弟（时任江西巡抚）田伦差人送书贿赂顾读。差役夜宿宋家店中，被宋士杰拆抄其信于袍襟之上。顾读果徇情卖法，并将素贞收监。宋士杰上堂质问，反被杖责逐出。路遇杨春，教其巡抚处上控。毛朋接状，将田、顾、刘皆问罪，并判田氏、姚逢春处死，为素贞雪冤。但因宋士杰一状告倒仁进士，亦被判充军。宋将启程时，闻素贞言：巡抚乃写状之人，遂援例问罪于毛朋。毛只得亲为除去枷锁，送其下堂。

事见《紫金镯》鼓词。

当年"四喜班"演此剧，孙菊仙扮宋士杰。民国期间又成为"麒派"（周信芳）的代表作，马连良的"扶风社"亦长于此。

川、汉、徽、滇、晋、湘、豫、曲和河北梆子等剧种均有此剧目。

画里看 ——

宋士杰：老生，俊扮。鸭尾巾、白满髯、淡湖色褶子等。

宋士杰站立桌案后的蜡烛旁，左手持公文，却因担心被人发现而致右手指微微颤动，眼神紧盯着行行文字……眼球滚动，思维敏捷，胸有城府，老谋深算。

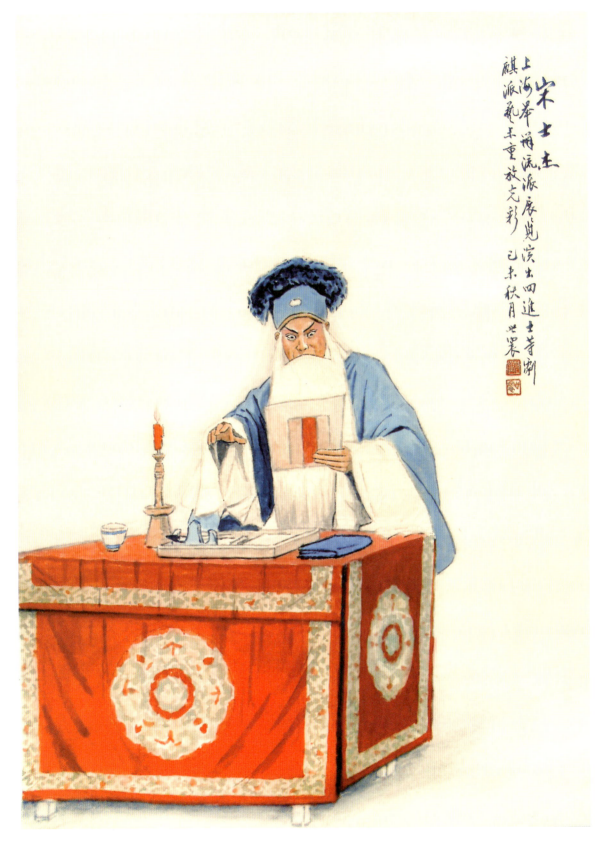

唐知县
一九七八年十二月
召裹

《唐知县审诰命》（豫剧）

唐成是《唐知县审诰命》里的中心人物，而《七品芝麻官》则是该剧拍成戏曲艺术片时的易名。言明嘉靖年间，定国公副将杜士卿前往保定，查访奸臣严嵩之妹、一品诰命夫人严氏的罪恶行径。途遇严氏之子、兵备程西牛强抢民女林秀英，并杀死其兄林秀生。杜士卿拔刀相助，格斗中，程西牛的管家程虎误杀了主子。杜士卿救了林秀英，并写下一张柬帖，助她去县衙告状。杜士卿离保定回京，严氏率众家丁来到林家逞凶，打死林秀英的父亲。清苑县知县唐成，为官清廉，他一上任，就下乡查看民情，林秀英拦路告状。因正逢巡按在此地视察，唐成去按院禀报，诰命夫人接踵而至，颠倒黑白，大闹公堂。这时，林秀英也赶来告状，呈上杜士卿的柬帖。按院的官员们见双方各有后台，不敢审问，顺手把案子推给了唐成。唐成决心为民作主，他在县衙内升堂审问，以确凿的人证物证，驳得诰命夫人理屈词穷。蛮横不可一世的诰命夫人终被唐成扣押，解赴京城复命。

事出鼓词、演义。

画里看——

唐知县（唐成）：官丑，勾豆腐块脸。纱帽、红色丑官衣、胸前七品知县青天补、玉带、彩裤、朝方等。

他左手举状纸，右手持折扇，三花脸勾画，下面是活灵活现的八字撇胡。虽双眼近视，但状纸上申诉的一桩桩冤情，仍使他禁不住骂出了声："老诰命，你个老杂毛！"

本图属于关先生全部戏曲人物画中唯一的一套按情节展示的系列作品。下面依次是——

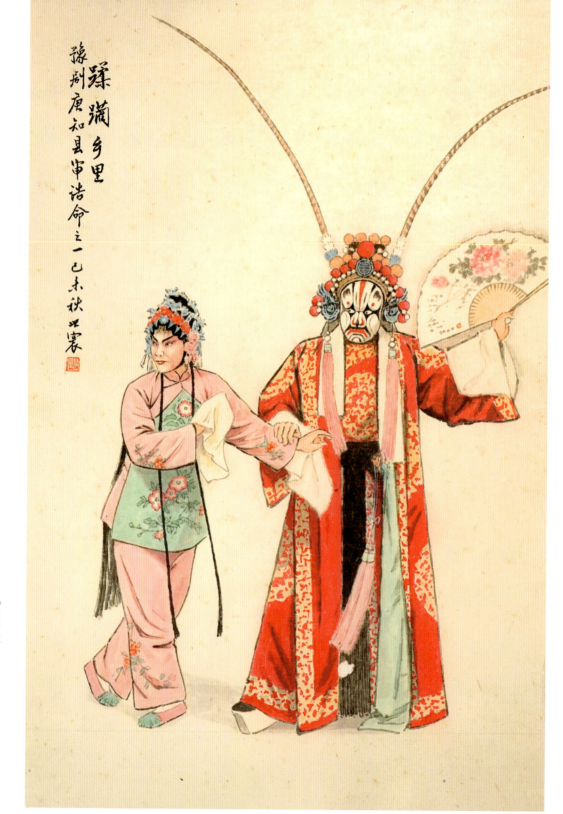

蹂躏乡里

 程西牛：我父西乐侯，俺娘老诰命；少爷是兵备，舅舅老严嵩：你跟我回府去，今天就把亲成！

画里看——

 程西牛：大花脸，勾花脸。扎巾盔、翎子、红色团花箭衣、黑腰巾、外罩红色团花褶子、厚底靴等。
 林秀英：花旦，俊扮。梳大头、线尾子、点翠头面、粉红色袄裤、饭单、彩鞋等。

 程西牛右手紧抓弱女的左手腕，双眼恶狠狠、霸气十足地盯着林秀英，秀英梗脖、扭脸、双翻腕，左腿别在右腿后，充满了不畏强势的反抗神态。

 下面进入——

咎由自取
豫剧审诰命之二 己丑冰珠 嘉宸

咎由自取

　　杜士卿：提起严嵩贼，朝野骂连声；尔等仗权势，欺压众百姓；今日犯我手，岂能把你容！

画里看 ——

　　杜士卿：武生，俊扮。扎巾盔、白色团花箭衣、苫肩、粉彩裤、大带、厚底靴等。
　　程西牛：与前场装束相同，只二人已是刀剑交加。

　　杜士卿右手横刀，左手握拳，眼神显示：这个路见不平我是打定了！程西牛则左脚尖点地，右脚后跟跷起，随时准备扑向前去杀死杜士卿！

　　下面进入——

伸冤告状
豫剧唐知县审诰命之三
己未年八月 视之裳

申冤告状

　　林秀英：程家抢人又行凶。
　　林有安：怀揣大状把冤鸣！
　　林秀英：为报兄仇拼上命，堂口滚刀心不惊！
　　林有安：不信乾坤无真理，州县不准告进京。

画里看 ——

　　林秀英：花旦，俊扮。梳大头、线尾子、点翠头面、浅蓝色袄裤、腰包、彩鞋等。

　　林有安：老生，俊扮。黄色滚边黑方巾、白三髯、素褶子、大坎肩、云头夫子履等。

　　林有安怒气填胸，恨意凝聚二目，右手指向远方，决率女前往告状。林秀英扶住爹爹左膀，翻转水裙，尽力护持年迈的爹爹：可莫摔倒、更别气坏啊！

　　下面进入——

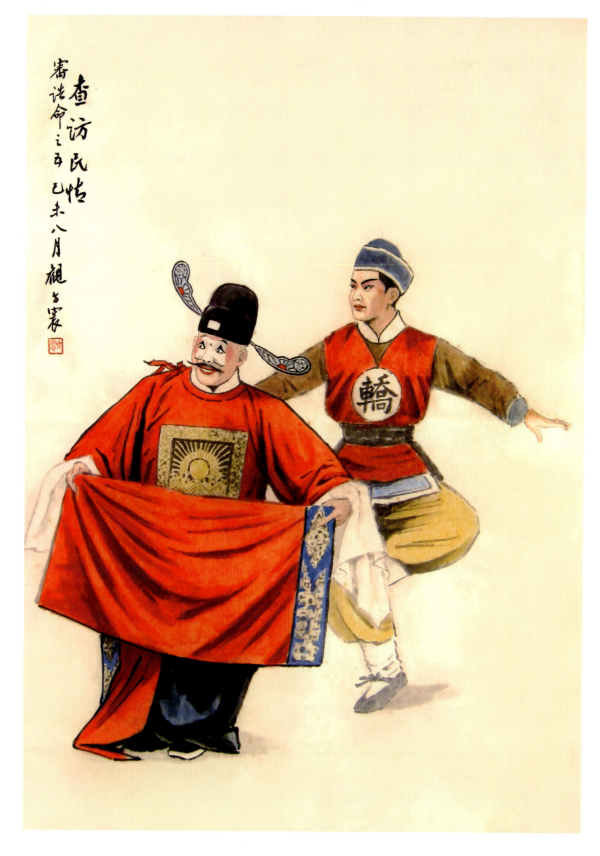

查访民情

唐　成：哈哈哈哈……

（唱）有本县笑哈哈，老班头你讲话差。

老诰命她势力大，我居官不怕她。

不贪赃，不卖法，秉公断案细盘查。

只要老爷我行得正，哪怕脑袋会搬家。

吩咐下面打轿下乡察看……

画里看 ——

唐成：文丑，勾豆腐块脸。鼻卡、纱帽、红色丑官衣、护领、玉带、彩裤、朝方等。

轿夫：俊扮。毡帽、轿夫衣、红轿坎、护领、黄彩裤、腰箍、白袜、皂鞋等。

图中展示抬轿的表演程式，幽默诙谐，活灵活现。唐成坐于轿内，双手托官袍，灵动的双眸表现出人物内心的喜悦及欢笑的神情。

下面进入——

诺命遥凶
豫剧审诺命之四 己未八月 也裳

诰命逞凶

 林有安：（唱）婚姻只有两情愿，无理强占理不通！

 诰 命：（唱）我的儿死在你的手，你要想活命万不能。

 林有安：（唱）头上青天如明镜，你不要诬赖好百姓。

 诰 命：（唱）你伶牙利口逞狡辩。

 林有安：（唱）天理岂能把你容！

 诰 命：（唱）你耍刁！

 林有安：（唱）你逞凶！

 诰、林：（唱）冤家对头狭路逢。

 诰 命：（唱）你个老畜牲，

 林有安：（唱）你个狗诰命！

 诰 命：好恼！（唱）家丁们一齐把手动，活活打死老畜牲！

画里看——

 诰命：青衣，俊扮。梳大头、点翠头面、红色团花帔、内衬粉红褶子、白色绣花马面裙等。

 程虎：小花脸，勾豆腐块脸。黑色软罗帽（一圈眼皮珠、红色火焰球）、红色马褂、内衬黑色团花箭衣、乌青大带、红彩裤、薄底靴等。

 诰命右手高举打人棒槌，左手紧扶胸前水袖，脸上一副凶神恶煞的杀人相；一旁是狗仗人势的程虎，左膀低，右膀高，弧形的左腕伸出大拇指；死梗脖子，下颌微翘，二目放射出凶狠的冷光，紧盯前方。

 下面进入——

按院喊冤

唐斌县申诉命之六
己未季小月观并裳

按院喊冤

　　林秀英喊："冤枉！"上场。
　　林秀英：（唱）大老爷与民女伸屈冤。
　　西　司：女子上跪，转状上来。
　　林秀英：（唱）民女的冤情深似海，只怕是老大人也审问不明。
　　　　　　……
　　　　　　老贼婆害死我父兄，望太爷与我把冤伸！

画里看——

林秀英：花旦，俊扮。梳大头、线尾子、点翠泡子、白绸顶花、白绫绸、白色袄裤、腰包、白穗彩鞋，以示挂孝。
中军：老生，俊扮。中军盔、黑三髯、紫色绣花开氅、厚底靴等。

　　林秀英来到按院，不畏官府，径自手扬状纸为民喊冤，却被中军拦住……
　　下面进入——

诸官怕事
豫剧审诰命之文 观之寰

诸官怕事

按　　院：（唱）看罢柬帖走魂灵，毛骨悚然怀抱冰。
　　　　　　一家在朝拜阁老，一家在朝是国公。
　　　　　　官司若是问错了，丢官事小灭门庭…
东　　司：（唱）接过大状战兢兢，吓得老夫头发懵。
　　　　　　你不敢问谁敢问？为人谁不顾性命！
西　　司：（唱）接过大状我也怕，大官只把小官压。
　　　　　　他压我来我压他，两纸大状批你衙！

画里看 ——

西司：老生，红脸。尖翅纱帽、黑满髯、黑蟒、玉带、厚底靴等。

东司：老丑，勾倒元宝脸。纱帽套额子、五撮髯、红蟒、玉带、厚底靴等。

东西司接过状纸，为保命、保官互相推诿。

《盘夫索夫》（越剧）

写明嘉靖年间，曾荣因父为严嵩所害而逃亡在外，被严嵩党羽鄢茂卿收为义子名鄢荣，并与严嵩孙女兰贞成婚。婚后，兰贞察觉丈夫感情异常，经盘问得知底细，寄予同情。后兰贞母亲做寿，曾荣过府祝贺，乘机混入机密重地表本楼，欲取严嵩罪证，不料归路被阻，误入严党赵文华之女婉贞房中不能脱身。兰贞见曾荣深夜不归疑遭不测，便回娘家索夫，引起争端。婉贞无奈，引曾荣出见，平息风波。

该剧已是上海越剧院的保留剧目之一。系由原华东戏曲研究院编审室和越剧实验剧团一团根据姚水娟演出本、刘金玉口录本及桂剧《闹严府》整理，陈羽、徐进、苏雪安执笔。因《盘夫》旧本子比较精练，也常作为折子戏单独演出。

1941年12月，徐玉兰在上海老闸戏院与施银花搭档，正式挂牌，任头牌小生，与三大名旦之一的施银花合演《盘夫索夫》，一举获得成功。著名越剧表演艺术家袁雪芬、范瑞娟、傅全香、徐玉兰、王文娟、陆锦花、金采凤等也都曾演过此剧。

画里看 ——

鄢荣：小生，俊扮。文生巾、橘色绣花褶子、护领、厚底靴等。

严兰贞：青衣，俊扮。梳大头、线尾子、点翠头面、粉色绣花帔、白色绣花色马面裙、彩鞋等。

鄢荣（曾荣）右手以"剑指"指向右前方，严兰贞左手虎口处搭放线尾子，右手兰花指托腮做观看的造型动作，两人聚焦同一视线方向，面露喜悦之情。

上海越劇《盤夫索夫》
是群眾歡迎的好節目
辛酉新春 視之寫

《审头刺汤》（京剧）

亦名《审人头》《雪艳娘》，简称《刺汤》。言严世蕃命戚继光斩莫怀古，莫仆莫成貌与怀古相似，挺身代死。戚将人头解京。汤勤言死者并非莫怀古，锦衣卫陆炳奉旨查审，并逮戚继光对勘。严世蕃令汤勤会审，陆炳拟断为真，汤勤却坚持为假；怀古侍妾雪艳暗示陆炳，指汤勤意在得己；陆又思开脱戚继光，乃佯将艳娘断与汤勤为妾，汤遂不究。洞房中雪艳刺死汤勤，为夫报仇后亦自刎而死。

事见李玉《一捧雪》传奇。

咸丰十一年（1861）董文、冯双德曾演此剧于内廷。而"刺汤"一节则为王瑶卿所改，后来演此戏者如尚小云、琴心诸人，莫不依王瑶卿为标准。谭鑫培、张奎官、王玉芳、陈德霖、孙菊仙、刘赶三、王长林、陆玉凤、萧长华、梅兰芳、马连良、茹富惠等均工此剧。

汉剧、湘剧、徽剧、豫剧、河北梆子等均有类此剧目。

画里看 ——

汤勤：官丑（袍带丑），勾倒元宝脸。圆翅乌纱帽、吊搭髯、蓝官衣、玉带、朝方等。

其双手将水袖撩起，左脚高抬外撇，却又无奈地摊开双手，丑态四溢。

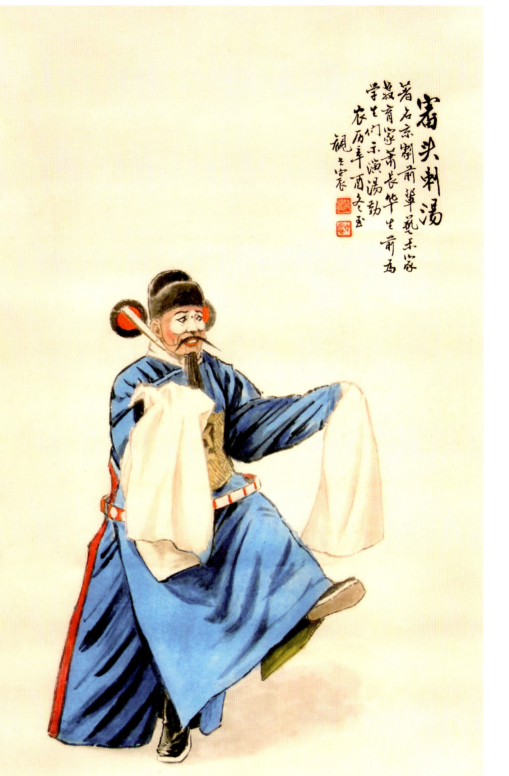

《五彩轿》（河北梆子）

亦名《五彩舆》。讲海瑞因得罪奸相严嵩，被贬为淳安县令。严嵩党羽鄢懋卿受命总理盐政，其携眷赴征途中，勒索赃银数十万两。至淳安县境，鄢妻秦氏所乘五彩轿被当地首富顾滟误抢。海瑞乔装，路遇奉命报案之鄢府管家，查知鄢贪赃枉法之事，遂与鄢斗智斗勇，终使鄢认罪服输。

事见请人严向樵连台本戏《小红袍》。天津李邦佐、冯玉坤、王庚生1962年据马连良《大红袍》演出本编剧。

画里看——

海瑞：老生，俊扮。纱帽、黑三髯、红官衣、玉带、护领、厚底靴等。
鄢懋卿：副净，勾奸白脸谱。尖翅纱帽、黑三髯、黑蟒、玉带、蓝彩裤、厚底靴等。
鄢府管家：丑扮，勾豆腐块脸。素软罗帽、吊死鬼眉、黑彩绸条、蓝彩衣裤、黄坎肩、黄大带、薄底软靴等。

海瑞右手握拳，左手扶玉带，胸有成竹，一身正气。鄢懋卿站八字步，双拇指挑髯，身躯重心左移，在海瑞义正词严的气势下已露出怯意与恐惧之情，连管家也看出了主人的无奈。

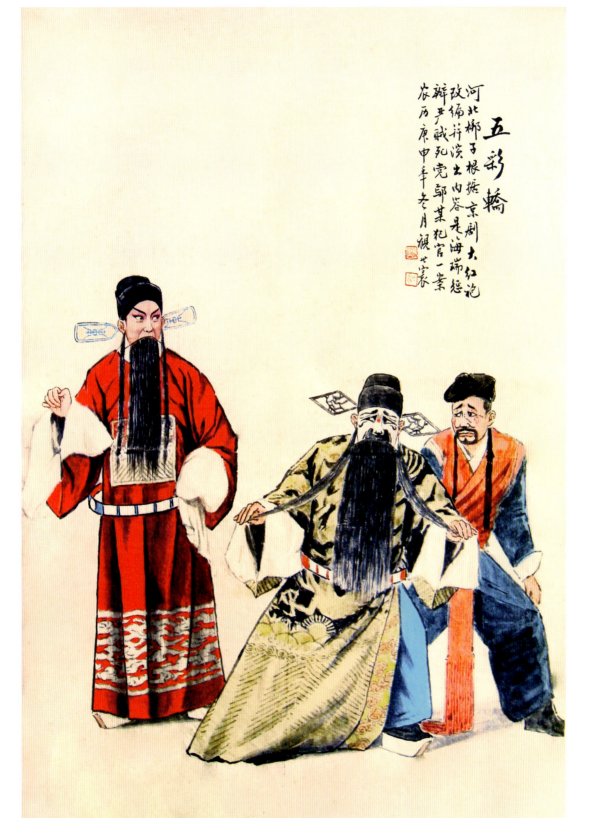

《秦雪梅》（豫剧）

含《观文》《吊孝》等折。言明成化年间，秦国政之女雪梅与商林自幼订婚，商府遭难潦倒，商林寄居秦府苦读，受到雪梅暗中关照，彼此相爱；秦国政知而怒驱商林。商林归家，终因相思致病身亡。雪梅吊孝，哭疯灵前。

为豫剧名演阎立品的代表性剧目。其演此剧四十多年，剧本已历经三次修改。1961年新本由信阳地区豫剧团首演后，豫、鄂、皖、苏、鲁、冀、晋、陕、甘、青、新疆等省区的豫剧团争相移植，至今盛演不衰。

画里看——

秦雪梅：闺门旦，俊扮。梳大头、线尾子、白绸花、水钻头面、白绫绸、白色素花褶子（长水袖）、白裙子等。

雪梅精神受到巨大打击，心情的宣泄全部挥洒在飞舞的水袖上，面容似已处于哭笑无常的状态。

《金玉奴》（京剧）

原名《鸿鸾禧》，又名《豆汁记》，别名《棒打薄情郎》。叙临安丐头金松之女玉奴，于大雪天拯救一倒毙街头的书生莫稽，滋以豆汁，始稳缓苏醒。金松归询身世，竟以玉奴赘之。莫焚膏苦读，父女讨饭以助其衣食，后莫入京应试，得中进士并实授德化县令，遂偕玉奴赴任。途中莫忽念玉奴出身卑微，有玷官体，竟诳女出舱，推之江内，且驱金松上岸。玉奴落水后为巡抚林润所救，认作义女。又觅归金松。到任后莫来拜，林称有女，意欲招之为婿，莫乐从之，窃以为从此攀升。不料洞房中玉奴预伏仆婢，持棒对莫痛殴，并面数其罪；林润代为讨情，莫亦叩头求饶，玉奴始与和好。

事见《古今小说·金玉奴棒打薄情郎》及《今古奇观》第三十三回。

汪竹仙、陈金桂、郭际云、张彩林、梅巧玲、刘赶三、王楞仙、田桂凤、叶盛兰、小翠花、王蕙芳、余玉琴等亦均工此戏。1959年荀慧生重加改编，面貌一新。豫剧、评剧、川剧、徽剧、滇剧、河北梆子均有此剧目。

画里看——

金玉奴：花旦，俊扮。梳大头、线尾子、水钻头面、袄裤、饭单、四喜带、彩鞋等。

莫稽：小生，俊扮。高方巾、富贵衣、护领等。

金松：文丑，勾豆腐块脸。白毡帽、吊搭髯、青褶子、白袜、皂鞋等。

满怀怜悯之心的金松将一碗豆汁捧给穷困潦倒的莫稽，莫稽一脸感激之情，而金玉奴见莫稽举止文雅，仪态不俗，则竟由怜生爱。

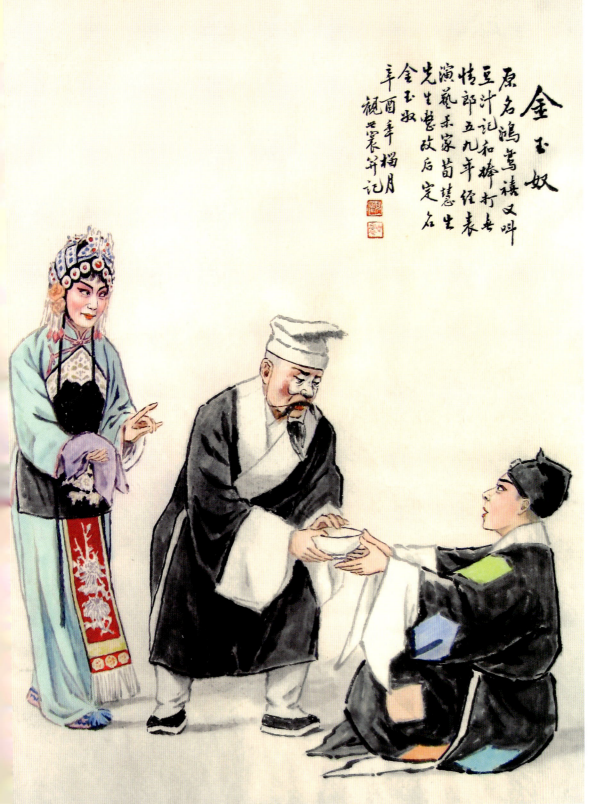

女起解 優秀劇目玉堂春中之一折 八零年八月習作 觀也寰

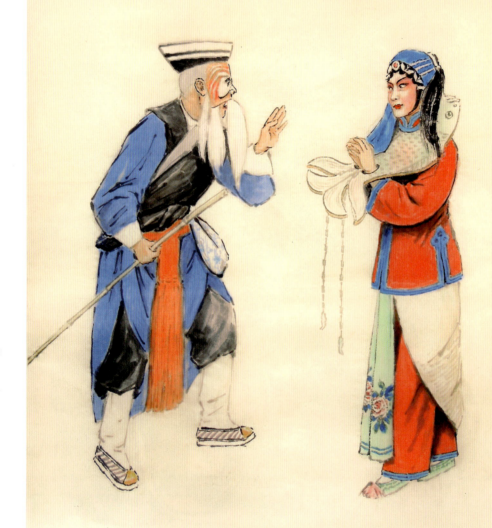

《女起解》（京剧）

京剧《玉堂春》之一折。又名《洪洞县》《苏三起解》。言名妓苏三（艺名玉堂春）与吏部尚书之子王金龙情投意合，海誓山盟，不意公子床头金尽，遂被鸨儿赶出院外，无奈寄宿关王庙内；蒙金哥告知苏三，苏乃托病祈愿，得与金龙相会，并厚赠银两使公子暂回南京。从此，苏三拒不接客，狠心的鸨儿乃将苏三卖与洪洞县富商沈燕林为妾。沈妻皮氏与赵监生私通，将沈毒死后反诬苏三谋杀亲夫，屈打成招问成死罪。解差崇公道被派押解苏三赴太原复审，沿途问明情况并深表同情，认苏三为义女。

事见《警世通言》第二十四回《玉堂春落难逢夫》。

清咸丰十一年（1861）陈嵩午、汪竹仙等即曾演此剧于内廷。后有孙彩珠、章丽秋、梅巧玲、徐小香、王瑶卿、梅兰芳、程砚秋、荀慧生、尚小云、徐碧云、雪艳琴、新艳秋、张君秋等均工此剧。

小戏《关王庙》在花鼓戏和许多民间小剧种中多有演出。

画里看 ——

苏三：青衣，俊扮。梳大头、蓝绸包头巾、银锭头面、甩发、罪衣罪裤、白鱼鳞腰包、绣花腰巾、彩鞋等。

崇公道：小花脸，勾倒元宝老丑脸。毡帽、白五撮髯、蓝布箭衣、黑坎肩、大带、腰系小包袱、青彩裤、白布袜、皂鞋等。

苏三手戴鱼枷，悲苦万分，痛诉冤情，善良的解差好言抚慰之，右手拿荆杖，左手示意："不要啼哭，慢慢述说……"

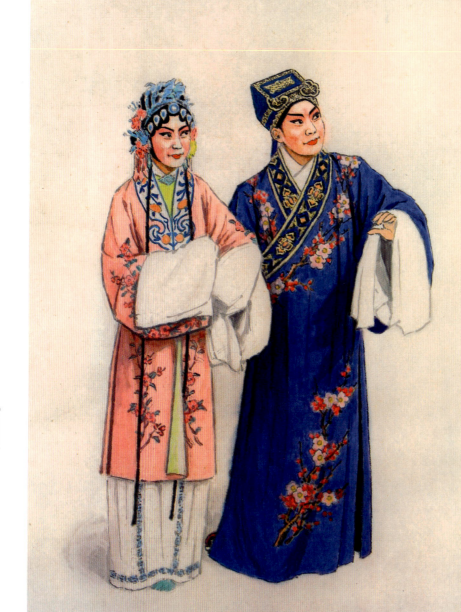

玉堂春

这出旦角唱工繁重表演细腻的京剧优秀传统剧目深受广大群众喜爱 庚申之夏祖世襄

《玉堂春》（京剧）

《关王庙》为《玉堂春》之一折。叙明吏部尚书之子王金龙，结识名妓苏三，相互爱慕，盟誓白头到老。不意王床头金尽，即为鸨儿赶出院外，无奈寄宿龙王庙中。苏三得闻乃托病至关王庙烧香，才得与金龙相会，赠银使回南京。

事见《警世通言》卷二十四回《玉堂春落难逢夫》。

咸丰十一年（1861），陈嵩年、汪竹仙等曾演此剧于内廷。而《关王庙》之剧名则首见于同治十二年（1873）刊本《菊部群英》。孟全喜、张双兰、郭敬喜后又有田桂凤、冯惠林、于连泉等均工此剧。

画里看——

苏三：花衫，俊扮。梳大头、线尾子、点翠头面、粉色绣花帔、白色绣花马面裙、彩鞋等。

王金龙：小生，俊扮。蓝花桥梁巾、蓝色绣花褶子、护领、福字履等。

二人仍有着心照不宣的想法，即来日仍能"有情人皆成眷属"。

《攀龙附凤》（河南曲剧）

写正德年间，潘子才之女潘玉娥，幼时与表兄周延章订婚。延章家贫，寄读潘府。东昌知府康伯元之子康半升，对玉娥早就垂涎，欲聘为妻。潘盼官心切，便对延章悔婚，答应了康府的婚事。玉娥之嫂翠娥为成全延章和玉娥，引延章他处避难。途中，延章被潘家投进万泉湖中。康家逼婚日紧，玉娥以死相抗。天官彭通到东昌府巡视，救下延章，收为义子。天官设计，愿以五品官印聘娶玉娥为媳。潘子才、唐伯元借梯攀附，争相筹办嫁妆，一同往天官府送亲。最后，革除了潘子才孝廉功名，撤了康伯元知府职。延章、玉娥喜堂相会，终成眷属。

刘志清、韩文新编剧。

1979年由偃师曲剧团首演。导演荆典五。张相钦饰潘子才，马会彩饰潘玉娥。此剧于1980年4月在郑州作汇报演出。河北电影制片厂拍摄为艺术片，并易名《乌纱变》。

画里看——

潘玉娥：花旦，俊扮。梳大头、线尾子、点翠头面、粉红色绣花袄裙、彩鞋等。

李翠娥：花旦，俊扮。梳大头、线尾子、点翠头面、浅蓝色绣花袄裙等。

康半升：丑扮。棒槌巾、绿色绣花褶子、丝绦、红彩裤、公子绣花履等。

康半升瞪着一双三角眼，心里只想吞下美人潘玉娥。你看他右腿向前弯曲，左腿在后，邪恶地伸着两只手，下身取半跪姿势，意欲向玉娥姑嫂乞求。但潘玉娥却杏眼圆睁，一副不屑的神情，意为："你癞蛤蟆想吃天鹅肉吗？纯属痴心妄想！"

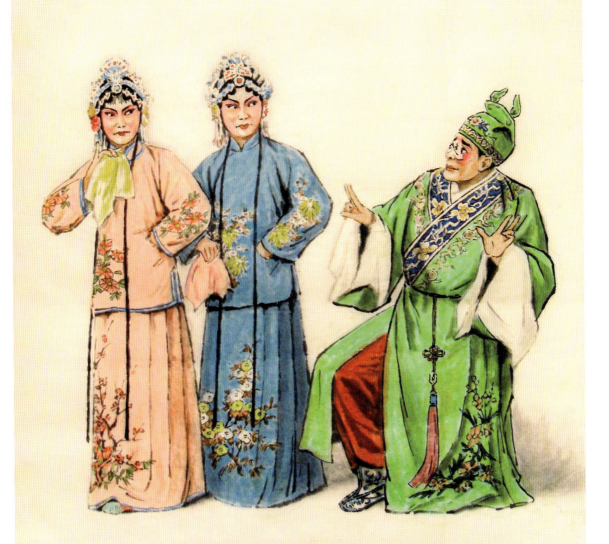

《蝴蝶杯》（梆剧）

别名《游龟山》《五堂会审》。言江夏县令田云山之子田玉川偶游龟山，遇总兵卢林之子世宽抢夺渔民胡彦的娃娃鱼，并将老渔翁打死。玉川路见不平，打死世宽，致遭卢府追缉。时，恰为胡彦之女胡凤莲所救，藏匿舟中，并与之订偕白头之约而别。后，凤莲以玉川所赠蝴蝶杯至江夏二堂认亲。布按三司为世宽命案提审田云山，凤莲当堂为之鸣冤。又，卢林征蛮受困，解围者正是田玉川，卢因之招其为婿，洞房中说出真情，胡卢二女均配田玉川。

事见《蝴蝶杯》宝卷及《蝴蝶杯》鼓词，传统戏连台二本演出。为小生、小旦、须生、花脸多行当唱做并重的大戏。该剧中的《藏舟》《投衙》《会审》《洞房》等折均可独立演出。同时它也是梆子腔各路剧种的"共生"剧目。京剧亦有演出，称《凤双飞》。河北梆子《蝴蝶杯》于20世纪50年代被拍摄为戏曲艺术片。

画里看 ——

胡彦：老生，俊扮。改良式卷沿渔夫帽、白满髯、白长鬓、白发鬏、茶衣、白腰包、大带、彩裤、裹腿、洒鞋等。他左手按腹，右手伸出三指（意为一日三餐的操劳），呈现出一脸的愁苦，但其表演的气度却非常到位。

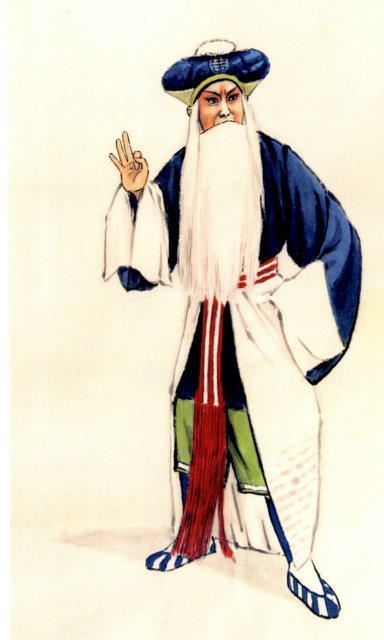

老渔民胡彦
传统戏蝴蝶杯中凤莲之父
一九八一年五月末 观并写寰

画里看 ——

胡凤莲：青衣（正旦），俊扮。梳大头、水钻泡子、蓝绸包头巾、蓝边黑褶子、腰巾、白裙子等。

田云山：老生，俊扮。忠纱帽、黑三髯、蓝官衣、玉带、护领、厚底靴等。

田夫人：青衣，俊扮。梳大头、水钻头面、线尾子、蓝色绣花帔、蓝衬褶、白色绣花马面裙、彩鞋等。

堂上，胡凤莲跪中间，田云山夫妻分站两面，胡凤莲右手高举未婚夫田玉川赠给她的蝴蝶杯，而未来的公婆则分别以剑指、兰花指亲切地指着这位未来的媳妇，禁不住喜在心头，笑在面上。

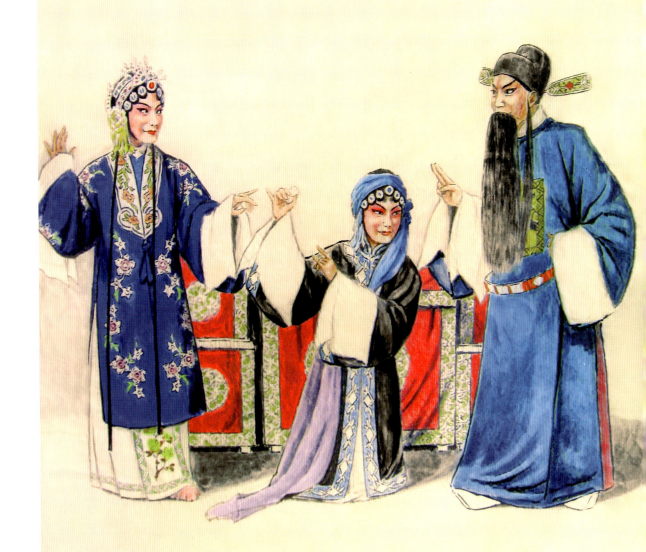

《赶花船》（豫剧）

别名《鸳鸯误》，亦称《万花船》。言四川儒生甘兴文与湖北生员蔡炳，同舟上京应试。风阻停泊，甘信步江边，遇花船少女张凤英，一见钟情；凤英约甘夜半相会，被蔡炳窃知。蔡将甘灌醉，欲冒名上舟，被船家发觉未遂，乃弃甘而去。待甘酒醒，寻舟不见，遂追至临清州。适遇张府托店婆买婢，甘竟以女妆被卖进张府与凤英同榻而眠，被凤英之父张健发觉，将甘乱棍打昏，弃之荒郊。甘苏醒后被段仲遥收为义女，带回家中。凤英无法存身亦径自男装回家，恰投宿在段仲遥之子段其合书馆之中，因替其合作文，又被仲遥收为义子，并与其合一同进京应试。偏二人与蔡炳同榜得中，段将义女（甘兴文）许蔡为婚。洞房之夜，甘责蔡炳假冒之过。翌晨凤英来贺，与甘挽手至堂前，又适逢张健携次女兰英来段家避乱，得仲遥做媒，将兰英许配蔡炳，双双重拜花堂，结成连理。

此为豫剧演出本，林万香口述。后经樊粹庭加工整理后，更广受欢迎；在评剧、河北梆子等剧种里，也属常演剧之一。

画里看 ——

蔡炳：文丑，勾豆腐块脸。棒槌巾、黑水纱打花结挂右耳旁、绣花褶子、护领、福字履等。此刻正是蔡炳思念凤英的美丽，左手捂扇，二目斜视，嘴角上挑，满面贱笑，一副想入非非的样子！

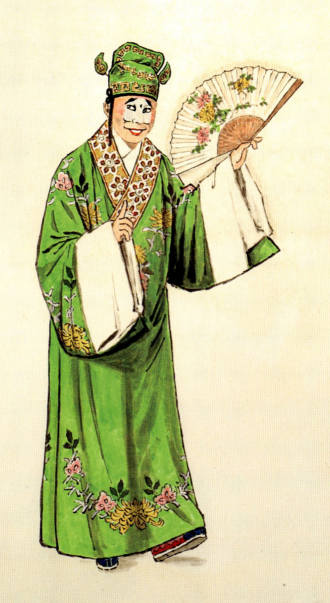

《陈三两》（河南曲剧）

全名《陈三两爬堂》，安徽曲剧称《李素萍》。言落魄京都的才女李素萍（有谓李淑萍、李翠萍）为埋葬父母，教养胞弟李凤鸣，头插草标自卖自身，不幸落入娼门改为陈姓。但她坚守节操，拒不接客而只卖诗文，双手能写梅花篆字，每篇三两银子，故得名"陈三两"。花子陈奎入院乞讨，陈三两怜之，与其结为姐弟，并教以学问，后陈奎应试得中，飞报迎请三两时，鸨儿却已将三两骗卖与小珠宝商人张子春为妾；三两誓死不从，张子春托人向州官李凤鸣行贿。凤鸣为逼三两就范，竟至动刑。后从审讯中得知其原是胞姐时，才下堂请罪。三两恨其为官竟贪赃枉法，怒斥凤鸣。恰遇新任巡按陈奎路经此地，急与义姐相见，得知凤鸣受贿情由，当即免去其官职。凤鸣追悔莫及。

故事出处不明，但在中原诸多花鼓戏中却早有此剧演出。

画里看——

李素萍：青衣，俊扮。梳大头、线尾子、蝴蝶顶花、银泡子、偏凤、绣花帔等。绢花右旁一缕青丝，以示受刑后的乱发。

陈奎：小生，俊扮。纱帽、红官衣、玉带、护领、厚底靴等。

祖传的功夫，致李素萍双手会写梅花篆字；可是握笔的手也太沉重了，看着这位满脸正气的义弟，她怎么也不会想到这两支笔下竟会"培养"出两个为人处世绝然不同的弟弟！

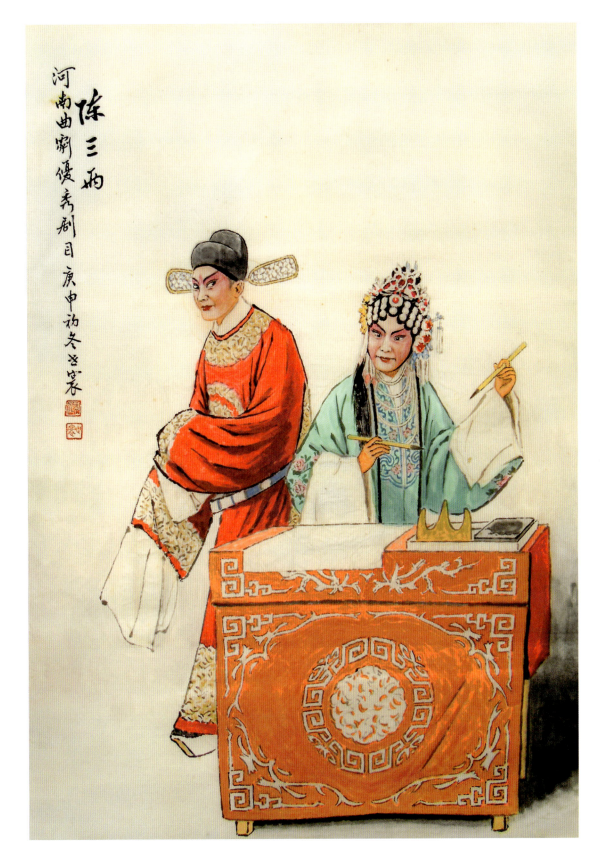

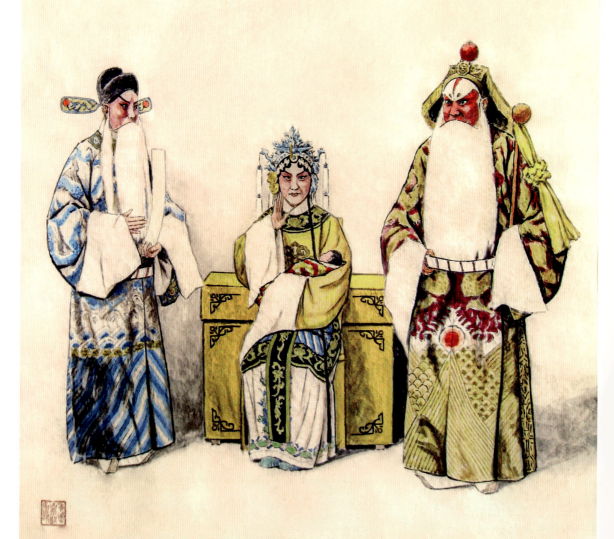

《龙凤阁》（京剧）

为《大保国》《探皇陵》《二进宫》三个折子戏连演之总称，故俗称《大、探、二》。讲明穆宗（隆庆）驾崩，太子年幼，李艳妃垂帘听政。李妃之父李良，觊觎江山，妄图篡位，并命朝臣画押，唯兵部侍郎杨波与定国公徐延昭不从，一同入宫向李妃进谏。李妃不听，执意让位，李良气焰更盛。徐延昭以太祖御赐铜锤击之，不欢而散。忠良进谏被斥，徐内心忧虑前往皇陵哭拜，杨波也带子弟兵赶来护陵，二人相互约定，再次进谏。李良胆大妄为，竟封锁昭阳院使内外隔绝，李妃始悟其奸，独自悔恨。时，徐、杨二次进宫再谏，李妃始以幼主相托，共保明朝。

事见《香莲帕》鼓词。为生、旦、净唱工戏。

清末民初，众多名家诸如钱双莲、郑慧芳、章丽秋、夏鸿福、胡春兰、时小福、梅巧玲、余紫云、许荫棠、陈德霖、孙菊仙、贯大元、德珺如、谭鑫培、金秀山、程长庚、汪桂芬、王凤卿、梅兰芳、尚小云、刘赶三、裘桂仙、王瑶卿、李盛藻、谭富英、陈大濩等均工此戏。徽剧、汉剧、川剧、湘剧、滇剧、秦腔、晋剧、豫剧、粤剧、河北梆子等剧种亦均有类此剧目。

画里看 ——

李艳妃：青衣，俊扮。梳大头、水钻头面、凤冠、黄蟒、白绣花裙、彩裤、彩鞋等。

杨波：老生，俊扮。忠纱帽、白三髯、蓝蟒、玉带厚底靴等。

徐延昭：正净（铜锤），勾六分脸。侯帽、白满髯、苫肩、紫蟒、玉带厚底靴等。

为保江山社稷，赤心不二的定国公徐延昭与兵部侍郎杨波进宫护驾，并劝阻李艳妃。李艳妃怀抱年幼太子朱翊钧，内心忐忑不安，优柔寡断。

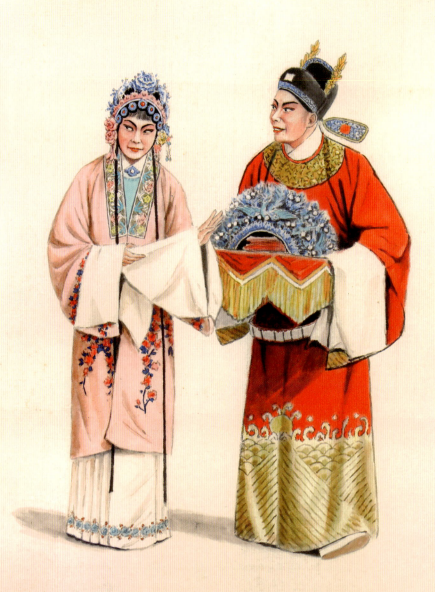

《碧玉簪》（越剧）

讲述的是明朝吏部尚书李廷甫赏识翰林王裕之子王玉林文才出众，将爱女秀英许配给玉林为妻。秀英的表兄顾文友因求婚不成，怀恨在心，便买通孙媒婆向秀英偷得玉簪一支，并伪造情书一封置于新房中。新婚之夜，王玉林拾得情书与碧玉簪，遂怀疑秀英有苟且之事，愤然离开洞房，从此冷落秀英。秀英为求夫妻和睦，忍受委屈，仍然对丈夫体贴温存，关怀备至。而玉林百般凌辱，秀英因不知原委，痛楚万分。廷甫闻女被虐，赶往王府责问，玉林方出示情书、玉簪，乃使真相大白。玉林悔恨不已，上京赴考中魁，请来凤冠霞帔向秀英认错赔礼，夫妻重归和好。

事出《李秀英宝卷》和《碧玉簪全传》等书。复参照东阳班（婺剧）《碧玉簪》的情节编成此剧，婺剧本原名《三家绝》。

1958年7月20日，男班艺人马潮水、张云标等首演于上海华兴戏园，后成为各越剧团演出的蓝本。1956年，浙江佘惠民也曾改编，由杭州越剧团首演。该剧为上海越剧院保留剧目，金采凤代表作之一。上海越剧院携该院整理本于1960年赴香港演出，1961年访问朝鲜演出。1962年，该剧由海燕电影制片厂和香港大鹏影业公司摄制成彩色戏曲艺术片。吴永刚导演。

婺剧、粤剧、京剧、甬剧、楚剧、评剧、琼剧、汨罗花鼓戏、荆州花鼓戏。沪剧、黄梅戏、豫剧、潮剧、闽剧、淮剧均有此剧目。

画里看 ——

李秀英：青衣，俊扮。梳大头、线尾子、点翠头面、粉色绣花帔、护领、内衬蓝色褶子、白色绣花马面裙等。

王玉林：小生，俊扮。纱帽插花翎、红色官衣、护领、厚底靴等。

王玉林双手端凤冠，双眼目视秀英，一副请求原谅的神情。秀英目视右前方，右手抓袖，左手兰花掌，呈现出"不要""不必"的动作内涵，但其内心又是极其高兴的。

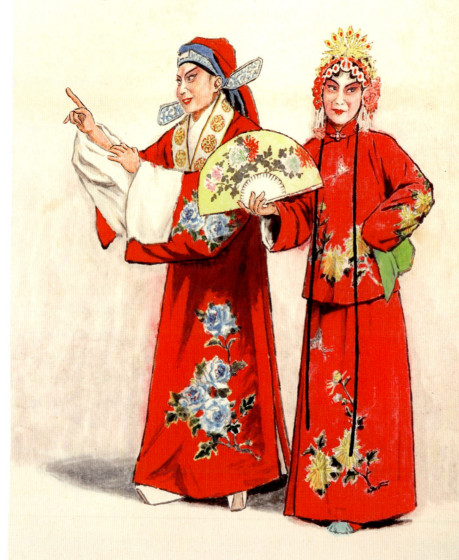

《抬花轿》（豫剧）

原名《香囊记》，俗称《文武换亲》。叙明尚书之子张志诚，为避继母虐待，逃至王府作佣。王女定云慕其人才，暗赠香囊许以终身。王父知其情，驱志诚，笞女至死，弃之荒郊。女为花婆所救，收为义女，荐至丘府务工，复被丘夫人收为义女。而志诚被驱后则被周大人收为义子，后得中文状元。而周女凤莲则许丘大人之子武状元为婚。成亲之日，志诚为姐送亲，定云挽新嫂下轿时，与志诚相遇。二人勾起旧情，竟相思成病。凤莲从中说合，文武状元互为姻亲，双结良缘。

非明传奇之《香囊记》。出处不明。围绕"香囊"，本剧原以定云、志诚为主要人物，但经姚淑芳、宋桂玲、王清芬等名演员围绕"坐轿"一再加工后，其重点场次和表演重心早已转移，故剧名亦因意而改。

20世纪80年代以迄，本剧持续走红，并被全国许多剧种所移植。

画里看 ——

周凤莲：花旦，俊扮。梳大头、顶凤、线尾子、红色袄裙、彩鞋。

张志诚：小生，俊扮。红色绣牡丹花帔、护领、厚底靴，纱帽上搭风帽，示意其"相思"病仍未愈。

凤莲右手持牡丹鲜花折扇；左手掐腰，紧握绿色手帕；眼望左前方，微微含笑："弟弟，原来你是为她而病啊！"志诚被说破了心事，有点不好意思，但也只好向姐姐承认："不错，就是那王定云哩……"

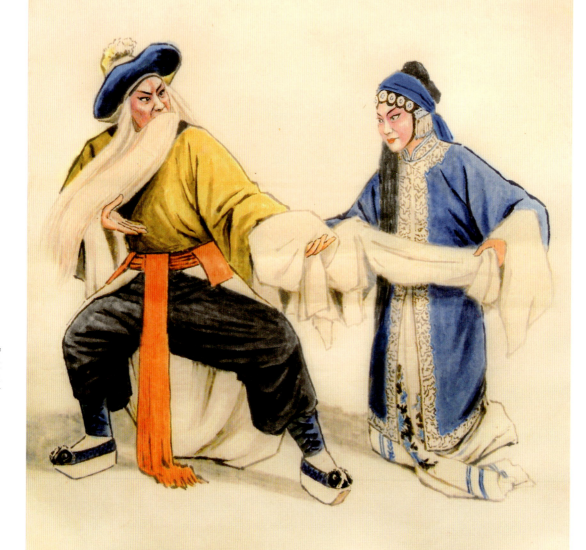

白羅衫
丝弦戲是河北省石家莊地方劇种
一九六三年三月上浣
觀口寰

《白罗衫》（丝弦戏）

明永乐年间，新任兰溪县教谕苏云携妻郑淑英上任，行前其母赠以白罗衫。途经钱塘江时，苏云被水贼徐能谋害，徐能欲霸占郑淑英。郑得徐家佣人姚达相救，逃至江边生下一子。徐能追至江边，姚达与之周旋，郑方得脱身，而其子却被徐能抢走，取名徐继祖。十八年后，继祖由姚达相陪进京应试，在涿州去井台借水时，遇苏云之母。苏母诉说前情，赠罗衫求继祖寻访其子。后继祖中状元，出任江南，郑淑英状告徐能，反被继祖投狱。至此，姚达向继祖道出原委，出示白罗衫，使其母子相认，徐能终被处决。

故事出自明人小说《罗衫再合》及《罗衫记》传记。

该剧于1959年经毛达志、尚羡智整理改编后，由石家庄丝弦剧团首演。1959年周恩来总理曾观看此剧并与演员合影留念。后被不少剧种移植，现已成为该团的保留剧目。

画里看 ——

姚达：老生，俊扮。草帽圈、发髻、白鬓发、白满髯、老斗衣、青彩裤、白腰包、黄大带、裹腿、白袜、厚底洒鞋等。

郑淑英：青衣，俊扮。梳大头、水钻头面、蓝绸包头巾、甩发、蓝帔、白色绣花马面裙等。

姚达以托天掌势，拇指助力右小臂托起白髯，左腿前出，重力放在右腿上，意为"总算卸下了千斤重担"。郑淑英眼神盯着姚达，跪接白罗衫后，充满感激之情。

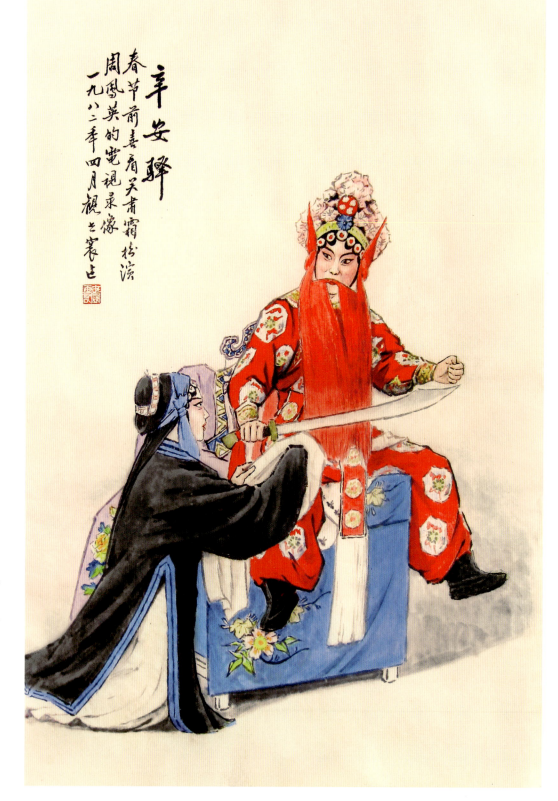

《辛安驿》（京剧）

别名《女强盗》。明兵部尚书赵恒遭陷，其女赵美蓉命丫环罗雁扮男装，二人逃出赵府，前往庐山寻找兄长赵景龙，途中在辛安驿店夜宿；开店的周氏与女凤英常用蒙汗药将客商灌醉、殴打、劫钱财。罗雁误饮蒙汗药酒致沉睡不醒；装扮成强盗的周凤英见罗雁英俊，顿生爱慕之心。罗雁被救醒后，周执意与其比武，后又强定婚姻，洞房之中才发现罗雁也是女子，始知这原是一场误会。

《清稗类钞》云："《辛安驿》戏，一名《女强盗》，盖侯俊山登台逞奇自行编演者也。剧中情节脱胎于小说《文武香球》，然事实人名均与小说不合。"

宋德珠、荀慧生、伍梅花均工此戏，河北梆子有类此剧目。

画里看 ——

周凤英：花旦，俊扮。梳大头、水钻头面、贼盔、红扎髯、红耳毛子、红绣花抱衣抱裤、大带、薄底靴等。

赵美蓉：青衣，俊扮。梳大头、线尾子、银锭头面、蓝绸包头巾、蓝边青素裙子、白裙子等。

手握大刀、假扮强盗的周凤英，听美蓉倾诉其遭遇。

锡剧双珠凤
一九八一年五一节于郑州写次世寰

《双珠凤》（锡剧）

叙洛阳才子文必正，在问心庵拾得珠凤一支，恰为吏部天官霍天荣之女霍定金遗落。两人邂逅，互生爱慕。文乃卖身进霍府为仆，与定金私订终身，定金将另一支珠凤送给必正作为信物。霍父逼女自尽，定金火烧堂楼，与丫环秋华男装出逃，路遇丞相刘景安，被收为义子。霍父书谕洛阳县令加害必正，得禁长相救，放他逃生，改姓应试得中状元。定金因代刘景安写酬天表，为帝所赏，钦赐七省巡查御史。察访洛阳，审明必正冤案，回京与必正相会，一对珠凤成对。霍父迫于情势，只得由刘从中斡旋，谎奏巡按急病身亡。定金由此解脱，一对有情人成双。

剧本原为传统剧目，经蒋达、史曼倩整理改编后，于1956年由常州市锡剧团首演。

画里看——

文必正： 小生，俊扮。青软罗帽、素褶子、大带、护领、彩裤、皂鞋等。

秋华： 花旦，俊扮。梳大头、线尾子、水钻头面、袄裤、红色绣花坎肩、绣花腰巾、彩鞋等。

文必正"跪步"作"拱手势"，以示身份低微；秋华则左手捏手绢，右手做"请起"的表意性动作。

《铁弓缘》（京剧）

陈秀英是《铁弓缘》中的一号人物，续演全部则称《英杰烈》或《大英杰烈》。情节始谓已故太原守备之女陈秀英与母开设茶馆，其父留一铁弓，遗言有能开弓者即可以女许婚。恶少史文（总镇史须龙之子；一说姓石，石伦）借喝茶为名，前来调戏，被陈母痛打而逃；陈母持棒追之，适史部将匡忠过此，劝之。陈母邀匡茶馆叙话，秀英钟情于匡，匡又能开弓，陈母乃遵亡夫遗言，向匡忠提亲，匡忠依允别去。

匡忠与秀英订亲后，史文知而嫉妒，向父进谗。史须龙遂命匡忠父子解饷，却暗约山寇关白（有谓项义的）途中劫掠。匡忠父子失饷，史须龙欲斩之；王督抚知而减罪，被发配云南。史文率众往逼秀英，秀英佯允，却将其诱至府中杀之，后母女同逃，投奔匡忠之友王富刚。时王富刚已奔太原寻访匡忠，适遇史文被杀，遂被史家拿获，解至王督抚处。王知其冤，赦之并收为家将。陈秀英乔装男子，冒王富刚之名，路遇山寇关白之女翠娥，被邀上山；关白欲许婚，秀英假约三事，关一一允诺。王督抚令王富刚出战，真假王富刚交战无胜负，王乃调回匡忠父子，立功赎罪，匡忠与秀英相见，秀英实告之，夫妻相认团圆，秀英率部归顺，翠娥则嫁王富刚，皆大欢喜……

据明无名氏《铁弓缘》传奇改编。咸丰元年（1851）陆双玉、孙小六、陈四宝曾演此剧于内廷。后，陆杏林、杨小朵、阎贵云、黄金凤、王丽奎、路三宝、小翠花、毛韵珂、罗小宝、毛世来等均工此剧，更是荀慧生的代表作。

徽剧、秦腔、川剧、湘剧、汉剧、评剧、河北梆子等均有类此剧目。《大英杰烈》改皮黄则始自路三宝。梅兰芳无跷工，故删去茶馆场次。坤旦当推梁秀娟，而以荀慧生所演最为完整；"九阵风"虽能演全，惜不对工。陈秀英难演处则在于其始为花旦行，嫁匡忠后为闺门旦，女扮男装后又为雉尾生。

1979年《铁弓缘》被北京电影制片厂拍成戏剧电影，由陈怀皑执导，关肃霜、高一帆、梁次珊、关肃娟、贾连城、董瑞昆等主演。

画里看——

（见三二〇页）

陈秀英：花旦，俊扮。梳大头、线尾子、水钻头面、袄裤、饭单、四喜带、彩鞋等。

匡忠：武小生，俊扮。武生巾、绣花褶子、厚底靴等。

匡忠执扇在笑眯眯地看着陈秀英拉弓，口虽不言，二人心中已互生爱意。

（见三二一页）

陈秀英：武生，（女扮男装）俊扮。扎巾盔、翎子、白硬靠、狐狸尾、靠花、靠绸、厚底靴等。

陈秀英左手提靠腿，右手顺二目指向前方的匡忠："是他吗？怎么有胡子了？"

京劇鐵弓緣
大英菊烈到十三茶館招親一場
一九八三年七月觀 世霖

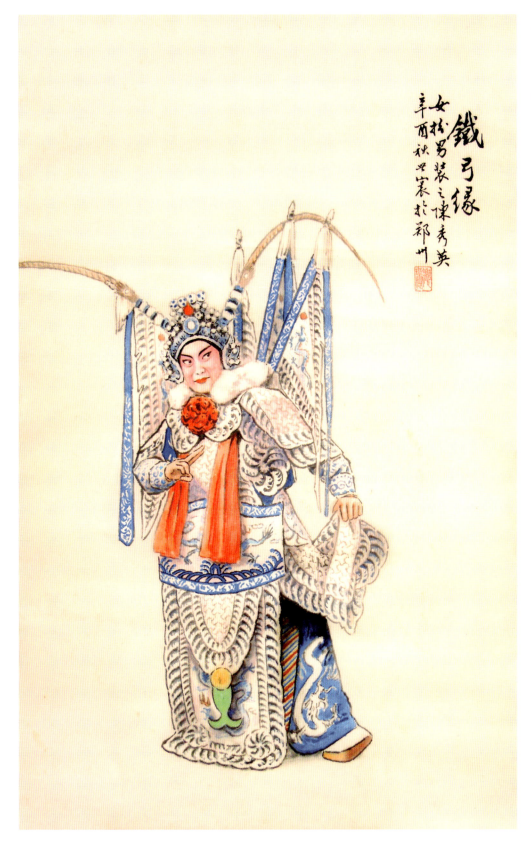

《闯王旗》（汉剧）

汉剧《闯王旗》写明崇祯十一年（1638）李自成在潼关陷入重围，以百折不挠的精神坚持战斗，并接受夫人高桂英的建议，兵分两路，杀出重围。李在商洛山中积极经营，重整旗鼓，最后与突围到豫西崤函山中的高夫人会师，粉碎了官兵的围剿阴谋。

故事取材于小说《李自成》第一卷中的有关情节。程云编剧。

1978年由武汉汉剧院首演。导演高秉江、游于荃、杨谟超。杨士雄饰李自成，胡和颜饰高桂英。《闯王旗》也被一些地方大剧种移植上演。

画里看——

李自成：武生，俊扮。将巾、蓝绸条、黑三髯、改良红箭衣、龙马褂、靠领、苫肩、黄斗篷、鱼鳞甲内衬腰裙、厚底靴等。

他场上扎丁字步，以拔剑"护腰"尽显其英雄本色，并预防敌人之突然袭击。

李自成

津剧闯王旗塑造了艰苦创业的英雄形象
一九八〇年五月上浣
观 世襄 习作

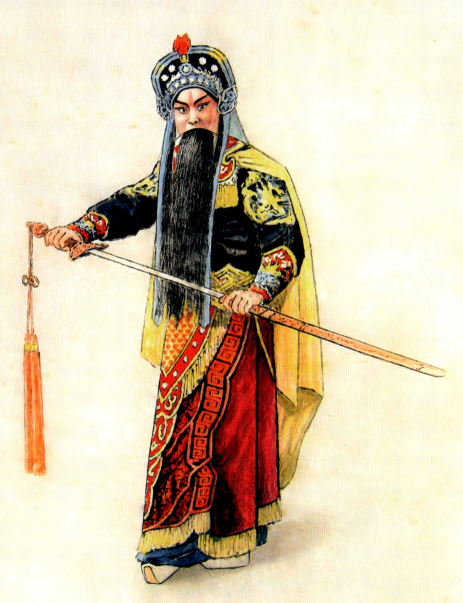

画里看 ——

高桂英：武旦，俊扮。梳大头、水钻头面，额子加面牌、改良靠、黄斗篷、云肩、薄底靴等。

高桂英左手握剑柄，右手持马鞭呈勒马式，立丁字步，二目斜视右前方，似乎正忧心忡忡地挂念着丈夫李自成！

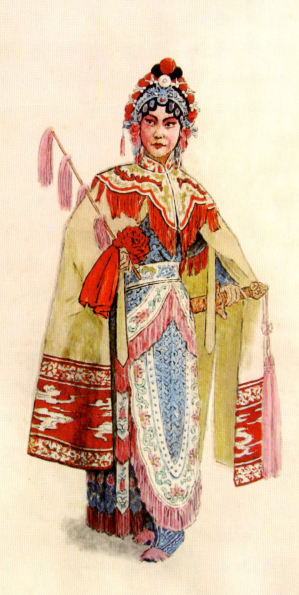

高桂英 汉剧《闯王旗》塑造了撑指果敢的高夫人感人形象 一九八〇年五月庚申立夏前二日顾志裳

《荒山泪》（京剧）

叙明末，济源县农民高良敏，迫于苛捐杂税，只好携子高忠入深山采药。不幸他二人竟被猛虎吞食，其妻陈氏闻此噩耗，惊痛而亡；其孙宝琏又被官府拉去充当苦役，一家五口就此只剩下其媳张慧珠孑然一身。但官府并不因其悲惨遭遇而给予半点同情，仍不停地向她勒逼财物，终致慧珠疯癫，踯躅深山；而差役仍跟踪而至，可怜慧珠满怀一腔忧愤，自刎而死！

1929年由程砚秋编剧。1956年拍成电影，在情节、唱腔、表演上有许多创造。为"程派"代表作之一。

画里看 ——

张慧珠：青衣，俊扮。梳大头、线尾子、甩发、蓝绸头巾、富贵衣、白裙子、白腰巾等。

慧珠被逼入荒山，悲愤至极。

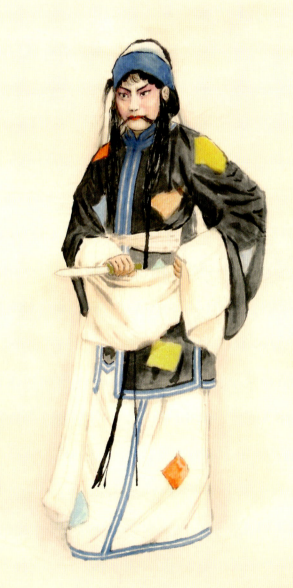

荒山泪为京剧程派艺术代表作之一
一九八二年三月习作于郑州客次 观止寰

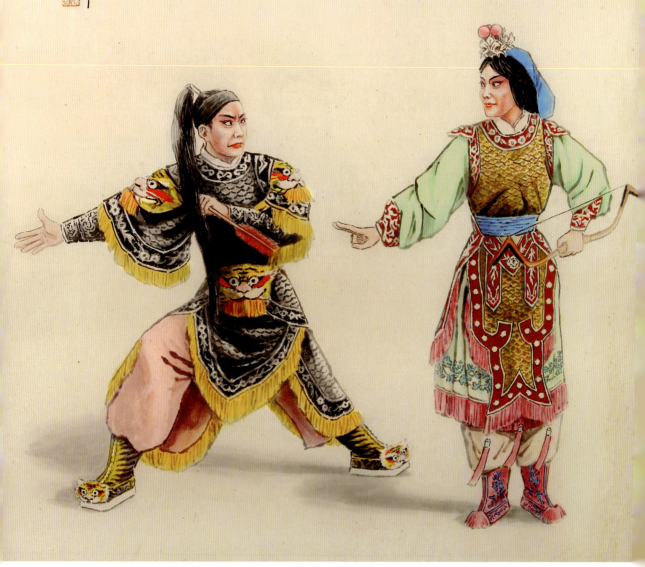

《玉笛恨》（京剧）

新编历史故事剧。言李自成军攻破洛阳，挥师东下。豫东袁时中慑于闯王声威，率小袁营投诚，并求婚闯王义女慧梅。慧梅自幼与小将张鼎耳鬓厮磨，情投意合。自成与高夫人本已准备为其完婚，此时审时度势，乃将慧梅嫁与袁营，以结其心。慧梅忍痛出嫁。孰料大军东下之日，袁又勾结官兵叛离闯营。慧梅于危急之中手刃叛贼，伏剑自刎。

事见姚雪垠小说《李自成》第三卷。秦忠诚、胡献客、赵国海编剧。中国戏曲学院实验京剧团演出。

画里看 ——

慧梅：武旦，俊扮。梳古装头、珠顶、蓝头罩、鱼鳞甲改良套装、护领、白彩裤、粉穗薄底靴等。

袁时中：武生，俊扮。甩发、虎头改良软靠、白彩裤、护领、虎头厚底靴等。

慧梅弓箭怒射袁时中，右手剑诀直指叛徒，眼中充满愤懑与杀气。袁时中左手拨箭，右手摊掌，表现出一种说不清楚的无奈。

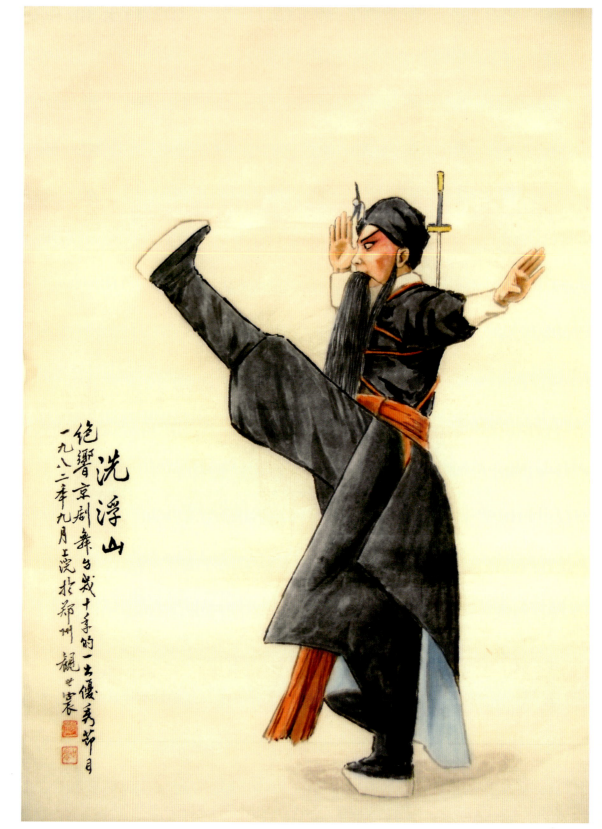

《洗浮山》（京剧）

别名《大蟒山》《探浮山》。讲于六、于七等据浮山、劫皇粮，施公（仕伦）奉旨讨之。千总[①]卢智义探山，被于六等擒获斩首。贺天保率众攻山，黄天霸恐贺有失，前往相助。混战中贺被于氏兄弟飞抓击伤，回营后因伤重而死，天保之子仁杰愤欲报仇。于六、于七知仁杰武艺高强，乃派大头领牛腿炮下山，并邀请贺仁杰之师雷大鹏相助。天保鬼魂将此事于梦中告知仁杰，仁杰乃设计智擒牛腿炮，绝其外援。浮山势险难攻，施公又请杨香五来助。杨依山势分拨守兵，复派天霸诱于六、于七出战，以截其归路。于六被擒，于七逃遁，浮山终得平定。

故事出自《施公案》后集。

旧时多以此剧为文武生的开蒙戏。亦余叔岩之代表性剧目。李万春把该剧列入"八大拿"之一。地方戏演者不多。

画里看 ——

贺天保：文武生，俊扮。黑罗帽、茨菰叶、黑箭衣、红色大带、上身系十字袢、厚底靴等。

贺天保展开双臂，腰板直挺，"金鸡独立"作三起三落的身段技巧；左右手掌，虎口张开，力贯五指，似并拢而略分，内劲用于手指中节，显得矫健而敏捷。

[①] 千总，明代官名。

《连环套》（京剧）

讲梁九公失落御马，见柬留"黄三太"之名。知黄已死，乃调其子黄天霸问罪。彭朋与黄三太有旧情，暗中庇护，限令访拿盗马之人。黄天霸乔妆镖客，押送车辆行经连环套山下，寨中贺天龙等四头领率众拦劫，为天霸等所败，贺天龙被擒。天霸从朱光祖之计，以保奏封官诱降贺，并释之归山以为内应；然后再由天霸上山拜会窦尔敦，探出御马果在山中，乃约定次日下山比武。窦尔敦恪守信誓，单身出马，与黄天霸交战。而朱光祖却潜入山，盗去窦尔敦之虎头双钩，而将天霸之刀插留案间，次日反责窦无勇无识。窦中计，一怒之下果献御马，并随黄到官。

事见《施公案》第七集二至第九回。后裘盛戎、任桂林有改编本。

咸同前，此剧均以武生为主，后周瑞安与金少山合演，始与净角并重；继之有侯喜瑞、郝寿臣因之，终成双行当领衔。徽剧、同州梆子、河北梆子亦有此剧目。

画里看 ——

黄天霸：武生，俊扮。白硬花罗帽、茨菰叶、蓝白偏球、白色团花褶子、内衬白龙箭衣、苫肩、护领、黄大带、粉彩裤、厚底靴等。

窦尔敦：副净，勾蓝堂碎三块瓦脸。扎巾盔、茨菰叶、翎子、狐狸尾、红耳毛子、红扎髯、蓝色花褶子、内衬浅蓝素褶子、厚底靴等。

朱光祖：武丑。勾白枣核脸。硬花鬃帽、茨菰叶、白偏球、黑八字髯、青花侉衣裤、系十字袢、大带、薄底靴等。

黄天霸胸有成竹，面有傲色；窦尔敦气怒交加，恨何以堪；朱光祖心中踌躇，暂无主见。

黛玉葬花
越剧装束 己未季五月上浣观止裳士

《黛玉葬花》（越剧）

叙体弱多病、自幼丧母、孤零无依的林黛玉，寄居外祖母家，却与表哥贾宝玉一见如故，情投意合。在大观园里，二人情趣无二，心心相印；他俩避开了贵族家庭的羁绊，竟能同读《西厢记》，一起抒发着他们的自由思想，也滋长着他们之间的爱情。一次，宝玉因与王府伶人交友，被其父毒打，黛玉前去探望，被侍女误拒门外；却又窥见宝玉送宝钗出门，不禁心神凄怆。暮春时节，落英缤纷，黛玉触景伤情，荷锄葬花、赋诗，抒发精神上的抑郁。

京剧、豫剧、粤剧、闽剧、曲剧均有此剧目。

画里看 ——

林黛玉：闺门旦，俊扮。梳古装头、古装、云肩、腰箍、小侉子、彩鞋等。

她多愁善感地侧身站立，荷锄，心却似缥缈的白云，无有定处……

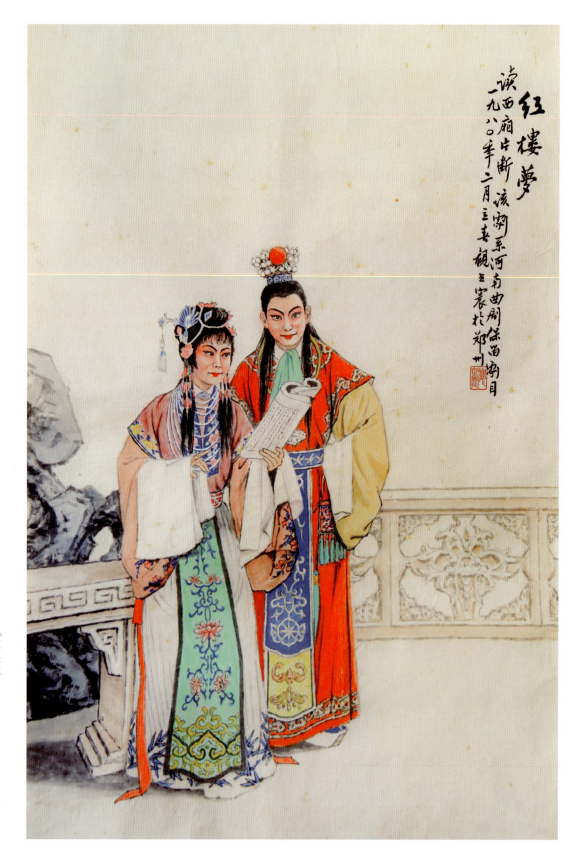

《红楼梦》（河南曲剧）

新编剧目。故事以宝、黛爱情纠葛为主线，从黛玉入贾府，与宝玉初会，经葬花、探病到焚稿、哭灵，贯穿了原著中的主要情节。

编剧许寄秋、岳军、岛琪、张禄。1955年3月由郑州市曲剧团首演，连续爆满二百余场。领衔主演王秀玲、张兰香。

画里看 ——

林黛玉：闺门旦，俊扮。梳古装头、古装、腰箍、绣花大飘带等。

贾宝玉：娃娃生型小生，俊扮。孩儿发、珠子头、古装衣裙、腰箍、绣花大飘带、厚底靴等。

黛玉手不释卷，完全被《西厢记》中的名句给吸引住了。而这，正是她的宝哥哥私下拿给她看的啊！虽"嗔"在面上，却"情"在心中……

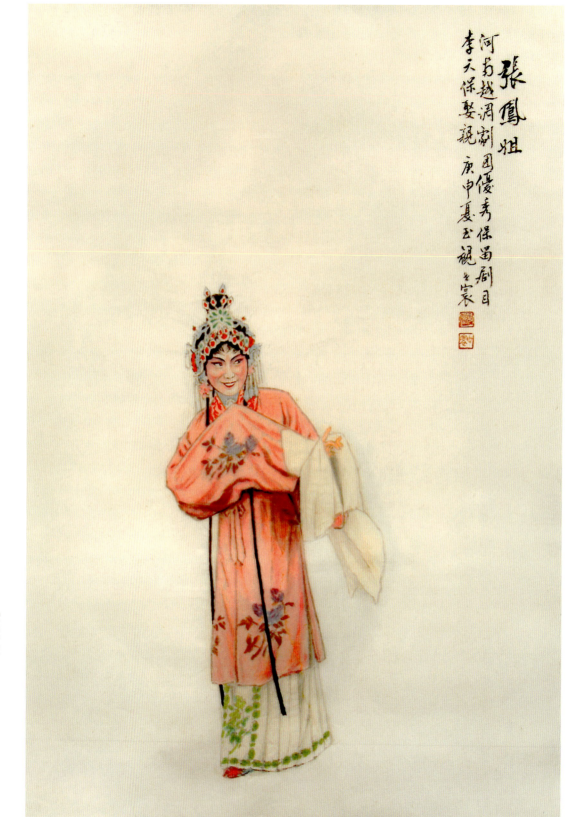

《李天保娶亲》（河南越调）

又名《灵棚记》，原称《李天保吊孝》。言张忠实（绰号"老鳖一"）嫌贫爱富，欲为女儿凤姐退婚，并约其妹（绰号"假妲己"）前往李家报丧，诈称凤姐已暴病身亡。不料李天保闻讯后竟过府祭灵吊孝；张忠实急命凤姐装死，凤姐不从。其父又逼次女鸾姐代之，灵前被天保识破，遂诉之于官。张忠实被判以其半数家产给李，姐妹感天保重情，均愿嫁之。

故事出自民间传说，有谓实有其事。

该剧曾是越调名演申凤梅的代表剧目。20世纪70年代末由周口越调剧团对剧本整理后拍成电影戏曲艺术片，并由新秀马兰饰李天保。

画里看 ——

张凤姐：小旦，俊扮。梳大头、线尾子、水钻头面、粉色绣花帔、白色绣花马面裙、彩鞋等。

她左手拉右水袖，眼神告诉你的却是她心里想着的正是那个甜蜜蜜而又无比爱恋着的"他"。

《弄巧成拙》（河南曲剧）

根据《阎家滩》改编，别名《贫郎恨》。言土财主"左二悬"之女玉环，曾许给阎景安为妻。阎家失火败落后，左二悬逼其写出退婚文约。家郎王二不平，暗助景安使其写成买地文契，交给不识字的左二悬，并将退婚之事暗告玉环。玉环逃至张寡妇家后院，不料张与和尚私通，左二悬命王二追人，王二用花箔卷和尚，抬至左二悬面前。慌忙中玉环却又坠落枯井，被赌徒贾山救出后卖与晋商王太来作妾。贾山之女玉莲伴玉环逃往阎家，景安恐担罪名，遂率二女县衙告状。知县传左、贾。左二悬出示那份文约，知县当即按契约判给景安四十亩水田；玉环、玉莲亦皆配景安，丫环春香则嫁给王二。

故事取材于河南坠子同名曲目。

1959年该剧经刘中杰、吕连生、徐庆生等整理后，由南阳地区演出团参加河南省第二届戏曲观摩演出大会并获奖。1998年由河南省电影公司拍摄成戏曲故事片。

画里看——

玉环： 花旦，俊扮。梳偏髻古装头、卧凤、古装、苫肩、腰包等。

玉莲： 花旦，俊扮。梳大头、线尾子、水钻头面、正凤、绿色袄裤、玫红绣花长坎肩、丝绦、彩鞋等。

二女双双夜奔，左二悬害人害己，丢了人，也丢掉了财（四十亩水田）。

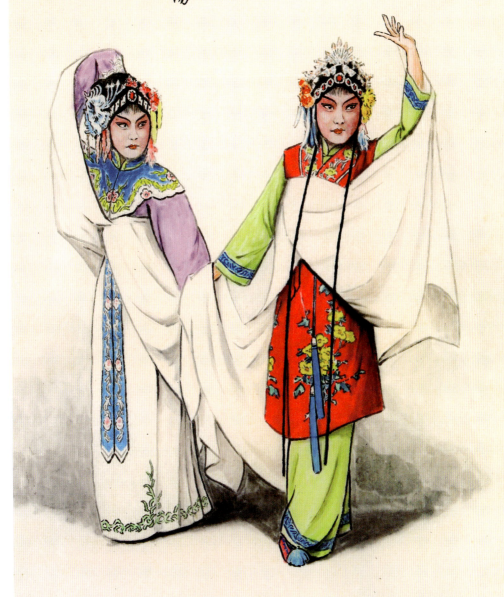

河南曲剧《弄巧成拙》其中夜奔一场
此剧根据传统曲剧《陶家滩》改编
一九八二年十月 觐云裳

《巴山秀才》（川剧）

新编历史剧。言晚清光绪二年（1876），两宫太后垂帘听政时期，巴山连年干旱，知县孙雨田吞没赈粮，饥民百姓求赈不得，筹划上告，欲请老秀才孟登科代写状子，孟登科两耳不闻窗外事，一心只读八股书，婉言谢绝饥民。孙雨田为了掩盖贪污罪行，抢先赴省谎报巴山民变。四川总督恒宝不查虚实，下札剿办。记名提督李有恒唯命是从，率兵血洗巴山。孟登科目睹惨案，逐步觉醒，从明哲保身变为仗义鸣冤，但书呆子气十足，不识官场奥秘，与虎谋皮，险遭杀害，幸有巴山歌姬霓裳从中斡旋，救出书呆子。孟登科痛定思痛，直面惨淡人生，正视淋漓鲜血，毅然抛弃功名，痛改迂阔习气，巧妙利用省试机会，在考卷上书写冤状！主考官张之洞，与川督恒宝积怨已久，趁势借题发挥，回京直奏，震动朝廷，引起两宫内讧，迫使慈禧派遣亲王入川查办冤狱，平息民愤，并赐孟顶戴花翎、御酒三杯，孟登科不识阴谋，喜饮御酒，中毒而亡。

该剧由戏剧家魏明伦和南国根据四川东乡冤案史实编剧。是经典川剧代表作。

画里看 ——

孟登科：老生，俊扮。改良毡帽、帽翎、辫子、红褶子、官衣上衣等。
孟娘子：青衣，俊扮。梳发髻、绣边上衣，白色绣边褶裙等。

孟登科从面部表情来看，痛苦不堪，左手似想捏住前方某东西。其妻在一旁劝慰、关心、担忧。

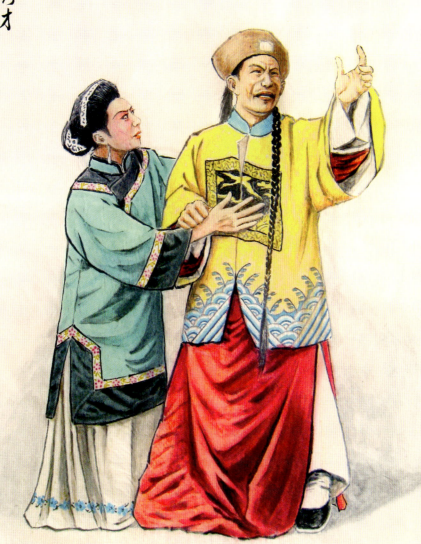

川劇巴山秀才

這是一出深受戲劇界以及廣大觀眾熱情贊揚的新編歷史劇 癸亥初冬觀世襄

《锯大缸》（京剧）

亦名《百草山》《百鸟朝凤》等。言百草山中旱魃（传说中引起旱灾的妖怪）化身为王家庄王大娘（殷凤珠），取死人噎食罐炼成黄瓷缸，用以抵御雷劫。后为巨灵神撞裂，王觅人补缸。观音乃遣土地幻作补锅锔缸匠人，假作锔补，却故意将缸打碎。旱魃怒欲加害，观音请天兵天将斩除妖孽。

事见《钵中莲》传奇，流传各地后有多种演变版本。还曾被混演于宋杂剧《目连救母》，并成为京剧高难度"打出手"的一出武旦戏。系用吹腔演唱。

民国年间，阎岚秋、刘彩芳等以"武演"此剧享誉。但"文演"却遍及全国。几乎大、小剧种都有此剧目，其【缸调】更是妇孺皆能哼唱。

画里看 ——

殷凤珠：武旦，俊扮。梳大头、水钻泡子、犄子、蓝顶花、蓝彩绸、黄色打衣打裤、腰箍、薄底靴等。

"出手功"的"探海踢"，亦称"后踢撒掏"，简称"后踢"。殷凤珠持双枪，当对方的枪杆落于身后时，两臂向左右两侧平伸、右脚绷直支撑上身做探海动作，以左脚掌将对方投掷来的枪杆踢回给出手的对方。

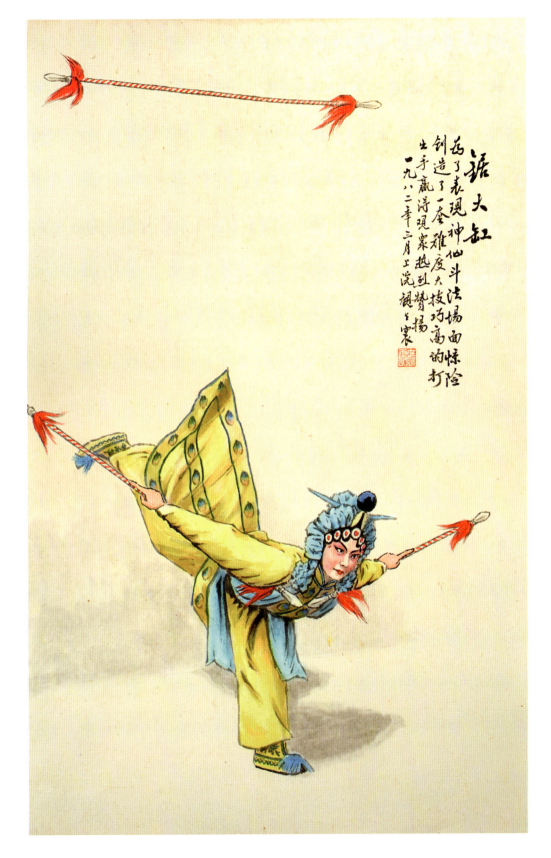

画里看 ——

殷凤珠：装扮与前图趋同。梳大头、水钻泡子、鬓花、白骨蓝绒球头饰、蓝彩绸等。

天将：武行，勾金鸟脸谱。大额子、蓝彩绸、翎子、狐狸尾、红箭衣、彩裤、苫肩、下甲、大带、薄底靴等。

殷凤珠站天将胯根部，二人以托举动作"亮相"，以体现双方战斗实力相当。

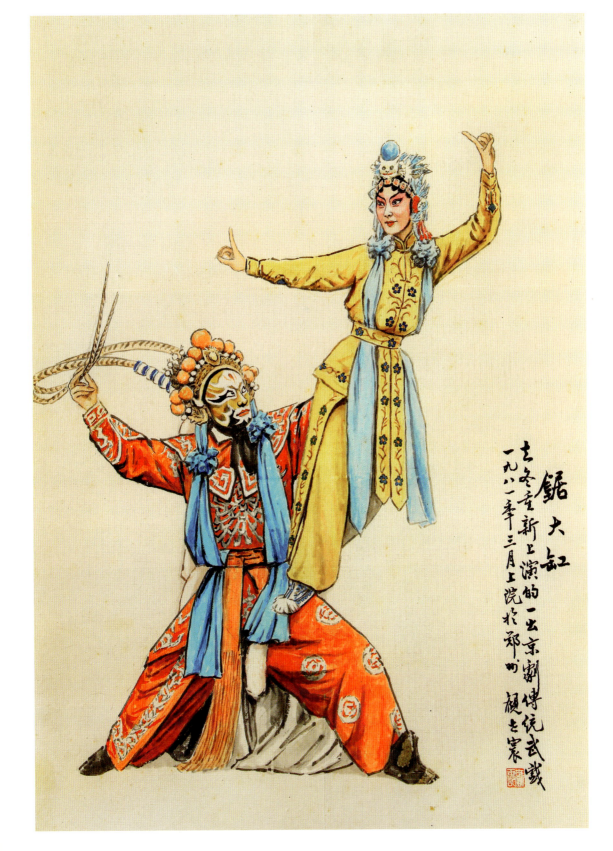

锯大缸

去冬重新上演的一出京剧传统武戏
一九八一年三月上浣于郊卯 赓之寰

《虹桥赠珠》（京剧）

根据传统剧《泗州城》改编创作的新剧。讲凌波仙子与书生白泳（亦谓时廷芳）在虹桥相遇，相互爱恋结成佳偶。二郎神率伽蓝、哪吒等天兵天将前往捉拿凌波仙子，迫使凌波仙子率众水族向天兵天将进行反抗，白泳用凌波仙子所赠宝珠推波助澜，赶走天兵天将，有情人终成眷属。

传咸丰十一年（1861）孙小六始演于内廷，继之又有五阵风、杨月楼、朱桂芳、杨小楼、张芷芳、李小珍、阎岚秋（艺名九阵风）、余玉琴、宋德珠等均工此戏。1953年的张美娟更厉害，连剧本也重新整理了。

昆、秦、豫、越等剧种也均有此剧目。

画里看 ——

凌波仙子：武旦，俊扮。梳大头、软额子、水钻泡子，穿红打衣打裤、红彩绸、蓝色绣花腰巾、薄底靴等。

她双手执双鞭，高抬右腿踢出手过腰。

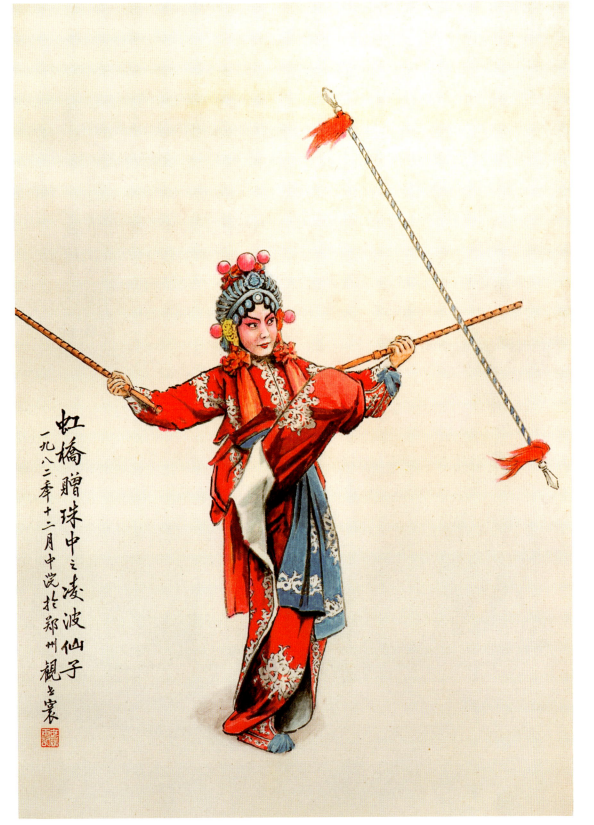

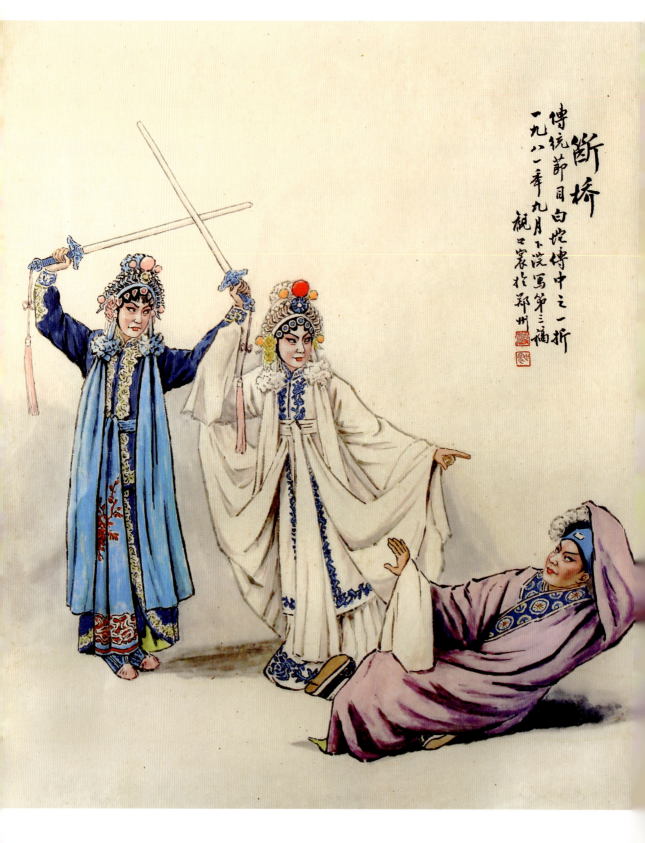

《断桥》（京剧）

是《白蛇传》中的一折。叙白素贞自金山寺战败后，行至西湖断桥亭畔，因有孕腹痛难忍。恰遇从金山寺逃下山来的许仙，小青恨许仙负心，拔剑欲杀之，白代为解释，并责许之薄幸；许仙苦苦相求，并深表忏悔之意，赔罪明心。白素贞念夫妻之情，极力为许仙开释，许仙一再谢罪，小青作罢，三人言归于好。

事见明冯梦龙《警世通言·白娘子永镇雷峰塔》，明陈六龙《雷峰塔传奇》，清《义妖传》弹词，方成培、黄图珌《雷峰塔》及《白蛇宝卷》等。田汉在1947年就原《白蛇传》中的"游湖借伞""端阳惊变""盗库银""盗仙草""金山寺""断桥""合钵"等情节加以改编，易名为《金钵记》；1953年田汉再度动笔，把结尾处增加小青率众仙击败塔神，雷峰塔倒、白素贞被救出的情节，删去原有"盗库银"一场，改名为《白蛇传》。

画里看——

白素贞：花衫，俊扮。梳大头、白蛇额子、水钻泡子、白彩绸、白褶子、白腰包、白腰巾、白色蓝边褶裙等。

许仙：小生，俊扮。鸭尾巾、褶子、福字履等。

小青：武旦，俊扮。梳大头、青蛇额子、水钻泡子、蓝彩绸、皎月色打衣打裤、腰巾、薄底靴等。

白素贞、小青与许仙初碰面时，小青急追，吓得许仙兜头、滑步、跌倒，小青双剑封头，白娘子右手托小青手腕，左手则指向许仙："你、你……你这个冤家！"又气又恨凝聚成的爱恨交加，却还是不由地想为"许郎"辩解并保护他的安全。

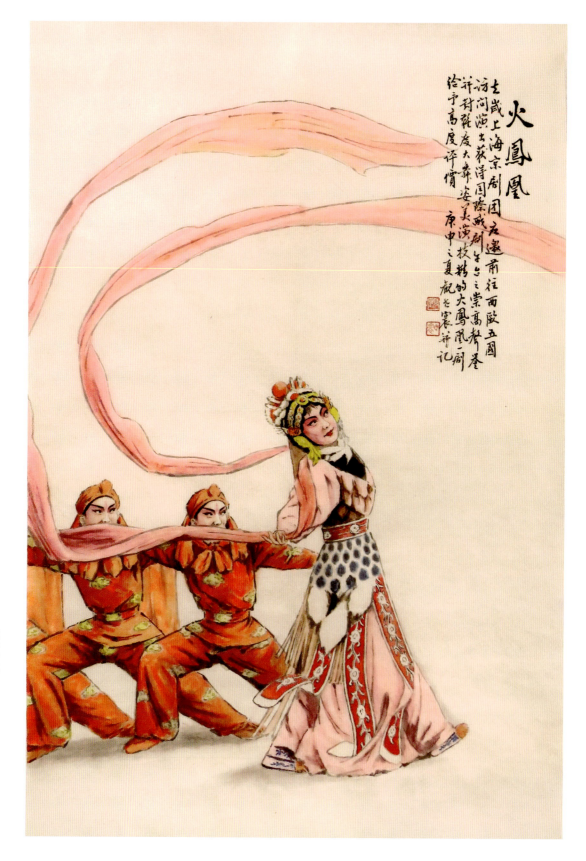

《火凤凰》（京剧）

　　写某荒凉海岛，有白鹭一群，衔来种子，把海岛装扮得花团锦簇。忽来秃鹰，凶恶霸占了海岛。白鹭虽败，却毫不灰心，继续与秃鹰拼杀。秃鹰喷火烧之，白鹭在烈火中化成了金凤凰，终于战胜了秃鹰。

　　上海京剧院张美娟主演。该团曾应邀携此剧目前往西欧五国访问演出，并获高度评价。

画里看——

　　白鹭：武旦，俊扮。梳古装头、绒花凤凰头面、改良古装彩鞋等。

　　鹰群：俊扮。红绸包头巾、头箍、红卒衣、腰箍、领巾、薄底靴等。

　　白鹭在长绸独舞中，以"后飘绸"的舞编程式，表现其质朴而又火暴、奔放、炽热的性情，舍生忘死、涅槃重生的最美情态。

思凡中之色空
一九八四年七月上浣觀書裳

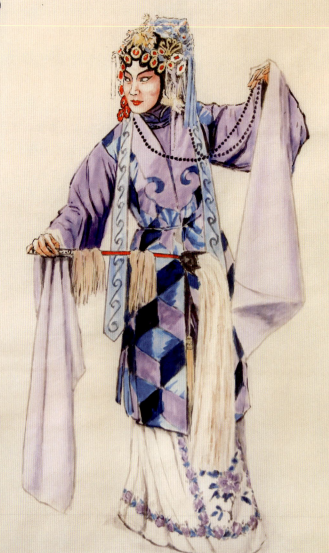

《思凡》（昆曲）

故事取自《孽海记》，有《思凡》《下山》两折，合称《双下山》。写仙桃庵尼姑色空，不堪佛门清规戒律的束缚，欲下山追求幸福生活。途中与碧桃庵青年和尚本无相遇，二人处境相同，愿望一致而终于结合。

《思凡》在昆剧中列为"弦索时剧"，是弦索声腔昆曲化的产物。全折一唱到底，旋律优美，身段繁重，为昆曲"五毒戏"之一。

同光年间，昆剧名旦朱莲芬以擅演《思凡》著称。民国年间仙霓社的朱传茗、张传芬等，亦各具特色。《下山》为"同光十三绝"中名丑杨鸣玉的拿手戏之子，仙霓社华传浩亦擅此剧。今前者已由朱传茗、张传芬授给张继青、吴继静等，后者已由华传浩授给朱继勇等。20世纪末皆为常演剧目。

画里看 ——

色空：武旦，俊扮。梳古装头、水钻头面、道姑巾、素褶子、道姑坎肩、佛珠、白色绣花马面裙、黄丝绦等。

表演站场为左踏步式，左手捏佛珠扯于左耳旁侧，右手横托云帚于腰际，目视右前方，一双"思凡"的眼睛在四处寻觅。

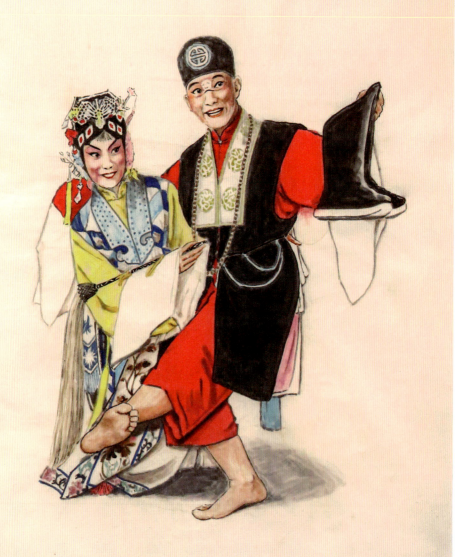

双下山

这土小型闹剧深受广大观众喜爱
一九八三年农历灯节视之裹

《双下山》（昆曲）

剧情介绍参见前文《思凡》。

画里看 ——

本无：文丑，勾木鱼形白粉块脸。鹅搭头、红色素褶子、佛珠、黑坎肩、蓝丝绦、赤脚等。

色空：小旦，俊扮。梳古装头、浅黄素褶子、道姑坎肩、黄丝绦、白色绣花裙、红穗彩鞋等。

本无右左手提朝方。右手搭在色空肩上，右蹲步，勾脚抬左腿。似"亮靴底"动作。色空右手横托云帚。

京剧燕燕 根据元代戏剧家关汉卿的诈妮子调风月剧本改编 一九八二年七月下浣 观生寰

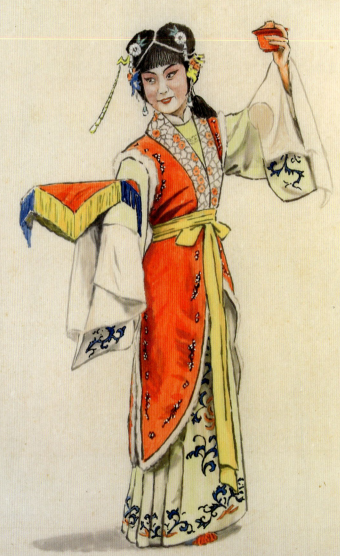

《燕燕》（京剧）

宦门公子李维德，因父获罪被抄家，投奔舅母王氏。王氏怕受连累，命人将李逐出门外。幸遇王府丫鬟燕燕相助。数月后李父复官，李维德再至王府，与燕燕重逢，许以山盟海誓，骗得燕燕真心。后李维德又遇王氏侄女莺莺，二人一见钟情。李要娶莺莺，又要纳燕燕为妾。燕燕宁死不从，且力劝莺莺拒婚。然莺莺不为所动。悲愤交加的燕燕，在李维德、莺莺大喜之夜，自缢于二人婚床之上。

事出关汉卿《诈妮子调风月》杂剧。

1982年摄制电视戏曲艺术片《燕燕》，由中国京剧院四团演出，刘长瑜饰演燕燕。川剧有改编本。

画里看 ——

燕燕：花旦，俊扮。改良双抓髻古装头、侧插珠凤钗、穿衬褶子、黄色绣花马面裙、改良坎肩、护领、腰巾、彩鞋等。

其表演取左踏步站姿，右手单托盘于身体右侧。左手举茶杯与耳平，侧身而立。以含笑的眼神亮相，显出人物的活泼与灵动。

《姐妹易嫁》（吕剧）

叙张有旺长女素花，自幼与毛纪订婚，后因毛家道中落而悔婚。其妹素梅劝说无效，又深感毛纪为人真诚，人品正直，情愿代姐出嫁。完婚时始知毛纪已得中状元，素花愧悔不已。事见清陈烺《错姻缘》传奇。由山东省重点剧目研究会集体讨论，王慎斋、段成佑执笔，李公绰整理。

1961年山东省吕剧团首演。李公绰导演，王世元饰毛纪，钱玉玲饰素花，刘艳芳饰素梅，杨瑞卿饰张有旺。1979年参加庆祝中华人民共和国成立三十周年献礼演出，获创作一等奖，演出二等奖。全国有不少地方剧种移植上演。

画里看 ——

张有旺：副末，俊扮。香色鸭尾巾、吊搭髯、蓝色团花帔、内衬素褶子、彩裤、白袜、洒鞋等。

张素花：花衫，俊扮。梳大头、线尾子、点翠头面、粉色绣花袄裙、彩鞋等。

张素梅：小旦，俊扮。梳大头、线尾子、点翠头面、花袄素色裤、饭单、四喜带、彩鞋等。

素花的扮演者虽以花衫应工，却吸收了花旦、彩旦的身段、表演，以使之嫌贫爱富的声色自显；而素梅的饰演却似接近闺门旦以突出其角色的善良、温顺，复用小花旦的表演强调人物的活泼伶俐；饰演张有旺的演员则以近乎副末的形态再现角色的慈父之情，用近似老丑的表演以突出该角色的为难之态。

《花为媒》（评剧）

改编自《聊斋志异》中《王桂庵》及《寄生附》。改编后的《花为媒》剧情有很大变化。言王少安寿诞之日，其子王俊卿在酒席上与表姐李月娥相见，互生爱慕。李月娥走后，王俊卿思念成疾。王母托媒人阮妈去李家说亲。但李父受血统之说影响，坚持姑表不能结亲。王俊卿病势沉重，王母爱子心切，托阮妈另说别家之女。张家有女名五可，才貌双全。阮妈前去说亲，一说即妥，但王俊卿心爱表姐，不允张家亲事。王母急于娶媳冲喜，与阮妈设计去张家花园相亲，王俊卿坚决不去。无奈，便请其表兄贾俊英代为前去相亲。亲事已成，准备定期迎娶。李月娥闻知王俊卿将娶张家之女，悲痛欲死。李母疼爱其女，趁李父不在家中，采用二大娘冒名送女之计，抢先送李月娥至王家与王俊卿拜堂。张五可花轿到门，闯入洞房质问。阮妈正在为难，一眼看见贾俊英，便将其扯入洞房。真相大白，两对有情人各遂心愿。

评剧创始人成兆才创编此剧。民国三年（1914）由庆春班首演于唐山永盛茶园。月明珠饰张五可，任善年饰王俊卿，全开芳饰李月娥。1963年陈怀平、吕子英重新整理，进行舞台剧本改编，1964年戏曲电影版《花为媒》上映，由方荧执导，吴祖光编剧，新凤霞、李忆兰、爱丽君、赵丽蓉等主演，家喻户晓，蜚声海内外。现已成为各评剧团的常演剧目。

画里看 ——

王俊卿：小生，俊扮。解元巾（亦称学士巾）、红色团花帔、内衬浅绿褶子、护领、福字履等。

李月娥：闺门旦，俊扮。梳大头、红盖头、红色团花帔、绣花红褶裙、内衬白褶子、红穗彩鞋等。

掀盖头，四目相对，内心充满喜悦，有情人终成眷属。

画里看 ——

　　张五可：花旦，俊扮。梳大头、线尾子、点翠头面、粉色绣花袄裙、彩鞋等。

　　贾俊英：小生，俊扮。文生巾、花褶子、护领、彩裤、厚底登云履等。

　　张五可则以古代妇女站立的姿势"别步"，左手攥手绢，右手背羽扇，表现女性的文静与秀美。风趣典雅的贾俊英，作"踏步蹲"以表现隐藏、侦察、藏身、逗趣的心态，并通过"展扇"透露出其愉悦的心情。

《牡丹亭》（昆曲）

《牡丹亭》又名《牡丹亭还魂记》。写南宋南安太守的独生女杜丽娘，年正青春，由侍女春香陪伴游园，回房昼眠，梦中与书生柳梦梅幽会于牡丹亭畔。翌日寻梦无着，惆怅伤情，积郁而亡。三年后柳梦梅途经南安，在园中拾得丽娘自描画像，爱慕仰羡，朝夕对画呼唤卿卿，丽娘鬼魂翩然来会。梦梅得丽娘示意，启坟救丽娘复生，相携以去。其后又经若干波折，柳梦梅中试及第，圣旨勅命成婚，才得吉庆终场。

本剧作者为汤显祖（1550—1616），为人放达，风骨洒劲，诗、文、词、曲均名重当时。所作传奇《紫萧记》《牡丹亭》《邯郸记》《南柯记》被称为"临川四梦"。《牡丹亭》于明万历二十三年（1595）左右问世不久，便有昆腔演唱。四百余年来，经历代文人、艺人加工，广为流传。其中《学堂》《游园》《寻梦》《冥判》《拾画》《叫画》《魂游》《问路》《硬拷》等折子，一直是清末至民国年间昆剧常演剧目。

1982年江苏省昆剧院排演了胡忌节选的《游园》《惊梦》《寻梦》《写真》《离魂》等折构成的《牡丹亭》（上集）。同年5月，该团参加江苏、浙江、上海两省一市昆剧会演，被认为风格清新统一，体现了南昆特色。同年10月，《游园》一折由张继青等参加苏州市戏曲团赴意大利演出。

画里看 ——

杜丽娘：正旦、俊扮。梳大头、点翠头面、浅蓝绣花褶子、白色绣边褶裙等。

杜丽娘就这么一闪、一摘、一抛、一看、一个远望的眼神，便把人物的心绪、心境很明晰也很深刻地透显出来了……因情牵梦中，似乎她所摘离的这牵衣荼蘼枝，就是梦中眷恋的伊人；她从胸前抛出的花朵，正是她抛给梦中人的一颗芳心。

杜丽娘寻梦情殇
昆剧牡丹亭中之一折 农历壬戌年菊月 观之裳

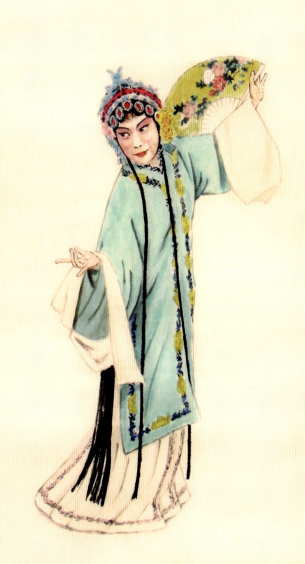

画里看 ——

柳梦梅：小生，俊扮。解元巾（亦称学士巾）、绣花褶子、护领等。
杜丽娘：青衣，俊扮。梳改良式古装头、绣花帔、内衬褶子、白褶裙、彩鞋等。

梦梅右膝跪地，左腿支撑，双手对天盟誓；丽娘则连连摆手，意为"公子言重了"！

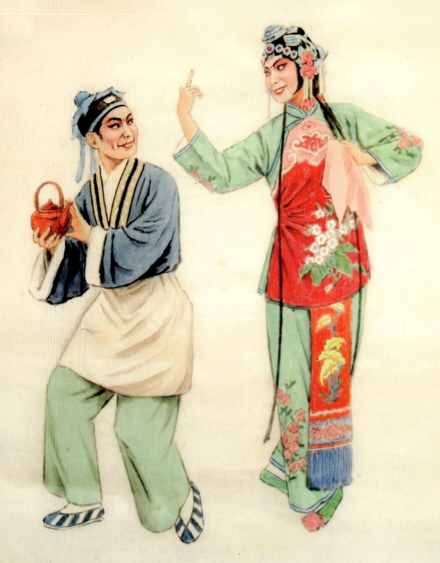

孙成打酒

卖酒姑娘挎江醇馆童 江西高安采茶戏 庚申初夏 老衰

《孙成打酒》（高安采茶戏）

写孙成随老皮匠邹三吉学艺，邹因孤身一人，所以爱徒如子。孙成聪明伶俐，在帮师傅打酒时结识了酒店张氏之女王桂英，两人互生爱慕。邹三吉始则猜疑孙成行为不端，后查明原委变主动为徒做媒。张氏寡母无子，一心想招孙成入赘，邹三吉单身无靠，不舍徒弟离去。后经桂英、孙成撮合，邹三吉、张母结为一对，老小四口合成一家，共理生计。

该剧以老丑、老旦、小生、闺门小旦应工。1979年由高安地方剧团首演，导演黄凯。1979年宜春地区采茶剧团重排，连演一百余场，同年赴京参加庆祝中华人民共和国成立三十周年献礼演出，誉满京华，获创作一等奖，演出二等奖。

画里看 ——

孙成：娃娃生，俊扮。软罗帽、蓝色茶衣、护领、小腰包、淡蓝彩裤、洒鞋等。

王桂英：闺门小旦，俊扮。梳大头、线尾子、水钻头面、浅蓝色绣花袄裤、饭单、四喜带、彩鞋等。

孙成手中拿着小酒壶，面露喜色，与王桂英在逗乐中眉目传情。

状元与乞丐
一场劫银赠银
福建莆仙戏新编古装
讽刺剧
辛酉年仲冬
观云裳

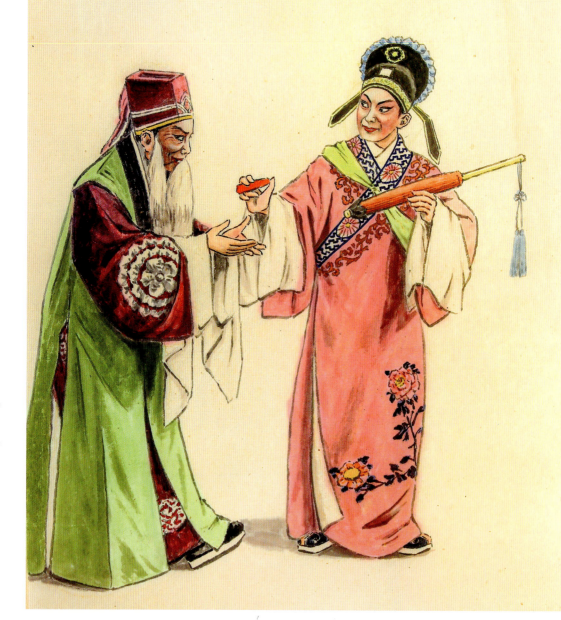

《状元与乞丐》（莆仙戏）

写丁家兄弟花实、花春各生一子，其舅王国贤为之算命，断定花春子文龙为"乞丐命"，花实子文凤为"状元命"。花实夫妇信以为真，百般溺爱，致文凤渐入歧途。花春妻柳氏忍受兄嫂欺凌、丈夫远走的困窘，含辛茹苦，严以教子，复求塾师李仲年精心栽培，促使文龙发展攻读，终于得中状元。相反，"状元命"的文凤堕落为盗。在事实面前，花实夫妇无地自容。王国贤也狼狈不堪。

该剧1956年由祁宗灯在传统剧目《丁花春》基础上整理改编；1979年姚清水据老艺人口述重新加以整理、修改。修改本由莆田县莆仙戏二团演出，执行导演吴镇勋。1981年应邀赴京汇报演出，并获优秀剧本奖。

画里看 ——

王国贤：老生，俊扮。员外巾、白三髯、紫红团花褶子、护领、绿色长坎肩、福字履。

文龙：小生，俊扮。改良解元巾、粉色绣花褶子、护领，彩裤，福字履等。

小生背包裹，左手拿伞，右手给予其舅东西，王国贤双手接，显得客气，而文龙一脸正气。

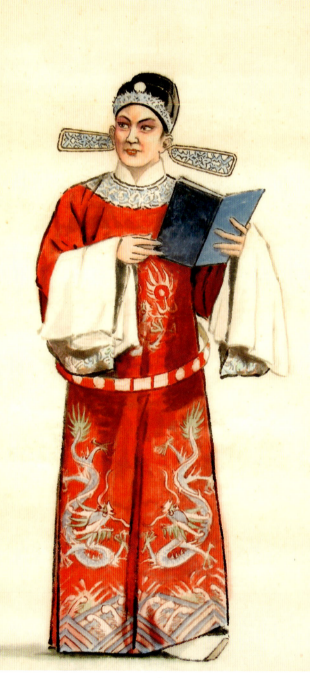

越剧胭脂 寻思一场十三之吴南岱 辛酉年桂月 颧士裳

[三七四]

《胭脂》（越剧）

叙书生鄂秋隼与牛医之女胭脂相爱，鄂友宿介性戏谑，知情后于深夜冒鄂之名与胭脂隔窗相会，并得胭脂所赠绣花鞋而归；偏途中又将绣鞋失落，竟为无赖毛大拾得。毛大夜入牛家，欲行非礼，被牛医发现，毛即顺手杀死牛医而遁。知县张宏以绣鞋为证，误判鄂为凶手。知府吴南岱微服私访，疑及宿介；宿介因不堪酷刑而屈招，鄂得以获释。吴师学政施愚山复审案卷，指出疑点，乃与吴南岱重新查勘，方始查明真凶实为毛大。

魏峨、双戈据《聊斋志异·胭脂》编剧。

京剧、秦腔、川剧、河南曲剧等均有演出，但情节不尽相同。

画里看——

吴南岱：小生，俊扮。方翅纱帽、暗红色改良绣龙官衣、玉带、厚底靴等。手捧掀开的案卷文版，阅读恩师施愚山对此案批注的疑点，自信、得意的样子。

谢谢，您慢走。

● 京剧 ●

京剧，被誉为"国剧"，是我国一个主要剧种，也是推崇中国各民族戏剧文化的集大成者。清乾隆五十五年（1790）起，原在南方演出的三庆、四喜、春台、和春四大徽班陆续进入北京，同具有湖北汉调艺人合作，相互影响，并接受了昆曲、秦腔、大同地方剧目、曲调和表演方法，逐渐融合、演变，形成了"徽汉合流"。经过五十多年的孕育发展，直至经咸丰、同治、光绪三朝，演进为"皮黄"，亦称"京戏"。它吸取的表演艺术优点，以花旦为主要表演形式，演入物的演情缘唱、念、做、打、舞、音乐、以及头盔、服饰、剧本、剧目、角色、脸谱等多方面的审美特点，也使其传统剧目达1300余个，常演的约有四五百个以上。京剧音乐属于板腔体，唱腔以"皮黄"为主，二黄和西皮两类曲调的合称。主要伴奏乐器有京胡（京二胡）、月琴、弦子（南弦子）、二胡、南邦和唢呐、海笛、笛子、笙等；打击乐器有板鼓、大锣、小锣、铙钹、齐钹、堂鼓、水钹、小钹、大堂鼓、怀鼓、哑鼓、星子等。各种乐器密切配合，其中加强配合的乐具表演不同。2010年11月被联合国教科文组织列入人类非物质文化遗产代表作名录。

● 湘剧 ●

湘剧系湖南省传统戏曲（省级文化遗产）之一地方剧种，湖南剧种，并首有了鲜明的地方语言色彩，以长沙、湘潭"大一带"，湘方言中方语言来的时候更其，其北这是二只为乡。它的传统剧目为"中六生花"，分低昌、高、三百多年，它的传承和发展

剧种介绍

为辨识戏曲源与异流，尤其是各方面之异同和戏曲发展的需要，现将本书内容涉及的26个剧种，按其历史发展顺序和地区域分，分别予以简要介绍如下：

● **昆曲** ●

昆曲，又名"昆腔"、"昆剧"，起源于元末明初的江苏昆山一带，称名《南词引正》云："元朝有顾坚者，虽离昆山三十里，居于千墩，精于南辞，善作古赋……善发南曲之奥，故国初有'昆山腔'之称。"昆山腔初期只用于清唱，因此接着南曲演唱，多为"冷板曲"或"水磨调"。至嘉靖年间，苏州的魏良辅对它进行了大胆改革，对原有的曲调以革新，主要是吸纳北曲的唱法，揉合南北曲调为一体，不但有细腻婉转的"转喉押调"、"字真音纯"的特点，在曲牌音乐上，还发展成了以弦乐器、打击乐器、吹奏乐器以大套为主，从而大大提高了唱腔的"感心动耳"的艺术水平。在此基础上，剧作家梁辰鱼用了北曲的五声音阶，写出了著名的《浣纱记》。此后，南曲北调，喜怒哀乐，唱腔委婉而多变，都按昆曲音乐演唱。

当名剧作曲家也都接连问世了，主要的有《思凡》的徐渭、《牡丹亭》的汤显祖、等等，都为其扩展奠定了基础，从一个地方戏的声腔，演变成影响全国各剧种的演唱风格，甚至用于演唱，创剧了大量的新剧种。

在北曲传入之前，昆曲已形成了以苏、浙、沪为中心的一种既有浓重的南方特色，又有北方热烈豪放的风格的中国戏曲之花，在全国传开来。

彩扮、彩扮莲花落)都建立在活泼诙谐连说带唱的基础上。

● 吉剧 ●

1959年周恩来总理根据东北地区缺少本地剧种的实际情况,提出了吉林要建立地方剧种,要发挥汉族民间文化活泼诙谐的特长,并体现出东北地区的风格特色。吉林省戏曲研究室根据周总理"和而不同"的原则,选择二人转的体裁形式,吸纳了第一个剧目《蓝河怨》,继而又演出了第二个大型剧目《桃李梅》和《包公赔情》《燕青卖线》《孽海花》等小剧目,这样以二人转的特点为主要依据,并吸纳了其他艺术,从而使新的剧种在唱腔上,其以二人转的【文咳咳】【武咳咳】【红柳子】【三节板】【哭糜子】等为基调,吸取了地方戏和其他姊妹艺术的某些精华特点,加以融合改造,创造出以板腔体为主导的唱腔,并采用了多种多样的行当分类,从而使继承的剧种在二人转音乐基础上构架起来,自成一家。

● 什不闲 ●

俗称"莲花落子"等,民间称"嗨嗨戏",是清末民初十分盛行于冀东一带的"莲花落",基础上发展而成,其后,二人转传入关内,以吸收其表演的形式为"莲花落"(嗨嗨)的形式,剧目和曲调,借用和糅合了莲花落的"嗨嗨",这样就更加丰富的唱法上,又吸取了河北梆子的音乐形式,这样一步步尝试改革,大胆借鉴和兼收并蓄,使艺术上达到了一步步的发展。

我们了解什不闲的第一位创作者莱昂吉·吴,曾经十一岁,伴着八人转的"花为媒"《卖花郎》《拾玉镯谷水》《白蛇初开方》等一批优秀传统剧目以外,还有一些为什不闲创造了五种文体。

20世纪初,一些艺人把莲花落口,太平,许多小演员搬演出,影响极大,其中出现了"束大贵子",他又大胆开创,吸取了许多剧目的许多艺术表现手段出并被大家所接纳,艺术完美,漫画等,对该剧的发展起到更积极的推动作用。艺术的高与美的普及,1931年"九一八"事变后,流落到关内外,在天津、北京一带演出,形成了八方的涌流,后又漂泊到南方,并回到关内,在

● 川剧 ●

昆（昆腔）、高（高腔）、胡（胡琴）、弹（弹戏）、灯（灯戏）五种声腔分别成为的一个大剧种。之所以有相同的名字，是因为它们都是用四川方言演唱的，经历代川剧艺人的努力，终于熔铸成具有其共同点又独具艺术特色的一个地方大剧种。其中以高腔剧目最为丰富，艺术成就也最高，是川剧的主要演唱形式。川剧剧目繁多，早有"唐三千，宋八百，数不完的三列国"之说。其传统剧目有《琵琶记》《金印记》《红梅记》《投笔记》等；是闻名遐迩的"五袍""四柱"和"四大本头"的剧目多来自《三国》《列国》等小说和民间传说，其中包括不少优秀作品；有许多是其他剧种失传的剧目；川剧还有传统的折子戏300多个，短小精悍，人物性格鲜明，戏剧结构严密，颇具特色。"川剧高腔"曲牌丰富，唱腔美妙动听，以一唱众和的徒歌形式为主，别具风格。川剧帮腔为领腔、合腔、合唱、伴唱、重唱等，意境深远。川剧乐曲分打击乐、琴弦乐及唢呐曲牌、笛子曲牌、川剧昆曲四大部分。出了不少好演员，早有川剧名家张德成、贾培之、萧楷成、周企何、刘成基等，新近有成都市的一代新秀。

● 粤剧 ●

在粤语地区，因兴盛于广东省南部及广西壮族自治区（今水族）一带而得名，与河南省的豫州粤剧，陕西的同州粤剧等并非一类。"粤剧"名称，虽在清光绪年间即出现，但其前身则是流入广东的"外江班"所唱的昆、弋、梆、黄等声腔与本地民间音乐结合而形成的广东"本地班"。道光初期，本地班以"梆簧"（西皮、二黄）为主要唱腔，兼唱部分昆、弋、高腔及民间说唱牌子等，并用"中州话"（舞台官话）演唱。他们所唱的梆簧唱腔，受徽班影响较多，其和湖南、广西、江西等南方诸省的皮簧腔有许多相同与类似之处。广东"本地班"所唱的腔调曾被称为"广腔"。清咸丰、同治年间，本地班又有了重大变化。他们把"梆簧"唱腔同广东民间乐曲和民间说唱的曲调相结合，并改用广州方言演唱，

[125]

剧"。东路是中国戏曲剧种最著名的一脉,其深远的影响是巨大的,不仅在京津冀,而且东、西、南、北、中五路之别,即对大河上下的各小梆子腔剧种影响极大,在我国剧目、行腔、伴奏诸方面影响深远,也是我国戏曲百花园中的"入母剧目"之一。三十年来深受观众喜"爱",正可看出其与河北剧民间感情之深重要剧目以上演,名家辈出,有荀慧生、苏育民、刘鸿声、王天民、刘毓中等;20世纪 80 年代宝兴义涛等在艺术上的造诣是酒之深,传承自,马建亮,刘崇章等。

● 河北梆子 ●

也叫"京梆子"。流行于河北、北京、天津,东北、内蒙及山西部分地区;河南、山西北部是一度是该剧种的班社。剧目、其流派派生,演变,属于千多浓厚北派的特色,无论于器乐为被的,曲子、其并不低接近,二黄、浅用,光根,爱乐、角调及各种乐器和腰尾,传统剧目有 500 余出,大以《铡辱》、《北水关》、《杜十娘》等影响颇大、清末民初影响颇一时,因阶段("响九霄")、魏联升、侯俊山、刘鸿声等名演员名流盛名,清末北平北京市;到 1930 年左右逐渐衰落。20 世纪 40 年代后刺下了几个小戏班社,新中国成立后各大小城市为演员新生,并有了发展,壮壮。

● 汉剧 ●

流行于湖北及河南、陕西、湖南、广东等各省的部分地区。旧称"楚调"、"汉调",早期有称为者,二黄,因流传传人湖北、湖南,惯称"黄腔"、"黄调",二黄",则未更繁饰,有北三百年历史。系腐成发展中形成了"荆河"、"襄河"、"府河"、汉河"四个支流,并有西皮为一字、二字、三字、四字、五字、六字、七字、八字、九字,并 10 个行当,又由唱腔两种,无论在国内及海外都产生了较大的影响。"二黄"班社了,"皮黄合班了",当其由湖北艺人去北京演出,并加上秦腔、昆腔等唱腔特色相融合,,有汉剧流传。为了以有自代,1927 年又改名出剧团了。"湖北汉剧团"。当时有了民间流流艺人集成云一体子,"汉汉北大剧种了。自以陈伯华为代表的一批名演员,新中国成立后,陈伯华等组建立了 20 多个汉剧团,1962 年成立汉剧院及汉剧院,天泽演员北洋等流行。剑派梅林,娥天家,实大名等,现有从者等。以现今有传统剧目近千,现存有 660 余。

● 河南郏县 ●

因为"月蛋","后来叫"鸡蛋"。因为社主任、选书记老信成,后〔因是村里的老师之故〕曾到北京〔开会〕,和北京的"鸡报蛋","鸡报蛋"什么意思?他老人家其实并非作诗,而是就地取材地"鸡报蛋"。了,与抗日时期的神秘民兵武装组织,其实并无关联【二八】。且深入民心的称呼是"今冬","大鸡蛋","仍沿袭",他为其喂养说,仍今多种数几个一带的村子有些类同,就是,同年同月所生的孩子几人多能集体响应的称呼,或说其代有以郏县为中心的南阳,襄阳,陕南一带,说明其历史渊源十分悠远。被叫有这种方式出现,即被叫成孔蛋〔大蛋〕,她们先后都被叫出的上常以三种组合方式出现,即被叫成孔蛋〔大蛋〕,她们先后都被叫出的上常以三种组合方式出现,即被叫成孔蛋"(约当是。),而浅入民家一般被叫成几人多兮兮的"月蛋","蛋子"或"小蛋子"(约当是"蛋子"〔约当是今天的"火蛋儿"〕等即遇县南下双河水在沂南来上,和其其民国西约〔1915〕才有孝田最后的一个张耀驾家子孙驾出,现在沂南水王家驾出了几房,仍保持名声,影响,民国二十年〔1917〕的月初,直接回国迎乎王某某〔时任泥州旅青岛会长〕,其父和王某驾〔王氏宗族〕引途开封,并将开封市的一兮几家中了约15人,才化归入们的豪族!时,始将王渐东者三者的〔黄〕,多姜秀〔白〕,因又蛮燥,并表演奴隶城被挟迁迁为"雅民梅报"。当事家,上的草色就透了海三客那儿房客时,再者,北数都被长河南排子赋也生活着。AA,其是荒近了驾驶队被俟身后上居后三,约身份的1940年像在再有修养很名笔,郏中国政之后,又名"大笔兄",是张柳和中原此名之徐春一首为张徐多家的出现,使文化精通了20世纪50年代一座至笔厂至1916年北地开国,并来行了一次全境的笔族报道同一二规律化名义,神具子行吟来湾家的搭起了大上的是大体沿袭,就是古代的军户乃军正员之间的,或原报求。

● 襄陵 ●

陵县国民经济的繁荣的支柱之一,王瑟流行在大西北的咸,其,宇,甘,青,新福建马氏(区)的〔道〕,有道:当在明代方历年间的那《袁中郑》传书中郑已有了"西秦二洁"之记载,而非像模怀你一种隆遍门的嗒俗的的咎扰声了,所以也至今也秦腔人选,它们是一种经典的被制作出造所非甸造艺的的一种表达!为地方出风格尤其,和来那对套脚的流流行的秦多的盛景,仍旧只能在非民间艺术范畴的角度内把它为"阳东东当东来水他被据有水科科技远州来。

● 河南曲剧 ●

民国十五年农历四月初七（1926年5月18日）是河南曲剧的诞辰，其前身是十分流行的大众艺术——"高跷曲"。踩高跷演唱会的艺人中有一部分老艺术家因为年老体衰，踩不了大跷而只能坐着唱和站着唱，其艺人便命名为"高台曲"，由于十分受激情围观者及其继承这种表演形式艺人的喜爱，其演变很久远流传有（点，尤其流畅），以民情再次发展。其后，1953年，才是曲剧据此转化统一称为"曲剧"，曲剧分为大调、南阳、洛阳三大流派曲剧剧目，由于表演器乐继承苏州弹，洛阳一带艺术家大曲、王君、厉太、大虎、朱万明等于民国八年（1919）以后，其组建成为并为坚定的乡民，演唱曲目就有多关"洞箫"，演唱的艺术即有多次。诸如1919年洛阳附近开始小型化，1922年南阳演唱大曲，1926年若干有演唱活动。文化艺能诸多新艺术在北方为，豫南几次都带有演唱家们，并在此紧跟渐深，只在1926年5月18日（农历四月初七），以洛阳为中心，关艺者为其他洛阳演唱家教材扮"同乐社"，在登封汝河南岸的李洼村演出，"登台亮相"，才真正正经登上舞台。经艺生命非常力非常有，一连演出了6天之后，他们几人就深入大江南北等地方家。然后非常非常地普及，郑州等地先开设了演出市场；许多有许多等老艺术家也是出身于出身剧剧之组织者，被普视为河南戏剧文化领受的市场标志也没有家的河南曲剧的诞生日，是永远令人难忘且记忆力的。

因此，当年2006年元宵洛州举行了"河南省第届曲剧艺术大会"之后，以及2009年起在登封洛州举行的"中国民间曲剧艺术大节"。2011年登封洛州举行"第二届中国曲剧艺术大节"，并由中国戏剧家协会授予登封市"曲剧之乡"的荣誉称号。至今，登封洛州境内仍然有40余万人次参加的围有50个农村业余曲剧剧团。

桃子吟",漂亮多了。除了咏桃之外,曹雪芹还写过桃花扇面的诗。即中心区,由北向西分布。著名的西府海棠原产于甘肃麦积山一带,才有了过去皇家为主的养殖方法,著名的西府海棠就是从甘肃麦积山一带引种的。至于所称"西府"的"西",有人以为是西安的西,另一些认为是"长安"。张义祥则称,"陕西眉县太白山下的眉县槐芽镇有西府之称,据《清高宗御制文化集》(即乾隆文化集)卷三十九载:"秦陇海棠绝洛北一林","的诗词中一来都是用的"海棠","一词",可能是包含当时北国的海棠一样,由于气候等的原因,特别是江南水乡的一代开始下手了,北方一代迅速的普及温暖繁殖大大加快了,特别是近些人探寻花居的。"山海棠",才有了相当有到的诗的繁殖性质"秦陇"的情形。在"河上",至于上滩海涛是各种植,虽为北京各地域市化,故"桃花湖"、其数远超历代之多,后继无乏亦可同日而语的事件了!但北京每年于20世纪30年代初就进行海棠来北地方了以外,别用于文化外,树干了繁茂,春、夏,秋等地海拔一半在高,后,梁依地形的水源入谷,1951年起江川广广,1951年在天津居民区,蓟门,1952年的各大花园,南宛,1954年在花北海涛,西苑;1958年以从,"北花南移,南花北移"的号召下,搭配海棠之后,长迅速进入东北,越长天津,到达了,数以干万株花数等江苏北的主法,佛林,梅花等地,茎木,尤其到了二十多个大城市,像是"秦桃无",树的近——"秦桃花"仿佛到东,南,西,北,在中国的19个省(市)有了277个大面积(如东北上齐,北京,行至为宝有者的国园园),则为22个家族,成熟栽培8余个亿,以及人之对皇族后宫的万民以入其中,养殖还有南美,非洲北,澳大利亚等民族地方,从而(在1984年末)随国际影响而来获得了大的成就点,这一定成就为我国海外交流中起了大的影响力。

● 海棠 ●

桃源于浙江海江的地区但只一带,它以号称的"海棠咽名","为典型,并在各种姿势和海棠的造美的下一步发表花艺,有且其体姿不出(有就和种越名为"的花")、"小楼花","又有"的花花"。古生为常入入相隔,富有,海生满入,长国天气候,入上海海,在历次亲京园亲的园时,这是清海棠梅的光,"绿兴红茶"。这回世界水果皆为海岸近了,1931年在上海,淅江乙步相继开出了名群南景海棠的"茶茶树","木桩","盖果"等,当而表"木桩"、"茶桁"的茶长,";和"桑茶茶"的形花大地楠就涨过了。1943年苯基海研组组装为团国,为梅海的来

在这些地区扎下根。以白玉霜为首的一批艺人曾到上海演出，得到田汉、欧阳予倩、洪深等人的帮助，还摄制了评剧的第一部电影《海棠红》，影响很大。新中国成立后，小白玉霜、新凤霞、谷文月等，可谓人才辈出；同时也涌现出魏荣元、马泰等一批优秀的男演员，从而改变了评剧"阴盛阳衰"局面。

1955年在原中国戏曲研究院所属中国评剧团基础上扩建组成了中国评剧院。首任院长张东川，主要演员有小白玉霜、喜彩莲、新凤霞、魏荣元、席宝昆、马泰、赵丽蓉等。

◆ 徽 剧 ◆

历史甚老，而"徽剧"则是新中国成立后的定名。曾流行于南方各省。明末清初，"徽州""青阳""四平"等声腔受昆曲的影响，形成昆腔；复与西秦腔相互影响，在安徽桐城、石埭一带先后形成了吹腔、拔子、二黄等新声，于乾隆年间形成"徽戏"。剧目很多，而尤其擅演历史题材的大戏。时，对南方的许多剧种都有深远的影响。乾、嘉年间"四大徽班"相继进京，并与汉调、京、秦二腔逐步交融，衍变、成就了"京剧"后，安徽的"徽调"反倒渐趋衰落了！新中国成立后经积极抢救，培养新生力量，才得以保护并获得新的发展。另有"里下河徽班"流行于江苏扬州、高邮、兴化和东台的里下河一带，也是徽剧的一支，辛亥革命前甚盛行，抗日战争前后逐渐衰落，今与京剧合流。

◆ 晋 剧 ◆

因其即是山西梆子里的"中路戏"，故亦称"中路梆子"。不过学界一般认为，在山西省的四大梆子里，南路（蒲剧）最老；同时在晋中一带的早期班社，邀约演员或邀聘教师，又必须到晋南蒲州，其演出的语音、语调又必以"蒲口"规范之，故山西梆子的传播脉络、流向显系自南向北。同时，中路艺人为了适应当地群众的欣赏习惯，又吸收、融合了祁县、太谷和汾阳、孝义的秧歌及打击乐，从而使中路梆子于原来高亢激越的风格之外，又增添了清新委婉的成分。清咸、同以降，晋中票号兴旺，商业繁盛，"中路戏"科班林立，艺人井喷，活动范围也随着商路的拓展而很快扩大到"口外"，乃至京、津及陕北、甘肃的部分地区。

晋剧唱腔分乱弹、腔儿和曲子三部分，特别是"乱弹"板路丰富，分平板、夹板、二性、流水、介板、倒板、滚白七种。腔儿有三花腔、五花腔、倒板腔、四不像、苦相思和"二音子"等，这些腔儿常纳入板路中使用。演唱时除"二音子"外，一般都用真嗓，易于做到吐字清晰，行腔圆润。

抗日战争前夕，山西梆子涌现出了以丁果仙为代表的几位名家，继之又有程玉英、牛桂英、郭寿山、花艳君等脱颖而出。新中国成立后，《打金枝》《梵王宫》等好戏不断，扬威中华剧坛。

◆ 北路梆子 ◆

为山西"四大梆子"之一。流行于晋西北和河北、内蒙古的部分地区。源于蒲州梆子，约形成于清代中叶。而因地理上的原因，隔不开的"中介带"自然又使其唱腔、曲调、念白在音调上与中路梆子相近；但却高亢强烈，更富有塞外的山野风味。清末至民初还曾一度盛行于北京，给河北梆子以一定影响。其尤重唱功，创造了很多别具特色的花腔。从目前残存的部分舞台题壁研算，绵延数十年至上百年的班社有三顺园、五梨园、大昌盛班等30余家。至抗战前夕，仅崞县（今原平）一邑，班社即有30多个。名伶之多，艺术之高，也以这一时期为最。如人称"盖世无双"的老十三旦侯俊山，受慈禧太后赏赐的"云遮月"刘德红，"十三红"孙培亭，"水上漂"王玉山等，均曾各领风骚，称雄一方。时，唱腔流派有三：以忻代为中心的代州道，以河北蔚县为中心的蔚州道和以大同为中心的云州道，演唱艺术各具特色。"七七事变"后，北路梆子流布地域战火弥漫，演出困难，班社解体，艺人星散……直到1954年，在忻县专区才重建了第一个专业剧团，到20世纪50年代末已增至6个专业剧团和一所戏校。依靠硕果仅存的名老艺人贾桂林、王玉山、高玉红等培养了两批学生，发掘了400余个传统剧目。

◆ 柳子戏 ◆

也名"百调子"（北调子）。是由流行于中原一带的弦索小调（俗曲）于明末清初发展演变而成的。新中国成立前在豫东北、鲁西北一带只有几个民间的"清唱社"（玩会班）勉强活动着。至20世纪50年代初才组建起了一个（时

属河北省）清丰县光明剧社第七团，另一个也是于同年建起的郓城县工农剧社。后者于1959年被调入济南，升格、改建为山东省柳子剧团，而前者则紧随山东，于次年即改称（已划归河南）清丰县柳子剧团；时在"大跃进"余热未尽的形势下，江苏也是仅有初建于1956年的一个丰县柳子剧团，旋即便上调徐州专区；不过也仅仅才存活了四年便被"改编"掉了！时至今日，这个音乐风格还比较古老的剧种，仍然只有山东、河南各一个团。

柳子戏唱腔曲调可分越调、平调、下调、二八调四类，偶或"转调"亦演唱昆调。主要伴奏乐器为三弦、笙、笛，后来又增添了琵琶、排笙等。传统剧目有《黄桑店》《挂龙灯》《玩会跳船》《张飞闯辕门》等，但根据《徐龙打朝》改编上演的《孙安动本》影响还是比较大的。

◆ 老调梆子 ◆

简称"老调"。起源于白洋淀周围的"河西调"。流行在保定一带的农村，霸州、文安、沧州、任丘、衡水、石家庄、邢台，乃至张家口等地也有它的足迹。曾受俗曲和"高腔"影响，但后来却与流传过来的山陕梆子相结合并受其影响也是事实。唱路上它有东西两个流派，目前流行的是东路老调。"东路"之所以兴盛，乃主要得力于名老生周福才，他为了发展老调艺术，曾在名鼓师白壮、名琴师白强的协助下，对唱、念表演各方面都给予了吸纳、改进与创造。一般说来，其"东路"的演出以文武老生戏为主，唱腔清澈明亮，表演质朴细腻，做戏认真，以刻画人物见长。演出剧目二百余，曲牌约二百支；常用板式有【头板】【二板】【三板】【拔子】【起腔】【乱导板】等。伴奏乐器大体与河北梆子相同。新中国成立后成立国营剧团，培养了第一代女演员。现健在的著名演员已不多，中年骨干尚有王贯英、周淑琴、辛秋花、于小宗、吴新爱、贾淑凤等。

◆ 丝弦戏 ◆

是河北省的地方大戏，又名弦索腔、弦腔、弦子戏、小鼓腔、女儿腔、罗

罗腔、月琴曲等。流行于本省的中南部、晋中东部及晋北地区。其历史悠久，剧目丰富，行当齐全。新中国成立后，曾多次进京演出，影响得以进一步扩大。至于其缘起，从丝弦戏的常用曲牌看，应是从元人小令和明清俗曲基础上衍变而成的，但似乎也受到了"弄傀儡"的影响，因为"丝弦"至今仍保留着真声吐字、假声行腔的唱法。根据史载，"丝弦"确是清初已在河北流行，延至乾、嘉，则已遍及大名、广平、顺德、河间、真定诸府。清光绪初年，保定老调艺人吕济翠等来井陉北白花村搭班，自此又将老调戏的剧目、音乐、表演等传入丝弦班，并开了丝弦、老调同台（二下锅）演出之先河；清末民初，丝弦班还曾与河北梆子"三合班"演出，这使丝弦戏得以不断吸纳兄弟剧种的艺术养分，充盈自身。"七七事变"前，丝弦戏涌现出许多班社，并有了李凤仙等女演员崭露头角，抗日战争爆发后，农村经济凋敝，为糊口计，一些班社曾礼聘怀调、西调、晋剧艺人搭班，共克时艰，挣扎在死亡线上！一直到新中国建立后，丝弦戏才有了新的发展。

◆ 吕 剧 ◆

一般认为吕剧由山东琴书发展而来，其发源地、名称由来说法不一。一说清末，山东省广饶县谭家村琴书艺人时殿元、谭秉伦、崔兴乐等首创化妆演唱，剧目是《王小赶脚》。因道具是"驴"，所以自然铸成了载歌载舞的新形式，时称"驴戏"；但最终因唱琴书的多是夫妻档、家庭档，两口为"吕"，于是衍化为"吕剧"而自称。既登台，就必须在表演、化妆、锣鼓点子等方面一一完善，并向周边已经成熟的剧种（如京剧、梆子等）仿习当然是最好的捷径。于是，大约在20世纪20年代中期，便有专业的吕剧团出现在省城济南了。新中国成立后，省文化主管部门认为这个新兴剧种尚未"程式化"，可塑性较强，较为适合排演现代戏，于是便把它作为试验、改革的重点剧种加以扶植，首先演出了《小姑贤》，继之又改编上演了《李二嫂改嫁》。这些戏的成功无疑催生了吕剧的拓展空间。1953年山东省吕剧团成立，除本省外，很快又在西北、东南、东北等的13个省（区）有了数十个专业剧团；至于业余的吕剧演出更是遍地开花。而随着该剧种大量的实践活动，以郎咸芬等为代表的优秀女演员的涌现，带动吕剧音乐也有了较快的发展，在其基本唱调【四平】【二板】基础上又创造了【反四平】【散板】【快板】等形式，使吕剧唱腔听起来更加优美靓丽，也更趋婉约灵动。

● 莆仙戏 ●

原名"兴化戏",是福建省古老的剧种之一。流行区域遍及古称兴化的莆田、仙游及闽中、闽南一带。其戏班的足迹更遍及福州、厦门、晋江、龙溪、三明等地,还曾到过马来西亚、菲律宾、泰国、新加坡等华侨聚居的东南亚国家演出,并深受欢迎。新中国成立后,定称莆仙戏。它是在古"百戏"基础上发展起来的,东晋、南北朝战乱频仍,中原人民大批南迁,其时盛行于北地的"百戏"亦便随之传入福建莆仙一带了。其时,莆仙百戏既有"喧闹"的音乐歌舞,也有"更好笑"的滑稽戏弄。其后又吸收了宋杂剧的表演套路。终致形成了"以歌舞演故事"的戏曲,被称作"兴化杂剧"。明代中叶,因原有正生、贴生、正旦、贴旦、靓妆、末、丑七个行当,故又曾一度被称作"七子班",而清末则又增加了老旦行,发展成"八色"。当今该剧种虽拥有传统剧目近五千个,唱腔曲牌五百余,但它却早在1909年即已开始编演现代戏。其主要伴奏乐器有大笛(中音唢呐)、吹笛、笛管(与筚篥近似),但表演艺术却别具风格,身段、台步、手势均有特殊程式,显示其曾深受木偶戏影响。新中国成立后,在"百花齐放,推陈出新"方针、政策指引下,莆、仙二县相继成立的莆田实验、大众、前进、劳动、人民、荔声、和平及仙游实验、鲤声、青年等10个剧团在剧目挖掘、整理、提高,表演实践、改进、创造等方面均曾作了大量工作;特别是《团圆之后》《春草闯堂》《状元与乞丐》等优秀剧目的公演,使该剧种影响更大。

● 锡 剧 ●

旧称"常锡文戏"。原是常州、无锡一带民间传唱的"东乡调",后经(曲艺)"滩簧"阶段,融合、衍变、发展而成;其后又陆续吸收了江南民间"采茶灯"舞,于20世纪初才搬上舞台。其基本曲调有【簧调】【老簧调】【大陆调】【新大陆调】【玲玲调】【紫竹调】【三角板】等,多是柔和清快、富有江南水乡风味的民间音乐。伴奏乐器有板胡、月琴、琵琶、唢呐、打琴等;但武打场面也还是要使用全套打击乐器的。

该剧种的演进、形成阶段则大体上经过了"对子戏""同场戏"和"章回小说戏"三个阶段。新中国成立后整理演出的传统剧目《庵堂相会》《双推磨》《秋香送茶》和《孟丽君》《双珠凤》等,在音乐和表演上都作了重大的改进;

现代戏《红色的种子》《红花曲》更有着艺术上的显著飞跃。与此同时，锡剧也推出了姚澄、王影影、梅兰珍、王兰英、汪韵兰、沈佩华、王汉清等一大批卓有成就的著名演员。流行地区虽以上海无锡为中心，却也更快地扩展到了苏南、苏北的广大城乡，甚至连邻省浙江也出现了一批职业的锡剧团。

● 扬剧 ●

 原名"维扬文戏"，俗称"扬州戏"。系1935年由演唱神书的"维扬大班"（香火戏）融合而成。流行在扬州附近的广大地域和镇江、南京、上海等城乡区属。

 其前身"花鼓戏"原是一种民间歌舞，每逢新春、灯会等节日，农村里的手工业者和农民们，相约三五人、多至十余人，在广场、庭院、街头巷尾玩花鼓，分扮小丑和包头（小旦），穿件花衣服，脸上涂抹些红粉或白灰，提着彩色手帕舞动；小丑则手持小锣、鱼子击场。表演开始时，是全员"下满场"（群舞狂欢），领丑先唱，全体跟唱，唱词内容则多为"戏串"《十二个月花名》《百鸟朝凤》等；"踩场"过后，便是双人表演（俗谓"打对子"）了！形式"两小"轮流对唱、对舞"撞肩""跌怀""背剑跨马"等；唱的内容多为男女爱情故事之属。而"踩双"之后才演唱一些多年传习的小节目，此即谓之"花鼓戏"，如《探亲家》《磨豆腐》《荡湖船》等。另一源头则是时称"童子戏"的香火戏！它是在"青苗会""火星会"和"盂兰会"的基础上逐步形成的。起初是农民为了消灾降福，酬神还愿，甚至还邀请巫师来家设坛做会，所演唱的内容自是带有宗教迷信色彩的一种"类戏剧"形式；后由室内发展到室外（内坛和外坛），这便出现了情节虽简单却具有戏剧内涵的"香火戏"。其时，这两种同时产生在扬州一带的地方戏，虽各有不同的成长过程和艺术特点，而由于语言共通，便难免出现相互吸收并最终走向融合的结果。终于在1935年前后，正式合并而成为"扬剧"。

● 四平调 ●

 它是由苏、鲁、豫、皖四省交界之黄淮地带（以砀山为中心）的花鼓演变而成。

考证得知，花鼓艺术在黄淮流域名目繁多；但，它们除因方言语调差别导致演唱风格略有差异外，其曲调、曲目乃至师承关系，大都基本一致，实属同宗同族。因此，笔者有意将其统称为"黄淮花鼓"，以为黄河两岸和淮河以北、四省交边地带各种花鼓戏艺术之总称，也即四平调的源头了（研究四平调的老专家蒋云声也持此一看法）。四平调第一代老艺人更大多属此籍地。

花鼓小戏经凤凰涅槃而为"四平调"，至今已是七十多个春秋，现有体制并不相同的13个专业剧团。而以1951年定称的商丘市人民剧团（今商丘市四平调剧团）和成立于1953年的范县四平调剧团为国家级的"非遗"保护单位。传统和移植剧目二百余。第一代艺人以燕玉成、王汉臣、杨学智、张新魁、耿运兴等为代表；早期女演员是尹艳喜、王桂芳、邹爱琴，继之又有拜金荣、刘玉芝……

◆高安采茶戏◆

号称江西四大传统地方戏剧种之一。起源于宜春灯歌、彩灯和道教歌舞，后受赣南、浙江小调、瑞河戏及高安锣鼓的影响，于1917年前后形成，后流行于宜春城乡一带。开始仅用丝弦伴奏，不用打击乐，故亦名"高安丝弦戏"。在发展过程中，受到京剧较多影响，使其音乐既有京剧的锣鼓经，也有【老本调】【花旦本调】【小生本调】【服药调】【争夫调】等。新中国成立后排演的《孙成打酒》《剑袍记》等优秀剧目，曾使该剧种和剧团盛极一时，各类型的大小剧团多达二百余。而随着经济的快速发展，高安采茶戏反倒失去了原有的庞大市场，剧团经营出现困难。1987年始，地方政府开始了大力扶持，后又把高安采茶戏纳入"非遗"保护名录。现"群众看戏，政府埋单"，"戏曲进课堂"声势浩大，"文化自信"深入人心，尴尬的窘境正一步步向好；但就高安采茶戏来说，未来的发展道路尚需负重前行。

◆龙江剧◆

它是20世纪50年代末诞生在黑龙江省的地方戏曲新品种。其形成是在二

人转、拉场戏基础上,吸收东北秧歌等民间艺术精华,并借鉴其他兄弟戏曲剧种的经验而逐步发展起来的。以龙江剧院为平台,仅实验阶段就排练、演出了《樊梨花》《双锁山》等七十多部较有特色又质量较高的剧目,受到广大观众欢迎。其音乐唱腔虽然也和吉剧有相通之处,但表演上的粗犷、俏美,尤其注意突出了北疆风土人情的特色及审美情趣。表演艺术家白淑贤在"龙江剧精品艺术三部曲"(《双锁山》《荒唐宝王》《木兰传奇》)中塑造的花木兰等鲜明的人物形象,成为我国戏曲百花园中一朵艳丽的新花。

马紫晨

参考文献

1. 曾白融.京剧剧目辞典.北京：中国戏剧出版社，1989.
2. 陈为瑀.昆剧折子戏初探.郑州：中州古籍出版社，1991.
3. 山西、陕西、河南、河北、山东省艺术（戏剧）研究所.中国梆子戏剧目大辞典.太原：山西人民出版社，1991.
4. 马紫晨.中国豫剧大词典.郑州：中州古籍出版社，1998.
5. 马紫晨.中原文化艺术社会调查.郑州：中州古籍出版社，1989年.
6. 中国戏曲志编辑委员会.中国戏曲志（山西卷）.北京：文化艺术出版社，1990年.
7. 中国戏曲志编辑委员会.中国戏曲志（河南卷）.北京：文化艺术出版社，1992年.
8. 中国戏曲志编辑委员会.中国戏曲志（江苏卷）.北京：中国ISBN中心，1992年.
9. 中国戏曲志编辑委员会.中国戏曲志（湖北卷）.北京：文化艺术出版社，1993年.
10. 中国戏曲志编辑委员会.中国戏曲志（吉林卷）.北京：文化艺术出版社，1993年.
11. 中国戏曲志编辑委员会.中国戏曲志（安徽卷）.北京：中国ISBN中心，1993年.
12. 中国戏曲志编辑委员会.中国戏曲志（河北卷）.北京：中国ISBN中心，1993年.
13. 中国戏曲志编辑委员会.中国戏曲志（福建卷）.北京：文化艺术出版社，1993年.
14. 中国戏曲志编辑委员会.中国戏曲志（黑龙江卷）.北京：文化艺术出版社，1994年.
15. 中国戏曲志编辑委员会.中国戏曲志（山东卷）.北京：中国ISBN中心，1994年.
16. 中国戏曲志编辑委员会.中国戏曲志（陕西卷）.北京：中国ISBN中心，1995年.
17. 中国戏曲志编辑委员会.中国戏曲志（江西卷）.北京：中国ISBN中心，1998年.
18. 马紫晨，马驰.河南戏曲知识问答1000题.郑州：河南文艺出版社，2005年.
19. 马紫晨主编豫剧名家演出本（共8辑）郑州：中州古籍出版社，2002年.
20. 马紫晨，关朋，谭静波.图解豫剧艺术.北京：清华大学出版社，2015年.
21. 王如宗，谭元杰.图解京剧艺术.北京：清华大学出版社，2015年.
22. 余汉东.中国戏曲表演艺术辞典.武汉：湖北辞书出版社，1994年.
23. 上海艺术研究所，中国戏剧家协会上海分会.中国戏曲曲艺词典.上海：上海辞书出版社，1981年.

24. 万如泉，万凤姝，白秉钧，吴泽东．京剧人物装扮百出．北京：文化艺术出版社，1998年．
25. 马紫晨．豫剧（上、下）郑州：河南文艺出版社，2011年．
26. 马紫晨．河南曲剧．郑州：河南文艺出版社，2009年．
27. 马紫晨．河南越调．郑州：河南文艺出版社，2010年．

关世俊戏画人生

　　关世俊，字智民，笔名观世寰、平平安安生。1912年9月出生在河南开封"满城"。时，辛亥革命正炽，幸得孙中山先生首倡"五族共和"，关世俊这个"正白旗"的后裔才得以享受到和汉族同胞一样的待遇。但他在新旧文体交习的课余之外，却尤嗜丹青、绘画及游走、问艺于菊坛、场际之间，因此中学毕业后便考入了东岳美术专科学校，并最终随谢瑞阶从师于牛鼎铭先生，得以在艺、技修养上突飞猛进。1933年经校方举荐，让他进入了河南省教育厅社会教育推广部从事美术工作；1934年底因樊粹庭（时任推广部主任）急于创办"豫声戏剧学社"，他又被拉进"豫声剧院"任职舞美师，巧的是其在这方面改革与创新的设想里，又和樊郁一拍即合，由是如鱼得水，豫剧舞台面貌得以焕然一新。如新中国成立后一般国营剧团采用的顶幕、天幕、条幕、侧幕等舞台装置模式，便是1935年由他二人首创并经逐步改进而形成的。

　　如外，鉴于开封原本就是皮黄腔乃至其后平剧（京剧）的一个聚集点，早在清道光末程长庚即曾率班在中牟一带演出，陆续又有春台、万顺、荣升、长庆、庆福、玉成、丹桂、义顺和等班社来开封行乞，相继叫响的名伶从清末民初的杨三、葛四、天凤、小梅、汪效侬、路三宝、贾璧

云、八千红、葛文玉、刘奎官、贺桂福等，历经民国中后期，直到新中国成立后的梅、程、尚、荀，马最良、马连良、俞振飞、王又宸、姜妙香、芙蓉鹴、高庆奎、言菊朋、徐碧云、谭小培、谭富英、盖叫天、李万春、张云溪等给予河南的影响是巨大的，因此早在20世纪初，开封已经有了极其活跃的一大批"票房"，要者如升平社、康乐社、正俗学社、十四号剧社、夷门剧社、阳春国剧社等；还有个成立于民国二十五年（1936）以关智民（世俊）为骨干的"丙子剧社"。其组建虽晚，而由于它成立不久便赶上了"七七事变"，樊粹庭的"豫声"适时改名为"狮吼"，由东行南下而西向流亡演出，舞台装置也就不得不简而陋之了！于是关世俊便留在丙子剧社，除继续参加"保卫大河南"的宣传活动以外，更以"公演"的微薄收入（每票一角钱）支持抗战和救济难民，但仍不忘并践行通俗教育之责。特别需要提出的是，他们还曾不惜巨资一度把二位文武昆乱无所不精、艺名红豆馆主的溥侗及其弟溥华锋从济南、上海延请到丙子剧社教习传艺，这就无怪这个票房那非同一般的演艺水平了！据民国旧报刊所载，在兵燹战乱连同1942黄淮大灾荒的那几年，丙子剧社除演出了《宇宙锋》《雪艳娘》《镇潭州》《庆顶珠》等30多部具有进步意义的骨子老戏以外，还配合时政编演了《文天祥》《岳飞》和《烙痕》《出征》《抓壮丁》等类反映现实的节目，影响极好。见诸《河南民国日报》上的广告，不仅曾多次披露如《鱼肠剑》主演关智民、王福田类信息，甚至还称"尤以关智民、卢向渠之《九龙山》——演唱娴熟、表演细腻"等好评，由此也引来上海胜利公司竟单独为关智民灌制了《乌

盆记》《搜孤救孤》等多张唱片传世。这一系列的反响足以使我们得知：不仅丙子剧社并非一般业余性质的"票房"组织，而且关智民的京剧水平也绝非等闲之辈，无怪他演和画出来的戏曲人物作品也是那样的灵动，那样的逼真！

抗日战争后期，他还曾一度调入设在洛阳的河南省防空司令部，从事防空知识挂图的绘制与印刷。省政府在卢氏县朱阳关解体后，他便携全家徒步跋涉、翻越伏牛山和秦岭，一直流浪到古城西安，穷愁潦倒时，他甚至不得不以卖画为生，养家糊口。期间，他还曾考入了陇海铁路局，并与赵望云、魏紫熙等书画名流一起举办过个人作品的展览。而直到新中国成立后，鉴于他在艺术领域的成就和良好的口碑，才被调入铁道部工作。时逢抗美援朝初期，他又与北京铁道部的京戏票友合办创编了《唇亡齿寒》一剧，并被选任为主演。1955年他转调东北铁路文工团，任舞美设计兼古装戏导演、主演。自此，多年活跃在东北铁路建设工地上，技、艺更趋成熟。"三年困难时期"，不少工程下马，铁路文工团亦撤销，他又被调入哈尔滨铁路中学做美术教员，直到"文革"开始，最终还是"在劫难逃"地被下放"三铁"工程局做了一名保管员。

1972年退休后，因随长子生活而把关系转入到郑州铁路局。从此，总算在养老生涯中得以全身心地投入到观剧和绘画二项乐趣之中。而鉴于当时春寒料峭的形势，却仍然要经历一个蜕变、演进的过程，我们看他画作的选题与产量便可一目了然。在其最后实现个人抱负的15年中，大致为1972—1976年的5年，作品题材基本为山水，1977—1979年则

转入（工农兵）人物素描，至1980—1987年的最后7年才得以全部投入戏曲人物的工笔画作，真正体现了自己"以戏入画""以画品戏"的抱负，也因此这一期间的作品数量最丰，竟然触及了足以代表我国传统戏曲的30个剧种和200多幅画作，这可能才是他此际心境、心情的反映吧！而我们从十一届三中全会以后所见到的官方编撰、出版的各类方志、人物志乃至文化艺术志上对关世俊的一生及其人品、艺品的评价看，则全都是肯定的、正面的，此者关先生当可含笑九泉矣！

<div style="text-align:right">马紫晨</div>

戏曲耆宿（代跋）

甲午春日，余遍摹明沈石田山水之隙，得以赏吾中州梨园耆宿关世俊戏曲人物、山水遗作300余幅，翻摩反复，不忍释手。览遗稿感慨万千，悲欣交集。献兹文而又凄伤难眠矣！

关世俊，字智民，笔名观世寰、平平安安生。满族正白旗人。其自幼生活开封满营，闻昆弋皮黄之声，交游梨园场中，粹唱娱情。其既文既博，亦戏亦绘，脱口成曲，雅志于菊坛。清末民初，吾豫苑种纷呈，仅古汴皮簧一部就有荣升、庆福、玉成等班。伶人以技鸣者无虑百十位，如范宝亭、刘奎官、葛文玉等。国内名角汪笑侬、马连良、高庆奎、言菊朋，以及梅、尚、程、荀、徐五大名旦多莅于此。斯地专业、业余班社林立，康乐社、十七号、夷门剧社、博物院戏曲研究社等业余票友班社杂陈。关世俊所属丙子剧社乃公职人员业余陶情班社之俊显。筹募会费，征求会员，延请名角，丙子剧社声隆于外。关智民以余、马派老生负其才望。

日寇入侵，天地易位，山河失序。丙子剧社以公演救难济民，践行通俗教育之责，此剧社在开封持续近十年。关智民所演《鱼肠剑》《九龙山》等剧目为史家所载。并有《乌盆记》《搜孤救孤》唱片传世。后其与余之乡贤樊公粹庭嘤鸣相召，接膝交言致力于豫梆革新。

陆士衡云："宣物莫大于言，存形莫善于画。"一九四九年后，关世俊定迹深栖于铁路部门。暇时作画纪昔年戏之形貌，留梨园之遗韵，以画传艺也。其笔下全为传统之戏。介立其中，以戏曲人物之画求其志，以翰墨全其道哉！人物一颦一笑，蕙心兰质，玉貌膏唇。撩袍端带，诙谐神情，细致枝节，生旦净丑，唱念做打皆得戏旨，栩栩呈于眼前也！呜呼！自古迄今，伶人作画本乃踵继风雅之事。文人票戏亦为歆羡之举也。清李笠翁及民国张丛碧、溥侗、袁克文等皆擅丹青。近之伶人余叔岩、王瑶卿、梅、尚、程、荀、俞振飞、姜妙香、杨惠侬、谭红梅、周瑞安、于连泉等皆能把戏与丹青互鉴。一些名角爽性把书画运之于剧目，如梅兰芳《晴雯撕扇》剧中所撕之扇，为其亲绘。荀慧生在《丹青引》中蘸墨挥毫。当下艺人，虽有擅丹青者，其笔下却呈形浮味浅，肉盛骨衰之弊！庸碌呆板毫无梨园活水。一些画家如徐悲鸿、叶浅予、关良等都有戏曲人物之作。徐悲鸿为梅畹华绘天女散花，蒋兆和写马连良剧照，叶浅予大量戏曲人物速写，关良没骨写意等虽为佳品，也仅是对演员舞台上动作的捕捉。

悲哉！文人票戏者众，然善丹青者少。画家绘戏曲人物者多，却懂戏者稀！而关世俊乃梨园戏骨，触类多能。各种表演动作在其笔下全无扭捏之态。其笔下所涉剧种之多，行当之全，剧目之繁甚为罕见。其以画达其言，寓其情，歌民国九州戏曲之盛景也！世道险其不改其志，风雨急而不辍其艺。故有此煌煌遗作而泽后世。"后之视今，亦犹今之视昔"，诚可慰也！

当前艺坛，庸才者尊显，奇俊者落魄。饰外哗众，已成艺界常态。马公慧眼识宝，清华大学出版社徐颖亦有担当，推此作于天下，乃吾梨园之大幸也！

是集付梓定有开蒉荆榛，缮修梨园毁垣之功！

余自幼嗜戏，与关世俊之子关朋结为忘年。数年前亦曾在关朋家见此稿真迹大部，今赏此全稿，余恨今戏不如前，览此图而怨艺人不如昔。故余读之则伤心惆怅肠断。梨园寥落，丹青古艺残败。后之览者将有感于斯文，斯图，谙吾华夏戏曲旧时之盛况也！此文以备惇史之采！是为序！

此外，关世俊早年读河南东岳美术专科学校，从师于牛鼎铭，曾与赵望云及余之乡贤魏紫熙举办展览，也曾卖画糊口。其早年山水乃四王一路，后受西画及一九四九年后写实风潮的影响，色泽水粉痕迹较著，其人物画除传统十八描外基本是徐蒋体系的延续！

<div style="text-align:right">

甲午端阳次日，无束斋主人张鹏撰此文于故园老宅（初稿）

五月十九日誊写于郑州楮墨楼

己亥五月廿四又删改

</div>